KB015846

상나라(전기)
갓 구운 청동기는 청색이 아니라
구리색, 찬란한 황금색이었다.

상나라(후기)
상나라 사람들은 술을 매개로 귀신과
소통했고 현실에서 해석할 수 없고
해결할 수 없는 문제를 신에게 맡겼다.

춘추시대(후기)
연꽃잎 한 가운데 젊고 멋진 백학이 있다.
나는 그것을 시대정신의 상징이라고 말한다.

전국시대(전기)
이 주전자의 주인공은 '사람'이다.
인간이 신화의 전통에서
역사의 전통으로 진입한 것을
상징하는 물건이다.

진나라
진시황릉이 아무리 장엄하고
아름다워도 두려움을 담은
그릇에 불과했다.

서진
청동 거울이 비추었던
사람의 미모를 후세 사람들은
영원히 알 수 없다.

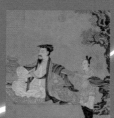

한나라(후기)
〈복생수경도〉는 인물화일 뿐만 아니라
'소리'에 관한 그림이기도 하다.

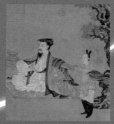

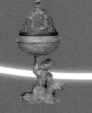

삼국시대
혜강으로 대표되던 문예청년들은
아이의 정결함에 가까운 아름다움으로
시대의 야만과 발호를 해체했다.

한나라(전기)
박산은 중국 전설에 나오는 산,
바다 가운데 있는데 신선이
산다고 한다.

주용의 고궁시리즈 1

자금성의 물건들

故宮的古物之美1

Copyright ⓒ 2018, Zhu Yong(祝勇)
All Rights Reserved.
This Korean edition was published by Namuking Plant Publishing in 2022
by arrangement with People's Literature Publishing House Co., Ltd. through Arui SHIN Agency.

이 책의 한국어판 저작권은 Arui SHIN Agency를 통해
People's Literature Publishing House Co.,Ltd.와의 독점계약으로 나무발전소에 있습니다.
본 저작물은 저작권법에 의해 한국 내에서 보호를 받는 저작물이므로 무단전재와 무단복제를 금합니다.

일러두기

1 책 제목, 시, 사, 부, 글 제목, 개별 회화, 유물, 전시회 등은 〈 〉으로 표기했습니다.

2 도판 설명은 작품 이름, 시대, 작가 이름, 소장처, 크기(cm) 등의 순서로 표기했습니다.

3 본문의 각주는 모두 역자의 설명이고, 미주는 저자의 설명입니다.

4 중국 인명은 신해혁명(1911년)을 기점으로 이전은 우리말 한자음, 이후는 중국식 발음을 따랐고 지명의
 경우 중국어 원발음을 표기했으며 옛 지명은 현대 지명을 괄호 안이나 역주에 표기했습니다.

5 1925년 개관한 고궁박물원은 자금성의 다른 이름입니다. 이 책에 나오는 '고궁'은 베이징 고궁박물원을 가리
 킨다.

자금성의 물건들

주용(祝勇) 지음 · 신정현 옮김

차례

고궁의 모래와 자갈

옛 문명에 대한 경이와 경탄이며
문화의 핏줄에서 나오는 자부심이다.

1

나는 이 책을 어느 정도는 편집장의 강압과 유혹으로, 어느 정도는 자
의로 썼다. 고궁의 그림과 건축에 대해 쓴 뒤에 고궁의 '옛 물건'에 대
해서도 쓰고 싶다는 생각을 하고 있었다. 그러나 고궁에 소장된 옛 물
건이 186만 점이 넘으니 이 주제로 글을 쓰면 고생만 하고 결과는 안
좋을 것이 뻔했다. 내가 이런 농담을 한 적이 있다. "고궁의 옛 물건을
하루에 5점씩 보면 전부 보는 데 1천 년이 걸리는데, 주돈이(周敦頤)*
가 태어난 해(북송 천희원년天禧元年 1017년)부터 지금(2017년)까지가 1천
년이다." 행복한 고민이다. 고궁은 '완벽한' 박물관이다. 고궁의 소장품

* 중국 북송의 철학자이자 이학자

90% 이상이 진귀한 유물이며, 좋은 재료와 빼어난 기술로 만든 고대의 'made in china'다.

그러나 유물이 너무 많아서 오히려 전시하기가 힘들다. 아무리 노력해도 매년 전체 소장품의 0.6%밖에 전시하지 못한다. 대부분의 유물은 보지 못하니 가까이 있어도 하늘 끝에 있는 셈이다. 글로 쓸 수 있는 것은 그보다 적다. 이 책에 쓴 18편은 186만의 몇 %인가? 이런 상황이 나를 무력하게 만든다. 이것이 글쓰기의 본질이다. 거대한 세계 앞에서 글쓰기란 이렇게 미약한 것이다.

2

그 덕에 나는 겸손을 배웠다. 내가 우스갯소리로 스스로 거장이라고 자부하는 사람들이 고궁에 가서 왕희지(王羲之), 이백(李白), 미불(米芾), 조맹부(趙孟頫) 작품 앞에 서면 순식간에 기가 죽을 것이라고 말한 적이 있다. 장자는 아침 버섯이 그믐과 초하루를 모르고, 매미가 봄과 가을을 모른다고 했다. 궁전도 같은 가르침을 준다. 한 사람이 600년의 궁전, 7천 년의 문명으로 들어오면 모래 한 알이 사막에 파묻히듯 흔적도 없이 사라진다. 고궁에 들어가면 젊은 시절의 광기가 가라앉고 진지하게 보고 열심히 듣게 된다.

고궁은 나를 차분하게 만든다. 여기서 나는 일분일초 자신의 맥박 소리를 들을 정도로 인생의 가장 무겁고 조용한 세월을 보냈다. 동시에 고궁은 나를 들뜨게도 한다. 죽은 사람과 지나간 일들이 궁전 곳곳에 들러붙어 말하고 싶은 내 욕망을 부추기기 때문이다. 어느 누구도 이것을 외면하기 힘들 것이다.

3

내가 고궁의 소장품을 '유물'이라 부르지 않고 '물건'이라고 부르는 것은 시간을 강조하기 위해서다. 모든 소장품에 여러 왕조의 비바람이 수렴되어 있고 시간의 힘이 응축되어 있다. 1914년 자금성에 중국 최초의 황실소장품박물관이 세워졌을 때도 '유물' 대신 '옛 물건'이라는 단어를 써서 '옛 물건 전시장'이라고 이름을 지었다.

물질은 무한하다. 무한한 시간 안에 무한한 물질이 포함된다. (그 물질에 보이는 물질과 보이지 않는 물질이 다 포함된다.) 무한한 물질에 또 무한한 생각, 감정, 성쇠와 영예가 있다.

이처럼 방대한 물질에 대해 글을 쓰는 것은 사실 무한한 시간에 대해 쓰는 것이다. 하지만 우리는 원래 아침 버섯이고 매미이다.

자금성의 물건들

4

나는 글을 쓸 때 망상에 빠진다. 왕희지의 〈난정서(蘭亭序)〉에 나오는 것
처럼 "고개를 들어 큰 우주를 보고, 고개를 숙여 지상의 만물을 관찰하
는 것" 같다.*

　그렇지만 나는 〈벽성(碧城)〉**을 쓴 이상은(李商隱)은 못 된다. 이상은
은 '별이 바다 밑으로 가라앉는 것을 창가에 앉아서 보고, 비가 황허(黃
河)의 원류에서 흩날리는 것을 같은 상에 앉은 사람 보듯이 봤다.' 그는
홀로 세월의 무게를 견뎠다. 리찡져(李敬澤)는 이상은이 "우주에 홀로
버려진 우주 비행사가 3D 안경으로 보는 것처럼 사물을 본다."[1]고 했
다. 하지만 현실세계의 속인인 내게는 이상은과 같은 안목이 없다.

* 〈역전(易傳)〉에 "고개를 들어 천문을 보고 고개를 숙여 지리를 관찰한다."는 말이 있다.
천문은 하늘의 해, 달, 별을 가리키고 지리는 산과 내, 강의 분포와 형세를 가리킨다. 왕희지
의 〈난정서〉에 "고개를 들어 큰 우주를 보고 고개를 숙여 지상의 만물을 관찰한다."는 말은
〈역전〉에서 빌려왔지만 다소 다른 의미로 쓰였다. 당시 왕희지를 비롯한 일군의 사람들이
산 위에 모여서 자연의 아름다움을 감상하며 고개를 들어 하늘을 보고 고개를 숙여 산 중간
과 산 아래를 보았다. 이때부터 이 말은 자연을 관찰하고 감상한다는 의미로 쓰이게 되었다.
** 이상은은 당나라 때의 시인이다. 중국의 옛 시 중에 자신이 신선의 세계에서 본 것을 묘
사하는 것이 있다. (물론 시인의 상상이다.) 이상은의 시 〈벽성〉도 그런 시다. '벽성'은 신선
이 사는 곳이다. 이 시에서 이상은은 기발한 상상력을 발휘한다. "별이 바다 밑으로 떨어지
고, 비가 황허 원류에서 흩날리는 것"은 신선이 하늘에서 보는 것이지 보통사람이 볼 수 있
는 것이 아니다.

나는 궁궐의 깊은 곳을 지나면서 정교하고 아름다운 옛 기물들을 보았다. 내 흔적은 세월 속에 지워질 테지만, 이 궁전과 '옛 물건'은 오래도록 남을 것이다.

내가 글로 쓴 '옛 물건'은 고궁박물원 소장품의 만분의 일도 안 된다. 이곳에 소장된 옛 물건의 카테고리가 69개인데, 그 69개도 다 담지 못했다. 그러나 상나라와 주나라의 청동기, 진나라의 병마용, 한나라의 죽간, 당나라의 삼채, 송나라의 자기, 명나라의 가구, 청나라의 의복 등 각 시대를 대표할 수 있는 물건을 최대한 기록했다. (옛 그림은, 나중에 〈자금성의 그림들〉이라는 별도의 책으로 출간할 예정이다. 그러나 지금 이 책에서도 '옛 물건'의 모습을 보기 위해 가끔 옛 그림을 등장시킬 것이다.) 물질은 한 시대의 저장 장치이며, 그 시대의 문화와 정신을 보여준다. 〈중국 물질문화사〉를 쓴 쑨지(孫機) 선생은 옛 물건에 대해 이렇게 말했다. "어떤 중대한 사건의 세부사항과 특수한 기예의 진리, 세월이 흘러도 사라지지 않는 미의 섬광을 보았다."[2] 나도 내 글로 고궁의 예술사를 엮어보고 싶다.

5

한 글자 한 글자 정성껏 썼으나 결과적으로는 엉성한 글이 되었다. 다만 내 글이 저속하지 않기만 바란다. 내 붓은 서툴고 무력하지만 최선을 다했다.

내 글은 우리 옛 문명에 대한 경이와 경탄이며 문화의 핏줄에서 나오는 자부심이다.

내 글은 시간 속에서 물거품이 되어 순식간에 사라질 것이나, 그럼에도 불구하고 이 글이 '옛 물건'의 빛을 받아 다른 색으로 빛나기를 바라본다.

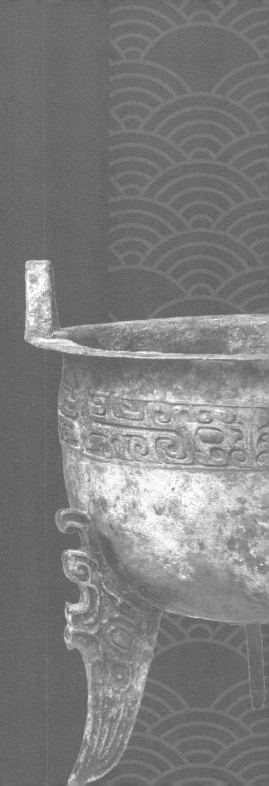

1장

국가의 예술

청동기는 원래 청색이 아니고 구리색이다.

1

리저호우(李澤厚)는 "전설의 하나라 솥 9개가 청동기 시대의 첫 페이지를 열었다."고 했다.[1]

우 임금이 치수(治水)한 전설은 누구나 알지만, 우 임금이 중국 역사상 첫 번째 왕조인 하나라를 세우고 9개 솥을 만든 것은 모르는 사람이 많다.[2] 9개의 큰 청동솥이 완성되자 중국 문명의 갈피가 선명해지기 시작했다. 하 왕조가 건립된 시기는 대략 기원전 2200년 전후다. 중국 5천 년 문명사도 그때부터 계산한다.

치수에 성공한 우 임금은 천하를 9개 주로 나누었다. 각각 예주(豫州), 청주(青州), 서주(徐州), 양주(揚州), 형주(荆州), 양주(梁州), 옹주(雍州), 기주(冀州), 연주(兗州)다. 이것은 중국 최초의 행정구역일 것이다. 우 임금이 9개의 거대한 청동솥을 주조할 때,[3] 각 지방국의 동물 형상을 넣고, 각 지방국의 금속과 청동을 함께 재료로 사용했다. 아름답고 거대한 9개의 청동솥은 처음으로 추상의 권력을 구상의 물질로 만들어 보여주었다.

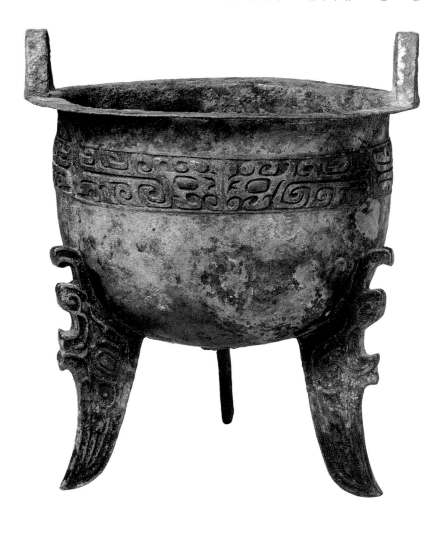

9개의 청동솥은 단순한 예술품이 아니라 우 임금이 천하에 권력을 보이는 가장 중요한 도구였다. 열심히 운동을 해서 가슴 근육을 단련해놓고 혼자만 보고 즐기면 무슨 재미인가? 권력도 마찬가지다. 보여주어야 한다. 중국 청동기는 등장하자마자 '국가의 예술'이 되었고, 국가의 힘을 상징하는 상징물이 되었다. 청동기는 부를 상징할 뿐 아니라 그 자체가 부였다. 얼리터우(二里頭)에서 발견된 청동술잔의 성분을 분광 사진기로 분석해보니 92%가 홍동(紅銅), 7%가 주석이었다. 이 두 금속은 당시에는 의심할 바 없는 귀금속이었다. 하나라·상나라 때 수천 수만 명의 노예들이 깊은 산 거친 벌판에 흩어져 동 광산과 주석 광산을 찾았다. '이 때문에 하나라·상나라 때 수도를 자주 옮겼을 것'이라고 분석하는 학자도 있다.[4]

도성에 웅장한 궁전은 없어도 괜찮지만 화려한 '솥'은 반드시 있어야 하는 시대였다. 솥이 왕조의 정통성을 상징했기 때문이다. '기념비성(monumentality)'이 솥의 중요한 의미라고 말하는 사람도 있다. 기념하고 의식에 쓰기 위해 솥을 만든 것은 맞다. 그러나 동시에 솥은 청동의 견고한 질감으로 권력이 깨지지 않고 오래 빛나게 했다. 하지만 상나라는 그들의 희망처럼 오래 빛나지 않았다. 이 왕조는 마지막 도성에서 최후의 273년을 보내고 30대 상나라 왕 제신(帝辛, 사람들이 말하는 상나라 주왕(紂王)이다)의 음탕과 난잡함 속에서 산산이 부서졌다.[5] 주왕은 달기(妲己)를 총애했다. 악사 연(涓)에게 달기를 위한 음란한 음악을 지

으라 하고 달기와 '북쪽 마을의 춤과 유약한 음악*에 빠져들었다' 그의 가장 중요한 발명품은 '술로 연못을 만들고 고기로 숲을 만들어 벌거벗은 남녀가 그 사이로 다니며 밤새도록 술을 마시게 하는' 놀이였다.[6]

주왕이 쾌락에 젖어 있을 때 주나라 무왕(武王)은 서북고원에서 군대를 일으켜 큰 소리로 노래를 부르며 황허를 따라 진군해 내려와 상나라 수도 은도(殷都)로 쳐들어갔다. 주왕은 자기의 마지막 날이 온 것을 알고 보석으로 만든 옷을 차려입고 녹대(鹿台)**로 올라가 불길에 몸을 던져 타 죽었다. 주 무왕은 칼로 그의 머리를 베어 태백 깃대에 걸었다. 세상 최고인 줄 알던 자의 머리가 바람에 나부꼈다.

아름다운 상나라 수도 은도는 대화재로 부서져 가물거리는 빛이 되었다가 검은 연기가 되어 하늘로 사라졌다. 남은 검은색 초탄은 변색된 청동기를 품은 채 오랜 세월 먼지를 뒤집어쓰고 거대한 침몰선처럼 강기슭 진흙에 깊이 빠져들어 지하의 폐허가 되었다. 그 폐허를 1920년대부터 고고학자들이 조금씩 발굴했고, 그후 중고등학교 역사 교과서에 실리면서 은허(殷墟)라는 이름이 붙여졌다.

* 주왕이 총애하던 달기는 노래와 춤을 좋아했다. 주왕은 악사 연에게 〈북쪽 변방의 노래〉와 〈북쪽 마을의 춤〉을 짓게 했다. 〈북쪽 변방의 노래〉는 민간의 유약하고 퇴폐적인 음조를 모아서 썼고, 〈북쪽 마을의 춤〉은 중원과 동쪽 오랑캐들의 유약하고 음탕한 무용으로 이루어졌다. 이런 유약한 음악을 주왕과 달기는 매우 좋아해서 늘 밤새 노래를 부르고 춤을 추며 놀았다. 후에 주나라 무왕이 쳐들어왔을 때, 상나라 주왕이 죽자 악사 연은 자기가 지은 유약한 음악이 나라를 망쳤다고 생각했다. 그는 이 때문에 주나라 무왕의 처벌을 받을 것이 두려워 몰래 상나라 도성을 빠져나가 거문고를 품은 채 복수(濮水)에 몸을 던져 자살했다.
** 상나라 주왕이 재물을 저장했다는 곳으로 현재의 허난성(河南省) 치(淇)현에 있다.

3

일본 학자 노지마 츠요시(野島剛)는 본인은 중국 청동기를 싫어한다고 나에게 말했다. 너무 무겁고 음산하고 심지어 흉악하게 생긴 것도 있는데, 고대 중국인들이 왜 이런 기물을 만들었는지 이해하지 못하겠다고 했다.

그는 몇천 년 전 청동기가 청색이 아니라 구리색, 즉 황허와 황토가 뿜어내는 찬란한 금황색인 것을 몰랐던 것 같다. 이것은 도금한 것이 아니라 동과 주석 합금의 본래 색이었다. 그래서 고대인들은 청동을 '금(金)'이라 하고 청동기에 새긴 명문을 '금문(金文)'이라고 불렀다. 다만 너무 오랫동안 세월에 침전되어 우리에게 익숙한 청록색으로 변한 것뿐이다. 그것은 그릇의 본래 색깔이 아니라 세월의 색이다. 세월도 색이 있다. 세월의 색은 이끼색이다. 청동기 표면의 초록색 얼룩은 세월이 만들어준 것이다.

9개 솥이 화로에서 금방 나온 모습을 상상해보자. 육중하고 단단한 형체 위에 정교하고 섬세한 무늬가 가득하다. 9개 솥이 일자로 종묘에 늘어서 있다. 복도 기둥을 통과한 햇빛이 무대 위 스포트라이트처럼 솥의 측면을 비추면 무늬가 부각되면서 찬란한 금색이 그윽하게 반사된다.[7]

우리가 금색의 가을 하늘, 금색의 햇빛이라고 말하지만 이것은 모두 비유일 뿐 진짜 금색이 아니다. 중국 전통의 '5가지 색'(파랑, 노랑, 빨강, 하양, 검정)에는 금색이 없다. 진짜 금색은 모든 색을 압도하는 색 중의

[그림 1-2]
동물 얼굴 문양 솥,
상나라 전기,
고궁박물원 소장

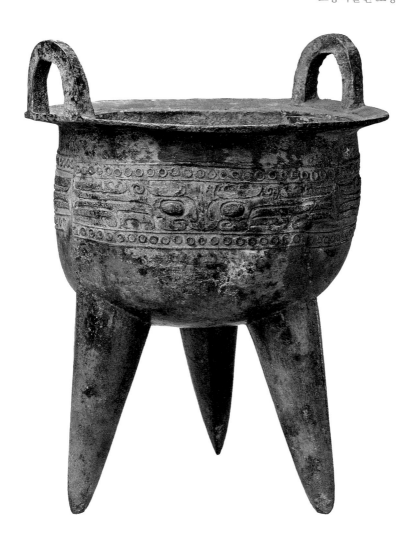

색이다. 본래 군중의 하나였던 사람이 왕이 되면 더이상 평범한 사람이 아닌 것과 같다. 사람과 왕은 영원히 본질적으로 다르다. 하나라 우 임금을 사람이라고 생각하는 이는 없다. 홍수를 이겼으니 신이 분명하다. (그는 치수 중 다리를 다쳐 걸을 때 절룩거렸는데, 그 걸음걸이를 '우보(禹步)'라고 한다. 도교 도사들은 신에게 기도하는 의례를 할 때 주로 '우보'로 걷는다.)

금색은 사람을 미혹하는 색이다. 권력의 부귀와 위엄을 가장 돋보이게 하는 색이기도 하다. 사람을 숙연하게도 하고 도취하게도 한다. 금색은 매혹이 충만한 색으로, 사람의 욕망을 유발한다.

4

하나라에서 전해진 9개 솥은 상나라가 망한 후 표류하는 유리병처럼 주나라로 흘러갔다. 상나라의 마지막 수도 은(殷)에서 주나라의 새 수도 낙읍(洛邑)으로 옮겨갔고, 성주성(成周城) 명당에 자리잡고 앉아 천하를 떨게 했다.

장광즈(張光直)는 "왕권의 정치권력은 9개 솥의 상징성을 독점하는 데서 나왔다. 9개 솥을 독점하면서 중국 고대 예술도 독점했다. 그래서 왕조가 바뀔 때 정치권력도 이동하고 중국 고대 예술품의 정수도 이동했다."고 말한다.[8]

하·상·주 3국의 도성이 이동한 노선은 9개 솥의 운반노선이기도 했다.

400년이 지난 기원전 606년, 야심 가득한 초왕(楚王)이 군사를 지휘

해 동주(東周)의 도성 낙읍 부근까지 쳐들어오자 주나라 왕은 간담이 서늘해졌다. 이때는 천하에 전란이 일어나고 왕권이 위축되어 이미 꼭두각시가 된 주나라 왕은 더이상 자기 근육을 자랑할 힘이 없었다. 불효불충한 제후들은 아버지의 통장을 걱정하는 자식들처럼 9개 솥을 걱정했다. 뤄양(洛陽) 교외까지 진출한 초왕은 주나라 왕이 보낸 사신 왕손만(王孫滿)에게 9개 솥에 대해 물었다. "9개 솥은 큰가, 작은가? 가벼운가, 무거운가?" 왕손만은 무표정하게 대답했다. "왕께서는 9개 솥과 인연이 없습니다."

왕손만의 이 대답을 훗날 사관들이 수없이 받아 적었다.

덕에 있지 솥에 있지 않습니다. 과거 하나라가 덕을 베풀 때, 먼 곳의 사람들이 사물을 도상으로 만들고 구주의 장관이 금을 바쳐 9개의 솥을 만들었습니다. 이 솥에 백 가지 사물이 모두 있어 백성이 신과 요괴를 알게 했습니다. 때문에 백성들이 내와 못, 산과 숲에 들어가서도 나쁜 일을 당하지 않았고 요괴들을 만나지 않았습니다. 그래서 윗사람과 아랫사람이 모두 화목하게 살았고 하늘의 복을 받았습니다. 하나라 걸왕의 덕행이 부족해 솥이 상나라로 옮겨갔고 600년을 있었습니다. 상나라 주왕이 폭정을 하자 솥은 주나라로 옮겨갔습니다.

덕이 아름답고 밝으면 솥이 작아도 무겁습니다. 간사하고 혼란하면 솥이 커도 가볍습니다. 하늘은 아름다운 덕을 갖춘 자에게 복을 주나

[그림 1–3]
동물 얼굴 문양 솥,
상나라 후기,
고궁박물원 소장

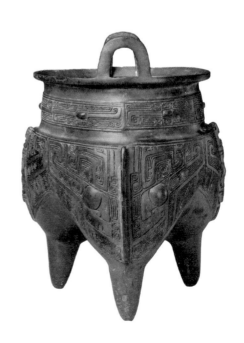

자금성의 물건들

언젠가 끝나는 날이 있습니다. 성왕(成王)*은 9개의 솥을 겹욕(郟鄏)**에 두었으니, 무당이 30대, 700년을 간다고 말했습니다. 이는 하늘이 정한 것입니다. 주나라의 덕행이 쇠하였으나 아직 천명이 바뀌지 않았으니, 솥이 가벼운지 무거운지를 물을 수 없습니다. [9]

왕손만은 초왕에게 이렇게 말했다. "솥의 몸통에 주조된 동물 문양은 단지 보기 좋으라고 만든 것이 아닙니다. 천지신명과 소통하기 위해서 만든 신령한 것입니다. 그것이 입을 벌린 곳에 바람이 일었고 무당도 솥에 의지해 승천했습니다. 따라서 9개 솥은 정치 권위를 과시하는 예기(禮器)일 뿐만 아니라 신기(神器)이기도 합니다. 9개 솥은 덕 있는 군주 앞에서만 영험합니다. 하나라가 덕을 잃자 9개 솥은 상나라로 갔고, 상나라의 기운이 다하자 다시 주나라로 왔습니다. 군주가 덕행을 겸비했다면 9개 솥은 작아도 무거울 것이고, 반대라면 9개 솥이 아무리 커도 바람에 날릴 정도로 가벼울 것입니다. 이때 주왕이 9개 솥을 겹욕에 두었는데 무당이 9개 솥은 30대를 전해지고 700년을 향유할 것이라고 예언했습니다. 이것은 하늘의 의지이며 '천명'입니다. 주나라의 덕행이 비록 쇠했지만, 천명은 누구도 바꿀 수 없습니다. 그러니 이 9개 솥은 염려하지 마십시오."

〈좌전(左傳)〉에 나오는 이 문장은 9개 솥의 모양을 묘사했다. 또한 당시 사람들이 만물의 영혼이 9개 솥에 붙어 있어 그 때문에 9개 솥이 초

* 주나라 성왕. 성은 희(姬) 이름은 송(誦)으로 주나라 무왕의 아들이다.
** 주나라의 도읍. 오늘날 허난성 뤄양 서쪽에 있다.

자연적 색채를 가졌다고 생각한 것을 알려준다. 우 임금은 정치적인 힘으로 하나라를 세운 것이 아니었다. 그것은 '천명'이었다. 하늘의 뜻이 인간의 모든 행위를 지도하는 최고의 준칙이었다.

그후의 제왕들은 이 사건에서 계시를 받아 모두 자신이 '천명'의 대표자라고 했다. 그래야 지위가 확고해졌다. '천명'을 증명한 것은 두말할 것 없이 9개 솥이었다. 이제 9개 솥은 역사적 사건의 결말로 나타나는 것이 아니라 역사적 사건의 선결 조건이 되었다. 기원전 606년, 초왕이 하늘 높은 줄 모르고 9개 솥에 대해 물을 때는 9개 솥을 얻는 것과 천하를 얻는 것이 완전히 같았다. 9개 솥의 의미는 이때부터 극적인 반전이 일어나 천하의 모든 제후가 왕권을 얻는 데 필요한 조건이 된 것이다.

기원전 290년, 진(秦)나라 재상 장의(張儀)가 혜왕(惠王)에게 한 건의가 다시 한번 이를 증명한다. 그는 "신성(新城)과 의양(宜陽)을 공격해서 주나라 왕실을 위협하면 주 왕실은 놀란 나머지 반드시 9개 솥을 진나라에 넘기고 스스로를 지키려 할 것입니다. 9개 솥을 갖고 지도와 호적에 따라 천자(天子)를 끼고 천하를 호령하면 순종하지 않을 자가 없을 테니 진왕의 패업은 큰 성공을 거둘 것입니다."라고 했다.[10]

주나라가 망한 후 9개 솥은 행방을 알 수가 없었다. 기원전 219년, 여섯 개 나라를 없앤 진시황이 동쪽을 살펴보고 돌아가던 중 팽성(彭城)*에서 9개 솥이 큰 강에 신기하게 나타났다는 말을 들었다.[11] 그는

* 장쑤성(江蘇省) 쉬저우시(徐州市) 부근의 옛 이름

크게 기뻐하며 수천 명을 보내 9개 솥을 찾게 했다. 밧줄로 9개 솥을 끌어올릴 때 하늘에서 갑자기 청룡이 날아와 단번에 밧줄을 끊어버렸다. 9개 솥은 무수한 물보라를 튀기며 다시 육중하게 물속으로 떨어졌고 요동치던 거대한 물결은 한참 후에야 서서히 가라앉았다.

〈자치통감〉에 이 일이 기록되어 있다. 진시황이 동쪽을 살펴보고 팽성을 지날 때 "9개 솥을 사수(泗水)에서 건지려 천 명을 물에 들어가게 했으나 얻지 못했다."[12]

치수에 성공해 주조한 9개 솥은 하나라부터 주나라까지 2천여 년 동안 인간 세상에 존재하다 강으로 돌아갔고, 다시는 세상 사람들 눈에 띄지 않았다.

5

현재 고궁박물원은 1만 5천 점이 넘는 청동기를 소장하고 있는데, 그중 진(秦)나라 이전 시대의 청동기가 약 1만 점이다.

이런 청동기 중에 상나라 전기의 〈동물 얼굴 문양 솥〉이 두 점이다. 한 점은 귀가 뾰족하고 배가 둥글고[그림 1-1], 다른 한 점은 귀가 작고 배가 깊다[그림 1-2]. 상나라 후기의 〈동물 얼굴 문양 솥〉[그림 1-3]은 목이 길고 배는 역(鬲)*과 같다. 이밖에도 상나라 후기의 윤정(尹鼎), 부을

* '역'은 중국 고대에 음식을 만들 때 쓰던 취사도구다. 도기와 청동기가 있는데, 청동기 역은 입이 밖으로 벌어지고 속이 비었으며 발이 셋 달려 열을 가해 끓이기 쉽게 설계되었다. 청동기 역은 상나라 때부터 춘추시대까지 유행했다.

[그림 1-4]
소극정,
서주 후기,
고궁박물원 소장

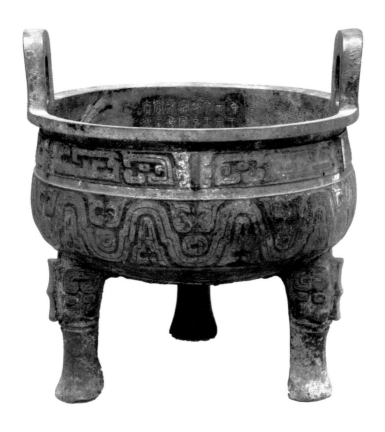

자금성의 물건들

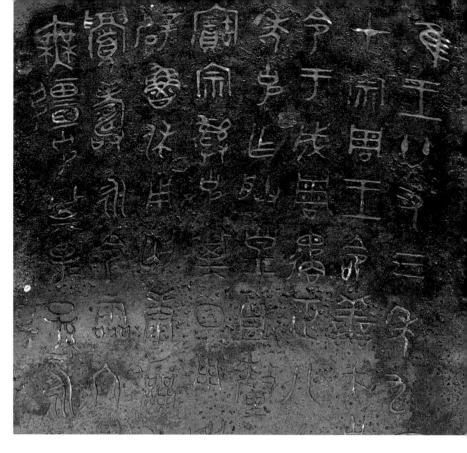

[그림 1-5]
소극정의 명문,
서주 후기,
고궁박물원 소장

정(父乙鼎), 정정(正鼎)과 서주(西周)시대의 송정(頌鼎), 소극정(小克鼎)[그림 1-4], [그림 1-5] 등이 있다.

이들 오래된 청동솥을 보고 9개 솥의 웅장함, 화려함, 눈부신 모습을 헤아릴 수 있다. 하지만 그것들은 9개 솥이 아니다.

하나라의 9개 솥은 이미 역사의 깊은 밤 속으로 영원히 사라졌다. 4천 년이 넘는 시간이 지났다. 어쩌면 그 솥들은 우리 발 아래, 깊이를 알 수 없는 곳에 숨어 있을지도 모른다. 9개 솥은 가장 깊이 묻어둔 씨앗 같다. 훗날 역사라고 부르는 모든 사건은 그 씨앗이 자라서 지상에 맺은 꽃과 열매에 불과하다.

자금성의 물건들

9개 솥은 가장 깊이 묻어둔 씨앗 같다.

훗날 역사라고 부르는 모든 사건은

그 씨앗이 자라서 지상에 맺은

꽃과 열매에 불과하다.

2 장

주신(酒神)의 정신

언젠가 후세 사람들이 그 따뜻하고 촉촉한 흙을
살살 팔 때 이전 왕조의 향기를 맡을 것이다.

1

중국사람들은 굉주교착(觥籌交錯)*이라는 말을 자주 한다. 술잔을 주거니 받거니 하며 시끌벅적하게 술에 취하는 현실생활과 밀접한 관계가 있는 말이기 때문이다. 그렇지만 굉과 주라는 고대의 기물은 이미 박물관의 표본이 되어 현실세계에서 한발짝 떨어져 있다.

나는 주는 실물로 보지 못했고 굉은 봤다. 고궁박물원에 오래된 굉이 많이 소장되어 있다. 굉은 상나라 후기부터 서주 초기까지 유행했던 술그릇이다. 어쩌면 고궁박물원에 '주'도 있는지 모르겠다. 주는 옛날 사람들이 벌주놀이를 할 때 썼던 기물이다. 주와 굉은 민간에는 없고 고궁에만 있었던 것인지도 모른다. 그렇다면 '굉주교착'이란 말은 고궁에서만 쓸 수 있는 말이었을 것이다.

그 굉들의 몸통은 타원형 혹은 네모형이고 몸통에 뚜껑이 있다. 굉전체가 동물 형상을 한 경우도 있는데, 이때는 머리와 등이 뚜껑이 되고 몸통은 배, 네 다리는 발이 된다. 상나라 후기의 〈동물 얼굴 문양 외

* 굉과 주는 둘 다 술그릇이다. 굉주교착은 사람들이 모여서 굉과 주를 어지럽게 쌓아놓고 술을 마시는 시끌벅적한 모습을 가리키는 말이다.

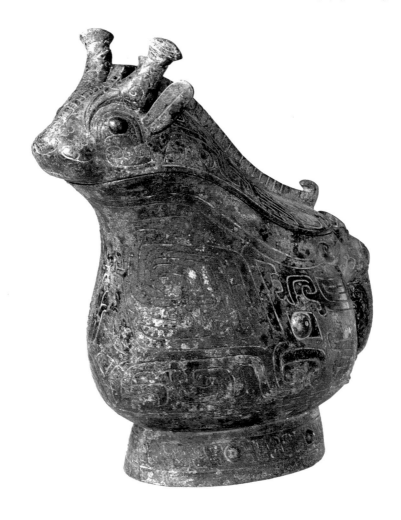

뿔소 굉(獸面紋兕觥)〉[그림 2-1]은 아무리 봐도 싫증이 나지 않는다. 그 굉은 3천여 년 전의 어느 이름 모를 기술자가 만들었다. 그는 미술대학에 다니지 않았지만, 이 굉은 수려하고 매혹적이다. 그 아름다움 앞에 시간 따위는 하찮게 보인다.

나의 동료들도 이 굉을 좋아해서 '고궁 근무자가 가장 좋아하는 유물 100점'에 뽑혔다. 그 100점 중에 청동기는 11점뿐이다. 이 굉의 윗부분에 원래 있던 뚜껑이 사라져서 활짝 열려 있다. 술은 입에서 나온다. 굉을 기울이면 우아한 각도로 술이 흘러내려 마시는 사람과 연결된다. 손잡이에 짐승의 머리가 주조되었고 발은 높고 둥글다. 주둥이, 배, 발에 장식선이 새겨져 있다. 이 굉의 조형과 장식에 그 시대의 거만과 부귀가 물들어 있다.

2

모든 왕조가 자기의 기질을 가지고 있다. 상나라는 광활하고 야성적이며, 폭력적이고 상상력이 충만한 시대로, 걷잡을 수 없는 힘과 예측할 수 없는 변화로 가득 차 있었다. 사람들은 현실에서 해석할 수 없고 해결할 수 없는 문제를 신에게 맡겼다.

이때 술은 사람과 귀신이 소통하는 매개체였다. 누군가 역사에 술이 섞이지 않았다면 얼마나 무미건조했을까 하고 말한 것이 기억난다. 이

말에서 이과두주(二鍋頭酒)* 냄새가 흘러넘치는 것을 보니, 이 말을 한 사람은 애주가인 것 같다. 이성적인 사람이 하는 말은 논리적이고 사리에 맞아 흠잡을 데가 없다. 그러나 알코올이 섞인 말도 진리로 통할 때가 있다. 경극에서 가장 감동적인 장면도 '술 취한 귀비(貴妃)'**가 아니던가?

〈신농본초(神農本草)〉에 따르면 중국인들이 최초로 술을 빚기 시작한 것은 하나라 때부터였다. 그들은 산에서 꺾은 꽃으로 술을 빚었다. 정식으로 곡물 술을 빚기 시작한 것은 상나라 때부터였다.

상나라 때 농업이 발달해 여분의 곡물이 생기자 술을 빚었을 것이다. 곡물은 복잡한 발효과정을 거쳐 술이 되었다. 술이 된 곡물은 파종, 생장, 성숙과 사망의 윤회를 극복하여 오래 살게 되었고 시간이 지날수록 향기로워졌다.

술은 원료를 자연에서 취하지만 자연 그대로의 맛은 아니다. 일종의 인공적인 맛인데 나는 과거의 인류가 어떤 정밀한 방법으로 이런 맛을 발명했는지는 모른다. 그러나 사람들이 이 맛에 의존하기도 하고, 그럼으로써 간절히 원하기도 하고, 그럼으로써 육체와 영혼이 흥분하고 전율하고 도취된다는 것은 안다.

옛날 상나라 사람들이 살던 세계는 귀신의 신비가 함께했다. 짙은 안개가 피어오르는 언덕, 은밀한 숲, 복잡한 모양의 별자리가 모두 귀신

* 두 번째로 내리는 가장 순정하고 잡미가 없고 도수가 높은 술
** 중국 당나라 때 인물인 양귀비의 이야기를 소재로 하여 저명한 경극 예술가 메이란팡(梅蘭芳, 1894~1961)이 창작하고 연기한 극 중 하나다.

의 존재를 암시하는 것 같았다. 귀신은 음식에는 관심이 없지만 술 향기에는 특별히 민감해서 끌려든다고 한다. 〈상서·군진(尙書·君陳)〉에서 공자는 "꽃 같은 향기가 천지신명을 감동시킨다."고 했다. 특히 창주(鬯酒)*는 향이 짙고 그윽해서 제사 지낼 때 청동잔에 담아 바닥에 뿌리면 증발되면서 더 진하고 강렬한 술 향기가 났다. 귀신은 그 향기를 즐겼을 것이다.[1]

　말하자면 인간은 술이 만들어낸 환각 속에서 비로소 신과 가깝게 소통할 수 있었다. 술은 인간과 신을 연결하는 신비한 물질이었다. 술이 없으면 신은 흐릿해지다가 사라져버렸다. 술이 없으면 광대하고 심오한 불가지의 세계, 즉 귀신과 연결되는 통로가 사라졌다. 그러면 상나라 사람들은 불안했다. 요즘 사람들이 휴대전화가 없으면 불안하고 자기가 세상에서 완전히 떨어져나왔다고 느끼는 것과 같다.

3

술이 있으니 여러 형태의 술그릇이 만들어졌다. 그래서 우리는 술을 좋아했던 상나라 사람들에게 고마워해야 한다.

　그들은 중국의 물질문명을 완전히 새로운 시대로 이끌었다. 하나라 때 시작된 청동기는 상나라 때에 모양이 달라지고 종류가 많아졌다. 여러 꽃이 활짝 핀 계절이 시작된 것 같았다. 상나라 때 장작씨(長勺氏)와

* 검은 기장으로 담아 향이 진한 술로, 전쟁의 승리를 축하하는 중요한 날이나 경사가 있을 때 마시거나 천신(天神), 지지(地祇), 인신(人神)에 제사 지낼 때 썼다.

미작씨(尾勺氏)처럼 전문적으로 술그릇을 만드는 업종에 종사하는 씨족이 있었다. 그들은 청동기에 도철(饕餮)무늬를 주조했다. 도철무늬는 흉악하게 생긴 미학 부호였는데, 이것을 보고 담력을 키웠다. 이밖에 반룡무늬, 용무늬, 규룡(虯龍)*무늬, 코뿔소무늬, 올빼미무늬, 토끼무늬, 매미무늬, 누에무늬, 거북이무늬, 물고기무늬, 새무늬, 봉황무늬, 코끼리무늬, 사슴무늬, 개구리와 해조 무늬 등이 있었다. 이 무늬들은 사람의 지문처럼 언뜻 보면 별 차이가 없지만 자세히 보면 다 다르다.

우리는 지금까지 완전히 똑같은 청동기를 보지 못했다. 그 시대의 술그릇은 굉 말고도 작(爵), 각(角), 치(觶), 가(斝), 존(尊)[그림 2-2], [그림 2-3], 유(卣), 방이(方彝), 두(枓), 작(勺), 금(禁) 등이 있었다. 이것들은 하나같이 시위라도 하듯 그 시대의 호탕한 기백을 보여주고 무한하게 눈부시고 무한하게 정교하고 무한하게 복잡해서 오늘날의 청동기 전문가들이 가끔 두통을 느끼고 망연해지곤 한다.

베이징 카페 거리의 밤풍경과 '얼리터우' 창주의 향긋함은 몇십 세기 떨어져 있다. 무수한 사람들이 안개처럼 비처럼 바람처럼 이 긴 세월 동안 나타났다 사라졌다. 뤄양 얼리터우 유적지의 하허(夏墟)부터 안양(安陽)의 은허(殷墟)까지 황허 중류 양쪽을 수많은 제왕, 관리, 궁녀, 사병, 숙련공, 장인들이 누볐다. 그러나 그들의 삶은 오래전 시간에 한층한층 덮어버렸다. 우리의 삶은 이제 그 시대와 아무 관계가 없다. 하지만 나는 역사에도 에너지 보존법칙이 있다고 믿고 싶다. 모든 원소가

* 양쪽 뿔이 있는 새끼 용

[그림 2-2]
아훙방존(亞酗方尊),
상나라 후기,
고궁박물원 소장

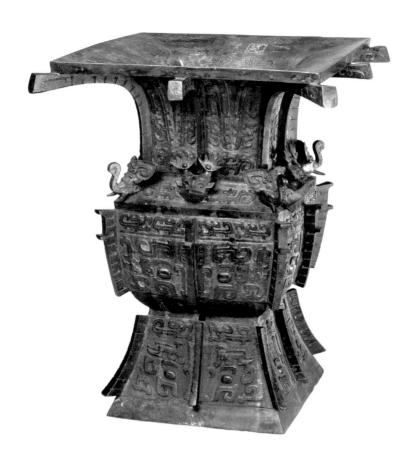

자금성의 물건들

[그림 2-3]
아훙방존(亞酬方尊) 부분,
상나라 후기,
고궁박물원 소장

시간이 빚는 술처럼 깊이를 알 수 없는 땅속에 묻혀 쉬지 않고 발효되고 있다고 믿는다. 후세 사람들이 그 따뜻하고 촉촉한 흙을 살살 파낼 때 이전 왕조의 냄새가 흘러나올 테고, 그때는 살짝만 건드려도 깊이 잠들어 있던 모든 사물이 깨어날 것이다.

4

만약 시간이 거꾸로 흘러 그 시대 도시생활을 관찰할 수 있다면 이런 아름다운 술그릇이 제사의식에 예기(禮器)로도 쓰이고 일상생활에서 술그릇으로도 쓰인 것을 볼 수 있을 것이다. 그들은 술잔을 부딪치며 뜨겁고도 흐드러지게 살았다. 말하자면 이런 청동기 술그릇은 신과 귀신을 공경할 때도 쓰이고 지기를 대접할 때도 쓰인 것이다.

대영박물관 동양부 주임 및 옥스퍼드 대학 부총장을 역임했으며 지금은 내가 몸담고 있는 고궁연구원 고문인 영국 동양고고예술학자 제시카 로손이 자신의 저서 〈조상과 영원〉에 이렇게 썼다. "상나라부터 주나라 초 사이에(최소 기원전 771년) 예기는 고급 귀족들이 보통 연회에서 사용하는 식기가 되었을 것이다."[2]

시간이 흐르면서 사람들이 자신을 위해 준비하는 청동 술그릇이 많아졌다. 청동 술잔에는 화려하고 성대한 의식뿐 아니라 상나라 귀족들이 누린 인생의 고귀함과 풍요로움도 가득 차 있었다.

모든 재난이 닥치기 전에 살았던 이름을 모르는 한 사내를 상상해본다. 그는 3천 년 전의 혼란 속에서 불가사의한 힘을 멀리하고, 음모와

사랑도 멀리한 채, 짐승 얼굴 무늬가 새겨진 외뿔소 굉에 담긴 술을 청동고(觚)[그림 2-4]에 따르고 팔을 높이 들어 평온한 얼굴로 들이켰을 것이다.

술은 배를 띄울 수도 있고 엎을 수도 있다. 상나라 사람들은 술에 관한 이야기가 주왕의 '주지육림'으로 끝날 줄은 몰랐을 것이다. 결국 상나라 왕조는 술이 주는 어지러움과 쾌감 속에서 비틀거리다 쓰러졌고 다시는 일어서지 못했다.

상나라에 최후의 일격을 가한 것은 주(周)라는 이름을 가진 작은 부족이었다. 그 부족이 주나라를 건립하기 전의 역사는 문자로 남은 것이 없어 여명 전의 풍경처럼 희미하다. 〈시경〉과 〈사기〉에 주나라 사람이 상나라를 공격하기 전의 활동 노선이 기록되어 있다고 우기는 사람도 있지만, 그것은 훗날 기록된 것이지 당시의 현장 기록은 아니다.

주나라가 상나라를 공격하고 나서 수도를 시안(西安) 부근의 호경(鎬京)으로 정했으니, 그곳이 원래 그들의 근거지였을 것이라고 추측하는 역사학자도 있다. 더구나 20세기의 고고학 발굴에 따르면 일찍이 그곳에서 활약했던 부족은 상나라와 완전히 다른 문화를 가졌고 계속 동쪽으로 이동하다가 마지막에 시안 부근에 자리를 잡았다고 한다.[3]

어쨌든 피비린내와 흙먼지 속에서 주나라를 세운 그들은 이데올로기를 장악하기로 결심했다. 주 무왕은 술의 부작용을 거울 삼아 신속하

[그림 2-4]
수고(受觚),
상나라 후기,
고궁박물원 소장

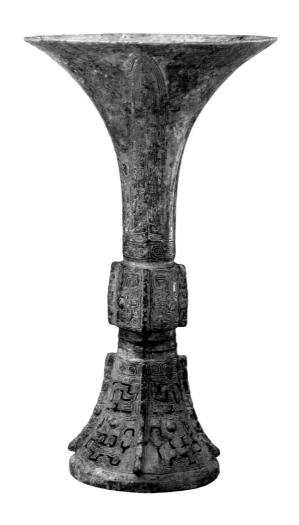

자금성의 물건들

게 금주령을 선포했다. 주공(周公)*은 직접 〈주고(酒誥)〉라는 글을 썼다. 이 글은 고대 역사를 기록한 고전 저작물인 〈상서(尚書)〉에서 찾아볼 수 있다.

주나라 〈예기〉에서도 군자의 음주를 제도로 단속했다.

> 군자가 술을 마실 때 첫 잔을 받으면 쇄여(灑如)하고, 둘째 잔을 받으면 언언(言言)하고, 셋째 잔을 받으면 유유(油油)히 물러난다. [4]

'쇄여'는 경건하며 존경하는 모습이다. '언언'은 온순하고 존경하는 모습이다. '유유'는 기뻐하며 존경하는 모습이다. '쇄여'했고 '언언'도 했고, '유유'도 했으면 '물러나라'는 말이다. 요새 말로 하면 술을 세 잔 마셨으면 물러나 쉬라는 것이다. 이것을 '3잔의 예'라고 한다.

춘추시대 진(晋)나라 영공(靈公)은 술자리에서 조돈(趙盾)을 죽이려 했는데, 조돈의 부하 시미명(提彌明)이 이를 간파했다. 그는 조돈을 도망가게 하려고 그럴듯한 이유를 댔다.

> 군주가 베푼 연회에 참석한 신하가 술을 세 잔 이상 마시면 예의에 어긋납니다. [5]

조돈이 군왕을 모시고 술을 마시면서 이미 정량인 세 잔 넘게 마셨

* 주 무왕의 동생. 공자가 지극히 존경한 인물

다, 더 마시면 예의에 어긋나므로 그만 가야 한다는 뜻이다. 이 일은 〈좌전(左傳)〉에 기록되어 있다.

한때 휘황찬란했던 청동 술그릇은 이성의 구속으로 계속 몰락했다.

서주(西周) 중·후기에 술그릇이 매우 작아졌고, 춘추시대에 이르면 술그릇을 더욱 찾아보기 어렵다.

6

1976년, 한 고고학 팀이 산시성(陝西省) 푸펑(扶風)현 황야에서 옛 무덤을 발굴했다. 땅이 거친 피부처럼 찢어지고 구멍이 뚫리자 안쪽에 있던 청동기 103점이 천천히 모습을 드러냈다.*

옛 무덤 위로 사계절이 몇천 번 돌았지만 아무도 그 존재를 몰랐다. 그것들은 땅속 가장 깊은 곳에 묻혀 침묵하고 있었다. 우리 주변에 3천 년 동안 숨어 있던 옛 물건들이 땅 위로 올라와 무덤 주인인 미씨(微氏) 가족의 100년 역사를 밝히고, 청동 술그릇이 상나라에서 주나라로 들어가면서 겪은 변천을 보여주었다.

이 가족의 1대는 다양한 술그릇을 소유했다. '방이'도 있고 '존'도 있고 '굉'도 있었다. 2대와 3대에 이르면 청동 술그릇이 눈에 띄게 줄어들었다. 4대가 되면 갑자기 놀라운 변화가 일어나는데, 술그릇이 거의

* 기물 소유주의 가족은 상나라 유민의 후예로 대대로 사관을 역임했다. 그래서 옛날부터 내려오던 기물들을 보존했을 것이라 추측한다.

모두 사라지고 완전히 새로운 청동기 유형이 출현한 것이다. 대형 편종 (編鐘)*이었다.[6]

　종명정식(鐘鳴鼎食)이라는 말이 있다.** 미씨 집안 무덤에서 나온 청동기를 통해 인간세상에 속한 찬란함과 사치를 보았다.

* 음악을 연주하는 여러 개의 종으로 구성된 악기
** 편종과 정은 지위를 상징하는 예기로 귀족 집안에만 있었다. 그들은 중요한 때와 장소에 편종을 치고 정을 전시했다. 부귀한 집안을 종명정식한 집이라고 했다. 미씨 집안의 무덤에서 나온 편종은 그들이 매우 호화롭고 사치한 생활을 했음을 보여준다.

3 장

동물의 매혹

작은 학 한 마리가 주전자의 무게를 허무로 만들었다.

나는 이 주전자를 한눈에 알아봤다[그림 3-1].

　내 안목이 좋아서가 아니다. 주전자가 너무 눈에 띄었다.

　그것은 술그릇 존(尊)이지만 춘추시대에 만들어졌다.

　몸통에 그 시대의 모반(母斑)이 있다.

　하늘에 제사 지낼 때 사용했던 정(鼎)이나 존(尊)이 보통 널찍한 몸통과 단순하고 기하학적 조형으로 사람들의 시선을 끄는 데 비해, 이 주전자는 훨씬 정교하고 복잡하다. 그 시대의 옷을 입은 사람이 위부터 아래까지 그 시대의 화려함과 아름다움을 보여주는 것 같다.

　그 아름다움은 궈모뤄(郭沫若), 종바이화(宗白華), 리쉐친(李學勤) 등 거의 모든 주요 예술사가의 저서에 빠지지 않고 등장한다.

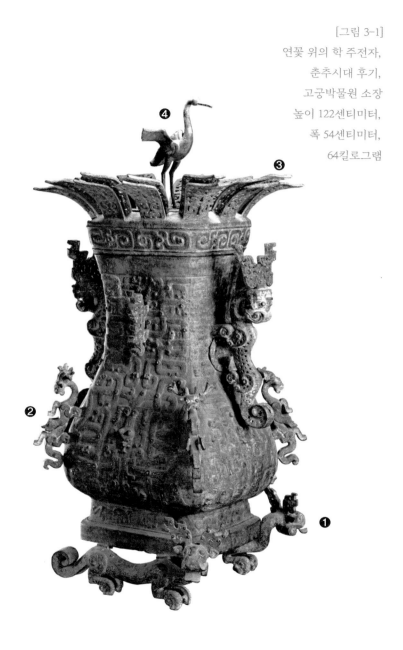

[그림 3-1]
연꽃 위의 학 주전자,
춘추시대 후기,
고궁박물원 소장
높이 122센티미터,
폭 54센티미터,
64킬로그램

2

주전자의 몸통만 보면 다른 청동기와 별 차이 없이 온통 동물 문양으로 덮여 있다고 생각할 수 있다. 전문가는 그 무늬가 도철무늬나 다른 무늬가 아니라 반룡무늬인 것을 안다. 무늬 장식이 완전히 같은 청동기가 없지만, 대다수 사람들은 문양이 다 비슷한 줄 안다. 이 말도 틀린 것은 아니다. 왜냐하면 이렇게 복잡한 무늬에도 확실히 일치성이 존재하기 때문이다. 즉 그 무늬는 수없이 변화하고 영원히 중복되지 않는 것처럼 보이지만, 사실은 일종의 같은 문법을 따르고 있다. 그 비밀을 타이베이 고궁박물원의 예술사가를 역임한 탄단종(譚旦冏) 선생이 그의 저서 〈동기개술(銅器槪述)〉에서 풀었다. 그가 어떻게 비밀을 풀었는지는 여기서 말하지 않을 테니 여러분께서 직접 책을 읽어보시기 바란다.

비유를 하나 들어보자. 외국인이 소털처럼 많은 한자를 보면 주저앉을 것이다. 그들이 사용하는 영어는 자모가 26개뿐이라 손가락을 꼽으며 셀 수 있으며 어떤 조합으로 배열해도 이 범위를 벗어나지 않는다. 하나하나 떨어져서 단독으로 작전을 수행하는 병사 같은 한자와는 다르다. 하지만 한자도 외국인이 생각하는 것처럼 전혀 규칙이 없는 것은 아니다. 한자는 부수가 있고 기본적으로 글자를 만드는 규칙이 있다. 이런 거대한 한자 시스템 내부에는 내재적이고 은밀한 연결고리가 있다. 청동기 무늬 장식도 마찬가지다. 아무리 복잡해도 통일성이 있다. 바로 이 통일성이 복잡한 무늬 장식을 통일된 것처럼 보이게 만든다.

이것은 청동기 무늬 장식의 규칙이고 대다수 사람들이 그 무늬 장식

자금성의 물건들

을 쉽게 구별하지 못하는 원인이기도 하다.

이제 우리는 대다수 사람들이 복잡하고 은밀한 무늬라고 생각하는 것은 잠시 제쳐두고 〈연꽃 위의 학 주전자(蓮鶴方壺)〉에 있는 보다 직관적이고 독특한 '부속'에 집중해보자.

이 동물 조각들은 무늬의 틀에서 벗어나 생생하게 살아 있다. 받침대는 꼬리를 말고 있는 두 마리 호랑이❶로 형상화되었다. 호랑이들은 고개를 옆으로 돌린 채 혀를 내밀고 몸을 길게 늘려 주전자의 무게를 받치고 있다. 주전자 배에 네 마리 비룡❷이 기어올라가고 있다. 주전자 목에 붙은 양쪽의 귀는 벽에 붙어서 고개를 돌린 용 모양의 괴수다. 가장 절묘한 부분은 주전자 뚜껑인데, 두 겹의 연꽃잎❸이 차례로 피어나며 두 개의 동심원을 이루고 있다. 그 동심원 안 겹겹의 연꽃잎에 둘러싸인 원 안에 학❹이 서 있다. 학의 가벼운 자태가 지구의 중력에 저항하며 주전자를 하늘로 끌어올리는 듯하다.

작은 학 한 마리가 주전자의 무게를 허무로 만들었다.

3

왕궈웨이(王國維)*는 〈은주제도론(殷周制度論)〉에서 이렇게 말했다. "중국 정치와 문화의 가장 큰 변혁은 은나라와 주나라 때 이루어졌다."[1]

서주에서 동주로 옮겨가면서(춘추전국 시대) 왕권이 통일된 시대에서

* 왕궈웨이(1877~1927). 중국 근대 철학자 · 문학가 · 고고학자 · 언어학자다.

군웅이 각축하는 시대가 되었다. 중앙의 구속력이 약해지자 원래 청동기 예기에 붙어 있던 국가권력도 아래로 내려가 각국의 제후들이 잇달아 청동기를 주조했다. 제(齊), 초(楚), 진(秦), 진(晋) 같은 큰 제후국뿐 아니라 진(陳)이나 채(蔡)처럼 작은 제후국도 뒤질세라 청동기를 주조했다.

권력이 느슨해지면서 청동기 주조에 생각하지 못했던 자유가 왔다. 조형예술로서의 청동기는 서주 시대의 통일되고 장중한 풍격에서 벗어나 다양한 지방색을 형성했다. 간결한 중후함에서 아름다움과 실용으로 나아갔다. 동물 모양도 점차 음각과 양각 선에서 벗어나 더욱 사실적인 부조, 환조, 투조가 되었다. 〈연꽃 위의 학 주전자〉의 학이 '독립적으로 표현되고 장식, 무늬, 도안은 학의 발 아래로 내려갔다.' 이것은 '춘추시대 조형예술이 장식예술에서 독립하려는 경향을 보여준다.'[2]

'나라의 중요한 그릇'이었던 정(鼎)도 원래의 근엄한 분위기에서 벗어났다. 고궁박물원이 소장한 진후정(陳侯鼎)은 배가 낮고 다리가 길다. 마치 높이뛰기 운동선수가 꼿꼿하게 홀로 서 있는 것 같다. 청동 타원형 정은 가로로 긴 타원 형태로 변해서 스모 선수처럼 어수룩하고 귀여워졌다.

술그릇은 주나라 때 이미 말로였다. 춘추시대부터 지금까지 남아 있는 청동 술그릇은 더욱 드물다. 〈연꽃 위의 학 주전자〉는 이런 점에서 더욱 귀하다. 청동기가 생활영역으로 들어온 것이다. 술그릇 외의 일상생활 기구로는 접시, 대야, 손대야 등 물을 담는 용기와 종, 방울, 징 등의 악기와 화장경대, 거울 등의 화장기와 향로, 등과 같은 잡기들이 있

었다.

동시에 다양한 실용예술이 잇달아 재료의 한계를 벗어나면서 여러 재질로 만들어진 공예품이 사람들의 생활로 들어왔다. 그중에는 칠기, 도기, 금은기, 방직품 등이 있었다. 청아한 성질과 영롱한 색깔을 가진 옥이 생활용구를 설계하고 제작하는 데 사용되었다. "옥으로 검 장식, 머리띠, 노리개와 띠고리를 만들었다. 예전에는 예식용 기물이었던 벽(璧)*과 종(琮)**도 이 시기에 원래의 상징적 의미를 잃고 장식품이 되었다." 새로운 관념과 새로운 기술이 갑자기 솟아나왔고, 여러 가지 새로운 실험이 아무 제약 없이 자유롭게 전개되어 공예의 정교함이 극에 달했다.

〈연꽃 위의 학 주전자〉도 당시의 '하이테크'인 '분주법(分鑄法)'으로 주조되었다. 즉 주전자 위의 학, 용으로 된 두 귀와 주전자 몸통을 따로 주조하고 나중에 몸통과 연결했다. NC선반기가 없는 시절이었지만 그 시대 장인들은 따로 만든 부품을 한치의 오차도 없이 하나로 연결했다.

4

단단하고 차가운 청동기에 매혹적이고 다채로운 동물의 세계가 가득 차 있다. 상나라와 서주 때의 동물 무늬 장식은 반추상적 장식선으로 그 시대 사람들과 그들이 명상하는 우주를 연결시켜주었다. 그러나 이

* 고대의 둥글넓적하며 중간에 둥근 구멍이 난 옥
** 옥그릇

제 동물들은 〈산해경(山海經)〉*의 신비와 괴이함에서 벗어났고, 그 몸에 표현되었던 신성도 사라졌다. 그리고 본래의 온순함과 친밀함, 귀여움을 회복했다.

고궁박물원 소장품 중에 춘추시대 후기의 〈동물 모양 주전자(獸形匜)〉[그림 3-2]가 있다. 전체 높이 22.3센티미터, 폭 42.7센티미터로 화려한 애완동물처럼 매력적이고 귀엽다. 전국시대에 이르면 이 동물의 왕국은 더욱 분방하고 커진다. 고궁박물원이 소장한 〈물고기 모양 주전자(魚形壺)〉가 그 예다. 물고기는 숨을 헐떡이는 것처럼 하늘을 향해 입을 벌리고 있다. 각종 호부(虎符)**, 호절(虎節)***의 청동기 몸도 호랑이가 달려가는 속도를 막지 못하는 것 같다.

가장 절묘한 것은 전국시대 전기의 〈거북이와 물고기 무늬의 네모 접시(龜魚紋方盤)〉[그림 3-3]다. 접시의 안쪽 바닥에 거북이와 물고기가 물놀이를 하는 도안이 있다[그림 3-4]. 상상해보라. 접시에 물을 가득 채우면 거북이와 물고기가 움직이고 반짝이는 물결 무늬 속에서 유쾌하게 노닌다. 접시를 받치는 네 발은 네 마리의 명랑한 새끼 호랑이[그림 3-5]다. 호랑이들은 서로 등을 돌리고 접시를 힘껏 잡아당기고 있다. 청동으로 된 새끼 호랑이의 몸에 힘이 꽉꽉 들어차 있는 것 같다.

카메라 렌즈를 가까이 당기면 그 시대의 웅장한 산과 내, 비옥한 토

* 신화와 전설이 풍부하게 수록된 진나라 이전 시대의 고서적
** 고대 황제가 병력을 이동하고 장수를 파견할 때 썼던 것으로, 청동이나 황금으로 엎드린 호랑이 모습을 만들었다. 둘로 쪼개지며 하나는 장수가 가져가고 하나는 황제가 보관했다.
*** 주나라 때 사자가 출발할 때 사용했던 증표다.

[그림 3-2]
동물 모양 주전자,
춘추시대 후기,
고궁박물원 소장
높이 22.3센티미터,
폭 42.7센티미터

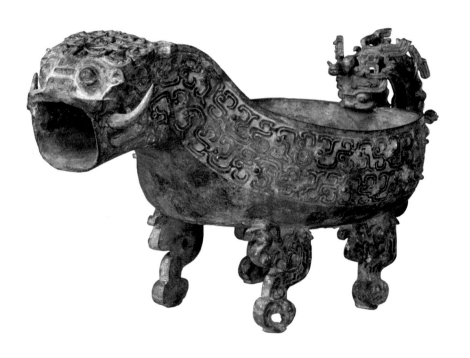

[그림 3-3]
거북이와 물고기 무늬의 네모 접시,
전국시대 전기,
고궁박물원 소장

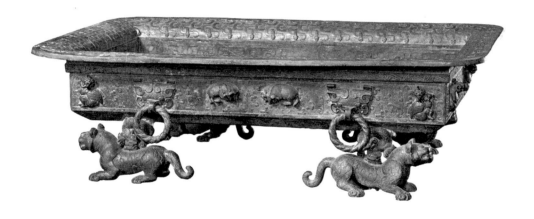

자금성의 물건들

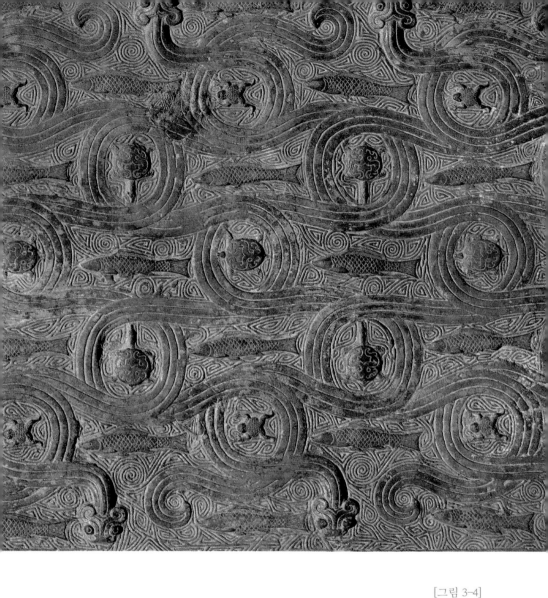

[그림 3-4]
거북이와 물고기 무늬의 네모 접시(부분),
전국시대 전기,
고궁박물원 소장

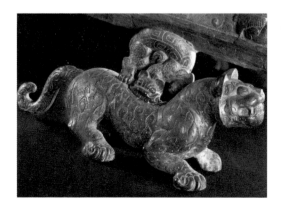

[그림 3-5]
거북이와 물고기 무늬의
네모 접시(부분),
전국시대 전기,
고궁박물원 소장

자금성의 물건들

지, 부드러운 빗물, 무성한 숲이 보인다. 그 시절 사람들은 청동기 뒤에 숨어서 얼굴을 내보이지 않는다. 그러나 이런 청동기가 묘사하는 동물의 세계를 통해 그들 내면의 발랄함과 충만한 기운을 완벽하게 느낄 수 있다.

청동기가 가장 활발했던 시기는 마침 오늘날 역사학자들이 즐겨 말하는 '축의 시대'*다. 그 시대에 공자, 노자, 장자, 묵자, 맹자, 한신, 순자, 굴자(굴원) 등이 등장해 사상으로 세계 선두를 달렸다. 2천여 년 동안 아무도 그들을 추월하지 못했다. 〈시경〉 첫 편에 수록된 구애가 '관저(關雎)'는 몇천 년 동안 모든 중국인의 지식의 원천이었다.

〈연꽃 위의 학 주전자〉는 그 시대 생명의 요구, 시대의 미학과 공예의 이상을 쏟아부어 만들어낸 실용적이고 눈부신 술그릇이다.

그것은 느릿하게 찾아오는 꿈처럼 번잡하고 기이하며 가볍다.

1930년의 어느 밤, 궈모뤄 선생은 등불 아래서 〈은주청동기명문연구(殷周靑銅器銘文硏究)〉를 쓰며 수려한 행서로 지면 위에 다음의 문장을 썼다.

* 독일 철학자 칼 야스퍼스(Karl Jaspers)가 1949년에 출판한 〈역사의 기원과 목표〉라는 책에서 처음 '축의 시대'를 말했다. 그는 기원전 800년~기원전 200년까지의 시기를 인류 문명의 '축의 시대'라고 불렀다. 고대 그리스의 소크라테스, 플라톤, 인도의 석가모니, 중국의 공자와 노자 등 각 문명의 위대한 정신적인 지도자가 거의 동시에 역사 무대에 등장해 사상의 원칙을 제시하고 다채로운 문화의 전통을 만들었다.

이 주전자 몸통의 짙고 기이한 전통 문양이 주는 무명의 압박으로 거의 질식할 뻔했다.

주전자 뚜껑 주위에 연꽃잎이 2겹으로 늘어서 있는데, 진나라와 한나라 이전 시기에 식물을 도안으로 한 그릇은 내가 아는 한 이것이 유일하다.

연꽃잎 한가운데 젊고 멋진 백학이 있다. 두 날개를 펴고 한 다리로 서서 작은 부리로 울려 하는 모습, 그것을 나는 시대정신의 상징이라고 말한다.

<연꽃 위의 학 주전자>는 그 시대 생명의 요구,
시대의 미학과 공예의 이상을 쏟아부어 만들어낸
실용적이고 눈부신 술그릇이다.
그것은 느릿하게 찾아오는 꿈처럼
번잡하고 기이하며 가볍다.

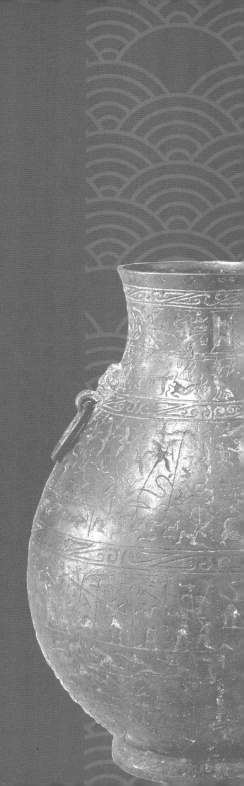

4
장

인간의 세계

전국시대에 전쟁의 유희를 발견한 사람이 분명히 있었을 것이다.

1

시간이 흘러 전국시대가 되었다. 이 시대 사람들은 대화를 하지 않았다. 걸핏하면 탄약을 먹은 것처럼 마음속 진리, 억지 원칙, 체면 혹은 여자 한 명을 위해 핏대를 올리며 목숨을 걸고 싸웠다. 피가 뜨거운 시대였다. 피는 점점 빨리 흘렀다. 혈관을 벗어나 청동 칼의 칼집에도 흘렀고, 황야의 대지에서도 소용돌이쳤다. 공기에 맴돌던 피비린내가 비료처럼 사람들의 야심을 키웠다.

　고궁박물원에 소장된 이 청동 주전자는 평행하게 배열된 삼각형 구름 무늬 띠가 몸통을 세 부분으로 나눈다[그림 4-1], [그림 4-2]. 위의 두 구역에 뽕잎을 따는 사람과 활을 쏘는 사람, 춤을 추는 사람과 사냥 하는 사람이 있다. 화창한 봄날 좋은 풍광에서 평화롭게 생산노동을 하는 사람들의 모습이다. 하지만 이것은 배경일 뿐이다. 세 번째 구역은 주전자 몸통의 아랫부분인데, 주전자 벽에 그린 이 '벽화'의 주인공이자 클라이맥스다. 이 구역이 가장 넓어 큰 장면을 그릴 수 있다. 그래서 이 구역 이야기가 가장 흥미롭고 짜릿하다.

　그것은 전국시대 여러 전쟁 중에서 수륙양동작전을 재현했다. 작전

[그림 4-1]
잔치 열고 물고기 잡고
전쟁하는 그림이 그려진 주전자,
전국시대 전기,
고궁박물원 소장
높이 31.6센티미터, 폭 22.3센티미터,
3.54킬로그램

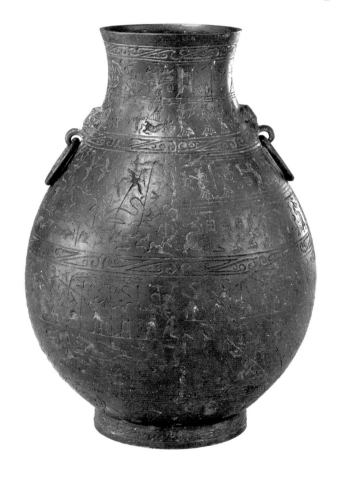

에 전함, 공성 사다리 등 여러 선진 장비들이 동원되었다. 피아가 한데 뒤엉켜 간과 뇌를 바닥에 흩뿌리며 싸우고 있다. 주전자에 이 전투의 구체적인 날짜와 위치가 나와 있지 않지만, 강에서 멀지 않은 곳일 것이다. 그래야 수군과 육군이 협동을 할 수 있다. 하지만 중원에 강 없는 곳이 있을까? 우리 문명은 강에서 잉태되었고 끝없이 만들어져왔다.

이들이 누구인지는 알 수 없지만 이 전투는 분명 어느 역사책 한 갈피에 기록되어 있을 것이다. 어쩌면 이 전투가 끝난 후 승리한 편이 한밤중에 개선하여 청동 주전자를 만들어서 그들의 승리를 자랑하고, 희생된 무명열사를 기념하자고 생각했을지 모른다. 오늘날 우리가 과거의 전장에 기념비를 세우는 것처럼 말이다.

그렇지만 승리했던 부대도 승리를 거듭하지 못하고 흙으로 갔다. 그들은 그들의 적들처럼 시간 속으로 사라졌다. 역사학자들도 그들이 누구인지 찾아내지 못했다. 이 세상에서 시간과 싸워 이기는 자는 없다. 시간은 모든 자아광(自我狂)을 정복한다. 그러나 이 청동기만은 시간도 소멸시키지 못했다. 사람들은 주전자를 흙에서 꺼내 고궁박물원에 보냈다. 이제 주전자는 사람들이 우러러보고 연구하는 대상이 되었다. 전문가들은 주전자에 아주 긴 이름을 지어주었다. 〈잔치 열고 물고기 잡고 전쟁하는 그림이 그려진 주전자(宴樂漁獵攻戰圖壺)〉.

[그림 4-2]
잔치 열고 물고기 잡고 전쟁하는 그림이 그려진
주전자의 문양 펼침 그림,
전국시대 전기,
고궁박물원 소장

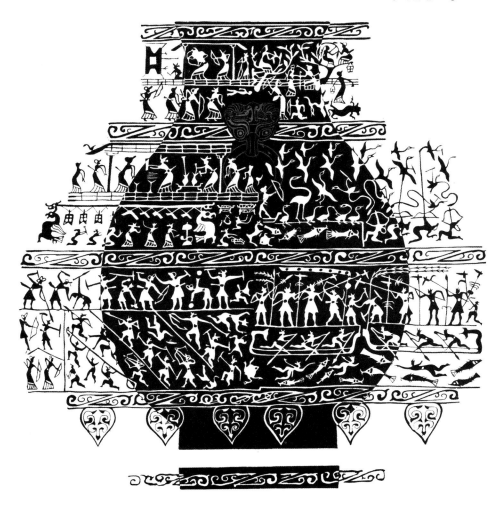

2

〈잔치 열고 물고기 잡고 전쟁하는 그림이 그려진 주전자〉는 예술사적으로 매우 중요하다. 왜냐하면 주전자에 그려진 것이 동물이 아니라 사람이기 때문이다.

3장에서 다뤘던 청동기 물건에서는 오직 동물만 존재감이 있었다. 나중에는 식물도 존재감을 가졌지만 인간은 존재감이 없었다. 인간의 존재감은 동물과 식물을 통해서 드러났다.

하지만 이 〈잔치 열고 물고기 잡고 전쟁하는 그림이 그려진 주전자〉는 이런 상황이 앞으로 다시는 없을 것이라고 알려준다. 사실 인간이 청동기에 모습을 드러낸 것은 상나라와 서주 초까지 거슬러 올라간다. 안양(安陽) 은허의 유명한 부호묘(婦好墓)에서 한 쌍의 청동 도끼[鉞(월)]가 출토되었다. 지금까지 발견된 중국 청동 도끼 중 연대가 가장 앞선다. 그중 하나에 호랑이가 사람에게 달려들어 머리를 무는 무늬가 있다. 떨어져나간 외로운 머리는 두 호랑이 사이에 있다. 두 마리의 호랑이가 입을 크게 벌려 금방 머리를 나눠 먹을 것 같다.

고궁박물원에 서주 후기의 〈발을 베는 형벌을 받은 사람 솥(刖人鬲)〉 [그림 4-3], [그림 4-4]이 소장되어 있다. 이 솥의 편평한 사각받침에 여닫이문이 열려 있다. 이 문에는 문기둥이 달려서 양쪽으로 열고 닫을 수 있다. 그 문을 지키는 사람이 발을 베는 형벌인 월형(刖刑)을 받은 사람이다.

그러나 이 사람들은 기물의 주체가 아니다. 그들은 약자이고 주변인이고 죽거나 불구가 된다. 인간이 자기를 비하한 결과다. 인간은 자신이 세상의 중심에 있지 않다고 생각했다. 이 세상은 귀신과 요괴, 신령이 주도하고 인간은 그들이 시키는 대로 했다.

그 시대의 사람들은 기본적인 문제로 혼란스러울 때가 많았다. 그들은 새가 어떻게 날 수 있는지, 산에 왜 안개가 끼는지, 사람은 왜 죽는지 몰랐다. 신과 귀신이 나오고 위험한 상황이 꼬리를 물고 일어나는 세상에서 인간은 늘 무력감과 당혹감을 느꼈다. 그래서 그들은 청동기를 만들었다. 청동기의 무늬 장식이 갖는 초자연적 마력으로 하늘의 신들과 소통하며 더이상 자신을 외롭지 않게 했다.

하지만 언제까지나 그런 것은 아니었다. 상나라에서 주나라로 넘어가면서 동물의 신비가 조금씩 사라졌고, 춘추전국 시대가 되면 청동기의 도철 무늬가 거의 없어졌다. 인간이 세상을 인식하고 변화시키는 능력이 커지면서 신과 요괴의 힘에 덜 의지하게 되었다고 볼 수 있다.

그런데 한 가지 재미있는 일이 있다. 주나라를 세운 사람들은 상나라의 신앙체계를 그대로 따르지 않았다는 것이다. 상나라 사람들은 귀신을 숭상했다. 상나라 사람들의 전설에 따르면 그들의 조상은 본래 동물(신령)이었다. 〈시경〉에 이렇게 기록되어 있다. "하늘이 검은 새에게 내려가 상나라 사람을 낳으라고 명했다." 상나라 정권의 합법성이 여기서 나왔다. 그래서 상나라 사람들은 제사를 지낼 때 귀신과 조상을 잘 구분하지 않았다.

귀신에게 제사를 지내는 것이 곧 조상에게 제사를 지내는 것이었고,

[그림 4-3]
발을 베는 형벌을 받은 사람 솥,
서주 후기,
고궁박물원 소장

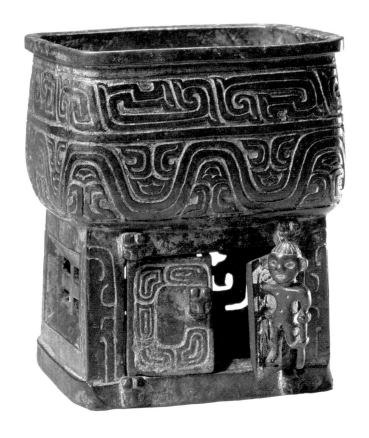

자금성의 물건들

[그림 4-4]
발을 베는 형벌을 받은 사람 솥(부분),
서주 후기,
고궁박물원 소장

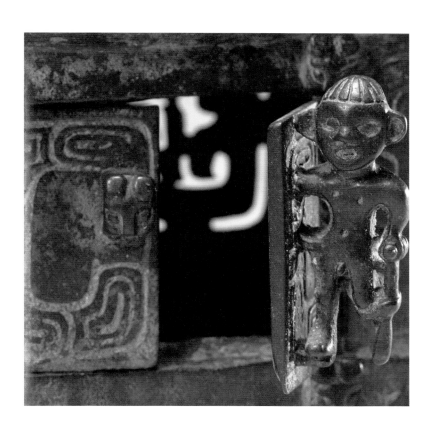

조상에게 제사를 지내는 것이 귀신에게 제사를 지내는 것이었다. 그러나 주나라 사람과 상나라 사람은 가족이 아니었다. 상나라 사람은 자(子)씨였고 주나라 사람은 희(姬)씨였다. 상나라 사람과 신이 같은 핏줄이면 주나라 사람들은 신과 친척이 될 수 없었다.

그래서 주나라 사람들은 자신의 조상을 하늘과 신의 세계에서 분리시켰다. 그들의 조상은 초자연적 능력을 가진 신령이 아니었다. 그러나 하늘의 아들인 자기들은 몸에 '천명'을 담고 있기 때문에 천하를 통치할 수 있다고 믿었다. 그리하여 사람과 신이 함께 살던 세상이 주나라 때 둘로 나뉘었다. 하나는 하늘의 세상으로 신이 지배하고, 다른 하나는 사람의 세상으로 왕이 지배했다. 인간들은 더이상 신화의 세상에서 맴돌지 않고 환상의 세계에서 인간의 세상으로 돌아왔다. 육신의 조상이 신앙이 되었고, 혈연관계에 있는 인간들 사이의 질서(예식이나 예법)가 정립되기 시작했다.

새라 앨런(Sarah Allan)은 상나라에서 주나라로 전환하면서 발생한 가장 핵심적인 변화가 상나라의 '신화의 전통'이 주나라의 '역사의 전통'으로 대체된 것이라고 했다.[1]

이때부터 인간은 자아를 관찰하기 시작했다. 그 결과 늘 전전긍긍하던 삶에서 벗어나 당당하고 떳떳한 삶을 살기 시작했다.

3

그러나 주나라 왕을 핵심으로 한 인간의 질서는 몇백 년 후에 산산조

각 났다. 귀신의 간섭도 없고 옥죄는 예법의 주문도 효력을 잃자 인간 마음속의 짐승과 악마가 미쳐서 뛰어나왔기 때문이다.

춘추전국 시대 500년간 전쟁이 이어졌다. 그다음에 세워진 어떤 왕조보다 긴 기간이다. 이 길고 끝이 보이지 않고 희망도 보이지 않는 전쟁에서 권력, 재산, 존엄, 생명 등 많은 것이 사라졌다. 도덕의 한계도 사라졌다. 겨우 춘추 240년이 넘었는데 이미 '시해된 군왕이 36명, 망한 나라가 52개였다.' 맹자는 분노하며 이렇게 말했다. "춘추시대에는 정의로운 전쟁이 없다."

그러나 사람들은 맹자와 달랐다. 그들은 전쟁을 심각하게 생각하지 않았다. 3장에서 말한 것처럼 예술사의 관점에서 보면 중앙의 통제력이 약화되자 문양, 조형과 공예가 자유로워졌다. 황무지를 떠돌며 파리처럼 마구 충돌하는 협객, 용사와 종횡가의 눈에 전쟁은 더없이 사랑스러웠다. 전쟁 중에는 모든 규칙이 깨져서 남의 돈을 빼앗고, 부인을 차지하고 사람을 죽여도 배상할 필요가 없기 때문이었다. 물론 자기의 돈과 부인도 언제든지 빼앗길 수 있었고, 자기 자신도 언제든지 남의 칼에 불귀의 객이 될 수 있었다.

하지만 누구나 이 점을 묵인했다. 그래서 전쟁은 모두가 규칙을 받아들이는 큰 놀이가 되고 큰 파티(party)가 되었다. 의미를 따지는 것은 문인과 역사가들의 일이었고 당사자들은 유쾌했다.

모든 왕조는 자신만의 기질이 있다. 또한 모든 시대는 자신의 수명이 있다. 해결할 수 없는 일이라면 편안하고 재미있고 즐기는 태도로 받아들이는 것이 낫다. 병과 항아리를 깨면 치울 사람이 나온다. 이 세상은

언제나 깨는 사람 따로, 치우는 사람 따로 있었다.

4

나는 전국시대에 전쟁의 유희를 발견한 사람이 분명히 있었을 것이라고 생각한다. 이 세상에서 가장 큰 유희는 전쟁을 보는 것이다. 요새 사람들도 마찬가지다. 전쟁 블록버스터를 상영하는 영화관에 가서 보는 것은 스크린 위의 피비린내와 처참함이다. 칼과 검이 사방으로 튀고 피와 살점이 날아다닐수록 관중은 흥분한다.

현실의 전쟁도 마찬가지다. 미국이 이라크, 리비아를 공격하는 장면을 전세계 방송국이 생중계할 때 시청률이 치솟는다. 반대로 밥을 먹거나, 잠을 자거나, 출근하거나, 화장실을 가는 평화로운 장면은 생방송으로 내보내지 않는다. 사람들은 전쟁을 반대하고 거울로 삼기 위해서라고 말하지만, 나는 대부분의 사람들이 전쟁 구경을 좋아한다고 생각한다. 정의감 넘치는 얼굴을 하고 마음속 깊이 숨겨둔 쾌감은 죽어도 말하지 않는 것이다.

이 〈잔치 열고 물고기 잡고 전쟁하는 그림이 그려진 주전자〉를 그 시대의 '현장 생방송'(청동기는 당시의 스크린이다.)이라고 생각해도 되겠다. 한 번의 승리를 기념하는 소위 '기념비'라는 것은 더이상 중요하지 않다.

전국시대, 역사의 가장 깊은 밤에 한 무리의 사람들은 죽음이 임박하기 전 〈잔치 열고 물고기 잡고 전쟁하는 그림이 그려진 주전자〉에 목숨

을 걸었던 전투를 기록했다. 그리고 어둠에 얼굴을 감추고 만족해했다.

이 시대에는 종교적 의미가 결여된 장식이 기물에 가득하다고 말하는 학자들이 있다. 나는 그 견해에 동의한다. 복잡하고 정교한 디자인이 튼튼한 청동기를 '벌집' 같은 부재(部材)로 만들었다. 동시에 기물은 연회, 경쟁, 살해와 같은 그림을 그리는 바탕화면이 되었다. 오래된 기념비적 성격을 가진 여러 중요한 것들, 즉 기념적인 명문(銘文), 상징적인 장식, 외형은 이렇게 버려졌다. 그리고 최종적으로 예기로서의 청동기는 몰락했다.[2]

5장
거상의 부재(不在)

병마용은 진시황이 설계한 「미래세계」의 일부가 되었다.

1

전국시대 청동 주전자에 나타난 군대의 실루엣은 진나라에 이르자 갑자기 병마용의 호탕한 전장으로 확대되었다. 기물 위의 그림이 아니라 와이드스크린, 아이맥스(IMAX), 3D 영화가 되었다.

겨울에 시안에 있는 병마용박물관에 갔다. 광풍이 몰아쳐 머리가 얼어붙었다. 내가 본 광경을 2천여 년 전, 동방 여러 나라의 병졸들도 봤다. 진나라 군대는 그들에게 오로지 두 글자, 죽음을 의미했다.

진나라 병마용은 만리장성, 고궁과 함께 중국 문명의 가장 유명한 상징이자 가장 '기념비적인' 존재가 되었다. '영원성과 웅장함, 멈춤 등의 관념과 통하기 때문이다.'[1] 그 영원성과 웅장함은 모두 단독이 아니라 집단으로 이루어졌다. 병마용, 만리장성, 고궁은 모두 별개의 개체가 반복적으로 중첩되어 거대한 전체를 이루었다. 병마용에는 7천 개가 넘는 인물 조각상이 있고, 고궁은 9천 칸이 넘는 집으로 이루어진 건축물 단지다. 만리장성은 단독 건축물이지만 끝없이 이어져 있고 더없이 광대하다. 벽, 망루, 봉화 같은 것들이 끝없이 복제되어 접이식 자처럼 마디마디 펼쳐져 있다. 만리장성은 복합적인 벽이면서 복잡한 건축 종

합체다. 참고로 고대 중국인은 언제나 평면 위에 자신들의 웅대한 상상을 펼쳤을 뿐, 높이에 대한 야심은 거의 없었다.

가까이서 보면 병용들의 얼굴이 모두 다르다. 루브르궁에서 보았던 고대 그리스 인물상의 차가운 화강암으로 만든 두상은 살갗 밑으로 피가 흐르는 것 같았다. 피부의 탄력도 느껴졌다. 석상에 영혼과 감정이 있어서 금방 말을 할 것 같았다.

병마용도 매우 사실적이다. 중국예술을 연구하는 가장 영향력 있는 서양 한학자(漢學者) 중 한 명이자 고궁연구원의 미술고문인 로타 레더로제(Lothar Ledderose) 교수는 그의 저서 〈만물(萬物)〉에서 병마용은 눈과 수염 등의 용모가 모두 달라 "무궁무진하게 변화하는데 이 때문에 대군이 위풍당당하고 생생하게 살아 있는 것처럼 보인다."고 했다.[2]

중국과 대만의 고궁 모두 진나라 때 병마용을 소장하고 있다. 타이베이 고궁박물원이 2016년 5월에 〈진·용 ─ 진나라 문화와 병마용 특별전〉을 개최하며 소량의 병마용을 전시했다.

2015년에 문을 연 베이징 고궁박물원의 조소관 자녕궁(慈寧宮)에 진나라 병마용 두 점이 전시되어 있다[그림 5-1]. 시안 병마용박물관의 웅장함에는 미치지 못하지만, 이곳에서는 병마용을 가까이 다가가 볼 수 있다. 그들의 세세한 부분을 관찰하고 그들과 귓속말을 할 수도 있다. 시안 병마용박물관에서는 병마용을 가까이에서 보는 것이 기본적으로 불가능하다. 병마용박물관의 병마용은 전체이고, 고궁박물원의 병마용은 개체, 군인 한 사람이다. 이제 그들의 나이, 출생지 등을 탐문하고 그 시대에 관한 몇 가지 이야기를 나누어보자.

[그림 5-1]
병마용,
진나라,
고궁박물원 소장

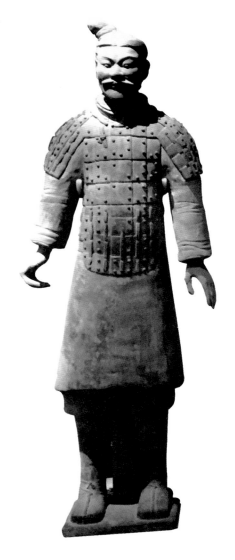

자금성의 물건들

사람들은 진시황이 자신의 막강한 권력을 자랑하기 위해서 이 군대를 만들었다고 알고 있다. 우홍(巫鴻) 선생은 그의 저서에서 "여산릉(驪山陵)의 피라미드식 무덤은 진시황 개인의 절대권력을 상징한다."고 했다.[3]

하지만 한 가지 문제가 있다. 진시황이 자신의 권위를 부각시키고 싶었다면 왜 거대한 자기 조각상을 세워 사람들이 존경하고 우러러보게 하지 않았던 것일까?

시각을 넓혀서 보면 이런 거대 조각상은 세계의 다른 조기문명에도 있었다. 4천~5천 년 전 이집트 사람들은 나일강 가에 높이 20미터의 사자의 몸과 사람의 얼굴을 한 스핑크스를 만들었다. 그리고 이 웅장한 조각상을 인간세상의 왕 파라오에게 바쳤다. 3천 년 전에 고대 이집트의 동쪽과 아시아 서쪽에 있던 고대 바빌론도 '세계사방의 왕'이라고 불렸던 사르곤 1세의 청동 두상을 주조했다.

춘추전국 시대와 거의 동시에 고대 그리스인들은 에게해의 따스한 해풍 속에서 인체의 아름다움을 발견했다. 조각가 미론(Myron)은 기원전 5세기에 〈원반 던지는 사람〉을 만들었다. 근육질의 남자가 손에 쇠원반을 쥐고 힘을 준 채 대기하는 그 역동감은 오늘날에도 스포츠의 가장 아름다운 상징으로 여겨진다. 중국에서 조형예술은 하, 상, 주, 진 나라 4대를 거치며 이미 휘황찬란한 경지로 접어들었다. 인물을 조각한 예술도 신과 동물의 세계에서 떨어져나왔다.

하지만 진나라 때까지(심지어 이후 더 오랜 시간 동안) 거대 인물 조각상은 만들어지지 않았다.

상나라 사람들은 자신의 조상이 본래 신이었다고 여겼기에 신과 조상을 구분하지 않았다. 청동기에 새겨진 문양과 부호에 여러 씨족과 가족을 대표하는 휘호가 많았다. 이에 대해 쌍쉰(蔣勳) 선생은 이렇게 말했다. "적어도 서주 이전까지 중국인은 부족의 공통 부호(토템)를 숭배의 대상으로 삼았고, '위대하다'는 개념을 개인과 결합하지 않았다. 사람이 죽으면 모두 공통의 토템 부호로 돌아갔다. 거대한 용이나 봉황 종족은 용과 봉황의 부호를 강조하고, 개인을 강조하지 않았다." 또한 "상당히 늦은 시대까지 중국인은 자기를 대신하는 조각상을 세우는 것을 좋아하지 않았다. 조각상은 사람이 죽은 후에 세웠다. 이것은 자연히 중국 용(俑)의 역사와 밀접한 관계를 갖게 되었다."

만약 내가 쌍쉰 선생의 뜻을 오해하지 않았다면 그가 한 말의 뜻은 아주 오랜 옛날에는 생산력이 충분히 발달하지 않아 사람들이 집단을 형성하여 어려움을 이겨냈다. 그래서 주로 가족과 집단의 힘에 의지했고 개인주의는 강조할 수 없었다는 것이다.

내 생각에도 그 말은 일리가 있지만 중국인들은 개인숭배를 포기한 적이 없었다. 생산력이 떨어지는 시대일수록 숭배가 유행했다. 사람들이 숭배하는 대상은 전능한 신에서 지고의 군주로 바뀌었다. 이런 예는 역사책에 비일비재하다. 그런데 왜 군주를 숭배하는 마음이 거대한 조각상으로 구체화되지 않았을까?

자금성의 물건들

3

진시황릉에서 커다란 조각상의 부재를 보고 이상하다는 생각이 들었다. 이 현상이 논리에 맞지 않는 것으로 보였다. 진시황은 심혈을 기울여 자기 무덤을 만들어놓고 자기 조각상 대신 평범한 전사들의 조각상만 빚었다. 겸손해서 그런 것은 아닐 것이다. ('시황'을 자칭한 것이 그가 겸손한 사람이 아니라는 증거다.) 그가 '문학과 예술은 노동자, 농민, 군인을 위해 봉사해야 한다.'고 생각했기 때문도 아니다. 진시황제는 그런 생각을 하지 않았다. 그렇다면 이유가 무엇일까?

이 문제를 해결하기 위해서는 원점으로 돌아가서 병마용의 용도를 생각해봐야 한다.

진시황이 인간세상에 자신의 권력을 과시하기 위해서 이 군대를 만들었다고 하면 문제가 생긴다. 진시황은 이 부대를 인간세상에 남겨둘 생각이 없었다. 그들이 태어나자마자 지하로 데리고 들어갔다. 실물과 똑같이 생동감 있게 만들어진 병마용은 진시황이 시체처럼 저승으로 끌고 갔고, 1974년 산시성(陝西省)의 한 농민이 고구마 파내듯 부서진 병마용 조각 몇 개를 꺼낼 때까지 2천 년간 실제로 본 사람은 많지 않았다. 대체 그는 누구에게 권력을 보여주려 한 것이었을까?

진시황 시대에는 산 사람을 순장하는 것이 유행했다. 이것은 황제가 인간세상에서 갖는 권력의 일부였다. 황제가 죽으면 누군가 함께 죽어야 했다. 황제 가까이서 인간세상의 온갖 혜택을 누렸던 처첩, 관료와 친척들이 제일 먼저 순장됐다. 그밖에 행정과 군사를 맡았던 보통사람

들은 흙으로 빚은 인형으로 대체되었다. 죽은 황제가 사람들과 멀리 떨어져 외롭게 지하에 누워 있게 하는 것은 황제에게 얼마나 잔인할 일인가? 그래서 더 잔인한 방법으로 황제에게 '인간의 도'를 표해야 했다.

대부분의 학자들은 병마용이 사람을 대신해서 순장되었고 진시황의 내세를 구축한 것이라고 한다. 얼굴에 진흙을 가득 바른 대군을 순장하는 것이 살아 있는 사람을 순장하는 것보다 훨씬 '진보'적인 것은 사실이다. (진시황릉은 발굴이 많이 진행되지 않아 군인 외에 다른 역할을 보지 못했다.) 그리하여 병마용들은 진시황이 설계한 '미래세계'의 일부가 되었다. (이 거대한 왕릉 내부의 복잡한 궁전 모형과 천체 이미지를 일컬어 '우주모형'이라고 부르는 학자들도 있다. 제시카 로손 교수는 저서 〈조상과 영원〉에서 진시황이 지하에 세운 우주의 모형을 전문적으로 분석하기도 했다.)

서한 시대의 역사학자 사마천(司馬遷)은 그 세계를 이렇게 묘사했다.

> 진시황은 즉위하자마자 여산(驪山)을 파기 시작했다. 천하를 합병한 후에는 각지에서 70만 명의 일꾼을 보내왔다. 물이 나오는 곳까지 파 들어갔을 때 동으로 터를 닦고 위에 관을 놓았다. 또 각종 궁궐 건축 모형과 관원의 모형, 진기하고 귀한 보물을 옮겨와 묘실을 가득 채웠다. 묘실 안은 기계로 수은을 채워 강과 하천, 바다를 본떴다. 위에는 천문이, 아래에는 지리가 있었다.

진시황이 죽어서 '미래세계'에 도착하면 생전에 안배해둔 모든 것이 그에게 봉사할 것이다. 그 '미래세계'에서 그는 여전히 살아 있을 것이

기 때문에 파라오 쿠푸*나 사르곤 1세처럼 자신을 조각할 필요가 없었다.

그러나 이렇게 해석하면 또 새로운 문제가 생긴다. 단지 의인화를 하려는 것이었다면 그 진흙으로 만든 인물상을 그렇게 사실적이고 정교하게 만들 필요가 있었을까? 동주(東周) 시대의 일부 고분에 묻힌 인형은 크기도 작고 용모도 거칠고 성글어 병마용과 비교하면 저질 위조품처럼 보인다. 한나라 때의 고분도 마찬가지다. 그들은 섬세하고 정교하게 만들 능력이 없는 것이 아니었다. 그럴 필요가 없다고 생각했다.

우훙 선생은 이렇게 말했다. "중국 미술사의 전 과정에서 오직 진시황만 자신의 무덤에 들어갈 인형을 진짜 사람과 같은 크기로 만들게 했다."

분명히 다른 이유가 있을 것이다.

4

고대 중국인들은 형상을 창조할 때 기능적인 의미를 중요하게 여겼고 예술성은 추구하지 않았다. 박물관에 진열된 고대 예술품들은 당시에는 '쓰는 것'이지 '보는 것'이 아니었다. 상나라와 주나라 때 청동기의 동물 문양은 단순한 장식이 아니라 영험한 신성을 갖고 있었다. 신성이 있어야 둔하고 무거운 청동기가 비로소 신기(神器)가 되었다. 생명이 없

* 이집트 제4왕조의 파라오

는 사물이 상징화가 되면 어떤 힘을 갖추는데, 이것은 현실의 힘과 같거나 현실의 힘을 초월하기도 한다.

이제 우리는 상나라와 주나라 사람들이 고분에 넣은 청동기, 칠기, 심지어 금, 은, 옥기 등을 왜 그렇게 정성들여 만들었는지 이해할 수 있다. 그것은 대체품이 아니라 현실의 기구처럼 어두운 지하에서 바로 사용할 수 있는 것이어야 했다. 그들의 관념에서 죽은 자의 세계와 산 자의 세계는 다르지 않았다. 순자(荀子)는 사람들에게 이렇게 가르쳤다. "상례(喪禮)란 생전의 모습으로 죽은 자를 꾸미는 것이니, 대체로 살았을 때의 모습을 본떠 죽은 자를 배웅한다. 죽은 자를 산 자처럼 대하고, 죽은 자를 살았을 때처럼 모시고 처음과 끝이 같아야 한다." 그러니 그것들은 부장품이 아니라 죽은 사람들이 쓰는 일상생활 용품이었다.

같은 맥락에서 진시황이 진짜 사람과 거의 같은 크기의 군인 상을 만든 것도 산 사람 대신 순장할 상징물로 삼기 위해서가 아니었다. (상징물의 의미가 있었다 해도 오직 그것만이 목적은 아니었다.) 예술성을 추구한 것은 더욱 아니었다. 그는 흙으로 만든 진짜 용맹한 군대로 저승에서 만날 강력한 적에 대항하려 했다. 제시카 로손은 이렇게 말했다. "병마용은 지위를 표시한 것도 아니고 기념비적인 조소상도 아니다. 그것은 진짜 군대였다. 필요한 경우 그들의 병기는 바로 현장에 투입될 것이다. 식기와 병용이 실제로 쓰일 수 있도록 세부적인 것까지 (가능하다면) 진짜와 똑같이 정확하고 완전해야 했다."

5

그래서 이 위풍당당한 군대 뒤에서 나는 진시황의 공포를 보았다. 이 불세출의 왕은 300척 깊이의 지하에 있다. 그가 한 번도 가보지 못했던 그 세계는 허약하고 고독하고 불안했다.

사실 진시황은 언제나 불안정한 사람이었다. 닭가슴에 말안장코를 가진 병약한 소년이었던 그를 할아버지인 진(秦)나라 소양왕(昭襄王)이 인질로 조(趙)나라에 보낼 때부터 그의 안정감은 사라졌다. 나는 〈성세의 아픔(盛世的疼痛)〉이라는 책에서 진시황(그때는 아직 영정(嬴政)이라는 이름으로 불렸다.)의 우울한 인격에 대해 말한 적이 있다. 동서남북을 쓸어버리고 사방팔방을 삼키는 맹렬함, 분서갱유의 악랄함은 모두 이런 우울한 인격에서 생긴 반발력이다. 그는 우월하고 슬펐다. 그는 흉악함과 피비린내로 자신의 허약과 허둥대는 모습을 덮었다. 그는 죽은 뒤에도 아기처럼 보호를 받아야 했다.

제시카 로손은 이렇게 말했다. "진시황은 유명한 병마용 대군의 보호를 받고 있다. 다른 여러 고분들은 석문과 거대하고 무겁고 정교하게 조각된 돌덩어리로 폐쇄되어 있다. 죽은 자들은 바깥세상을 몹시 두려워하는 것 같다."

진시황릉은 아무리 장엄하고 아름다워도 두려움을 담는 그릇에 불과했다. 큰 왕릉만큼 그의 두려움도 컸다.

6장

책상 위의 선경

그 시대 사람들은 세계에 대해 아는 것이 극히 적었는데
이것이 반대로 세상에 대한 그들의 상상을 자극했다.

1

이소군(李少君)은 한(漢) 무제(武帝)에게 자신이 70세 노인이라고 했다. 한 무제는 그의 젊은 얼굴을 보고 그 말을 믿지 않았다. 기원전 133년, 한 무제가 흉노의 화친 요구를 거절하고 마읍(馬邑)에 매복하여 흉노와의 전쟁이라는 역사의 막을 열었을 때다.[1] 그해 한 무제는 24세였다.

　나는 아직 이소군의 진짜 나이를 알아내지 못했다. 역사 속의 이소군은 신분증도 없고, 소개장도 없고, 고정 거주지도 없는 사람이다. 알려진 것은 오직 방사(方士)라고 불렸다는 그의 직업과 사람을 불로장생하게 하는 특수한 솜씨가 있었다는 것인데, 실제로는 여기저기 다니며 남을 속이는 사기꾼에 불과했다. 의심을 떨치기 위해 한 무제는 이소군에게 오래된 청동기를 하나 보여주며 이것을 아는지 물었다.

　이소군은 슬쩍 보고 "제(齊)나라 환공(桓公) 10년에 이 동그릇을 측백나무 침대에 두었습니다."라고 말했다.[2] 그리하여 한 무제는 청동기 위에 엎드려 세세하게 명문을 대조하다가 제 환공의 이름을 발견한 순간 혼란에 빠졌다. 이소군이 제 환공의 명문을 미리 볼 수는 없었기 때문이다. 그 자리에 있던 사람이 하나같이 놀란 표정을 지었다. 사마천

은 훗날 〈사기〉에 이 장면을 두고 "온 궁궐이 다 놀랐다"고 썼다. 그래서 그들은 이소군의 방술을 의심 없이 깊이 믿었고, 이소군을 신선이라고 여겼다. 그의 나이가 최소한 수백 살은 되었을 것이라 믿었기 때문이다.[3]

이소군은 무안후(武安侯) 전분(田蚡)의 집에서 열린 주연에서 술을 잔뜩 마셨다. 그리고 그 자리에 모인 90세 넘은 노인들을 손가락으로 가리키며 이렇게 말했다. "이 꼬마들아, 옛날에 내가 너희 조상들과 오줌도 싸고 진흙놀이도 했느니라." 이소군은 옛날에 같이 놀면서 말을 타고 활을 쐈던 장소를 말했다. 노인들은 자신의 어린 시절 기억을 재빠르게 뒤져보고 어른들이 모두 그곳을 말했던 것을 기억해냈다. 그리하여 깨끗하게 승복하고 극도로 존경하는 마음으로 이소군을 어른으로 삼았다.

모든 왕조에는 사기꾼이 있었고 황제에게 사기를 치는 것도 한 분야로 자리잡았다. 이소군은 이 분야의 뛰어난 인재였다. 그날 그 청동기를 앞에 두고 이소군은 태연하고 멋있고 침착하게 한 무제를 조근조근 타일러 가르쳤다. "이런 기이한 물건은 황금이 될 수 있는데, 그 황금으로 식기를 만들면 장수합니다. 그러면 봉래선인(蓬萊仙人)을 만날 수 있는데 봉래선인과 봉선대전(封禪大典)*을 하면 죽지 않고 오래 살다 승천하여 신선이 됩니다."

이소군은 자신이 예전에 동해의 봉래선산에 오른 적이 있다고 했다.

* 제왕이 태산에 가서 천지에 제사 지내는 전례(典禮)

그곳에서 안기생(安期生)이라는 이름을 가진 천 살 넘는 노인을 만났고, 그 노인이 준 수박만큼 큰 대추를 먹고 불로장생하게 되었다고 말했다. 난공불락의 한 무제는 사기꾼 이소군에게 속아 정신줄을 놓고 신선과 불로장생의 수단을 찾는 것을 급선무로 했다. 그리고 이 일을 거의 평생 했다. 이 때문에 흥노를 쓸어버린 한 무제는 방사에게 처참하게 패배당할 운명에 빠졌다.

2

중국인의 관념에 귀신의 세상 말고 또 하나의 기묘한 세상이 있는데, 이를 선경(仙境)이라고 부른다. 미술사가 우훙 선생은 "선경은 추상적인 개념도 아니고 허황된 신화도 아니다. 직접 보고 생생하게 묘사할 수 있는 실제적인 곳이다."라고 말했다.[4] 그 세상은 하늘에도 없고 땅에도 없고 인간세상에 있다.

다만 우리가 생활하는 속세와는 떨어져 있다. 그것은 물리적인 거리다. 보통 궁벽한 곳의 높은 산 아니면 섬에 있기 때문이다. 사실 섬도 산이긴 하다, 바다에 있는 산. 동시에 그것은 정신적인 거리이기도 하다. 선계의 주민들은 죽지 않는다.

그들은 이미 사망의 관문을 넘었기 때문에 영원히 살아가는 소위 '늙어도 죽지 않는 신선이다.' 그들은 신처럼 각자의 책임을 수행할 필요도 없다. 그러니 그들의 생활은 그야말로 무한대의 즐거움이다. 그래서 진시황이든 한 무제든 모두 선경의 소재지를 알기 위해 머리를 쥐어

졌다.

그 시대의 중국인들은 세계를 이렇게 상상했다. 곤륜은 해가 지는 방향, 세상의 서쪽에 있다. 태양이 떠오르는 동쪽에 봉래와 방장(方丈), 영주(瀛洲), 세 선도(仙島)가 있다. 섬의 신산(神山)에 자라는 선초(仙草)를 먹으면 불로장생한다. 진시황과 한 무제는 이 선초에 이끌려 황토고원부터 머나먼 동쪽 해안선까지 수없이 달려갔다.

한 무제 앞에서 이소군은 선경의 위치를 밝히고 그가 '직접 본' 선경의 풍경을 묘사했다. "세 개의 신산에 금수들이 서식하는데 모두 흰색입니다. 여기저기 솟아오른 궁궐은 모두 황금과 은으로 만들어졌습니다. 멀리서 보면 선산은 구름처럼 보이는데 가까이 다가가면 원래 물 아래 있다는 것을 알 수 있습니다."

언어가 세상을 만든다는 말을 굳게 믿는 사람들이 있다. 한나라 때의 아름답고 절묘한 신선 세상은 이소군의 세 치 혀에서 나왔다. 그 세계는 오직 말로 존재할 뿐 현실에서는 실현되기 어렵다. 한 무제는 쇠신발이 닳을 때까지 방사들을 따라 다녔으나 선경을 보지 못했다.

선산에 가지 못하자 인공으로 선산을 만들어서 초조한 마음을 달랬다. 우훙 선생은 이렇게 말했다. "할 수 있는 것이 아무것도 없는 상태가 되어 인간세상에 가상의 선경이라도 만들어야 했다."[5] 한나라 사람들은 그리하여 일상생활에 쓰이는 기물로 자신이 상상했던 선산의 형상을 구축하기 시작했다.

그 기물의 이름이 '박산로(博山爐)'다.

3

첫째, 박산로는 향로다. 향을 태우는 용기이며 일반적으로 청동으로 만든다. 중국 사람들은 일찍부터 향을 태우는 습관이 있었다. 본래 향로 안에 태웠던 향료는 모향*(茅香. 당시에는 훈초(薰草) 혹은 혜초(蕙草)라고 불렸다.)이었다. 향은 짙었지만 연기가 많이 나서 향을 태우는 것이 아니라 바비큐를 하는 것 같았다.

서한 중기, 용뇌나 소합 같은 수지성(樹脂性) 향료(침향 등)가 멀리서 전해졌다. 이 향료를 공처럼 둥글게 혹은 둥글납작하게 만들어 향로 안에 두고 향로 아래 숯불을 넣어 천천히 구우면 짙은 향기가 향로에서 흘러넘쳤다. 끊김없이 이어지는, 사람을 매혹하는 정취를 가진 그윽한 향기가 편안하게 스며들었다. 이런 수지성 향료가 모향을 대신하여 그 시대의 주류가 되었다.

향로의 형태도 변했다. "숯불을 아래 넣기 위해 박산 향로는 콩 모양 향로보다 배가 깊어졌다."[6] 또한 "향로의 뚜껑을 높이고 뚜껑 위에 듬성듬성 구멍을 냈는데, 이 작은 구멍을 통과하는 기류가 향로 위의 향을 멀리까지 퍼지게 한다. 한편 향로 배 아래 부분의 숯불은 통풍이 원활하지 않아 천천히 은은하게 타는데, 이 상태가 수지성 향료를 태워 연기를 내는 데 맞춤하다."[7]

둘째, 고대의 여러 기구처럼 박산 향로는 그 자체가 예술품이다. 전

* 띠풀 꽃으로 만든 향. 띠풀은 주로 말려서 지붕을 잇는 데 쓴다.

국시대의 청동제품은 제사의식에 쓰이는 위엄 있는 도구이면서도 점차 일상생활에 유연하고 재빠르게 적응해갔다. 동거울[8], 동등(銅燈), 띠고리 등 여러 생활용품이 나왔고, 사람들은 이제 하늘의 질서 외에 인간생활의 질서도 찾게 되었다. 한나라 때 청동기는 계속 일상생활 용기로 발전했다. 박산 향로는 한나라를 대표하는 '문화적인 상징' 중 하나다.

박산 향로는 산에 관한 조소품이다. '박산'은 선기가 맴돌고 뭇짐승이 매혹적인 바다 위의 선산이다. 박산의 산봉오리는 꽃잎처럼 층층이 싸여 있고 팽팽하게 둘러싸인 산의 주름에는 날짐승이 격렬하게 춤을 추고 사나운 동물이 있는 것이, 방사들이 묘사한 것과 같다.

고궁박물원에 서한 때의 〈도금한 박산 향로(鎏金博山爐)〉[그림 6-1]가 있는데, 향로 뚜껑은 산이 겹겹으로 줄지어 있고 산에는 나무꾼이 땔감을 지고 가고 있으며 야생동물들도 분주하게 뛰어다닌다. 동한 때의 〈역사 박산 향로(力士博山爐)〉[그림 6-2]는 더 상상력이 넘친다. 여러 산 꼭대기에 작은 새 한 마리가 서 있는데, 천계(天鷄)나 봉황으로 보이는 이 새가 막 착륙했는지 아니면 날아오를 준비를 하는지 모르겠다. 신이 내린 붓은 산의 높이에 다시 새로운 높이(비상)를 더했다. 향로 기둥은 신수(神獸)의 등 위에 무릎을 꿇고 있는 역사다. '산을 뽑을 듯한 힘과 세상을 덮는 기세로'* 한 손으로 산봉우리를 받쳐들고 있다.

하지만 박산 향로의 가장 핵심장치는 저렇게 사람의 이목을 끄는 부

* 서초(西楚)의 패왕 항우(項羽)가 죽기 전에 부른 노래 〈해하가(垓下歌)〉의 한 구절

[그림 6-1]
도금한 박산 향로,
서한 중기,
고궁박물원 소장

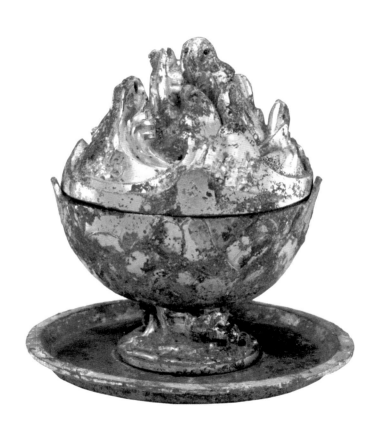

자금성의 물건들

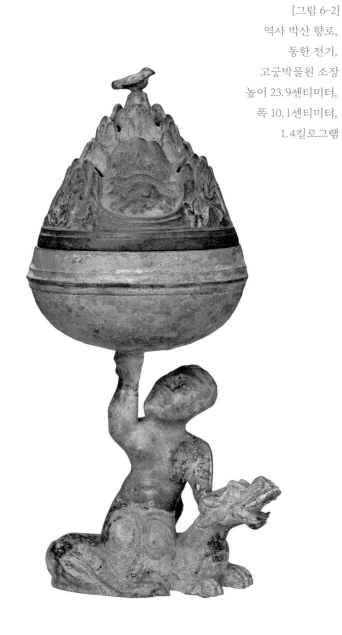

[그림 6-2]
역사 박산 향로,
동한 전기,
고궁박물원 소장
높이 23.9센티미터,
폭 10.1센티미터,
1.4킬로그램

분이 아니라 바로 눈에 잘 띄지 않는 부분, 즉 연기가 통과하는 미세한 구멍이다. 향로 배 안에 넣어둔 향료가 타면 '해질 무렵 멀리 보이는 푸르스름한 기운'이 작은 구멍을 뚫고 나와 산 사이를 떠돌아다닌다. 그 '해질 무렵 멀리 보이는 푸르스름하고 흐릿한 기운'은 작은 구멍으로 조절할 수 있었는데, 줄기줄기 이어지고 끊이지 않아 선산의 몽환적인 효과와 딱 맞아떨어진다.

말하자면 이것은 정밀함의 극치인 동시에 아름다움의 극치에 달한 생활용품으로, 그 시대 최고 수준의 공예를 구현했고, 물질세계에 대한 귀족들의 혹독한 요구도 만족시켰다. 몇백 년 후 '시선(詩仙)'이라 불렸던 당나라 시인이 악부시(樂府詩)에서 자신이 이 신기한 시각효과에 푹 빠진 것을 말했다.

> 박산 향로에 침향을 태우니
> 두 갈래 연기가 하나로 합쳐 자하산(紫霞山)*을 감싸는구나**⁹⁾

4

박산 향로가 발명됨으로써 향료와 향로가 잘 맞는 파트너가 되었다. 박산 향로는 향료에 가장 알맞은 장소를 제공했다. 향료는 우아하고 깊은 향로의 몸통에 들어가 고체인 자신의 모습을 감추고 불꽃과 사람들 시

* 도교의 선산
** 이백의 시 〈양반아〉의 한 구절

선 뒤에 숨어서 고요히 녹았다. 그리고 모락모락 피어나는 연기가 되어 다시 나타났다. 이런 전환은 정교하고 아름다운 박산 향로가 도와주어야 가장 완벽해졌다. 박산 향로는 지혜로운 두뇌처럼 변화막측한 사상을 품고 있다.

반대로 신비하고 오래가는 그윽한 향기 때문에 박산 향로가 더 신비하게 보였다. 이소군은 선경을 묘사만 했지만 이들은 선경을 형상화하고 향기까지 더했다. 그 환상적이고 몽롱한 향기는 선경에 대한 가장 적당한 주석이다.

예전에 원저우(溫州)에 가서 맹인가수 저우원펑(周雲蓬)과 만나 티베트에 관해 이야기를 했던 것이 떠오른다. 그는 냄새를 맡고 장소를 분별할 수 있는 능력이 있으며 여러 공간을 완전히 다른 냄새로 묘사할 수 있다고 했다. 예를 들어 어떤 사람이 그를 라싸에 떨어뜨려 놓는다면 공기 중에 가득한 티베트향 냄새로 그곳이 어딘지 알 수 있다고 했다. 그 특별한 향기가 이 도시를 판별하는 최고의 표시이기 때문이다. 나는 이 말에 깊이 공감했다. 나는 라싸에서 풍기는 티베트향 냄새가 겉에 덧씌워진 것이 아니라 도시의 체내에서 발산되어 나온다고 믿는다. 그 향은 라싸라는 도시의 영혼의 일부이다. 그 향기가 있어야만 라싸의 독특한 기질이 드러난다.

박산 향로의 조형은 이후 달라졌다. 남북조 시대에는 선산의 모습을 버리고 불교의 연꽃 조형과 결합하기 시작한다. 고궁박물원이 소장한 〈녹색 유약을 바른 연꽃잎과 반룡의 박산 향로(綠釉蓮瓣蟠龍博山爐)〉[그림 6-3]는 수나라 때 향로다. 이 향로의 뚜껑은 전통의 산봉우리가 구슬무

[그림 6-3]
녹색 유약을 바른 연꽃잎과 반룡의 박산 향로,
수나라,
고궁박물원 소장

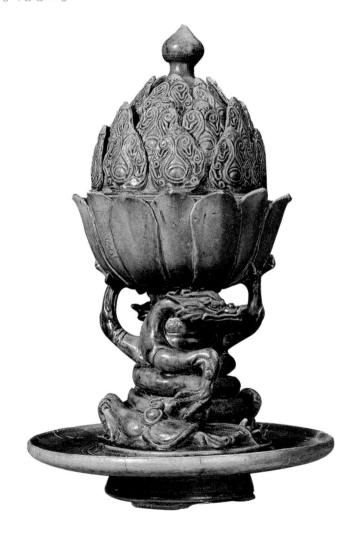

늬를 테두리에 두른 나선식 꽃잎으로 바뀌었다. 하지만 향기가 나올 구멍은 있다. 그것은 부처님의 세계에서 왔다. (연꽃은 불계를 상징한다) 선경에서 온 것처럼 구체적이다.

그 시대 중국인들은 오늘날처럼 자세히 설명하지 않았다. 그들이 만든 일상용품은 누추하고 고립되고 무관심했고 적나라하게 실용적인 목적에 복종하며 세상의 모든 상상과 열정을 걸러냈다. 그 시대 사람들은 세상에 대해 아는 것이 극히 적었는데, 이것이 반대로 세상에 대한 그들의 상상을 자극했다.

나는 심지어 과학과 예술은 때때로 반비례한다고 생각한다. 세상을 알수록 상상력은 줄어들고 예술을 창조하는 능력도 떨어진다. 달 착륙 시대가 시작되자 중국 전통문화를 빛내던 달이 눈앞에 손을 펴도 보이지 않는 황무지별이 되었고, '강가에 꽃이 핀 봄날의 달밤'* 같은 정취는 루이 암스트롱의 한 걸음에 산산이 부서졌다. 하지만 한나라 사람들은 아직 판타지적 요소를 가지고 세상을 상상했다. 그래서 그들이 만들고 묘사한 세계는 깊은 문학적 함의를 가졌다.

5

중국의 사기 역사에서 황제를 사기의 대상으로 삼아 농락한 것은 한나라 때 방사가 으뜸일 것이다. 그러나 담이 크면 위험도 높았다. 황제가

* 유명한 당시(唐詩)로 봄날 달밤에 강가에서 본 밝은 달빛 아래 흐르는 강, 강물 소리, 강가에 자라는 풀과 꽃과 나무를 묘사했다.

그들이 생각한 것만큼 멍청하지 않기 때문이다.

한 무제는 가끔 수상하다고 생각했다. '저들이 모두 선산에 가서 신선을 만났다는데 왜 나는 저들과 함께 동분서주해도 신선의 그림자조차 못 보는 것일까?'

이소군은 변명만 늘어놓았다. "인연이 있어야 됩니다. 성질이 못된 신선은 모습을 보이지 않습니다." 나중에 방사 란대(欒大)는 비방을 다 써버려 영험이 떨어졌다고 했다. 다행히 이소군은 허점을 들키기 전에 죽었다. 그 뒤의 몇 사람은 그렇게 운이 좋지 못했다. 엉덩이를 까고 가죽이 터지고 살이 으깨질 때까지 맞았다. 심지어 한 무제는 소옹(少翁)과 란대의 목까지 쳤다. 이렇게 함으로써 자신의 어리석음을 감췄다. 한평생 승리를 이어가던 한 무제는 선산을 찾는 길에서 온갖 좌절을 겪었다.

예술의 세계와 진실의 세계를 동일시했고 허구와 비허구의 경계를 혼동했기 때문에 그렇게 됐다. 마침내 이를 깨달은 한 무제는 대신들에게 의미심장한 말을 했다. "어리석어서 방사에게 속임을 당했구나. 세상에 선인이 어디 있겠는가, 모두가 가짜로구나!" 이 말을 마치고 3년 뒤 세상을 떠났다. 죽기 전에 자신의 생각을 부정할 수 있는 것이 한 무제의 비범한 점일지도 모르겠다.

한 무제는 비참하게 당했지만 중국 예술은 큰 이득을 얻었다. 이전의 중국 예술사에서 선산을 묘사한 것은 전국시대 굴원의 〈이소(離騷)〉가 유일했다. 하지만 그것도 문학적으로 형상화한 것이지 시각적으로 형상화한 것은 아니었다.

한나라 때 선산은 비로소 시각적으로 형상화되었다. 박산 향로는 전대 왕조의 문화에서 장식예술의 성과를 흡수했다. 동주 시대에 극치로 발전했던 역동감 넘치는 회오리 곡선무늬 장식도 그중 하나다. 이런 요소들은 선산을 표현하는 기본적인 도상학의 기초를 만들었다.

박산 향로의 전통은 이때부터 한 번도 끊기지 않고 진당(晋唐) 오대(五代), 송원명청(宋元明淸)까지 줄곧 이어졌다. 재질도 청동에서 자기로 확장하며 거대한 예술가족으로 발전했고, 다른 예술부문에도 영향을 미쳤다. 중국 산수화도 선산의 형상에서 변형되어 여러 세대를 걸치며 화가들의 붓 아래서 구름과 산, 물로 확대되었다. 산수화도 거의 중국 예술에서 가장 고전적인 예술 형식이 되었다. 이 점에 대해서는 나중에 다시 쓰겠다.

한 무제는 분명 이런 것은 생각하지도 못했을 것이다. 역사에서는 간혹 호박을 심고 콩을 얻을 때도 있다. 이런 의미에서 보자면 속임수가 때로는 역사발전의 동력이 된다. 그런 까닭에 모든 중국 예술계가 이소군이라는 대사기꾼에게 허리를 굽혀 존경을 표해도 괜찮겠다.

7장

구사일생

문자는 죽간 위에 떨어졌다.
땅에 떨어진 눈처럼 빠르게 녹아 대지에 스며들었다.

기원전 213년, 진시황은 진나라를 제외한 다른 나라의 역사를 모두 없애겠다고 결심했다.

〈진기(秦記)〉 외 열국의 사기를 모조리 태우라 명령하고, 박사관(博士館)에 속하지 않고 개인이 소장했던 〈시(詩)〉(〈시경(詩經)〉)와 〈서(書)〉(〈상서(尚書)〉) 등도 기한 내에 제출하여 불태우라고 했다. 감히 〈시〉와 〈서〉를 논하는 자는 사형에 처하고, 옛일을 들어 현재를 비난하는 이들은 멸족시켰다. 의료, 점과 같은 '실용과학' 책만 불태우지 않았다.

문자에 붙어 있던 역사는 모두 연기가 되어 바람에 흩어졌다.

진시황은 그가 친 철의 장막을 뚫고 도망친 물고기가 있다는 것을 몰랐다. 물고기의 이름은 복생(伏生)이었다. 복생은 진나라의 박사(博士)였다. 위기가 닥쳤을 때 그는 죽음과 멸족의 위험을 무릅쓰고 〈상서〉 한 부를 몰래 자기 집 벽 사이에 숨겨두었다.

이것이 인간세상에 유일하게 생존한 〈상서〉다. 중국에 현존하는 최초의 황실 역사 문헌집이자 찬란하고 화려하며 또 난삽하여 읽기 거북한 고대 역사서다. 공자의 손을 거쳤다고 알려져 있어 (사마천과 반고는 공

자가 편찬했다고 주장했다.) 나중에 유가(儒家)에서 오경(〈시〉, 〈서〉, 〈예(禮)〉, 〈역(易)〉, 〈춘추(春秋)〉)의 하나로 정했다.[1] '중국'이라는 단어가 최초로 이 책에서 쓰였다.[2]

훗날 진나라 왕조의 으리으리한 궁전도 큰 불 속으로 사라졌다. 불을 지른 사람은 항우였다.

다시 여러 해가 지나 격변의 먼지가 마침내 가라앉았을 때 늙은 복생이 부들거리는 손으로 자기 집 벽을 부수자 좋은 소식과 나쁜 소식이 동시에 찾아왔다. 좋은 소식은 그가 수년 전 죽음을 무릅쓰고 거두어들였던 책 〈상서〉가 여전히 그 자리에 있었다는 것이고, 나쁜 소식은 판별해낼 수 있는 것은 29편만 남았다는 것이다.

한순간 차가운 바람이 머리 위로 부는 것처럼 많은 사람들의 뒤통수가 서늘해졌다. 역사, 그중에서도 종이 위에 기록한 역사들이 갑자기 멀리 가버렸다. 그러나 역사는 여기에 한 가지 단서를 묻어두었다. 복생이 〈상서〉의 소장자일 뿐만 아니라 〈상서〉 편집에 참여했다가 유일하게 살아남은 사람이라는 것이다.

그가 살아 있는 한 〈상서〉는 존재한다. 벽이 아닌 그의 마음에.

2

태평성대인 서한 초, 한 문제(文帝) 유항(劉恒) 앞에 아주 시급한 일이 놓여 있었다.

복생의 머릿속에 있는 〈상서〉를 구해내는 일이었다. 그는 복생을 장

[그림 7-1]
복생수경도, 당나라, 왕유,
일본 오사카 시립미술관 소장

안으로 불러 〈상서〉의 내용을 구술하라고 명을 내렸다. 하지만 복생이
사는 장구(章丘)에서 장안까지는 산 넘고 재를 넘어 멀고먼 길을 가야만
했다. 게다가 복생은 주나라, 진나라, 한나라 3대의 문화를 거친 '활화
석'이나 마찬가지, 이때 이미 그의 나이는 아흔이 넘었다.

　이렇게 복생을 볶는 것은 그의 목숨을 빼앗는 것이나 다름없었다. 그
래서 한 문제는 조착(晁錯)에게 쟝치우로 건너가 '문화유산'을 구술하라
고 명한다. 조착은 게으름을 피우지 않고 시간과 경주하듯 천리길을 달
려 쟝치우에 도착했는데, 생각하지 못했던 일이 또 생겼다. 복생의 발
음이 정확하지 않고 말이 모호했던 것이다.

　그러나 하늘이 무너져도 솟아날 구멍은 있는 법, 하느님은 그에게
'통역가'를 준비해두었다. 이 사람은 다름 아닌 복생의 딸 희아(羲娥)였
다. 이 세상에서 오직 희아만 복생의 말을 알아들을 수 있었다. 그래서
복생, 희아, 조착 세 사람은 길고 중요한 합작을 시작했다.

　　　　　　　　　　　　　　　　　　　　　자금성의 물건들

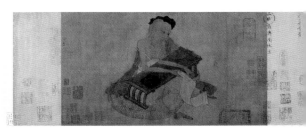

　　백발이 성성한 복생은 진나라의 어두운 밤을 지나 한나라에 왔다. 생명의 종점에서 그는 조착을 보았고, 아침 햇살 속에서 글이 쓰이지 않은 죽간이 쌓여 있는 책상도 보았다.

　　당나라의 시인이자 화가인 왕유(王維)의 〈복생수경도(伏生授經圖)〉[그림 7-1]를 보고 당시 장면을 회고할 수 있다. 몇 년 전 상하이박물관에서 열린 '천년단청(千年丹靑)-일본과 중국 당송원(唐末元) 시대 회화 진품전'에서 바로 이 〈복생수경도〉를 전시했다. 이 그림은 당나라 왕유가 그렸다고 전해지는 작품으로, 송나라 궁정에서 소장한 그림 목록을 기록한 〈선화화보(宣和畫譜)〉*에 등장했고 지금은 일본 오사카 시립미술관에 소장되어 있다.[3]

　　이 그림은 세로 25.4cm, 가로 44.7cm로 비단에 채색되어 있다. 그

* 북송 선화연간(1119~1125)에 편찬한 궁전 소장 회화작품의 목록을 기록한 책

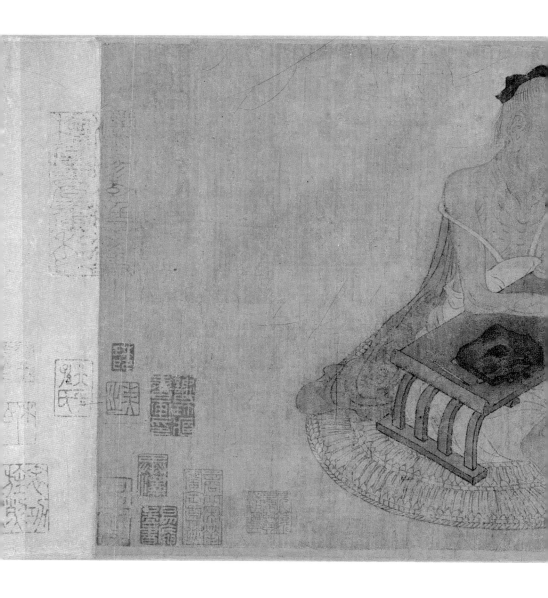

자금성의 물건들

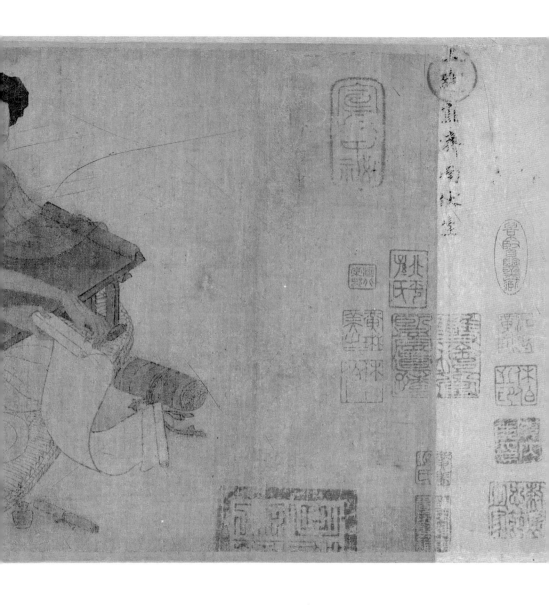

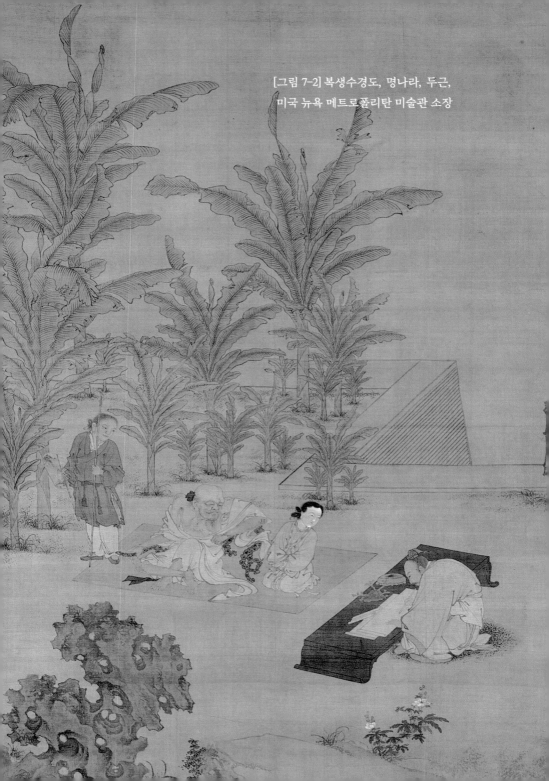

[그림 7-2] 복생수경도, 명나라, 두근,
미국 뉴욕 메트로폴리탄 미술관 소장

림에서 복생은 수염과 머리카락이 희끗희끗하고 몸은 뼈만 남아 앙상하고 머리에 네모난 수건을 두르고 어깨에 가제수건을 두른 채 부들방석 위에 가부좌를 틀고 책상 앞에 앉아 있다. 오른손으로 두루마리를 잡고 왼손은 그 위를 가리키며 입을 살짝 열고 무언가 말하려는 것 같다. 그의 산동 사투리에 요순(堯舜)부터 시작해서 하, 상, 주를 뛰어넘는 2천여 년의 역사가 숨어 있었다.

그의 말을 경청하는 사람은 조착 한 사람이 아니었다. 후세의 모든 사람들이 귀를 쫑긋 세우고 듣고 있었다. 그래서 〈복생수경도〉는 인물화일 뿐만 아니라 소리에 관한 그림이기도 하다. 그것을 들었던 사람이 태어났다가 다시 죽고 층층이 쌓여 2천여 년의 시공간을 채웠는데, 그 수가 너무 많아 헤아릴 수 없다.

명나라 때 화가 두근(杜堇)도 이 소재로 그림을 그렸다.[그림 2-1] 그는 강경해 보이지 않는 뼈만 남은 모습으로 복생의 굳센 의지를 표현하지 않고 너그럽고 후하며 편안한 모습으로 표현했다. 툭 불거진 이마, 흩날리는 긴 수염은 그의 지적인 이미지를 부각시켜 유가의 창시자인 공자를 떠올리게 한다. 그는 자리에 앉아 있다. 긴 옷이 활짝 열려 있어서 산만한 형상을 보이나 옷 주름의 네모난 선과 정원의 앙상한 태호석(太湖石)*이 그의 정신적 강인함을 암시한다. 이 〈복생수경도〉는 현재 미국 뉴욕 메트로폴리탄 미술관에 있다.

어찌되었든 복생의 구술은 조착의 책에 쓰임으로써 다시 문자로 변

* 장기간 침식을 받은 석회암이 만들어낸 기석(奇石)으로, 정원에 인공 산을 만들거나 관상용으로 썼다. 이름은 태호 지방에서 나는 것이 가장 기이하고 아름답다고 한 데서 유래했다.

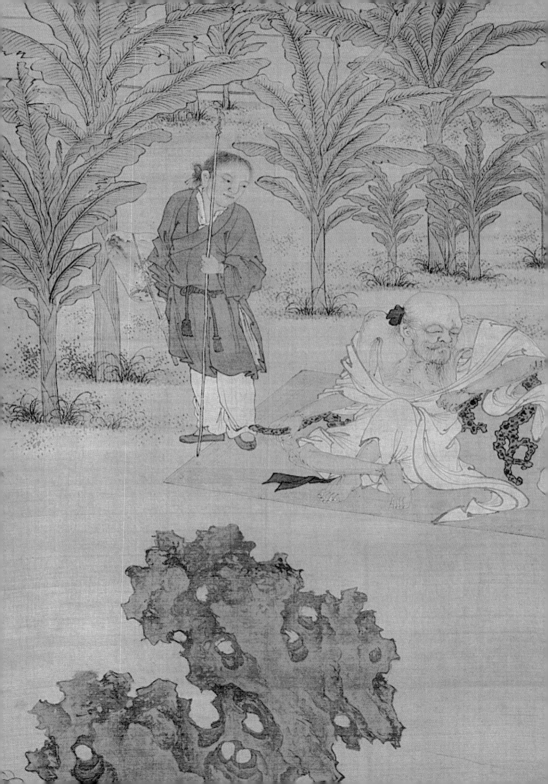

하고 간책(簡冊)*이 되어, 언어에서 새로운 물질로 뭉쳐졌다. 바람에 사라졌던 문자가 다시 바람을 타고 와서 조착의 붓끝에 모여 흩어졌던 나비떼처럼 한바퀴 원을 그리고 원래 자리로 내려앉았다. 나는 그 그림 바깥에서 하늘을 가득 메운 버들치와 우수수 떨어지는 수많은 이파리의 흔들리는 그림자를 보았다. 역사는 다시 복생의 주위를 감쌌고 그를 따뜻하고 관대하며 편안하게 만들었다.

후세 사람들은 "한나라가 진나라를 멸망시켰는데, 한나라에 복생이 없었다면 〈상서〉는 전해지지 않았을 것이다. 전해졌더라도 복생이 없었다면 그 의미를 몰랐을 것이다."라고 했다.

3

중국문화의 부침과 전환 가운데 복생이 중요한 연결점이었다. 그는 끊어지려 하던 역사의 끈을 단단하게 연결하여 매듭지었다.

이때부터 역사의 농간에서 어렵게 살아남은 중국문화는 언제나 전화위복의 기회를 얻었다. 이 나라에는 복생처럼 고지식하고 총칼이 찌르지 못하고 독이 뚫지 못한 자가 늘 있었던 것이다. 사마천도 이런 사람이었다. 그는 '마음을 상한 것보다 더한 고통이 없으며, 조상을 욕되게 하는 것보다 추악한 행동이 없으며, 궁형보다 큰 치욕이 없다'4)는 궁형을 받고 불구가 되었다. 그러나 청산을 누비며 곧 사라질 역사 자

* '간'은 좁고 긴 대나무나 나무 판이며, '간'을 여러 개 엮은 것이 '책'이다. 옛 중국인들은 여기에 글을 썼다.

료를 모아 〈사기〉를 썼다.

사마천이 있었기에 후세 역사가들은 역사를 기록하는 믿을 만한 방식을 찾았고, 결국 〈이십사사(二十四史)〉의 광대한 물줄기를 엮어냈다. 이때 그들의 붓에서 흘러나온 문자는 이미 이사(李斯)*가 잘 썼던 소전(小篆)**이 아니고 예서(隸書)***로 넘어가고 있었다. 예서는 한나라에서 유행한 서체였다. 사라질 위기에 처한 고대 경전이 그들의 손을 통해 예서라는 방식으로 전해져 내려왔다.

문자는 역사를 바꾸고 자신도 바꿨다.

오늘날 볼 수 있는 진·한 시대의 죽간은 조착이 쓴 것은 아니지만, 대략 그 시대에 생산되었다. 길이 약 20센티미터의 대나무 판, 나무 판은 고풍스럽고 힘이 있다[그림 7-3]. 서예사적인 의미로 보면 그 글자는 한자가 전서에서 예서로 옮겨가는 거대한 변화를 담고 있다. 예서는 필획은 거칠지만 글자의 형태는 우아하고 편안하며 전서의 웅크린 몸을 넓게 펼치고 길게 늘인다.

하지만 나는 서예사와 상관없이 그것을 2천 년 전 옛 사람들이 남긴 손원고라 하고 싶다. 그들의 왕조에서 이것들은 서예가 아니라 문서였을 것이다. 군마장부나 일지보고서 혹은 가족에게 보내는 살뜰한 내용의 편지였을 수도 있다. 당사자에게는 내용만 중요했다. 역사적인 의미는 모두 시간에서 파생되어 나온 것이었으며 당사자와는 무관했다.

* 진나라 정치가, 서예가
** 이사가 만든 서체
*** 진대(秦代)의 정막(程邈)이 전서(篆書)를 간단하게 고친 서체(書體)

[그림 7-3]
리야진간(里耶秦簡),
진나라,
리야 진간박물관 소장

사실 죽간 이전에도 중국인들은 붓으로 글을 썼다. 갑골문자[5]와 예기로 쓰였던 청동기의 명문은 대부분 먼저 붓으로 먹을 찍어 초안을 그리고 난 후 새기거나 주조한 것이었다. 다만 그때 먹으로 그린 초안은 남아 있지 않다. 오직 죽간 목판만 남아 있는데, 이것은 글을 쓴 사람의 가장 원시적인 묵적(墨迹)으로 중간에 번각(翻刻)과 중역(重譯)을 거치지 않아 글쓴이의 정서와 개성을 가장 직접적으로 느낄 수 있다.

예서는 진나라에서 생겨나 한나라에서 성행했다. 어쩌면 한나라의 광활한 영토에서만 활약하고 강대해질 수 있었는지도 모른다. 그것은 막 뛰어오르려는 동작을 하고 있는데, 마치 건장한 운동선수가 출발선에서 웅크리고 있는 것처럼 신체는 정지한 상태지만 에너지를 담고 있다. 그것은 중화문명이 가속을 준비할 때의 모습이다. 모든 것이 아직 준비 중이고, 모든 것이 아직 화려해지지 않은, 마치 아침 햇살 속의 풍경처럼 모호하지만 이미 윤곽은 또렷하다.

4

파책(波磔)은 서예 용어로 예서에서 가로획의 날아오르는 율동과 끝부분에 붓의 세력이 솟아오르는 미학을 가리킨다.[6] 이를 통속적인 말로 '누에 머리와 기러기 꼬리'라고 한다. 파책이 등장함으로써 서예의 선은 낙하하는 세로선에서 비상하는 가로선으로 바뀌어 강의 파도처럼 혹은 날아가는 새의 날개처럼 멀리 퍼져나갔다.

평온한 전서와 기세등등한 예서는 마침 진나라와 한나라의 기질과

일치한다. 진나라는 침전하는 왕조였다. '문사가 지껄여대고, 협객이 칼을 쥐고, 머리 없는 파리가 날뛰고, 눈먼 고양이가 마구 부딪치'[7]던 것을 모두 흡수해서 깔끔하게 통일하고 혼란을 멈추었다. 최후에는 땅 아래 병마용의 방진(方陣)*이 되었다. 반면 한나라는 날아오르는 왕조였다. 이것은 한 고조(高祖) 유방(劉邦)의 '큰 바람이 일어나니 구름이 날아오른다'는 강개한 노래에서 단초를 볼 수 있다. 한나라 건축물의 도발적인 비첨(飛檐)**, 말에 짓밟힌 거대한 흉노 석조, 사지를 날리며 노래하는 용(俑), 고동치는 실크로드는 지금도 비상하는 움직임을 간직하고 있다.

그 가로의 수평선은 나무 섬유소의 저항을 극복하고 자유감을 얻었다. 마치 그 시절 넓은 두루마기의 큰 소매처럼 땅에 서 있던 사람에게 날아오르는 느낌을 갖게 했다. 나는 그 시절 사람들에게는 죽간의 문자와 하늘을 미끄러지며 나는 새, 그리고 건물의 날아오르려는 듯한 처마 끝 등이 어떤 일치성을 가진 것으로 보였다고 생각한다.

그것들은 모두 날개를 갖고 있고, 언제나 대지의 속박에서 벗어나기 위해 안간힘을 쓰고 있다. 하지만 그들은 세로가 아니라 가로로 날며 늘 지평선과 평행을 유지한다. 이것은 그들이 대지와 서로 의존하는 성격을 보여준다. 서양의 성당과 마천루가 항상 높이로 대지의 중력에 저항하는 시도를 하는 것과는 다르다. 따라서 예서가 표현하려는 자유는 평화와 흐름이지 날카로움과 단절이 아니다. 그것은 바람이나 밤의 색

* 병사들을 네모꼴로 배치하는 진형(陣形)
** 처마 끝이 뾰족하게 올라간 형식

처럼 만물을 모은다.

복생이 구술하고 조착이 기록했던 원고는 이미 역사 속으로 사라졌다. 그러나 고궁박물원에 소장된 (아직 완전하게 정리, 출판되지 않은) 죽간과 목간의 도움으로 그들의 원초적 모습을 상상할 수 있다.

2천여 년 전, 문자는 죽간 위에 떨어졌다. 땅에 떨어진 눈처럼 빠르게 녹아 대지에 스며들었다. 그렇게 급히 쓰여졌던 문자들은 훗날 베껴지고 번각되고 후세의 조판과 맞물려 대대로 사람의 시선과 마주쳤다. 그러한 시선 속에서 문자는 정말 새가 되었다. 문자는 적당한 높이를 유지하여 쉽게 왕조 간의 울타리를 넘어 오늘날까지 날아왔다.

진시황은 무궁한 에너지를 잠재한 강자였지만 그의 마음에는 어두운 구석이 충만했다. 그가 믿은 칼의 철학이 그의 힘을 사악한 방향으로 이끌었다. 그는 유생들을 산 채로 묻어 그들의 재수 없는 입을 사라지게 했지만 한 자루의 붓을 쓰러뜨리지는 못했다. 붓은 다시 살아나서 무궁무진한 자손을 가졌다.

그러나 진시황의 수많은 아들딸은 진나라 2대 황제 호해(胡亥)의 무차별적인 살육을 이기지 못했다. 진시황의 막내아들 호해는 함양(咸陽)에서 자기 형을 죽였고 뚜여우(杜郵)[8]에서 형 6명과 누나 10명을 산 채로 갈아 죽였다. 형장은 끔찍하여 차마 볼 수가 없었다. 호해는 형제를 차례로 죽인 뒤 조고(趙高)의 심복에게 밀려 망이궁(望夷宮)에서 죽음을 맞았다. 진시황은 자신이 신봉했던 철학이 결국 자기 집안을 멸문으로 이끌 것은 생각하지 못했다.

폭력의 한계를 목도한 한나라 제왕들의 이데올로기에 조금씩 변화

가 생겼다. 하늘 끝까지 도망갔던 유학자들은 세계의 중심으로 돌아왔다. 한 무제는 장안에 태학(太學)을 설치하고 유가의 경전을 연구하는 박사들에게 제자 50명을 붙여주고 그들의 '사수'가 되라고 했다. 복숭아 꽃이 봄바람에 분분히 흩날릴 때 그들은 서슬 퍼런 칼날을 걱정하지 않고 여유롭게 오래 생각했던 이상을 이야기했다.

마이클 설리번(Michael Sullivan)은 이렇게 말했다. "한나라 때 통치를 공고히 하기 위해 더욱 온화한 정책을 펼쳤는데, 오늘날의 중국인들은 여전히 이런 역사를 매우 자랑스럽게 회상하며 스스로를 '한인(漢人)'이라고 부른다."[9]

400년을 이어간 한나라 문학은 중간에 많은 변화를 겪었지만, 유가 사상은 언제나 한나라 문단의 사조를 주도하는 위치에 있었다.[10] 사상이 부활하니 붓이 날 듯이 분주했다. 붓은 칼을 대신해 한나라 왕조의 가장 중요한 도구가 되었다.

붓은 부드럽지만 연약하지 않다. 오늘날 읽는 매개체에 근본적인 변화가 발생했다. 청동기와 석고(石鼓), 죽간과 목간의 시대에서 전자시대로 발전했다. 붓으로 쓰던 황금시대는 이미 지났지만 붓은 여전히 키보드로 대체될 수 없다. 기술의 전횡도 붓을 굴복시키지 못했다. 붓은 여전히 서생들의 책상 위에 꼿꼿하게 선 채 원래의 의지를 지키며 변절하지 않고 있다.

8장

현위의 인생

위진 시대 남신은 여신을 대체하여,
몸과 영혼이 완벽한 아름다움의 대변인이 되었다.

1

'미모'라는 단어를 남자에게 쓰는 것은 아무래도 어색하다. 하지만 남자도 미모를 갖고 있다. 위진 시대에 많은 미남자가 나타났는데, 유의경(劉義慶)의 〈세설신어(世說新語)〉가 그 증거다. 이 책에는 용모를 위해 '용지(容止)'라는 별도의 장을 마련하고 미남들의 용모와 행동거지를 기록했다.

책에서 반악(潘岳)에 대해 이렇게 썼다. "반악은 용모와 기색이 뻬어나다. 어렸을 적 새총을 끼고 뤄양 거리로 나오면 기혼녀들도 하나같이 손을 뻗어 그를 에워쌌다."[1] 반악의 '용모와 기색' 때문에 여인들이 그를 둘러쌌고, 심지어 그가 도망갈까 봐 손을 뻗어 그를 단단하게 포위했다.

왕연(王衍)도 있다. "용모가 단정하고 아름다우며 심오한 도리에 정통하다. 늘 백옥 손잡이가 달린 먼지떨이를 들고 다녔는데, 백옥과 그의 손이 구별되지 않았다."[2] 왕연이 들고 다니는 먼지떨이에 달린 백옥 손잡이의 흰색과 그의 손 색깔이 전혀 구별되지 않았다는 뜻이다. 대장군 왕돈(王敦)도 왕연을 보고 감탄을 금치 못했다. "많은 사람들 사

자금성의 물건들

이에 있으면 주옥이 기와와 돌 사이에 있는 것 같다."³⁾ 왕연이 군중 속에 있으면 마치 기와와 돌 사이에 주옥을 놓은 것 같다는 의미다.

　두홍치(杜弘治)도 있다. 왕희지(王羲之)가 그를 보고 감탄하며 말했다. "얼굴은 기름이 굳은 듯하고 눈은 칠로 점을 찍은 듯하다. 이 이는 신선 중의 사람이구나."⁴⁾ 굳은 기름처럼 희고 매끄러운 피부, 칠로 점을 찍은 듯 검은 눈동자라는 말로 남자를 묘사하고 있다. 이런 과한 칭찬은 왕희지도 들었다. 당시 사람들이 왕희지의 외모를 표현할 때 이렇게 말했다. "흐르는 구름처럼 빼어나고 놀란 용처럼 날렵하다."⁵⁾ 이것은 조식(曹植)이 〈낙신부(洛神賦)〉에서 자기 마음속 여신을 표현한 말 같다. "놀란 기러기같이 경쾌하고 승천하는 용같이 아름답구나."⁶⁾

　혜강(嵇康)의 아름다움에 대해서는 〈진서(晋書)〉와 〈세설신어〉에 모두 기록되어 있다. 〈진서〉에는 이렇게 묘사되어 있다. "키는 7척 8촌, 말이 우아하고 풍채가 좋으나 형체를 흙이나 나무처럼 하며 스스로 꾸미지 않았다. 사람들은 용의 재능과 봉황의 자태를 가졌고 타고난 기질이 자연스럽다고 했다."⁷⁾ 〈세설신어〉에는 이렇게 기록되어 있다. "혜강의 키는 7척 8촌이고 풍채가 매우 뛰어나다. 보는 사람이 감탄하며 '자유로우면서도 차분하고 쾌활하면서도 굳건하다'고 말하거나 혹은 '소나무 아래 쏴쏴 부는 바람처럼 높고 여유롭다'고 한다." 산공(山公)은 이렇게 말했다. "혜강의 됨됨이는 마치 우뚝 솟은 외로운 소나무처럼 도도하며 독립적이다. 그가 취하면 넘어질 듯한 모습이 마치 옥산이 무너지는 것 같다."⁸⁾

　오늘날의 남자 스타들을 하나하나 생각해보았는데 위와 같은 특징

에 맞는 사람을 찾을 수 없었다. '용의 재능과 봉황의 자태'라거나 '풍채가 매우 빼어난' 것은 무엇을 가리키는 것일까? 우리들의 상상력을 시험한다. 그것은 거의 절대적인 아름다움이고, 진리와 마찬가지로 반박할 수 없으며 실천적인 검증을 견뎌낸다.

혜강은 아름다워서 사람들이 신선으로 오해했다. 그때 혜강은 초야에서 약을 캐고 있었는데, 마음이 팔려 집에 돌아가는 것을 잊었다. 훗날 혜강은 급군산(汲郡山)에서 은사(隱士) 손등(孫登)을 만나 그를 따라 동분서주했다. 손등은 말하는 것을 좋아하지 않았는데 혜강이 떠날 때 한마디했다. "너는 성격이 강직하고 재기 넘치는 준걸이니 어찌 화를 모면할 수 있겠느냐?"

〈죽림칠현과 영계기(榮啓期)〉 벽돌 그림[그림 8-1]에 혜강이 등장한다. 오늘날까지 남아 있는 혜강의 도상 중에서는 시기가 가장 앞선다. 이 벽돌 그림은 남조 시대 한 귀족의 무덤에서 나왔고, 현재 난징박물원에 소장되어 있다. 위진 시대의 저명한 화가 위협(衛協), 고개지(顧愷之), 육탐미(陸探微) 등이 그린 〈칠현도〉에 모두 혜강이 있었다고 하는데, 아쉽게도 지금은 남아 있지 않다. 그러나 이 〈칠현도〉 벽돌 그림에 마이클 설리번의 말처럼 '고개지 등 남조 초기 저명한 화가의 풍격이 모두 남아 있을 것이다.'[9]

크레이그 클루나스(Craig Clunas)는 이렇게 말했다. "조각은 공간감을 강조하지 않았으나 한정된 공간 안에서 자세, 옷, 얼굴 표정으로 인물의 개성을 묘사했다."[10] 춘추 시대의 은사 영계기를 포함한 여덟 명 중 가장 왼쪽이 혜강인데 윤곽이 둥글고 몸집이 통통해서 옛날 중국인이

[그림 8-1]
죽림칠현과 영계기 벽돌 그림 탁본,
남조 시대,
난징박물원 소장

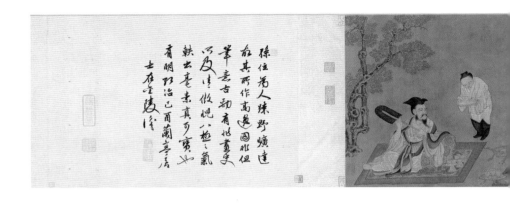

인물을 그린 풍에는 맞지만, 어쩐지 내 눈에는 친근한 원로 간부처럼 보인다. 내가 상상한 그의 뛰어난 풍채는 뚱뚱한 것이 아니었다.

당나라 때 손위(孫位)가 〈죽림칠현도〉를 그렸지만 아쉽게도 일곱 명이 안 되는 불완전한 그림이라 〈고일도(高逸圖)〉*[그림 8-2]라고 불렸다. 남아 있는 네 명은 산도(山濤), 왕융(王戎), 유령(劉伶), 완적(阮籍)이며 혜강은 보이지 않는다.

명나라 때 진홍수(陳洪綬), 구영(仇英) 등도 〈죽림칠현도〉를 그렸는데 위진 시대와 시간적으로 멀어서 우리가 그 그림을 보고 위진 시대의

* 비단에 채색으로 그린 인물화로 현재 상하이박물관에 소장되어 있다. 위진 시대 유명한 죽림칠현의 이야기를 그렸는데 위진 시대 사대부들의 '높이 빼어난 풍격'이라는 공통성을 표현했다. 이 그림은 〈죽림칠현도〉의 주인공이 7명이 아니라 4명만 존재하기 때문에 〈죽림칠현도〉라 부르지 않고 〈고일도〉라고 부른다. 화면에서 주인공 4명의 봉건시대 사대부가 화려한 담요 위에 앉아 있고, 각각의 옆에 어린 시동이 시중을 들고 있다.

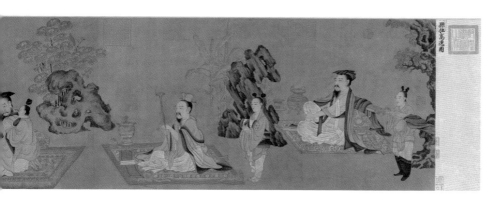

[그림 8-2]
<고일도> (<죽림칠현도> 두루마리의 일부), 당나라, 손위,
상하이박물관 소장

숨결을 판별하기는 어렵다.

2

위진 시대는 무쇠처럼 단단한 인물이 꼭두각시 황제를 조종하고 살육
하며 폐위시킨 교체의 시대였다.[11] 처음에는 조조(曹操)가 '천자를 끼고
제후에게 명령'했으며, 그의 아들 조비(曹丕)는 한나라 왕조와 천하를
강탈해 위나라를 세웠다. 이어 위나라의 대권이 점차 사마 씨 수중에
넘어갔고 사마의(司馬懿)의 아들 사마사(司馬師)와 사마소(司馬昭)가 잇달
아 대장군을 맡아 조정의 대권을 쥐었다.

　조모(曹髦)는 조씨 가문의 권위가 갈수록 떨어지고 사마소의 전횡이
심해지자 분개하여 <잠룡(潛龍)>이라는 시를 썼다. 사마소가 이 시를 보

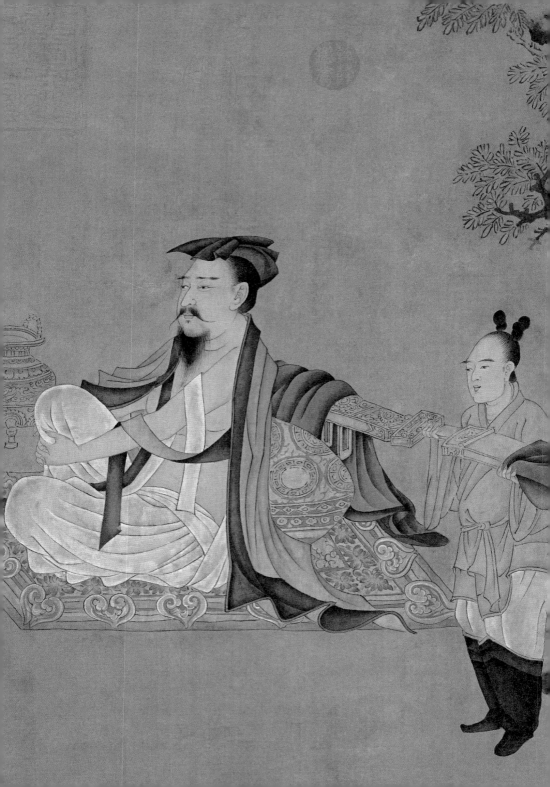

고 크게 성을 내며 궁전에서 큰 소리로 조모를 꾸짖었는데, 조모는 놀라서 온몸을 부들부들 떨었다. 훗날 사마소가 견디다 못해 조모를 아예 죽여버리고 조환(曹奐)을 황제로 세웠으니, 그가 바로 위나라 원제(元帝)다. (훗날 폐위되어 진류왕(陳留王)이 되었다.) 조환은 사마소의 명령을 완전히 따르는 꼭두각시 황제에 불과했다. 사마소가 세상을 떠난 후 만아들 사마염(司馬炎)은 진왕(晉王)이 되어 조환을 퇴위시키고 자신을 황제라고 부른 뒤 '팔왕의 난'*과 '오호십육국(五胡十六國)'을 야기했다.

피와 살이 사방으로 날리고 승자가 왕이 되는 시대였다. 사람들이 숭상하는 영웅은 관우, 장비, 마초 같은 힘센 영웅이었다. 혜강 같은 서생은 닭 목을 비틀 힘도 없었다. 그 시대는 실제로 목숨은 종이처럼 얇고 거문고 줄과 같았으며 숭배되는 '가치'가 높지 않았다. 그것을 리쩡져는 이렇게 말했다. "서생은 한때 희귀한 멸종위기종이었다. 본래 많지 않았는데 그나마 진시황이 산 채로 묻었다. 남은 사람들은 어두운 구석에 숨어 숨을 헐떡이고 외로운 호롱불을 지키며 천지간에 큰 바람이 횡행하는 것을 들었다."[12]

조비는 "글은 나라를 다스리는 대업이며 불후의 큰일이다"[13]라고 말하고는 바로 문인을 배반했다. 사실 그들이야말로 최고의 권력자였다.

* '팔왕의 난'은 중국 서진 시대에 황족이 중앙 정권을 차지하기 위해 일으킨 내란으로, 16년간 지속되었다. 서진의 황족 중에 이 동란에 참여한 왕은 8명뿐이 아니었지만 8명의 왕이 주로 참여했고, 〈진서(晉書)〉에서 8명의 열전을 한데 모아놓았기 때문에 이 동란을 '팔왕의 난'이라고 부른다. '팔왕의 난'은 중국 역사상 가장 심각한 황족간의 내란이었다. 당시 사회 경제가 심각하게 파괴되고 서진의 멸망과 300년간 이어진 동란의 원인이 되었다. 이후 중국은 오호십육국의 시대로 진입했다.

그들이 장악한 것은 말의 권력이었다. 그것은 칼의 권력보다 강하고 오래 지속되었다.

진나라의 대장군 사마소가 조비의 〈전론·논문(典論·論文)〉을 공부했는지는 모르겠지만 혜강의 가치는 알고 있었다. 사마소가 혜강을 막부의 관리로 초빙하려고 종회(鍾会)에게 설득하라고 했으나, 혜강은 이를 따르지 않았다. 죽림칠현의 한 사람인 산도는 선조랑(選曹郎)에서 대장군종사중랑(大將軍從事中郎)으로 승관되었을 때 자신을 대신할 사람으로 혜강을 추천했다. 기분이 언짢아진 혜강은 바로 천고의 명작 〈산거원*과의 절교서〉를 썼다.

어떤 이는 혜강의 이 글을 두고 "유교의 예절이라는 가면 아래 통치자가 미친 듯이 권력을 쟁탈했던 허위의 시대에 대한 풍자이며, 내면의 진실한 감정에 충실한 일종의 사상적 고백이다. 동시에 난세에 은신하며 살아날 방법을 찾는 지혜"라고 말했다.[14]

그들은 자신을 감추고 남들 눈에 띄지 않기를 바랐는데, 이 점이 오늘날의 '아이돌'과 다른 점이다. 죽림은 그들의 가장 좋은 은신처가 되었다. 거기서 그들은 거문고를 타고 가락을 두들겼으며 꽃 사이에서 차를 끓이고 시적으로 은거했다. 산양현(山陽縣)[15]**의 죽림은 깊고 울창해서 그들의 얼굴을 가릴 수 있었고 그들의 기쁨과 상처를 감싸기에 적합했다.

* 거원은 산도의 이름
** 현재 허난성(河南省) 자오쥐현

소주(蘇州)에 있는 졸정원(拙政園)*에서 봤던 대련**이 생각난다.

청풍의 시원함을 빌리고
달의 밝음을 빌리며
물의 움직임을 보고
산의 고요함을 본다

고궁박물원에 소장된 대나무 향통은 〈죽림칠현도〉가 조각되어 있어 〈죽림칠현도가 조각된 대나무 향통(竹雕竹林七賢圖香筒)〉[그림 8-3]이라고 불린다. 가느다란 통에 죽림칠현 도안이 조각되어 있다. 향통의 벽에 괴석이 층층이 쌓여 있고 큰 대나무 숲이 보인다. 대나무 숲을 삼중 사중으로 조각해 깊이감이 강하게 느껴지는데 조각가의 내공이 엿보인다.

인물은 두 조로 나뉘었는데 그 구성이 재미있다. 첫 번째 조는 두 사람이 대국을 하고 한 사람은 장기를 보고 있다. 두 번째 조의 한 사람은 붓을 잡고 책상 위에 엎드려 있고, 세 사람은 서거나 앉아서 그를 에워싸고 있다. 돌 뒤, 소나무 아래에 어린 시종이 부채질을 하며 차를 끓이고 있다. 각도를 바꾸어가며 보면 족자 한폭 한폭이 연동된 화면을 구

* 졸정원은 중국 4대 정원의 하나다. 졸정원 안에 명나라 때 저명한 화가이자 오문화파(嗚門畫派)의 대표적 인물인 문징명(文徵明)의 대련과 시가 많이 남아 있다. 그중 오죽유거정(梧竹幽居亭)의 대련이 졸정원의 정취를 가장 잘 표현한다.
** 대련은 문과 집 입구 양쪽에 거는 글을 말한다. 널판지, 종이 등에 써서 문기둥에 붙이거나 걸기도 한다.

[그림 8-3]
죽림칠현도가 조각된 대나무 향통,
청나라 중기,
고궁박물원 소장
높이 20.9센티미터,
직경 4.6센티미터

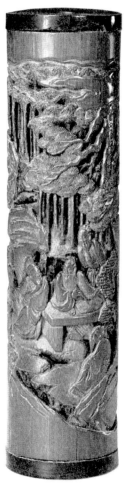

자금성의 물건들

성하는 것 같다. 탁본을 하면 가로폭이 긴 두루마리가 되는데, 이것이 바로 이런 향통 조각의 신기한 점이다. 그림 속의 석벽 여백에는 음각 도장이 두 군데 찍혀 있다. 예서체 '천장(天章)'과 전서체 '시(施)' 자인데, 이를 통해 우리는 이 대나무 향통을 만든 장인의 이름이 시천장이라는 것을 알 수 있다.

시천장은 옹정 연간 조판처(造辦處)*에 들어간 대국장인으로, 마치 사극의 감독처럼 환경이나 인물 배치에 비범한 실력을 보였다. 평범한 기물이지만 위진 시대의 우아한 낭만이 그의 조각칼과 함께 재료를 깊이 파고들어가 '나무'를 셋으로 나누었다. 그것은 일반 나무가 아니라 중국 조각가들이 편애하는 재질인 대나무였다. 칠현이 은거하던 대나무 숲과 시천장의 대나무 조각 사이에 1,500년이라는 거리가 있다. 하지만 대나무의 살결과 향기는 시간의 양 끝에 예상치 못한 연결고리를 만들어 그 시대의 숨결, 소리, 영상을 모두 만지고 느낄 수 있게 해준다.

우리는 예술사를 이야기할 때 유명한 화가나 서예가에게 초점을 맞추고 장인은 거들떠보지도 않는다. 중국 고대에는 전문 디자이너가 없었다. 하지만 장인들은 실제로 건축, 조각, 가구, 그릇 등 여러 분야의 디자이너였다. 그들의 '기예'는 기술이고 예술이기도 했다. '기(器)'는 '도(道)'이기도 해서 매우 아름다운 물질의 내부에 협객, 기개, 도덕의 복잡한 논리를 담고 있다. 물질문명사는 동시에 정신문명사이며 진정한 의미의 예술사다. '두 개의 문명'은 예로부터 서로 얽히고 융합되어

* 청나라 때 황가의 어용품을 만드는 전문기구였다. 강희 황제 때 설립되어 1924년까지 운영되었다.

떨어지기 어렵다.

대나무 조각 분야에 주학(朱鶴), 주영(朱纓), 주치정(朱稚徵) (모두 명나라 때 사람) 등의 대사급 인물들이 있었는데, 이들은 유명한 가정파(嘉定派)* 대나무 조각의 창시자이기도 했다. 〈죽림칠현이 조각된 대나무 향통〉의 작가인 시천장도 청나라 때의 가정파 대나무 조각의 전승자였다.

이 작은 〈죽림칠현이 조각된 대나무 향통〉에서 중국 문명을 관통하는 15세기의 정(精), 기(氣), 신(神)**을 찾을 수 있다. 그것은 '외적인 고관대작의 영화와 공명과 학문을 추구하지 않고 내적인 인격을 추구하고 남에게 영합하기 위해 자기를 속박하지 않으며' 밤낮으로 바람, 꽃, 눈, 달 속에서 '진실하고 평범하지만 닿을 수 없는 아름다움을 찾는 것'16)이다.

그러나 이런 시적 정취 뒤에 피비린내 나는 결말이 매복해 있었다. 사마소는 끝내 혜강을 놓아주지 않았다. 처형되던 날 혜강은 기색 하나 변하지 않고 동시(東市)의 형장으로 걸어갔다. 태양의 그림자를 보고 형 집행 시간이 얼마나 남았는지 짐작하고 형 혜희(嵇喜)에게 거문고를 가져다 달라고 해서 〈광릉산(廣陵散)〉을 연주했다. 곡이 끝나자 혜강은 거문고를 내려놓고 한마디했다.

"〈광릉산〉은 오늘이 마지막이구나!"17)

* 붓 대신 칼로 대나무에 시, 서, 화, 문(文), 인(印)을 새기는 죽각 공예는 민간의 전통공예다. '금릉파(金陵派)'와 '가정파(嘉定派)'가 있는데, '가정파'는 명나라 융경(隆慶), 만력(萬曆) 연간(서기 1567~1619년) 사이에 시작되어 이미 400년의 역사를 가지고 있다.
** 정, 기, 신은 고대 철학에 등장하는 개념으로, 우주만물을 형성하는 원시적인 물질을 가리킨다. 중국 의학에서는 정, 기, 신이 인체가 생명활동을 유지하는 근본이라고 한다.

3

혜강의 형이 집행되던 날 3천 명의 태학생들이 조정의 사면을 구하기 위해 집단청원을 했다. 세상은 그를 몹시 아쉬워했다. 그의 거문고 소리, 시부(詩賦)는 물론 그의 용모도 아까워했다. 그의 미모는 그의 죽음과 함께 사라졌다. 나는 밀란 쿤데라가 〈불멸〉에서 쓴 말을 떠올렸다. '죽음은 얼굴이 없는 세계다.'

위진 시대의 남성 신은 이미 초나라 사(辭)와 한나라 부(賦)에 등장하는 여성 신을 대신하여 몸과 영혼이 모두 완벽한 아름다움의 대변인이 되었다. 이에 비하면 시대의 고지를 점했던 '근육남'은 상대적으로 부족해 보인다. 마치 5·4혁명 시대의 군벌이 반짝반짝 빛나는 톱스타 앞에 서서 온몸의 화약냄새 때문에 난처해하는 모습 같다.

시대의 효웅 조조는 자신의 외모가 보잘것없음을 잘 알았다. 국가 이미지에 해를 입힐 수 있다고 생각해 흉노의 사자를 접견할 때 최염(崔琰)을 대신 세우고 자기는 칼을 들고 최염이 앉은 좌상 옆에 서 있었다. 화기애애한 분위기에서 진행된 회견이 끝난 후에 조조가 흉노의 사신에게 사람을 보내 물었다. "위 왕은 어떻던가?" 흉노의 사신이 대답했다. "좌상 옆에 칼을 들고 있던 사람이 영웅입니다."[18] 대답을 들은 조조는 놀라서 즉시 사람을 보내 사신을 죽였다.

위(魏)나라 명제(明帝)의 막내 처남 모형(毛亨)도 못생겼는데, 하후현(夏侯玄)과 함께 앉아 있으면 사람들이 "갈대가 옥으로 만든 나무에 붙은 것 같다."고 평했다.[19]

자금성의 물건들

그 시대 사람들이 미모에 대해 갖는 관심은 이미 단순한 심미적 범위를 넘어서서 용모에 도의, 인격적 의무까지 지웠다. 즉 사람의 외모가 추하면 보기 싫을 뿐만 아니라 부도덕하다고 생각한 것이다. 그들은 미는 진실과 선을 대표하고 추는 거짓과 악을 짊어지고 있다고 생각했다.

그래서 위진 시대에 독특한 '얼굴 이데올로기'가 형성되었다. 본래 개인에 속했던 외모가 사회 시스템에 포함되었고 문화적인 의미가 부여되었다. 심지어 일종의 절대적인 척도로 생각되었다. 그리고 이 이데올로기가 줄곧 후세에 영향을 미쳤다. 전통 희곡과 (〈세설신어〉에서 조조의 외모가 별로였다고 했는데, 희곡 무대에서는 또 흰색으로 얼굴을 칠하고*, 칼 모양 눈썹에 가늘고 긴 삼각형 눈구멍을 가진 간사한 무리로 더욱 추악하게 희화되었다.) 문화혁명 시기의 '모범극'**에서 오늘날 트렌디 드라마에 이르기까지 모두 그 양식에서 벗어나지 못하고 있다. 천페이쓰(陳佩斯)는 단막극 〈주연과 조연〉에서 주스마오(朱時茂)에게 이렇게 말했다. "너처럼 짙은 눈썹과 큰 눈을 가진 녀석이 배신할 줄은 생각도 못 했다." 이것은 얼굴 이데올로기에 대한 기막힌 반어적인 풍자다.

그러나 어찌되었든 적나라한 살육 속에서 화려하고 잘 깨지고 약한 생명들이 마침내 그들의 고귀함과 영원함을 드러냈다. 혼란스러운 시대에 혜강으로 대표되던 문예청년들은 아이의 정결함에 가까운 아름

* 중국의 전통 희곡에서 배우의 얼굴에 여러 색을 칠하고 특수한 그림을 그렸는데, 일반적으로 흰색을 칠한 경우 간사한 사람을 뜻한다.
** 문화혁명 시기에 만들어진 28개의 무대예술 작품을 가리킨다.

다움으로 시대의 야만과 발호를 해체했고, 그 시대에 대한 후세의 기억을 아름답고 풍만하게 재건했다. 그 세계에서는 혜강과 그의 동료들이 진정한 영웅이었다.

근래의 유행어 '꽃미남'이라는 말이 생각난다. 학자 샤오옌쥔(邵燕君)은 웹드라마에서는 남자가 아무리 돈이 많고 재능이 뛰어나도 잘생기지 않으면 안 된다며, 이것이 웹드라마식 '탐미주의'라고 했다. 하지만 진정한 꽃미남은 드라마 〈랑야방(瑯琊榜)〉의 잘생긴 주인공 매장소(梅長蘇), 소경염(蕭景琰)이 아니라 죽림칠현과 송사대가(宋四大家)*다. 그들은 얼굴로 먹고살지 않았고 실베스터 스탤론 같은 근육남도 아니었다. 그들은 자신의 힘과 책임감으로 각자의 시대와 마주하여 자신의 전기를 완성하고 육체를 정신에 승복시켰다. '미모'는 부차적인 것이었다.

사람들이 물리력을 초월한 정신의 아름다움을 간절히 바라는 것은 오로지 문명한 나라에서나 가능한 일이다.

* 중국 북송 시대 서예의 풍격을 대표하는 4인의 서예가인 소식(蘇軾), 황정견(黃庭堅), 미불(米芾), 채양(蔡襄)을 합해 부르는 명칭이다.

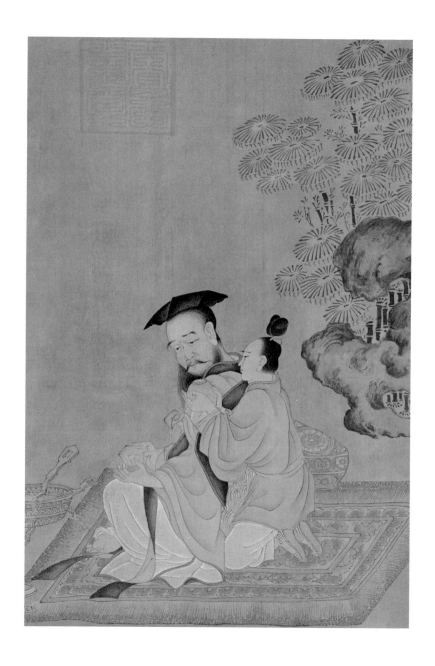

9 장

거울 속의 미모를 후세 사람들은 영원히 알 수 없다.

거울 속에 있다

1

그녀도 한때는 젊었다.

　그녀의 삶에는 궁전과 막사도 음모와 사랑도 없었다. 연못가의 누각과 그림이 걸린 회랑과 꽃나무가 예쁜 향긋한 오솔길만 있을 뿐이었다. 누각에서 한쪽 면을 빛나게 닦은 동거울이 그녀의 청춘을 비추었다. 그러나 꽃처럼 아름다운 나날과 흐르는 세월은 물 같아서 한 번 가면 영원히 다시 오지 않는다. 거울이 비추었던 미모를 후세 사람들은 영원히 알 수 없다.

　고궁박물원에 춘추전국 시대 이후에 만든 동거울이 4천여 개 있다. 거울들은 아름답게 빛나며 2천여 년의 세월을 비추었다. 하지만 지금은 거울에 아무것도 보이지 않는다. 원형 거울, 마름모 거울, 손잡이 없는 거울, 손잡이 있는 거울들이 텅 빈 채 기억을 잃었다. 거울에 비춰졌던 사람과 물건은 모두 사라졌고 얼룩덜룩 동녹이 슨 거친 표면만 남았다. 시든 꽃처럼 시간의 쓸쓸함을 말해준다.

　박물관에서 보통은 동거울의 뒷면을 전시한다. 앞면을 전시하는 경

우는 매우 드물다. 그 옛 거울들의 뒷면에 상고의 용이 날고 봉황이 춤을 추는데, 이것은 왕조의 번영과 성대를 의미한다.

하지만 나는 무늬가 화려하고 선이 세밀하고, 조각이 우아하고 정취가 가득해도 이것은 모두 역사의 배경일 뿐이라고 생각한다. 역사의 주인공은 거울 속에 있다. 한 여인이 있었다. 그녀는 이미 죽었지만 한때는 그 얼굴도 아름답게 빛났다.

우연히 〈진서(晋書)〉에서 그녀를 발견했다. 그녀의 이름은 양지(楊芷)였다.

2

그녀가 살았던 시대에 거울이 하나 만들어졌는데, 이름은 〈영평 원년에 만든 사신 무늬가 있는 거울(永平元年四神紋鏡)〉[그림 9-1], [그림 9-2]이다.

무늬가 정교하고 아름다우며, 손잡이 바깥에 청룡, 백호, 주작, 현무의 사신(四神)이 장식되어 있었다. 역사 연표를 보고 영평 원년이 291년인 것을 알았다.

그해에 중국 역사에 큰일이 있었다. 오래전부터 준비했던 궁정 쿠데타가 발생했고, 유명한 '8왕의 난'이 일어났다. 이때부터 중국은 300년 가까이 대혼란에 빠졌다. 589년, 수(隋)나라가 세워지고 나서야 천하는 안정을 되찾고 통일되었다.

이런 역사적 사건에 비하면 거울의 탄생은 하찮은 일이다.

서진의 개국황제 사마염은 60년에 이른 어지러운 삼국 시대를 종결

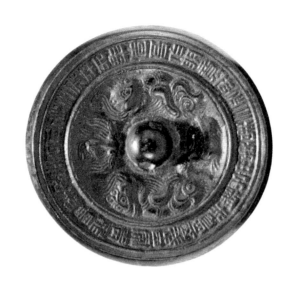

[그림 9-1]
영평 원년에 만든
사신 무늬가 있는 거울,
서진,
고궁박물원 소장
직경 5.2센티미터

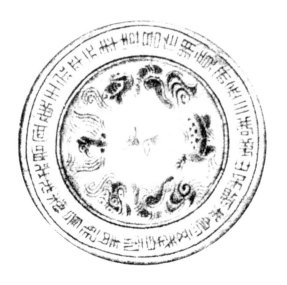

[그림 9-2]
영평 원년에
만든 사신 무늬가 있는
거울의 탁본,
서진,
고궁박물원 소장

자금성의 물건들

하고 자신을 황제로 세우고 중국을 다시 통일했다. 사마염은 사마의의 손자이고 사마소의 적장자다. 조부와 부친의 유지를 이어받아 조조의 후손인 위나라 원제(元帝) 조환(曹奐)을 폐위시키고 스스로 황제가 되었다. 그러나 그의 무한한 강산은 겨우 두 세대만에 와해되었다.

그 원인에 대해서는 천 년 동안 여러 설이 있었다. 사마염은 두 명의 황후를 얻었다. 꽃처럼 아름다운 자매 양염(楊艷)과 양지(楊芷)였다. 양염은 병에 걸려 위독했으나, 귀빈(貴嬪) 호(胡) 씨가 총애를 얻어 황후가 되면 태자에게 불리할까 걱정이었다. 그래서 사촌 동생 양지를 황제에게 소개시키고 양지를 황후로 삼겠다는 약속을 듣고서야 눈을 감았다.

양지의 아름다움은 〈진서〉에 이렇게 기록되어 있다. "유순하고 상냥하며 부덕이 있고 아름다움이 초방(椒房, 황후의 거소)에 빛나니 매우 총애를 받았다."[1] 그녀의 얼굴은 그 시대의 거울에 비추어졌다.

청나라 사람 납란성덕(納蘭性德)이 〈감자목란화(減字木蘭花)〉에 이렇게 썼다. "밤 화장을 하지 않으려 했으나 거울을 보고 가는 눈썹을 그렸다…."[2] 밤 화장을 넘기려 했지만 거울을 보고 자신의 가는 눈썹을 한 번 또 한 번 그렸다. 이 머뭇거림에 약간의 나르시시즘이 섞여 있다. 하지만 아름다운 시절은 빨리 지나가는 법이니, 이런 나르시시즘도 지나치게 감상적이라고 할 수 없다. 이것은 일종의 미련, 아름다운 시절과 세월에 대한 아쉬움이다.

3

아버지인 사마염과 비교하면 아들 사마충(司馬衷)은 좀 서글픈 인물이다. 〈진서〉에 그의 부인 가남풍(賈南風)이 "못생기고 작고 검다"[3]고 기록되어 있다. 또 "체형이 작고 얼굴은 검푸르고 눈썹 뒤에 흉터가 있다"[4]고도 했다. 사마충은 자기 부인이 못생긴 것이 아니라 아름다움이 눈에 띄지 않는다고 생각했는지도 모른다.

가남풍은 이런 얼굴로 높은 지위에 오르고 사마충의 총애를 독차지했다. 사마충이 아둔했다고 (흉년으로 백성이 굶어 죽을 때 그는 '쌀이 없으면 고기죽을 먹으면 되지 않는가?'라는 망언을 해서 중국사에 이름을 알렸다.) '궁궐의 암투'가 없지는 않았다.

사마충이 태자였을 때 가남풍은 죽을 각오로 남편을 지켰다. 궁녀가 남편과 자서 배가 불러오면 태아가 죽을 때까지 배를 팼다. 사마충은 이 일에 무관심했다. 그러나 사마염은 두고 볼 수가 없었다. 가남풍이 죽인 것은 가남풍의 연적의 아이가 아니라 제국을 다스릴 용의 씨앗이었기 때문이다. 이대로 두면 용의 씨앗이 멸종될 터였다.

사마염은 가남풍을 뤄양성 바깥 금용성(金墉城)으로 보내라는 성지를 내렸다. 황후 양지가 나서서 용서를 구하지 않았다면 가남풍은 100번도 죽었을 것이다. 가남풍은 죽기 직전에 인간세상으로 돌아왔다. 양지는 선행을 베푼 자신에게 가남풍이 히스테리성 복수를 할 줄은 꿈에도 생각하지 못했다. 가남풍은 양지의 이간질 때문에 사마염이 자신을 폐위시켰다고 생각했던 것이다.

서기 290년, 진 무제 사마염이 붕어하고 서른 살이 넘은 사마충이 즉위했다. 양지가 황태후가 되자 가남풍이 기다리던 기회가 왔다. 〈영평 원년에 만든 사신 무늬가 있는 거울〉이 만들어진 291년, 가남풍은 여남 왕(汝南王) 사마량(司馬亮), 초왕(楚王) 사마위(司馬瑋)와 정변을 일으켜 황태후 양지의 부친이자 고명대신인 양준(楊駿)을 죽이고 삼족을 멸했다.

후궁에 고독하게 앉은 양지는 조정의 거대한 압력을 받았다. 그 압력은 황후가 된 가남풍에게서 나오는 것이었다. 이 무렵 가남풍은 대신과 관리를 교사하여 사마충에게 소를 올리게 했다. "황태후가 몰래 간계한 음모를 꾸며 사직을 위태롭게 하려 합니다. 편지를 묶은 화살을 쏘아서 장사를 불러들이고 같이 악행을 하려 했으니 이는 스스로 망하려는 짓이요 하늘에 역행하는 일입니다."[5]

그때의 양지가 거울로 자신을 비추어 봤다면 거울 속의 얼굴은 초췌하고 쓸쓸했을 것이다.

여자는 자신을 좋아하는 사람을 위해 화장을 하는 법인데, 자신을 좋아하는 사람이 없으니 그 미모는 누구를 위해 빛날 것인가? 끝내 그녀의 미모는 영원히 거울 깊은 곳으로 사라졌다. 이듬해 가남풍은 양지를 금용성에 구금하라는 명령을 내렸다. 양지는 8일간 단식하고 굶어 죽었다. 겨우 34세였다.

고궁에 있는 〈영평 원년에 만든 사신 무늬가 있는 거울〉을 양지가 전혀 몰랐을 수도 있다. 하지만 그 거울은 양지가 살았던 시대의 거울이다. 모든 옛날 거울 중에 이 거울이 양지와 가장 가깝다. 양지가 실제로 사용했던 거울은 그녀의 둥근 눈과 초승달 같은 눈썹, 붉은 입술과 새

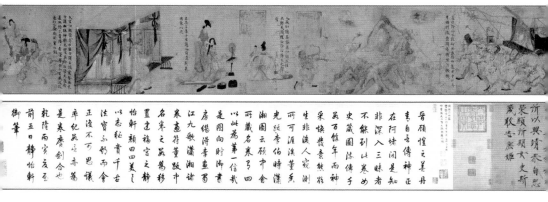

하얀 이처럼 시간 속에서 사라졌다.

〈영평 원년에 만든 사신 무늬가 있는 거울〉 뒷면의 아름다운 바람을 오늘날 읽으니 또 마음이 아프다. 날개를 편 봉황의 도안 가장자리에 다음과 같은 36개의 글자가 주조되어 있다. '영풍 원년에 만들다. 거울을 만들 때 세 가지 금속을 제련했으니 영원히 썩지 않을 것이다. 주작, 현무, 백호, 청룡이 영원한 행복을 주리니 당신은 제후가 되고 왕이 되리라.'

4

시대의 어두운 밤에 장화(張華)는 붓을 쥐고 글을 써내려가고 있었다. 그 시절 장화는 우광록대부(右光祿大夫)의 관직에 있었다. 아직 참수당

[그림 9-3] <여사잠도>,
동진, 고개지(전),
영국 런던 대영박물관 소장

하고 멸문되기 전이었다. <진서>에 그는 "명예를 생명보다 중히 여겼
다."[6]고 서술되어 있다. 양지가 죽은 후 그는 가남풍을 비판하고 타이
르기 위해 즉시 글을 썼다.

1,700여 년 후 나는 서재에 앉아 책장을 열고 <여사잠(女史箴)>*편을
찾았다. 장화는 이렇게 말했다. "외모를 꾸미는 것은 누구나 알지만, 내
면의 덕목을 다듬는 것은 모른다. 마음을 수련하지 않으면 예의를 잃기
쉽다. 자신을 가다듬고 고치면 성인이 되고픈 생각이 든다." 누구나 외
모를 가꾸는 것을 알지만 마음속 본성을 가꿀 줄은 모르니, 마음을 닦
지 않으면 예의를 잃는다. 언제나 스스로를 반성하고, 몸을 씻고, 비판
을 받아들여야 인격이 날로 완벽해진다는 뜻이다.

* 장화가 지은 문장. 혜제의 비 가씨(賈氏) 일족의 지나친 세도를 풍자하기 위해 지은 것으
로, 후궁(後宮)으로서의 윤리도덕을 설명했다.

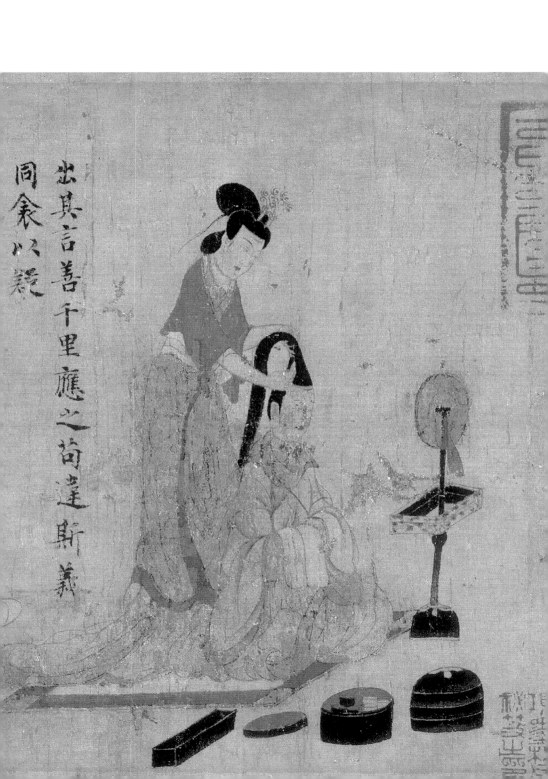

人咸知修其容莫知飾其性性之不飾或愆禮正斧之藻之克念作聖

[그림 9-4]
<여사잠도> (부분),
동진, 고개지(전),
고궁박물원 소장

人咸知修其容而莫知飾其性性之不
飾或愆禮正斧之藻之克念作聖

거울이라는 일상생활 도구는 중국 문학과 회화에서 역사와 정의의 은유로 전환되었다. 동진 시대에 고개지라는 대화가가 〈여사잠〉을 〈여사잠도(女史箴圖)〉[그림 9-3], [그림 9-4]로 그렸다.

중국인의 관념에서 역사는 큰 거울이다. 모든 선, 악, 미, 추는 거울 앞에서 흔적과 그림자를 감춘다. 실물 거울이 우리 자신을 관찰하기 위해 공간적 시각을 늘렸다면, 역사라는 허구의 거울은 우리 자신을 인식하기 위해 시간의 심층을 연다. 태고의 끝없는 시간 속에서 '지난 옛사람도 보이지 않고 앞으로 올 사람도 보이지 않아' 아득할 때 역사를 보고 자아의 존재를 확인해야 영원히 개인의 경험이라는 좁은 감방에 갇히지 않는 법이다. 역사라는 거울을 통해 중국인은 자신의 현재를 분명히 보고 자신의 과거와 미래도 볼 수 있었다.

그래서 사마천은 〈사기〉에서 거울에 은유적 의미를 부여하고 역사를 돌이켜보는 것을 거울을 보는 것에 비유했다. 또한 구양수는 이렇게 말했다. "거울에 비추어 보면 의관을 바로 할 수 있고, 과거에 비추어 보면 흥망을 알 수 있고, 사람에 비추어 보면 얻고 잃음을 알 수 있다."[7]

5

장화가 가황후를 위해 제작한 거울은 왕조를 위험에서 구해내지 못했다.

양지가 죽은 후 가남풍의 '음탕함과 잔학함은 더욱 심해졌다'[8] 양지가 죽은 '영평 원년'은 왕조가 몰락한 변곡점이었다. 마침내 서기 300

년, 조왕(趙王) 사마륜(司馬倫)이 궁정 쿠데타를 일으키고 가남풍을 직접 잡아 금용성에 가뒀다. 얼마 후 가남풍은 금설주(金屑酒)로 독살당했다. 그녀의 남편 사마충도 순순히 수감되었다.

이 쿠데타는 권력의 연쇄반응을 불러일으켰다. '팔왕의 난'과 '오대 십육국'은 제국을 솥 안의 죽처럼 휘저었다. 금방 완성된 통일 국면은 굉음과 함께 무너졌다. 어떤 이는 이 난극을 가리켜 '한 여자와 여덟 남자의 이야기'라고 했다.

왕조의 운명은 거울 제조업에 영향을 미쳤다. 300년의 피바람은 거울의 크기와 품질을 대폭 축소시켰다. 한나라 시대의 동거울은 직경 20센티미터 이상도 많았는데, 서진 시대가 되면 특히 남쪽에서는 큰 거울이 많지 않다. 〈영평 원년에 만든 사신 무늬가 있는 거울〉은 직경이 5.2센티미터밖에 안 된다.

남북조 시대에 이르면 북방 정권에 초상화를 주조한 화상경(畫像鏡)이 유행한다. 거울 면이 스크린처럼 커지고 주조된 인물은 가냘프고 야윈 모습이다. 북위의 불교 조각상과 판에 박은 듯 같다. 수·당 성세가 오면서 남북조 이래 동거울의 초라한 풍격이 크게 바뀌었다. 거울은 제국의 판도처럼 빠르게 커졌고 거울 꼭지도 당나라 궁녀처럼 풍만해졌다. 장식 도안도 사신(四神)과 오제(五帝), 별과 팔괘, 파도와 구름, 선인과 높은 선비, 바다 짐승과 작은 새, 꽃 가지와 덩굴 풀 등이 포함되었는데, 판타지처럼 풍요롭고 다채롭다. 거울을 뒤집으면 고요한 면이 새로운 시대의 빛과 머리에 꽃을 꽂은 궁녀들의 유쾌하고 아름다운 미소를 비췄다.

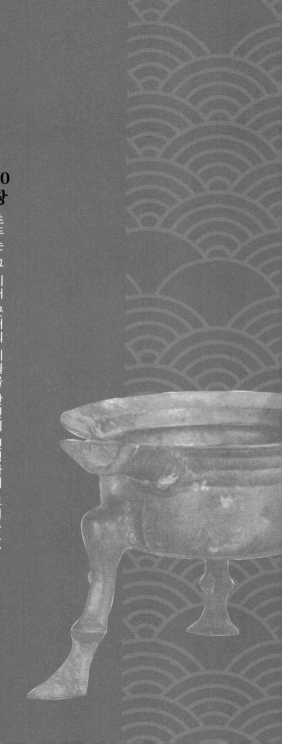

10장

말등의 솥

초두는 그 시대 군대의 세월을 단번에 선명하게 보여준다.

1

따오티에쥔(刁鐵軍)이라는 작가가 있다. 동북 지역에 살며 유명한 소설을 많이 썼다. 필명은 조두(刁斗)다. 그와 여러 해를 알고 지내면서도 내가 과문해서 조두가 무슨 의미인지 몰랐다. 고궁박물원에서 〈용머리와 세 발이 달린 초두(龍首三足鐎斗)〉를 보고 나서야 세상에 초두(刁斗)라는 이름을 가진 물건이 있다는 것을 알았다.

내가 처음 알았을 때 초두는 이미 2,000년 전부터 존재하고 있었다. 초두는 우리의 생명보다 훨씬 오래됐다. 〈사기〉에 등장하니 역사만큼 오래된 것이다. 사마천은 〈이장군열전(李將軍列傳)〉에서 이렇게 썼다. "이광의 부대가 행군할 때 대열과 포진이 없었고 물풀이 많은 곳을 찾아 주둔했다. 숙영한 후에는 자유롭게 활동했으며 자위(自衛)를 위해 조두를 치지도 않았다."[1]

고궁박물원 원장을 지낸 마형(馬衡) 선생은 〈중국금석학개요(中國金石學概要)〉에서 이렇게 말했다. "초두는 음식을 데우거나 끓이는 그릇이다. 다리가 세 개이고 손잡이가 있어 음식을 끓일 수 있다…. 창(鎗)은 초두의 다른 이름이다. 창은 솥이다. 특히 군대에서 쓰는 것을 조두라

고 부른다."

여러 역사학자들이 초두의 다양한 기능을 설명했는데 하나는 야간 순찰용 경보기이고, 다른 하나는 밥을 짓는 취사도구다. 둘 다 초두다. 옛날 군대에서 군인들은 활과 창을 손에서 떨어뜨리면 안 됐고, 초두도 잃어버리면 안 됐다. 다리 셋 달린 이 청동기가 그들의 포만감과 안전을 책임졌기 때문이다. 사선에서 몸부림치는 사병들에게 초두는 일종의 안전감을 주었다. 하지만 너무 먼 옛날의 일이라, 예전에는 흔했던 초두가 오늘날에는 낯설게 보인다.

2

고궁박물원에 〈용머리와 세 발이 달린 초두〉[그림 10-1]가 있다. 이 초두는 육조 시대에 만들어졌는데, 바닥의 세 발은 짐승의 다리 형태로 주조되었다. 주둥이가 둥글고 배가 깊어 작은 동이 같은 모양을 하고 있고, 가장자리에 테두리가 있는 것이 전형적인 한나라, 위나라, 육조 시대 기형의 특징이다.

당나라 때가 되면 초두의 테두리가 없어진다. 안사고(顏師古)의 기록을 보면 "초(鐎)는 초두(鐎斗)인데 음식을 끓이는 기구다. 탕관처럼 생겼는데 테두리가 없다."고 했다. 배 아래 장작을 놓고 불을 지피면 가열할 수 있다. 한쪽에 길다란 손잡이가 있는데 손잡이 머리가 위로 들려 용머리가 된다. 승천하는 용처럼 생동감과 활력이 있다.

이것은 평범한 초두다. 고대의 제례의기가 아니고 실용용품으로 쓰

[그림 10-1]
용머리와 세 발이 달린 초두,
육조 시대,
고궁박물원 소장

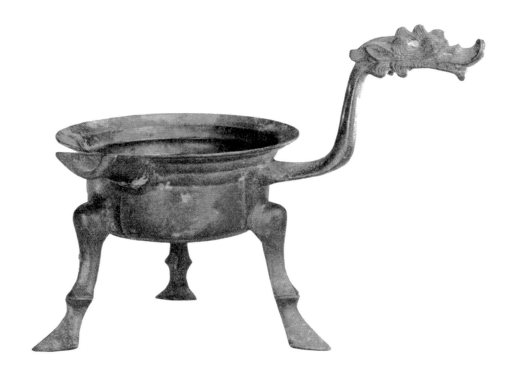

자금성의 물건들

였지만, 시간을 건너 오늘에 이르렀고 그 시대를 부끄럽게 하지 않는다. 설계자의 이름은 역사에 묻혔지만 그의 실력은 오늘날의 설계자들을 비웃기에 충분하다. 그가 이 실용적인 기물에서 구현한 아름다움은 오늘날에도 필적할 상대를 찾기가 어렵기 때문이다.

그는 자신이 디자인한 제품이 고궁박물원에 소장될 줄은 몰랐을 것이다. 하지만 그는 자신의 설계에 책임을 다했다. 1천~2천 년 후 누군가 흙에서 파내어 박물관으로 가져다가 온갖 호화스럽고 화려한 청동기와 함께 전시했는데도 조금도 초라해 보이지 않는다.

그것은 순장품이 아니다. 정성껏 만들어 가지런히 땅에 묻힌 것이 아니라 생활의 현장에서 왔다. 사람이 사용했기에 생활의 숨결이 붙어 있다. 사람 냄새가 나는데 죽은 사람 냄새가 아니라 살아 있는 사람 냄새다. 불을 지펴 밥을 짓던 그을음이 있고 행군과 전쟁의 긴장감도 있다. 초두를 통해 그 주위에 있던 연기에 그을린 거칠고 투박한 얼굴들을 보았다. 초두는 그 시대 군대의 세월을 단번에 선명하게 보여준다.

3

그 시절 중국 땅은 전쟁이 빈번했고 혼란이 극에 달했다. 서기 220년 삼국이 천하의 패권을 다툴 때부터 서기 589년 수나라가 진(陳)나라를 멸하고 천하통일을 이룰 때까지 369년 동안 오직 사마염이 세운 서진(西晉)만 천하를 통일했다. 서진 앞 시대인 동한, 삼국 시기, 그후의 동진, 16국, 남북조 시기의 천하는 모두 뿔뿔이 흩어진 상태였다. 동아시

아 대륙이 거대한 전장이었다.

그러나 서진은 50년밖에 존재하지 못했다. 동오(東吳)를 멸한 시기부터 계산하면 천하를 통일한 시간은 37년밖에 되지 않는다. 동진(東晉)이 103년을 버티고 천하는 분열되었다. 동진은 강남 지역에 만족하며 안거했다. 그 북쪽은 5호16국이다. 그다음 남북조 시대의 천하는 더욱 수습하기 어려워졌다. 장강(長江)을 경계로 남쪽과 북쪽의 정권이 돌아가며 교체되었다. 100여 년 동안 북쪽에 북위(北魏), 동위(東魏), 서위(西魏), 북제(北齊)와 북주(北周) 다섯 나라가 있었고, 남쪽에는 송(宋), 제(齊), 양(梁), 진(陳) 네 나라가 차례로 등장했다. 이 네 나라를 삼국 시대의 동오(東吳), 동진(東晉)과 합해 육조(六朝)라고 부른다. 이 육조의 공통점은 남경(南京)이 수도였다는 것이다. 남경은 명실상부한 '육조의 고도(古都)'였다.

다만 이 육조는 매우 작은 왕조로 평균 수명이 약 55년이었다. 한 사람이 태어나 아직 죽기도 전에 왕조가 바뀌었다. 죽은 사람을 애도하는 것이 이 도시의 오랜 주제였다. "300년 동안 같은 꿈을 꾸었는데 종산(鍾山)을 휘감은 용은 어디 있는가?"[2] 이상은의 한마디는 사람들의 상처에 아프게 박혔다. 오(吳)나라부터 진(陳)나라가 멸망할 때까지 300년은 짧은 시간이 아니다. 그러나 육조의 여러 왕조가 쉴 새 없이 교체되니 마치 새벽의 악몽 같았다. 종산의 웅크린 호랑이와 휘감은 용*, 험

* 삼국 시대 유비는 오나라와 연합해서 조조에 대항하기 위해 제갈량을 오나라의 수도인 건업으로 보내 손권을 설득하라고 했다. 제갈량은 건업에 도착해 산세와 지형을 보고 감탄했다. "자금산(紫金山)의 산세가 험준하여 한 마리 용이 건업을 휘감고 있는 것 같고, 석두성(石頭城)의 위무는 호랑이가 웅크리고 있는 것 같으니, 이곳은 제왕이 수도를 세우기 좋은 곳이다." 이때부터 웅크린 호랑이와 휘감은 용은 지세가 험한 요지를 가리켰다.

한 지형, 천명이니 국운이니 하는 것은 사실은 모두 어리석은 사람이 말하는 꿈이며 자기 안위일 뿐이었다.

이때는 중국 역사상 전대미문의 혼란스러운 시기였다. 피가 황무지 위로 날아다니고 사람은 어둠 속에서 달려 다녔다. 300년이 넘게 말은 찢어지는 울음소리를 멈추지 않았고 사람은 쉼 없이 피를 흘렸으며 대지는 시체를 생산하는 공장으로 변했다. 300년간 쌓인 시체는 대체 얼마나 두꺼울 것인가. 그 시대의 인구가 얼마였는지 모르지만 어쨌든 300년의 학살을 이겨냈다. 전쟁이라는 크고 무거운 것이 시인 조조(曹操)의 붓에 내려앉아 이런 시가 되었다.

　　백골이 들판에 널렸고

　　천리에 닭 울음소리 들리지 않는다[3]

전쟁의 잔혹함을 쓰기에 조조가 가장 적합했다. 그는 가장 날카롭고 가장 노골적이었다. 그는 직접적으로 백골을 말했다. 당나라 때 두보(杜甫)가 쓴 〈삼리(三吏)〉, 〈삼별(三別)〉에서 조조가 쓴 〈호리행(蒿里行)〉, 〈고한행(苦寒行)〉, 〈보출하문행(步出夏門行)〉의 짙은 그림자를 볼 수 있다.

레이 황(黃仁宇)은 〈중국대역사(中國大歷史)〉에서 이 시기를 '잃어버린 300년'이라고 했다. 중국 사람들은 역사를 말할 때 주진한당(周秦漢唐), 송원명청(宋元明淸)이라고 하면서 '잃어버린 300년'을 뺀다. 시간의 블랙홀에 떨어진 것처럼 그 300년을 말하는 사람은 극히 적다. 300년이라는 시간은 주나라를 제외한 어느 왕조의 시간보다 길다. 서양 사람

들도 우리 같은 '속물'인 것이 중세 암흑 시대에 대한 역사가 없다.[5] 이 시기를 연구하는 데 치중하는 역사학자들이 적지 않지만, 서양인이 말하는 역사는 고대 그리스 로마 시기나 르네상스 시대다. 하지만 암흑도 암흑의 역사가 있고 암흑의 역사에서도 빛은 있다. 어둠 속에도 부드러운 빛이 있는 것처럼 말이다.

건안칠자(建安七子)*, 죽림칠현, 왕희지, 도연명, 고개지는 그 암흑 시대의 빛이다. 그들의 빛은 과거 어떤 강성했던 왕조와 비교해도 손색이 없었다. 그리고 아름답고 찬란한 불교예술은 시대의 궂은 비를 맞으며 실크로드를 따라 황허 유역으로 전해졌고, 꽃가루처럼 바람이 거셀수록 더 멀리 전파되었다. 불교 조각예술의 감동적인 힘에 대해서는 13장에 나오는 '백의관음'(224p)에서 이야기하겠다. 이런 것들이 '잃어버린 300년'을 문화적으로 충만하게 했다.

공예제조업은 전쟁의 영향을 받아 어느 정도 쇠퇴했지만 서로 다른 문화가 충돌하면서 구속이 없어지고 활력이 넘쳤다. 마치 중국 문명의 에너지가 300년의 고난 속에서 한 번 융합한 것 같았다. 거기서 뿜어 나오는 지금껏 없었던 빛은 오늘날에도 사람들의 감탄을 자아낸다.

* 한나라 건안 연간(建安年間 196~220년) 때 7인의 문학가를 가리킨다. 노국(魯國)의 공융(孔融), 광릉(廣陵)의 진림(陳琳), 산양(山陽)의 왕찬(王粲), 북해의 서간(徐幹), 진류(陳留)의 완우(阮瑀), 여남(汝南)의 응창(應瑒), 동평(東平)의 유정(劉楨) 등이다. 이들 중 공융은 조조와 정치적 견해가 맞지 않았으나 다른 6인은 한나라 말 난리를 겪으며 조조에게 의탁해 안정적이고 부유한 생활을 누렸다. 그들은 조조를 지기로 생각하고 조조를 위해 일을 도모하고자 했다. 그래서 그들과 조씨 부자의 시에 공통점이 많다.

자금성의 물건들

화본소설(話本小說)*을 통해 그 시대의 전쟁을 보면 여러 영웅들의 대의와 절개, 냉혹함과 무정함은 있어도 초두는 보이지 않았다. 너무 서사적인 장면이라 초두까지 신경 쓰기는 어려울 것이다. 영웅의 이야기는 용맹한 군대와 참혹한 전쟁을 서술하지 기층민의 일상생활을 대표하는 초두는 말하지 않는다. 초두는 뜨거운 전투에 어울리지 않는다고 생각한다.

하지만 진정한 문학은 초두를 말할 수 있다. 진정한 문학은 장면이 아니라 인간의 본성에 대해 쓰기 때문이다. 인간의 본성은 먹고 마시고 싸는 것 그리고 욕망하는 감정이다. 〈예기〉에서 "음식과 남녀는 인간의 가장 큰 욕망"이라고 서술했다.[6] 〈맹자〉에서 "식욕과 색욕은 본성"이라고 했다.[7] 먹을 것을 합법적으로 추구하는 것은 성인도 허락한다. 유가의 정식 법전에도 들어갈 정도다. 공자는 먹는 일을 남녀의 일보다 우선에 두었고, 맹자도 먹는 것을 색 앞에 두어 밥 먹는 것을 침대에 오르는 것보다 중시했다. 사람이 굶어 죽으면 대를 잇는 위대하고 영광스러운 임무를 완성할 수 없기 때문이다. 먹는 것에 대한 정상적인 욕망은 전쟁이라는 엄숙하고 거대한 주제도 가리지 못했다.

조조도 이 점을 간파했다. 그는 〈고한행〉에서 원소(袁紹)의 반란을 평정하기 위해 병사를 이끌고 태행산(太行山)을 넘었던 장거를 서술했다.

* 송원 시대에 유행했던 고전소설 체제

그러나 그는 과장하지 않았고 행군의 극심한 고통을 숨기지 않았다. 그는 사병들이 배고픔과 추위 속에서 음식을 갈구하다 혹한에 얼음을 파서 죽을 끓인 것까지 썼다. 이런 것을 보면 조조야말로 그 시대의 진정한 시인이라 할 수 있다. 비록 지금 몸은 종묘에 있고 후세 희곡에서 간웅으로 그려지지만, 그의 문학은 항상 노동자, 농민, 병사를 위했다. 그래서 그의 시에는 생명의 숨결과 기층민의 피와 땀냄새가 있다. 그의 두 아들 조비와 조식도 문학사에서 유명하지만 글의 무게감은 아버지에 비할 수 없다. 조조의 시는 깊은 발자국처럼 문학사에 발을 디뎠는데, 어떤 이는 이것을 "암초에 구리와 철을 입혔다."고 형용했다. 위진시대의 명사 현담(玄談)보다 힘이 있다.

조조는 〈고한행〉에 이렇게 썼다.

물은 깊은데 다리가 끊어져
길 가운데 배회한다
미혹되어 길을 잃었으니
땅거미가 지는데 잘 곳이 없구나
걷고 또 걸어 멀리 왔으니
사람과 말이 다 배고픈지라
행낭을 메고 땔나무를 져다
얼음을 깨서 죽을 끓인다

저 구슬픈 동산*의 시가

오래도록 슬프게 하는구나[8]

〈고한행〉에도 초두는 나오지 않는다. 그러나 이런 고난의 행군 현장에 분명 초두가 있었을 것이다. 그것은 단어와 어구 뒤에 숨어서 청동의 윤곽을 언뜻언뜻 보인다. 땔감을 모으고 죽을 끓였는데, 이 일은 초두가 없으면 할 수 없다.

〈삼국연의〉 50회에서 조조는 적벽오병(赤壁鏖兵) 후 도망치고 있었다. 날이 밝을 무렵 대야로 붓는 듯 폭우가 쏟아져 조조와 군사는 비를 맞으며 행군했다. 추위와 배고픔이 겹친 '고한행'이었다. 조조는 사병들이 연달아 길에 쓰러지는 것을 보고 명령한다. "말에 라과(鑼鍋)가 메어 있고 마을에서 쌀을 뺏을 수 있으니 산기슭 마른 곳을 찾아 솥을 묻어 밥을 짓고 말고기를 잘라 구워 먹자."[9] 이런 처지에서 말 등에 메어놓은 라과가 여러 사람이 살아날 수 있는 희망이 되었다.

이 '라과'가 초두다.

5

조조가 죽고 200년이 지나 남북조 시대가 되었지만 전쟁은 멈추지 않았고 천하는 더욱 어지러웠다. 마치 초두 속에서 끓는 죽 같았다. 베틀

* 동산은 〈시경〉에 나오는 시다. 행군의 어려움, 집을 그리워하는 마음, 집에서 점점 멀어지는 고통에 대해 썼다.

앞에서 베를 짜는 여성조차 전장에 말려들어 남자처럼 싸우고 죽었다. 이런 상황은 외국의 전쟁사에서는 보기 드문 일일 것이다.

그래서 세월이 지난 후 그 여성은 북조 시대 민요의 주인공이 되었고, 훗날에는 희곡 무대와 미국 디즈니 애니메이션의 주인공이 되었다. 우리 모두 그 여성의 이름을 알고 있다. 목란(뮬란)이다. 〈목란시〉에 소탈하고 명랑한 목란이 나온다. 그리고 이 민가에는 초두에 대한 정보도 숨어 있다. 다만 여기서는 초두라고 부르지 않고 다른 이름인 금탁(金柝)이라고 했다.

> 북방의 한기가 금탁에 스며들고
> 차가운 달빛이 쇠옷을 비추었다.[10]

쇠옷이 갑옷인 것을 아는 사람은 많아도 '금탁'이 초두인 것을 아는 사람은 드물다.

은투구, 은갑옷을 입은 목란은 서기 5세기의 어둠 속에서 웅크리고 있다. 어두운 밤은 그녀의 얼굴을 숨겼지만, 우리는 이 시를 통해 깊은 밤에 희미하게 빛나는 그녀의 갑옷과 맴도는 안개에 둘러싸인 초두를 볼 수 있다.

그것은 북위(北魏) 선비족이 유연(柔然)에 일으킨 전쟁이었다. 그리고 목란은 사실 선비족이다. 선비족은 흉노가 서쪽으로 이동한 후 몽골고원을 차지한 강한 민족이었다. 〈목란시〉에 '칸'이 나오는데 그 칸

(Khan)*은 북위 태무제(太武帝) 탁발도(拓跋燾)일 가능성이 크다. 그의 임기 기간 동안 유연에 전쟁을 일으켰기 때문이다.

탁발도의 인솔 아래 목란이 참가한 선비족 군대는 장려한 행군을 계속하며 북방의 호하(胡夏), 북연(北燕), 북량(北涼) 같은 작은 정권을 차례대로 멸하고, 황허 유역을 통일한 후 중원으로 들어갔다. 도성을 핑청(平城)에서 뤄양으로 옮기고 남조의 송, 제, 양 정권과 대치하면서 북방 정권을 대표하는 '북조(北朝)'가 됐다.

이 시는 박물관에 고립된 기물을 원래 속했던 환경에 갖다놓았다. 우리는 이 오래되고 평범한 군용 물품을 통해 초두가 활약했던 시기의 역사를 본다.

목란이 있으면 초두는 외롭지 않다.

6

300년의 전쟁, 300년의 행군, 300년의 고통과 경련은 사람이 감당할 수 없는 삶의 무게였지만 문명은 그렇지는 않았다. 중국 문명은 처음부터 유목 문명에 포위되어 있었고, 가슴 떨리는 이름들이 여러 왕조에서 등장했다. 그들은 흉노, 오환, 선비, 유연, 돌궐, 위구르, 거란, 토번, 월지, 오손 등이었다. 중국인은 세계를 '문명'과 '야만'으로 나누었다. 중심에는 '문명(중국)'이, 주변에는 '야만(오랑캐)'이 있다. 이 간단한 '이원

* 중세기 선비(鮮卑)·돌궐(突厥)·회흘(回紇)·몽고(蒙古) 등 종족(種族)의 군주(君主)에 대한 칭호

론'이 300년간 지속된 불안 속에서 흔들렸다.

쉬줘윈(許倬雲) 선생은 이렇게 말했다. "동한 말부터 수나라와 당나라가 중국을 통일하기까지 400년 동안 이 땅에 사는 사람들은 수백만의 외래 유전자를 흡수했다. 북방 초원 서쪽의 흉노와 초원 동쪽의 선비, 거기에 더해 서북쪽의 저(氐), 강(羌)과 서역의 갈족(羯族)까지 아시아 북부의 인구가 중국의 거대한 유전자은행에 융합되었다."[11]

수(隋) 양제(煬帝) 양광(楊廣)의 부인과 당(唐) 고조(高祖) 이연(李淵)의 모친 모두 선비족이다. 그들은 모두 독고신(獨孤信)의 딸들이었는데, 독고신은 북위가 분열된 후 서위(西魏)의 대장군이 되었다. 당 태종(太宗) 이세민(李世民)의 모친과 황후도 모두 선비족이었다. 천인커(陳寅恪) 선생이 〈당대정치사약고(唐代政治史略稿)〉에서 당 황실을 "모두 호종(胡種)*"이라고 불렀다.

수·당 시대에 중국인의 혈통에 이미 변화가 발생했다. 피가 섞인 '당인(唐人)'은 이미 '한인(漢人)'과는 달랐다. 왕퉁링(王桐齡) 선생은 수나라, 당나라 때의 한족을 한족 부계와 선비족 모계의 '신한족(新漢族)'이라고 불렀다.

먼 혈연과 통혼함으로써 우수한 인종이 태어나고 문명이 더욱 발달했다. 전에는 동아시아 대륙에 이처럼 강력한 대류풍이 분 적이 없었다. 북방민족은 군사적인 우월감을 내려놓고 중원의 '선진문화'를 겸손하게 배웠다. 정성 들여 농사를 짓던 세밀하고 부드러운 중원 문명에도

* 옛날 중국 북방과 서방 민족의 총칭

'푸른 하늘, 광활한 들판, 바람 불면 수풀 사이 소와 양이 보이'는 광야의 바람과 웅장한 힘을 불어넣었다. "북방의 광활하고 거칠고 자유분방한 생명의 격정과 남방의 섬세하고 정교하며 화려하고 아름다운 정서가 갑자기 합류했다."[12]

오랫동안 순수한 혈통을 유지한 단일민족은 이런 대융합을 이해하지 못할 수도 있다. 그러나 그것은 역사가 중국에 준 큰 기회였다. 중국 문명은 정적인 수성(守成)이 아니라 동적인 경쟁과 융합으로 더욱 강해졌다. 초두가 객지를 떠돌며 고생하는 동안 민족을 초월한 문화체가 비밀리에 주조되고 있었다. 300년에 이르는 불안정과 고통이 없었다면 수나라와 당나라 두 제국의 광활함과 호탕함도 없었을 것이다.

전쟁의 먼지가 가라앉았을 때 당나라 대로에서 폴로를 하는 남자, 그네를 타는 여자, 술에 취해 노래하는 시인, 가슴을 드러내고 등이 패인 여성의 옷, 넓고 곧은 대로, 금빛 찬란한 사당, 구름 속으로 우뚝 솟은 불탑, 끊임없이 오는 사자(使者)를 볼 수 있었다. 이 모든 것이 세계를 향하고 모든 것을 포용하는 수나라와 당나라 두 제국의 넓은 도량을 만들었다.

밝게 빛나는 당나라는 초두 안에서 끓는 죽이 아니라 300년 동안 용광로에서 단련되어 나온 금단(金丹)*이었다.

* 중국 고대 도교의 도사가 단사, 납, 유황 등의 원료를 제련해서 만든 노란색 약을 가리킨다. 금단을 먹으면 신선이 되고 불로장생한다고 한다.

11
장

가벼운 갖옷과 살진 말

당나라의 부유한 생활은 술기운에
살짝 취한 채 이백의 시구를 스쳐갔다.

1

어느 날 천즈펑(陳志峰)의 마장(馬場)에서 한혈보마(汗血寶馬)*를 보았다. 말은 작은 머리, 긴 목, 좁은 가슴, 긴 등, 단단한 근육, 늘씬한 사지를 가졌다. 갈기는 카슈카르에서 보았던 아트레이스 비단처럼 섬세하고 매끄러웠고, 얇은 피부 아래에 혈관이 또렷하게 도드라져 보였다. 말이 달리고 나면 어깨 부근에서 흘러내린 땀방울이 울퉁불퉁한 혈관에 붙어 있었다. 햇빛이 스치고 지나갈 때의 그 매끄럽고 부드러운 감각은 마치 미풍이 시간을 밀어내는 것 같았다. 그 순간은 그후 따라오는 고독과 미련처럼 영원했다.

한혈보마는 한 번 보면 사랑할 수밖에 없는 말이다. 그들은 대자연이

* 한혈보마의 학명은 Akhal-teke horses다. 독일과 러시아, 영국 등의 명마들이 아할테케의 혈통이다. 트루크메니스탄의 국보이며 국장과 화폐에 아할테케의 형상이 그려져 있다. 〈사기〉 기록에 따르면 장건(張騫)이 서역으로 출정 갔을 때 대완국에서 한혈보마를 봤는데 이 말의 지구력과 속도가 놀랍다고 했다. 하루에 천리를 갈 수 있고 어깨 부근에서 피 같은 땀이 나와서 '한혈보마'라고 이름 지었다. 한혈보마는 속도가 빨라도 체형은 가는데, 고대의 대장군들은 전쟁에 나갈 때 건장한 말을 타기 원했기 때문에 중국에서 한혈보마가 사라졌다고 한다.

자금성의 물건들

만들어낸 예술품같이 힘과 속도와 아름다움을 갖추었다. 실크로드는 실크 때문에 생겼다. 고대 로마제국의 황제와 귀족들은 이 신비한 직물의 가벼움과 빛나는 아름다움에 현혹되고 탐닉했다. 하지만 나는 실크로드의 영혼은 말이라고 생각한다. 그 시절에 황허 하류에서 지중해까지 이어졌던 끝이 보이지 않는 그 길 위에는 흐르는 모래와 눈바람과 끝없는 시간밖에 없었다. 말이 없었다면, 특히 한혈보마 같은 초특급 준마(측량해 계산해 보았더니 한혈보마가 평지에서 1킬로미터를 달리는 데 1분 7초가 걸렸다)가 없었다면, 유럽과 아시아 대륙 양쪽 끝에 있는 사람들이 공동의 공간을 만들기 힘들었을 것이다. 말 때문에 들쭉날쭉한 양쪽의 역사에 공동의 배경이 생겼다.

피닉스TV의 왕지옌(王紀言) 부회장은 천즈펑이 기인이라고 했다. CCTV의 다큐멘터리 〈천산〉을 연출하면서 우루무치에서 그를 만났다. 트루크메니스탄 코페닥 산맥과 카라쿰 사막 사이의 오아시스에서 생산되며 3천 년 넘게 육성된 세계에서 가장 오래된 이 말을 너무 사랑했고 너무 소유하고 싶었던 그는 통제할 수 없는 '애마벽'을 가진 사람이다. 전세계 한혈보마가 3천 마리가 안 되는데, 그는 300마리 이상을 소유하고 있다. 그는 1천 마리 이상을 갖는 것이 꿈이라고 했다.

천즈펑은 우루무치 근교에 최고급 마구간도 지었다. (그것을 보니 한 무제가 장안성에 한혈보마를 위해 화려한 황실 마구간을 지은 것이 생각났다.) 그리고 최첨단 촬영장비로 하늘과 땅에서 말의 온갖 모습을 미친 듯이 촬영했다. 그는 3천 년에 이르는 한혈보마의 혈통을 천산(天山) 아래서 자기

손으로 단단한 사슬로 만들려고 한다.

한혈보마를 본 순간 나는 역사책에 나오는 한혈보마에 대한 모든 기록이 전설이 아님을 알았다. 그리고 고궁박물원에 소장된 당나라 삼채마(三彩馬)의 절대적으로 아름다운 조형도 모두 사실적 표현임을 알았다.

2

중원문명은 농경문명이지만 중원을 차지하기 위해 각축을 벌이거나 초원에 사는 유목민족에 맞설 때는 말이 매우 중요한 전략물자였다. 한혈보마를 흠모한 한 무제는 사자를 대완(大宛)으로 보내 금으로 만든 말과 한혈보마를 바꾸자고 했다. 그러나 대완 국왕은 한 무제의 제안을 거들떠보지도 않았다. 자존심에 큰 상처를 입은 한 무제는 한혈보마를 뺏기 위한 전쟁을 시작했다.

한 무제는 이렇게 작은 나라 대완이 한나라를 우습게 보면 앞으로 서역은 어떻게 상대하겠나 싶었다. 그래서 이광리(李廣利)를 이사장군(貳師將軍)에 임명하고 대완국을 공격하게 했다. 말을 구하자는 목적도 있었지만, 더 중요한 것은 대완국 왕에게 한 무제를 가볍게 보지 말라는 교훈을 주려는 것이었다. 이것은 한혈보마로 촉발된 유혈사건으로 헬레나라는 미녀 때문에 발생한 트로이 전쟁과 비슷했다. 대완국의 도성 이사성(貳師城)도 방어하기는 쉽고 공격하기 어려운 트로이 성과 비슷했다. 이광리는 1차 대완 정벌에 기병 6천을 데리고 갔지만

10~20%만 살아서 돌아왔다. 2차 대완 정벌에는 병력을 6만으로 증강했다. 이번에는 승리했지만 전사자 비율은 떨어지지 않았다. 살아 돌아온 자는 1만이었다.

〈한서〉에 그 시기 대완국의 인구가 겨우 3만이라고 했다.[1] 화약 없이 칼과 화살로 싸우는 시대에는 사람이 많은 쪽이 이겼다. 한나라는 사람이 많았고 대완국은 적었다. 피의 교훈 앞에서 대완국은 항복하고 국왕 무과(毋寡)의 머리를 베어 한나라 진영에 보냈다. 그리고 말은 필요한 만큼 줄 것이고 무슨 조건이든 들어줄 테니 성을 공격하지 말아달라고 했다. 한나라는 5만 명이 넘는 희생을 치르고 좋은 말 30필, 중간 이하 말 암수 3천여 필을 얻었다. 말 한 필의 가치가 얼마인가! 여기에 무기 비용, 식량과 건초 비용, 물류비, 시간외 근무수당까지 더하면 그야말로 엄청난 금액이었다.

하지만 한 무제는 이 정도 비용을 쓴 것은 낭비가 아니라고 생각했다. 자신의 전략적 목적을 달성했기 때문이다. 꿈에 그리던 한혈보마를 얻었고, 서역 각국에 위대한 한 제국의 위력을 보여주어 한나라를 형님으로 인정하게 했다. 자신의 승리를 경축하기 위해 한 무제는 〈서쪽 끝 천마의 노래〉를 썼다. 사마천은 한 글자도 빠뜨리지 않고 이 시를 〈사기〉에 옮겨 적었다.

천마는 서쪽 끝에서 왔네
만리를 거쳐 덕 있는 나라에 왔으니
위세에 힘입어 외국을 항복시키고

흐르는 모래를 밟고 사방 오랑캐를 굴복시켰네[2]

거의 8세기 후에 〈서쪽 끝 천마의 노래〉에 당나라 시인 이백은 이렇게 회답했다.

천마가 우니 나는 용이 오네

눈은 금성처럼 밝고 가슴은 물오리 한 쌍 같고

꼬리는 유성 같고 머리는 목마른 새와 같고

입에서 붉은 빛이 나오고

겨드랑이에 피 같은 땀이 흐르는구나[3]

한혈보마는 물론 소중하다. 그러나 5만 명이 넘는 사람의 목숨을 30여 필의 보마와 바꾼 이 전쟁이 과연 가치가 있는지는 한 무제 때부터 지금까지 줄곧 논란이었다. 한나라 기병이 말을 타고 장안성을 나와 흐르는 사막에 발을 들여놓은 그 기개만은 후대 시인들이 노래하는 주제가 되었다. 그 시대는 공기에도 남성호르몬이 넘치는 중국 역사상 영웅의 시대였다. 말이 주인공이었고 예술사에서도 길이 빛날 말의 이미지를 정립했다.

진나라의 병마용, 한나라의 그림 벽돌*에 수레와 말 도상이 많다. 청동기의 아름답고 화려하며 신기한 짐승 문양과 달리 말들의 형상은 사

* 눌러찍기, 틀로 찍어내기 등의 방식으로 그림이 새겨진 벽돌로 전국 시대 말기부터 송원 시대 고대 미술, 원예 등의 분야에서 꾸준히 이용되었다.

실적이면서 장중하고 소박하다. 친링(秦嶺)산맥* 암석의 단단한 질감과 황토고원의 흙냄새가 난다. 곽거병(霍去病)의 묘에 남아 있는 돌로 깎은 거대한 말 조각상은 여전히 그 시대 전투마의 위풍을 떨치고 있다. 그중 가장 유명한 것은 역시 〈말에 밟힌 흉노(馬踏匈奴)〉다.

3

진나라 병마용의 말들은 대부분 병사들 옆에 서서 함께 명령에 복종하고 지휘를 듣는다. 이렇게 얌전하던 말들이 한나라 때가 되면 펄펄 살아서 하늘을 나는 말처럼 거만해진다. 고궁박물원이 소장한 한나라 그림 벽돌에는 질주하는 말의 조형이 많다.

서한 시대의 〈호랑이를 사냥하는 무늬가 그려진 그림 벽돌(獵虎紋畵像磚)〉에 그려진 준마는 무사를 태우고 혈기왕성하게 네 발을 구르며 날아오르고 있다. 동한 시대의 〈먼지털이를 든 문지기가 있는 그림 벽돌(擁慧門吏畵像石)〉은 산시성(陝西省) 쉐이더현(綏德縣)에서 출토되었다. 그곳은 중원 왕조와 흉노 왕조가 번갈아 차지하다가 한 무제 이후 줄곧 한나라가 말을 키우던 장소였다. 이 그림 벽돌 아래 부분에 있는 질주하는 말의 조형은 간쑤성(甘肅省) 우웨이(武威)에서 출토된 청동말과 거의 일치한다.

수레를 끄는 말도 편안한 모습이 아니다. 흥분제를 맞은 것 같다. 고

* 중국의 중부를 가로지르는 큰 산맥으로, 서로는 깐쑤(甘肅)의 동부에서 시작하여 산시(陝西)를 거쳐 동으로는 허난(河南)의 서부에 이르는 중국 남북간의 지리 경계선이다.

궁박물원이 소장한 동한 시대의 〈서왕모와 말과 마차가 그려진 그림 벽돌(西王母車騎畫像石)〉*에서 수레를 끄는 작은 말들은 걸음걸음이 경쾌하고 표정이 유쾌하다. 이런 조형은 유럽과 아시아를 잇는 실크로드라는 큰 통로가 뚫린 데서 오는 흥분과 한나라 제국의 광활함과 잘 어울린다. 날아가는 말발굽은 걸음마다 정확하게 가장 중요한 지점을 밟았다.

당나라는 한나라에 이어 다시 서역 제국에 진입했다. 특히 당 태종 시대에 고구려를 정벌하러 동쪽으로 갔고 서쪽에 북정(北庭) 도호부와 안서(安西) 도호부를 두어 서역(오늘날의 신강 전부와 중아시아의 광대한 지역)을 지켰고, 서남쪽으로는 토번(티베트)과 사돈을 맺었다. 일본, 안남 및 쌈파 등 동남아 국왕과의 관계도 매우 밀접했다. 〈하버드 중국사〉에는 이렇게 기록되어 있다. "수·당 시기의 중국은 고대에 가장 개방적이고 국제화된 시대였다."[4] 마이클 설리번은 이렇게 말했다. "일찍이 수나라 때 이미 기초를 닦은 장안성은 도시 규모나 번영 정도에서 모두 비잔티움에 비견된다."[5]

동돌궐(東突厥)을 멸한 후(서기 630년), 당나라 치하의 소수민족 수령들

* 세로 73센티미터, 가로 68센티미터다. 1978년 산둥성에서 출토되었으며 현재 산둥성 석각예술박물관에 소장되어 있다. 화면을 4층으로 나누었는데, 1층에 서왕모가 단정히 앉았고 양쪽에서 선인들이 시중을 들고 있다. 2층은 주공의 이야기다. 3층은 진나라 여희(驪姬)가 태자 신생(申生)을 해치는 이야기다. 4층에 말 두 마리와 마차 한 대가 그려져 있고 왼쪽으로 이를 맞는 사람들이 등장한다. 고대 중국 신화에서 서왕모는 여성 신의 우두머리로 음기(陰氣)를 주관한다.

이 당 태종 이세민을 '텡그리칸'*이라 부른 것은 그가 여러 민족이 진심으로 사랑하는 위대한 지도자가 되었음을 뜻한다. 이세민은 중국 역사상 처음으로 중국 황제(천자)와 유목세계의 텡그리칸이라는 두 개의 영광스런 칭호를 받은 군주였다.

당나라는 매우 개방적인 나라였다. 당 정관 4년(서기 630년)에는 장안에 거주하는 돌궐인이 1만 가구에 달했다. 대부분은 전쟁에서 투항한 돌궐인이었다. 이세민은 자신감이 넘쳐서 그들을 경계할 생각을 전혀 하지 않았다.

이백(李白)은 중아시아의 쇄엽성(碎葉城)**에서 쓰촨(四川)으로 진입했고 다시 장안으로 들어갔다. 이렇게 먼 거리를 가는 것이 당나라 때는 일상적인 일이어서 한나라 때 장건***이 서역에 간 것처럼 대단해 보이지 않았다. 공간과 시야가 갑자기 열린 흥분이 서서히 가라앉고 한족과 이민족이 함께 사는 경계 없는 일상생활이 이어졌다. 말의 모습도 날아오르는 먼지 속에서 내려왔다. 광활한 하늘에서 천천히 내려오는 새처럼 병마용의 자세를 회복하여 단정하고 신중해졌다.[6] 당 제국의 침착함과 자신감이 당삼채 말의 근육과 골격에 수렴되었다가 다시 흐

* 당나라 때 소수민족 수령들이 당 태종 이세민을 부르던 존칭이다. 당 태종 외에 고종, 측천무후, 중종, 예종, 현종이 모두 텡그리칸으로 불렸다. '텡그리칸'은 하늘에서 내려온 칸이라는 의미다. '칸'은 최고의 지배자를 뜻하는 말이다.
** 7세기 중엽 지금의 타림(Tarim) 분지 부근에 있었던 서돌궐(西突厥)의 지명이다.
*** 장건(張騫, 기원전 164~114년) 서한 건원(建元) 2년(기원전 139년) 한 무제의 명을 받아 100명을 거느리고 서역으로 출사해 한나라와 서역을 잇는 남북도로를 연결했다. 이것이 실크로드다.

릿한 색을 통해 힘차게 뻗어나왔다.

"규칙과 제한에 속박될 수 없다는 듯, 전에 없던 자유롭고 낭만적인 숨결을 내뿜고 있다."[7]

이런 변화는 말의 외형에도 나타난다. 당삼채 말[그림 11-1]은 머리가 작고, 목이 길고, 뼈와 살집이 균형잡혀 통통하면서도 건장하다. 한혈보마는 아니지만 진나라 병마용에서 나왔던 긴 몸에 짧은 다리를 가진 몽고말도 아니다. 이것은 한 무제 이후 서역말 혈통이 끊임없이 섞이고 교잡하고 개량된 것과 관계있다. 이광리는 자신이 전장에서 공을 세우고 중국 예술사까지 바꿔놓을 줄은 몰랐다.

대완국의 말과 오손국(烏孫國)*의 말 그리고 그 후예의 모습이 한나라 미술의 조형에 대량으로 등장하기 시작했는데, 거기에 당삼채도 포함된다. 그들은 말의 육체를 바꾸고 동시에 말의 예술적인 형상도 새로 만들었다. 당나라 때 이런 전통이 계속 이어졌다. 〈신당서(新唐書)〉에는 "호종(胡種)과 교잡한 말이 더 건장하다."고 서술되어 있다.[8]

"아이를 불러 오화마(五花馬)와 천금 갖옷을 좋은 술과 바꿔오게 하네…,"[9] 당나라의 가벼운 갖옷과 살진 말은 살짝 취한 채 이백의 시구를 스쳐지나갔다.

오화마를 가리켜 다섯 가지 색 무늬가 있는 말이라고 말하는 사람도 있고, 갈기 스타일로 명명된 것이라는 사람도 있다. 당시 사람들은 말의 갈기를 꽃잎 모양으로 잘랐는데 세 쪽으로 자르면 삼화마(三花馬)[그

* 서한 시대 유목민 오손이 서역에 세운 나라다. 기원전 2세기 무렵 오손인과 월씨인은 하서 일대에서 유목하며 북쪽으로 흉노와 맞닿아 있었다.

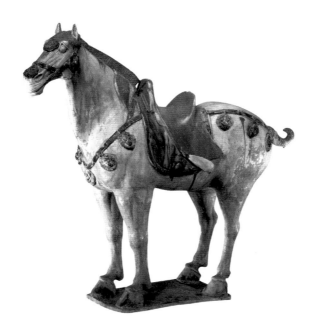

[그림 11-1]
삼채마,
당나라,
고궁박물원 소장
높이 72센티미터,
길이 79센티미터

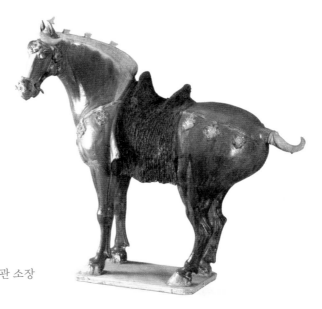

[그림 11-2]
삼채삼화마,
당나라,
산시(陝西)역사박물관 소장

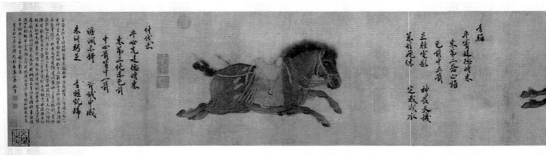

[그림 11-3]
소릉의 여섯 마리 말,
금나라, 조림,
고궁박물원 소장

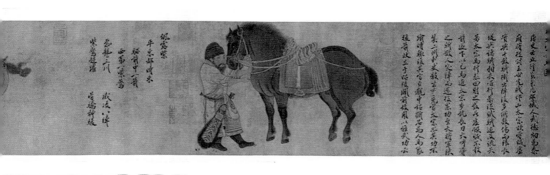

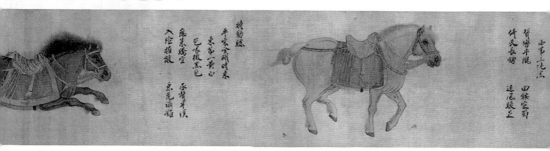

림 11-2], 다섯 쪽으로 잘라주면 오화마라고 불렀다는 것이다. 그러나 베이징대학의 린메이춘(林梅村) 선생은 오화마가 서역 위티엔(于闐)에서 온 말이라고 했다. 2016년, 신쟝박물관이 '실크로드의 위티엔 문화와 예술의 융합 : 신쟝 고대 화전의 예술품 문물전'을 개최하고 출토된 문물을 통해 이백의 〈장진주(將進酒)〉에 나오는 '오화마'가 당시 서역인 위티엔에서 태어난 얼룩말인 것을 증명했다.[10]

이세민은 아끼던 여섯 필의 준마를 자신의 능묘 소릉(昭陵) 옆에 새겼다. 그것이 유명한 〈소릉의 여섯 마리 말(昭陵六駿圖)〉이다. 그 여섯 마리 말은 '권모과(拳毛騧)', '십벌적(什伐赤)', '백제오(白蹄烏)', '특륵표(特勒驃)', '청추(青騅)', '삽로자(颯露紫)'이다.

과거 관중(關中) 전투에서 이세민은 '백제오'를 타고 설인과(薛仁杲)를 추살하기 위해 하룻밤에 200여 리를 질주했고, 그를 막다른 길로 몰아 순순히 항복을 받아냈다. 훗날 당 태종 이세민은 시에서 이렇게 썼다. "하늘에 닿는 검을 차고 바람처럼 빠른 말을 타고, 고삐를 잡고 용서(隴西)를 평정하고, 고개를 돌려 서촉(西蜀)을 평정했다." 5세기가 지난 후 금나라 화가 조림(趙霖)이 〈소릉의 여섯 마리 말〉[그림 11-3] 한 권을 그려 당나라에 경의를 표했다.

말 품종학 연구에 따르면 〈소릉의 여섯 마리 말〉 중에 최소한 네 필은 돌궐말 계열의 우량품종이라고 한다.

자금성의 물건들

4

한나라와 당나라 황제의 말에 대한 기호는 놀랍게도 여인에 대한 기호와 똑같았다. 짱쉰은 이렇게 말했다. "부인과 명마는 당나라 귀족 미학의 중심이었다."[11] 당나라 사람들은 통통한 여자를 좋아하고 살진 말을 좋아했다. 그래서 이백의 시에 나오는 오화마는 자꾸 오화육(삼겹살)을 생각나게 한다. 한나라 때 그림 벽돌의 말은 날렵하고 야위었다. 수나라 때 돈황벽화의 사람과 말이 동시에 풍만해지기 시작하더니 당나라 중기 이후의 말은 점점 살찌고 몸집이 두꺼워졌다.[12] 말도 전장을 떠나자 점차 애완동물로 변했고, 토호들의 부를 겨루는 카드가 되었다.

장훤(張萱)의 〈봄나들이 가는 괵국부인 그림(虢國夫人游春圖)〉[그림 11-4]에는 부인과 명마가 같이 나오는데, 고궁에 소장 중인 〈말을 탄 삼채 궁녀용(三彩仕女騎馬俑)〉[그림 11-5]과 비슷하다. 우리는 괵국부인이 양귀비의 셋째 언니라는 것만 안다. 그녀의 이름은 역사에 남아 있지 않다. 양귀비는 언니가 셋 있었는데 〈구당서〉에는 이렇게 기록되어 있다.

(양귀비는) 언니가 셋 있는데 모두 재색이 있어 현종은 국부인(國夫人)의 호를 내렸다. 큰 처형은 한국부인(韓國夫人)에 봉하고, 셋째 처형은 괵국부인(虢國夫人)에, 여덟째 처형은 진국부인(秦國夫人)에 봉했다. 모두 은택을 입었고 황궁에 출입했으며 천하를 흔들 세도를 가졌다.[13]

두보의 〈여인행(麗人行)〉은 당 현종의 세 처형에 대한 글이다. 이 시를

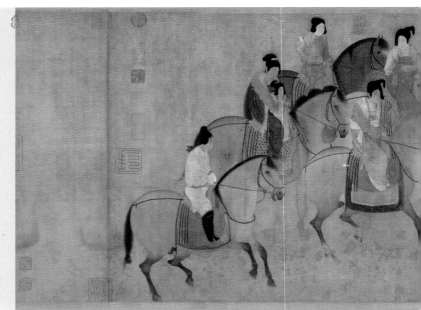

[그림 11-4]
봄나들이 가는 괵국부인 그림,
당나라, 장훤,
고궁박물원 소장

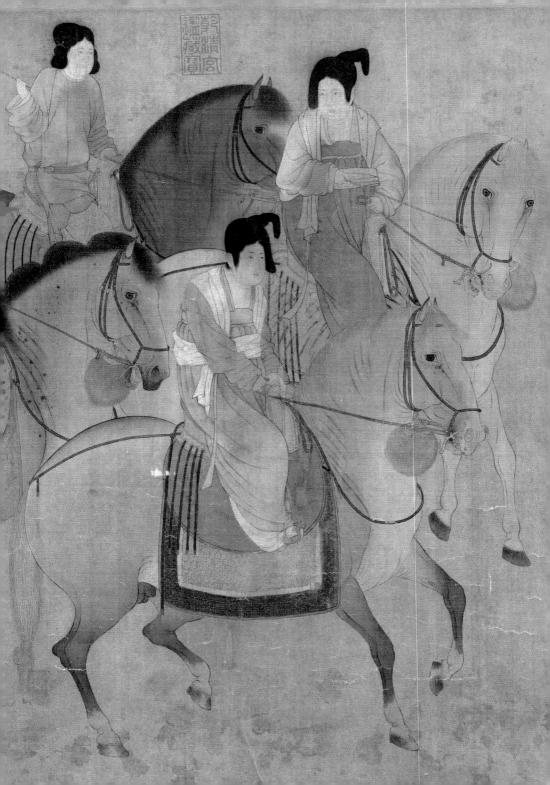

[그림 11-5]
말을 탄 삼채 궁녀용,
당나라,
고궁박물원 소장

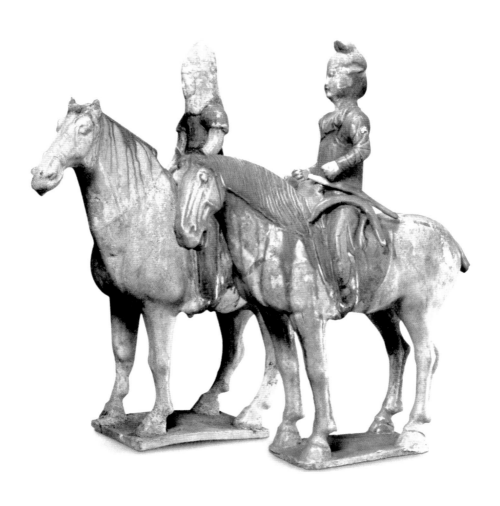

〈봄나들이 가는 괵국부인 그림〉의 주석으로 삼아도 된다. 시에서 이렇게 말했다.

그 중 황후의 가족이 있어
괵국부인과 진국부인에 봉해졌다[14]

지위가 높고 권력이 있으면 사람과 말 모두 살찐다. 부인들은 체중이 늘고 말 역시 걷지 못할 정도로 살이 찐다. 사치와 방종이 이렇게 당나라를 무너뜨리자 안록산의 타격을 견디지 못했다. 마침내 당 현종의 부인 양귀비는 마외이포(馬嵬坡)에서 세 척의 하얀 비단으로 스스로 목메어 죽었고, 양귀비의 셋째 언니 괵국부인도 겁을 먹고 도망가다 숲에서 자기 아들을 죽이고 칼을 휘둘러 자기 목을 그었다. 그러나 마음이 독하지 못해 자살에 실패하고 설경선(薛景仙)에게 붙잡혀 수감된 채 운명을 기다렸다. 괵국부인이 스스로 그은 목의 상처에서 흐른 피가 피딱지가 되었고 점점 커진 피딱지가 병뚜껑처럼 목에 걸려 숨이 막혀 죽었다.

5

한간(韓幹)의 명화 〈조야백도(照夜白圖)〉[그림 11-6]에서 당 현종의 명마 '조야백(照夜白)'을 보았다. 영원국(寧遠國) 왕이 당 현종에게 한혈보마 두 필을 진상했는데 '옥화총(玉花驄)'과 '조야백'이었다. '조야백'은 당

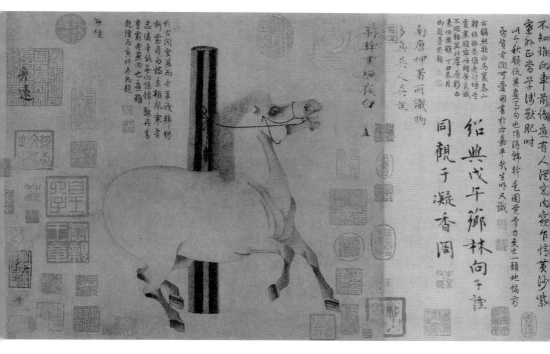

[그림 11-6]
조야백도,
당나라, 한간,
미국 뉴욕 메트로폴리탄 미술관 소장

현종의 영광과 불운(특히 안사의 난 때 겪은 어려움과 고단함)을 모두 보았다.
한간은 따로 생각이 있어서 이 그림을 그렸을 것이다. 종이 위의 '조야
백'은 위풍당당한 천리마가 아니라 줄에 묶인 말이다. 그런 처지가 내
키지 않아 말뚝의 속박에서 벗어나려고 근육에 잔뜩 힘을 모으고 있는
모습이 고궁박물원이 소장한 당나라 때 당삼채 말과 비슷하다. 하지만

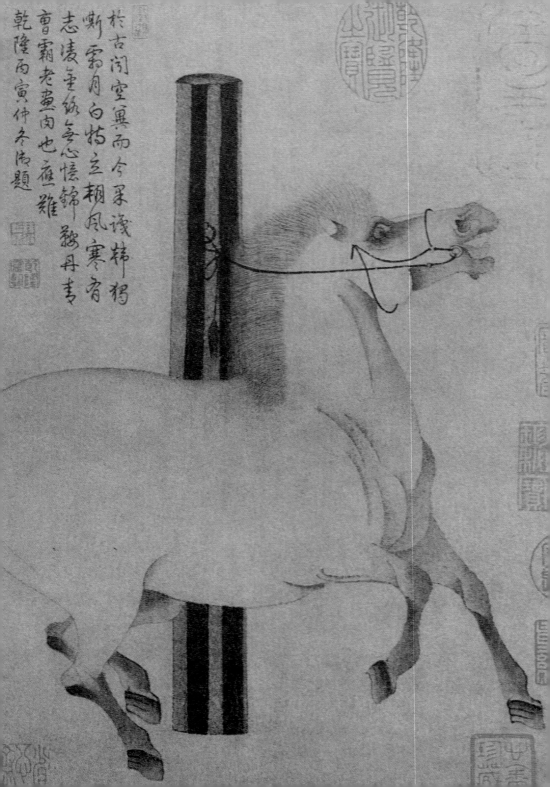

於古閒空無而今果誰稱粹褐
斯霜月白牯立翮風寒育
志凌金絲無心悵錦鞍丹青
曹霸老盡肉也應難
乾隆丙寅仲冬御題

하늘로 돌아갈 힘은 없었다.

만당(晚唐) 시절을 살았던 한간은 이 그림 한 폭으로 과거 고삐를 조이지 않고 말이 가는 대로 내버려두었던 제국을 추억하는 동시에 자유로웠던 성당(盛唐)의 종말을 알렸다.

12장

여성의 역습

당나라의 「채색한 도기 여성 인형」은 우리 문명의 비너스다.

1

명마에 대해 말했으니, 이제 여인에 대해 말해보자.

당나라를 생각하면 늘 술에 취한 이백과 늘 근심에 빠진 두보도 있지만, 가장 먼저 생각나는 것은 역시 당나라 시에 등장하는 미녀다.

> 3월 3일 맑고 새로운 날에
> 장안 강가에 많은 미인이 모여드니
> 자태가 단정하고 뜻은 높고 아름답다
> 매끄러운 피부에 균형 잡힌 몸매로구나[1]

중국에서는 두보의 시 〈여인행(麗人行)〉을 많은 초등학생들이 외운다. 그 미인은 아마 체중이 60~65킬로그램 이상으로 풍만하나 과하게 살이 찌지는 않았을 것이다. 당나라 때 아름다움에 대한 기준이 남조 이래의 가냘픈 스타일에서 풍만한 쪽으로 방향을 틀었다. 특히 당 현종 개원, 천보 연간에 양귀비가 총애를 받으면서 이 유행은 극에 달했다. 마이클 설리반은 이를 두고 "빅토리아 풍과 유사하게 동그란 형체를

[그림 12-1]
채색한 도기 여성 인형,
당나라,
고궁박물원 소장
높이 44센티미터, 폭 14센티미터

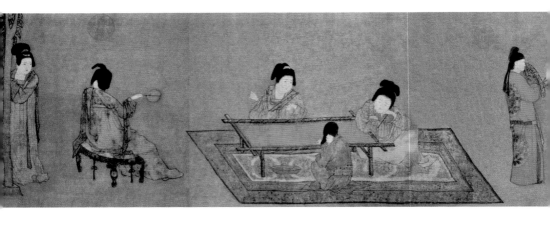

추구하는 유행"이라고 했다.[2] 당삼채 중에 마른 궁녀의 모습도 있지만 그녀는 귀족이 아니다. 귀족 신분은 체형만 봐도 알 수 있다. 고궁박물원에 있는 〈채색한 도기 여성 인형(陶彩繪女俑)〉[그림 12-1]의 헤어스타일을 포가계(拋家髻)라고 한다. 이 헤어스타일은 붕빈(鬅鬢), 봉두(鳳頭)라고도 부르는데 당나라 말기에 유행했다. 장훤의 〈봄나들이 가는 괵국부인 그림〉, 주방(周昉)의 〈부채를 부치는 궁녀 그림(揮扇仕女圖)〉[그림 12-2]에서 볼 수 있다.

얼굴에 붉은 분을 바르고 눈에 눈썹을 그렸다. 눈이 가는데다 작은 입에 주사를 발라 이목구비가 얼굴 중앙에 오밀조밀 모여 있다. 긴 치마를 입고 양손은 모아 가슴 앞에 두고 통통한 배를 내밀고 여유로운

자금성의 물건들

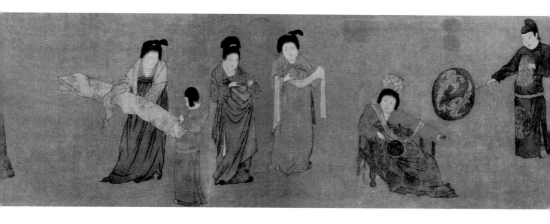

[그림 12-2]
부채를 부치는 궁녀 그림,
당나라, 주방,
고궁박물원 소장

모습을 하고 있다. 그 모습과 몸가짐은 귀족이 무엇인가를 보여준다.

한나라 때는 남자가 주인공이었다. 〈말에 밟힌 흉노〉 같은 석조상이 한나라의 강성한 기질을 대표한다면, 당나라 때 가장 두드러진 것은 여성의 형상이다. 중국 문명은 부성의 강건한 기질도 있고 모성의 부드러움도 잃지 않아 긴장과 이완이 모두 있다. 이러한 리듬의 변화는 한나라와 당나라에서 가장 명확하게 나타났다. 강함과 부드러움의 조화, 적절한 긴장과 이완이 중국 문명을 사람의 생명처럼 호흡하게 하고 탄력과 유연성을 갖게 했다. 그래서 세계를 포용하고 외부세계의 변화에 대처하며 기나긴 역사가 끊어지지 않았다.

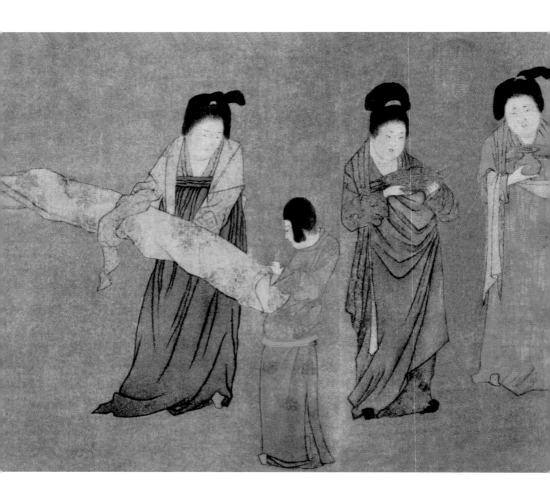

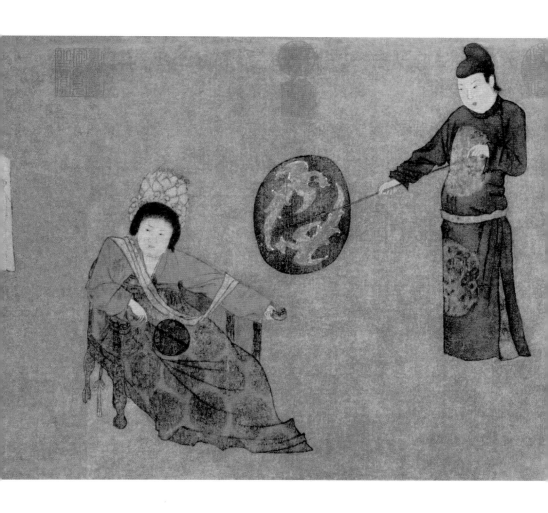

당나라의 〈채색한 도기 여성 인형〉은 우리 문명의 비너스이자 당 제국의 요염한 풍격을 대표한다. 그 시대의 중국은 광대했지만 오만하지 않았고 요염하지만 경박하지 않았다. 이런 시대 기질이 〈채색한 도기 여성 인형〉의 얼굴에서 실현되었다. 그녀의 미소는 은근하면서도 자신감이 넘친다. 이 유연함과 자신감은 장훤, 주방 같은 저명한 화가의 그림에서 마음껏 표현되었다. 불교 조각상에도 자애로운 어머니 같은 온화함과 부드러운 아름다움을 부여했다.

불상은 16국 시기에 깊은 눈과 높은 코, 윗입술에 팔자 수염을 기른 남성적인 모습이었지만, 남북조를 지나 수·당나라 때는 넓고 원만하고 자비롭고 따뜻한 여성의 모습이 되었다. (가장 유명한 것은 무측천의 모습대로 만들어졌다고 알려진 비로자나대불이다.) 이런 모성이 있어서 역사의 끈적한 어둠을 녹이고 서쪽에서 온 불교가 중국 땅에 뿌리를 내렸을 수도 있다.

이 요염한 기질은 당나라의 위대함을 손상시키지 않는다. 당나라의 위대함은 기념비적인 조각을 세우는 것이 아니라 물질의 화려함과 색채의 과장에서 드러난다. 그리고 도시에서 고개를 들고 활보하는 여성이 왕조의 자신감을 그대로 표현한다.

2

당나라는 여인이 역습한 왕조다. 가장 전형적인 예가 무측천이다. 리저우(利州)[3]에서 태어난 작은 여자아이가 중국 역사상 유일한 여황제가

되었다. 당 태종 이세민의 오품(五品) 재인(才人)이었던 그녀는 당 고종(高宗) 이치(李治)가 황위를 물려받은 후 다시 궁에 들어가서 이듬해 이품(二品) 소의(昭儀)에 봉해졌다. 당 고종의 황후인 왕황후(王皇后)를 없애려고 스스로 자기 딸을 목졸라 죽이고 왕황후에게 혐의를 뒤집어씌웠다고 한다. 이 갓난아이의 죽음은 〈당회요(唐會要)〉, 〈구당서(舊唐書)〉, 〈신당서(新唐書)〉에 모두 다르게 기록되어 있다. 다만 두 가지는 확실하다. 첫 번째는 무측천의 딸이 죽었다는 것(무측천이 죽었는지는 모른다.). 두 번째는 무측천이 이 사건을 이용해서 왕황후를 공격했다는 것이다.

우여곡절을 겪은 후 무소의(武昭儀)는 마침내 소숙비(蕭淑妃)와 왕황후라는 두 적을 차례로 해치우고 영휘 6년(서기 655년) 황후의 자리에 올라 '측천무후'가 된다. 또한 그녀는 중국 역사상 '첫 번째로 두 남편을 섬기고 황후가 된 여성이었다.'[4] 그러나 그녀는 만족하지 못했다. 천수원년(서기 690년), 67세의 나이로 하늘도 땅도 놀랄 큰일을 일으킨다. 중종(中宗)을 폐위하고 '대주(大周)' 나라를 세우고 자신이 직접 황제가 된 것이다. 이씨 천하에서 무씨 천하로 바뀌었고, 중국 역사상 유일한 여황제의 시대가 열렸다.

천년이 지난 후 마오쩌둥은 풍택원(豐澤園)의 서실에 앉아 한가로이 〈자치통감〉을 보다가 주변 사람들에게 만 마디를 대신할 한마디를 했다. "여인이 황제를 하기가 쉽지 않아."

무측천의 공과 과는 역사학자들 사이에 정설이 없다. 북송 사마광(司馬光)은 〈자치통감〉에서 무측천을 비판했고, 청나라 왕부지(王夫之)는 그녀를 욕하며 "귀신이 용납하지 않고 신하와 백성이 모두 원망한다."고

했다. 아마 '삼강오상(三綱五常)'의 유가적 관념에서 출발한 것이 더 많을 것이다. 삼강오상설은 한나라 때 동중서(董仲舒)가 시작했고 송나라 주희(朱熹)가 완성했다. 당나라 때 황족의 혈관에는 선비족의 피가 흐르고 있었고 문화에서도 북방 유목민족의 기질이 넘쳤으며 윤리관은 중원과 달랐다. 당나라의 '삼강오상'은 송·명나라 이후처럼 뿌리 깊지 않았다.

일본 고단사에서 출간한 〈중국 역사〉에는 이렇게 적혔다. "당나라는 측천무후라는 인물이 존재할 수 있는 객관적인 환경을 갖춘 시대였다. 이런 환경을 형성하는 요소에 당나라의 처음과 끝을 관통하는 농후한 북방 유목민족의 기질과 풍토가 포함된다. 북방 유목민족에서 흔하게 볼 수 있는 여성의 사나움과 용맹스러움 등이 모두 당나라 황실로 들어갔고, 마지막에는 측천무후를 통해 집중적으로 나타났다. 측천무후는 이런 환경과 조건을 절묘하게 이용해 권력의 최고봉에 오르는 데 성공했다."[5]

측천무후는 남성이 권력의 중심인 유가적 관념에 도전하기 위해 노리개 남성을 키우고 광범위하게 미소년까지 모았다. 설회의(薛懷義), 장이지(張易之), 장창종(張昌宗), 심남(沈南) 등은 모두 그녀의 '후궁'이었다. '꽃미남'이 운집한 무씨의 후궁은 중국 역사상 별난 일이었다. 그 무씨 왕조에서 일어난 '궁정 암투극'의 주인공은 남자들이었다. 그녀는 자신의 후궁에 공학감(控鶴監)이라는 매우 섹시한 이름을 지어주었다.

3

남녀의 지위가 바뀐 것은 당나라 도기와 회화에서도 볼 수 있다. 앞에서 말한 〈봄나들이 가는 괵국부인 그림〉에서 말을 탄 사람은 이미 위청(衛靑), 곽거병 같은 남성 영웅이 아니라 괵국부인처럼 부드럽고 매력적인 여성이다. 당나라 건국 초기에 관원이 말을 타고 다니는 것을 비난하는 사람들이 있었다. 본래는 몇 마리 말이 끄는 마차를 타는가에 따라 신분을 구분했는데, 관병이 모두 말을 타면 신분을 구분할 수 없다는 것이었다. 그러나 이렇게 비난해도 관원이 말 타는 풍속을 막을 수 없었을 뿐만 아니라 여성들도 말을 타기 시작했다.

당나라는 법도를 강조한 왕조였다. 안진경(顔眞卿), 구양순(歐陽詢)은 그 법도를 한치도 빈틈없이 가로세로 획이 단정한 당나라 해서로 표현했다. 그러나 모든 규범은 깨지는 법이고, 언제나 새로운 실험이 진행되었다. 장욱(張旭)과 회소(懷素)의 초서는 법도 위에서 소리 지르며 일어났고 규범이라는 우리에서 자유를 향해 날뛰었다. 당나라의 문화는 이렇게 두 방향이 충돌하는 가운데 음양이 서로 보완되었다. 여인이 화려한 옷을 입고 (마차가 아니라) 말을 타고 사람들의 눈앞에 나타나는 그 당당함은 당나라 아닌 다른 왕조에서는 볼 수 없었던 일이다.

말 위의 여자들은 항상 망사가 달린 모자를 썼다. '유모(帷帽)'라고 불린 이 모자로 얼굴을 가렸다. 유모는 바람에 날리는 모래를 막고 얼굴을 가리는 '멱리(冪䍦)'에서 발전한 것이다. 〈구당서〉에는 이렇게 적혔다.

무덕, 정관 연간에 궁궐 사람들 중에 말을 탄 자는 제나라, 수나라의 옛 제도를 따라 멱리를 쓰는 경우가 많았다. 왕공 집안도 이 제도를 따랐다. 영휘 연간 후에는 모두 유모를 썼다. 유모는 망사가 목덜미까지 내려왔다가 점차 얼굴을 드러냈다 … 중종(中宗)이 즉위한 후 궁의 규칙이 느슨해져서 공사의 부인들이 멱리를 쓰는 법이 없어졌다. 개원 초에 황제를 모시는 궁인 중 말을 타는 사람은 모두 호모(胡帽)를 썼고 아름다운 여성들은 얼굴을 드러내고 가리지 않았다 … 머리를 드러내고 말을 달리기도 하고 혹은 남편의 옷과 승마복을 입기도 했다. [6]

멱리는 얼굴을 빈틈없이 가리고 모자의 챙에 달린 망사가 목까지 내려온다. 나중에는 유모로 바뀌면서 망사가 점점 짧아져 여인들의 얼굴이 점점 드러났다. 이것은 현대 푸젠성(福建省) 남부 훼이안(惠女) 지역 여성들이 쓰는 모자와 비슷하다. 이런 차림새는 당나라 때의 〈유모를 쓰고 말을 탄 나무 궁녀 인형(彩繪帷帽仕女騎馬木俑)〉[그림 12-3], 〈갈대모자를 쓰고 말을 탄 도기 여성 인형(彩繪釉陶戴笠帽騎馬女俑)〉[그림 12-4]에서 모두 분명하게 볼 수 있다. 다만 후자는 모자 챙에 늘어뜨린 망사가 사라졌다.

무측천과 당 고종 이치의 아들 이현(李顯)이 황제(당 중종)가 된 후 여성들은 더이상 멱리를 쓰지 않았다. 개원 원년에는 유모를 썼지만 모자 위의 얇은 망사가 바람에 날리면 여성들의 얼굴은 모두 드러났다. 〈봄나들이 가는 괵국부인 그림〉에서는 전혀 얼굴을 가리지 않았다. 고단샤의 〈중국 역사〉는 이런 기풍을 일컬어 "당시 여성들이 자립하고 강

[그림 12-3]
유모를 쓰고 말을 탄 나무 궁녀 인형,
당나라,
신쟝위구르자치구박물관 소장

[그림 12-4]
갈대모자를 쓰고 말을 탄 도기 여성 인형,
당나라,
산시성 역사박물관 소장

자금성의 물건들

해진 성과"이며 "모두 중국 고유의 전통이 아니라 외부세계에서 온 영향"이라고 했다. 여기에서 "자신의 운명과 지위를 바꾸기로 결심한 여성들이 외래문화와 만나 서로 어울려 빛나는 것을 볼 수 있다. 이런 현상을 통해 당나라의 개방성을 볼 수 있으며 동시에 시대가 바뀌어도 변치 않는 여성의 생태도 이해하게 된다."[7]

4

당나라 귀족 여성은 말 타고 봄놀이 가는 것도 좋아했지만 말 위의 스포츠도 좋아했는데, 바로 폴로다. 여성들은 폴로를 할 때 모두 남장을 했다. 이런 기호가 많은 옛 물건에 새겨져 있는데 고궁박물원이 소장한 당나라 때 〈폴로 치는 거울(打馬球鏡)〉이 그 예다. 산시성 역사박물관에서 당나라 때 만든 〈공 치는 궁녀 인형(打馬球俑)〉을 봤다. 이런 옛 물건을 보니 이백이 장안에서 당 현종의 명을 받들어 만든 〈궁중행락사(宮中行樂詞)〉의 마지막 한 구절이 떠올랐다.

물 푸른 남훈전(南薰殿)이요
꽃 붉은 북궐루(北闕樓)로다.
꾀꼬리 노래 태액지(太液池)에 들려오고
생황 소리 영주산(瀛洲山)을 감돌도다.
하얀 궁녀는 패옥을 울리고
천상 선녀는 채색 공을 굴린다.

오늘 아침은 날씨가 좋으니

미앙궁(未央宮)에 들어가 놀 만하리.

　상상해보자. 당나라 때 한 무리의 남장한 미녀들이 구장(球場)에서 말을 타고 질주하며 거칠게 숨을 쉬고 격렬한 함성을 지르고 있다. 그러나 그들의 여성적인 요염함을 감출 수는 없다.

　폴로를 하지 않을 때에도 당나라 여성들은 남장을 즐겼는데, 용맹한 무사의 남장을 한 것은 그들이 여성의 지위를 뛰어넘었다는 것을 의미한다. 〈봄나들이 가는 괵국부인 그림〉에서 누가 괵국부인인지 줄곧 의견이 분분하다. 가장 앞에 가는 남장한 사람이 괵국부인[그림 12-5]이라는 학자도 있다. 그녀가 탄 '삼화마'의 등급이 가장 높기 때문이라는 것이다.[8] 이 주장이 주류는 아니지만 당나라 때 여성들이 남장하는 풍습이 있었던 것은 분명한 사실이다.

　시안박물원에 〈남자 옷을 입은 궁녀 인형(男裝仕女俑)〉[그림 12-6]이 있다. 이 인형은 당나라 여성들에게 남장벽이 있었다는 것을 보여준다. 청나라 소설 〈홍루몽〉에서 보옥(寶玉)은 방관(芳官), 규관(葵官)이라는 극단 여자아이 둘과 '변장놀이'를 하며 그들에게 남장을 시키고 남성적인 이름을 지어줬다. '야율웅노(耶律雄奴)'와 '위대영(韋大英)'이었다. (위대한 영웅은 본모습을 가리지 않는다는 의미의 중국말과 발음이 비슷하다.) 이어 사상운(史湘雲)도 '넓은 허리띠를 차고 짧은 소매옷을 입어'[9] 오랑캐 무장(武將)으로 분장했다. 성별의 울타리를 넘고픈 소녀들의 충동을 엿볼 수 있다.

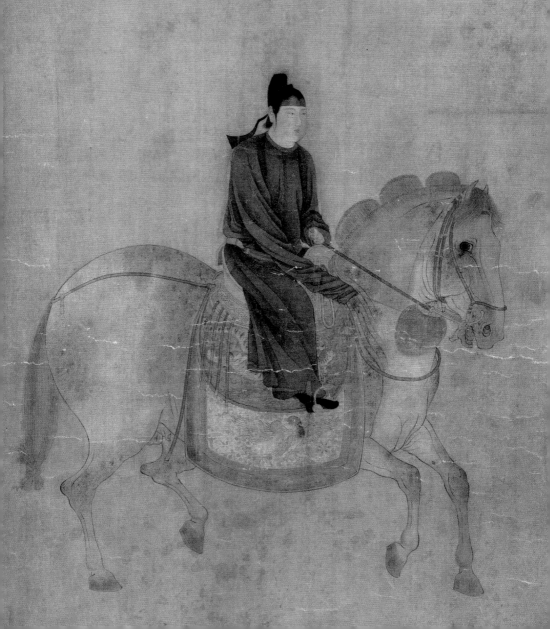

[그림 12-5]
봄나들이 가는 괵국부인 그림(부분),
당나라, 장훤,
랴오닝성박물관 소장

[그림 12-6]
남자 옷을 입은 궁녀 인형,
당나라,
시안박물원 소장

그러나 당나라 시대 〈남자 옷을 입은 궁녀 인형〉은 얼굴이 동그랗고 몸은 풍만하다. 남장을 하고 있지만 가볍게 움직이는 몸은 여인의 활발함과 요염함을 숨길 수 없다.

5

무측천의 페미니즘도 한계가 있었다. 그녀의 수명이었다. 아무리 큰 권력을 가졌어도 죽는 날 모두 돌려줘야 했다. 이 강산은 아직 남자의 것이다. 정치의 규칙은 여전히 남자에 의해 결정된다. 자신의 대주 왕조를 딸 태평공주에게 넘겨줄 수도 있었다. 그러나 태평공주는 이씨였지(당 고종 이치와 무측천의 작은딸) 무씨가 아니었다. 천하를 친정 식구들에게 넘길 수도 있었다. 조카 무승사(武承嗣)나 무삼사(武三思)에게 넘기면 천하가 무씨 것이 된다. 그러나 남자들의 천하다. 그것은 무씨 집안의 승리이지 여성의 승리는 아니다.

무측천은 자신의 궁전에 서서 바람이 횡행하는 소리를 들으며 뼛속까지 스며드는 한기를 느꼈을 것이다. 그녀는 안정감이 필요했다. 이 안정감은 무한한 권력에서 나오는 것으로, 그녀의 '후궁'에 있는 '꽃미남'이 줄 수는 없었다. 모든 배회와 번뇌가 마침내 적인걸(狄仁杰)의 한 마디에 풀렸다. 적인걸이 말했다. "고모와 조카, 어머니와 아들 어느 쪽이 가깝습니까?" 또 이렇게 말했다. "폐하께서 아들을 세우면 만세 뒤에 태묘에서 조상으로 제례를 받을 것입니다. 조카가 천자가 되면 고모를 태묘에 모실까요? 그런 일은 들어보지 못했나이다."

적인걸의 말이 고통에 뒤엉킨 무측천을 완전히 일깨웠다. 역시 조카보다 아들이 가깝다. 그래서 무측천은 즉시 이현을 다시 뤄양으로 불러이씨 천하를 돌려주기로 결정했다.

그녀가 세운 대주도 만년을 갈 수는 없었다. 사람이 죽고 불이 꺼지는 것처럼 그녀의 왕조도 제로가 될 것이다. 적인걸은 일찌감치 이 점을 간파했다. 그래서 서경업(徐敬業)이 군대를 일으키고 낙빈왕(駱賓王)이 〈서경업이 무조를 토벌할 것을 명하는 격〉을 쓰며 무측천이 "독사같은 심보에 흉악하고 잔인한 습성이 몸에 배이고 간사한 아첨꾼과 친해져서 충신을 해치고 형제를 죽이며 군왕을 살해하고 모친을 독살했다."[10]고 욕할 때도 침착하게 비난을 두려워 않고 무측천을 일심으로보좌해서 천하에 번영을 가져오고 백성을 안정시켰다. 병략에 능했고문화도 부흥시켜 무측천의 손자 당 현종의 개원의 치를 위해 탄탄한기반을 다졌다. 그렇게 때를 기다렸다가 전혀 힘들이지 않고 말로 대주를 와해시켰다.

끝내 신룡 원년(705년)의 병변으로 무측천의 왕조가 철저하게 무너지고 당나라 왕조가 권토중래했다. 제국의 깃발, 복장, 문자가 모두 이전으로 돌아갔다.

무측천은 같은 해 상양궁(上陽宮)에서 숨을 거뒀다. 82세였다. 황제의칭호를 없애고 '측천대성황후(則天大聖皇后)'라 칭하라는 유조를 남겼다.

양귀비와 무측천이 사망하며 여성의 황금시대가 끝에 이르자 여성의 행동을 제약하는 조례가 추앙받기 시작했다. 당 태종 시기 〈여칙(女則)〉과 안사의 난 이후 쓰여진 〈여효경(女孝經)〉 등이 그 예다. '부녀자의

덕', '부녀자의 용모', '부녀자의 말', '부녀자의 일' 등 '네 가지 덕'을 모범적으로 준수하는 것이 여인의 '규칙'이 되었고 남성이 여성의 '하늘'이 되었다. 당삼채에 응집되어 있던 요염함과 분방함은 만당 시대 〈부채를 부치는 궁녀 그림〉의 슬픈 원망과 적막으로 변했다.

천년 후 청나라 사람 이여진(李汝珍)*은 가경 연간에 〈경화연(鏡花緣)〉이라는 소설을 쓰며 무측천 시대를 상상했다. 처음에는 '네 가지 덕'을 썼지만 쓰다 보니 어느새 여성세계의 화려함과 근사함을 쓰는 쪽으로 흘러갔다. 그는 여인의 나라에 대한 온갖 아름다운 상상 속에 흘러넘치도록 무궁무진한 번영을 담았다. 당나라 예술품의 여성들이 세월이 흐른 후에도 여전히 아리따운 목소리로 떠들며 화려하고 아름다운 것처럼 그 빛나는 광채는 가려지지 않았다.

* 음운학에 뛰어났던 중국 청나라의 소설가

13
장

흰 옷 입은 관음

달처럼 깨끗하고, 눈을 아래로 내려뜨린
자비로운 모습은 천년의 세월을 뛰어넘기에 충분하다.

하늘엔 아무것도 없는데

왜 나에게 위안이 되는가.

하이즈(海子), <어두운 밤의 헌시> 중에서

1

그날 요나라 태종 야율덕광(耶律德光)은 백일몽을 꾸었다. 하늘에서 내려온 신령이 소식을 전했다. 석씨 성을 가진 이가 보낸 사람이 찾아올 테니 직접 가서 맞으라는 것이었다. 나중에 또 꿈을 꾸었는데 앞의 꿈과 완전히 똑같았다. 열흘도 안 돼 석씨 성을 가진 사람이 나타났으나 직접 가지는 않고 사람을 보냈다. 그는 자기 주인이 후당(後唐)의 하동 절도사 석경당(石敬瑭)인데 병사를 일으켜 후당에 반란했다가 철저하게 패했다고 했다. 이어서 석경당이 요나라의 도움을 바라며 사례로 유운 16주(幽雲十六州)를 할양하고자 한다고 했다. 북송의 진재사(秦再思)가 이 일을 〈낙중기이록(洛中紀異錄)〉에 썼다.

유운16주라는 말을 듣고 야율덕광의 눈이 빛났다. 그는 흔쾌히 타이웬(太原)에 군대를 보내 후당 군대를 기습하고 1만여 명을 죽였다. 석경

당도 대군을 인솔하여 핏빛으로 물든 뤄양을 공격했다. 겨우 13년 동안 존재했던 후당 왕조는 청춘이 시작되자마자 죽임을 당했다. 살아남은 사람들이 강남으로 도망가 새 왕조를 세웠다. 남당이었다. 역신 석경당은 중원 뤄양에서 자기를 새 황제로 포장했지만 요나라의 꼭두각시 황제에 불과했다. 역사는 그의 나라를 후진(後晉)이라고 부른다. 그러나 후진은 겨우 11년밖에 버티지 못했다. '봄꽃과 가을 달'보다 짧았다.

유운16주에 포함된 오늘날의 베이징(유주, 幽州), 따퉁(운주, 雲州) 등 16개의 전략 전진도시가 모두 요나라에 복속되었다. 거란 사람들은 이렇게 쉽게 만리장성 남쪽에서 말을 방목하게 될 줄은 전혀 몰랐다. 200년 동안 만리장성이 장벽 역할을 못하자 북방 소수민족이 중원의 중심을 노려왔다. 북송 황제는 이것이 큰 고민이었다. 베이징은 훗날 요나라의 다섯 경성 중 하나가 되었는데, 가장 남쪽에 있었기 때문에 남경(南京)이라 했다.

대지의 농작물 한 그루를 베면 또 한 그루가 자라는 것처럼, 벽에 걸린 일력을 한 장 찢고 또 한 장을 찢는 것처럼 대대로 왕조가 바뀌었다. 하지만 영원한 것도 있다. 꿈속의 신은 북방의 차가운 땅에 발을 들여놓은 후로 한 번도 떠나지 않았다.

2

꿈은 지나갔지만 부처는 남았다.

부처는 꿈이 아니다. 자취가 있고 육신이 있다. 인간세상에서 상상할 수 있는 가장 완벽한 그 몸은 균형 잡히고 따뜻하고 성결하다.

야율덕광이 꿈에서 본 신은 〈낙중기이록〉에 이렇게 기록되어 있다. "화관을 썼고 자태와 용모가 아름답다.", "흰옷에 금띠를 둘렀다." 몇 자 되지 않는 글이지만 신체의 아름다움이 여실히 드러났다. 오래지 않아 야율덕광은 옛 유주의 불광탑(佛光塔) 그림자에서 이 글에 딱 맞는 아름다움을 찾았다.

야율덕광은 이제 자기 땅이 된 유주에서 마음껏 한가로이 거닐었다. 유주성 대비각(大悲閣)은 당나라 때 지어진 사원이다. 여기서 그는 관음상을 보았다. 당나라 때 관음의 형상이 이미 널리 퍼졌지만 거란국 주인은 그때 처음 봤다. 넓은 미간과 자애롭고 따뜻한 이미지가 낯설지 않았다. 이 용모는 꿈에서 본 것과 같았는데, 몸에 두른 가사만 그가 꿈에서 본 흰색이 아니었다. 야율덕광은 이 불상을 거란족의 발상지인 몽골고원 목엽산(木葉山)으로 옮겨 모셨다. 관음보살은 이때부터 요나라 황실의 수호신이 되었다.

관음보살이 요나라의 발상지로 떠난 뒤 대비각은 기와 한 장 남지 않았다. 2006년에 새겨진 '당나라 대비각 옛터를 기념하는 비석'만 베이징의 무수한 골목의 하나인 선무문(宣武門) 밖 하사가(下斜街)에서 지금도 자리를 지키고 있다. 그 부근에는 꽃, 사탕, 담배, 술을 파는 가게 아니면 꿰이린(桂林) 쌀국수집뿐이다. 성대하고 복잡했던 역사는 비석의 짧은 글이 되었다.

대비각은 당나라 때 시작되었고 요나라 개태(開泰) 연간에 재건되어 성은사(聖恩寺)라는 이름을 하사받았다. 옛터는 오늘날 하사가 남쪽 입구 오른편에 있다. 그 부근은 요·금나라 시기에는 중요한 거리였지만, 몇 번의 흥망을 거치다가 1900년대 초에는 아무것도 남지 않았다.

그러나 관음의 형상은 사라지지 않았다. 피와 살이 아닌 옥, 돌, 동, 자기, 종이, 비단 등 각종 인간의 재질로 만들어진 몸에 영혼이 깃들었다. "곱슬머리 꼭대기에는 육계가 빽빽하게 들어차 있고, 오른쪽으로 회전하는 궤적은 우주운동의 발걸음과 우연히 일치한다. 얇고 투명한 옷은 편안하게 흐르고 균일한 옷주름은 법상(法相)의 장엄함과 부드럽게 호응한다."[1]

야율덕광의 꿈에 나온 '흰색 옷을 입은' 보살은 흰옷의 관음이었다. '백처관음(白處觀音)', 혹은 '백주처관음(白住處觀音)'으로도 불린다. 하얀색은 관음의 순정한 보리심을 상징한다. 〈관세음현신종종원제일체다라니경(觀世音現身種種願除一切陀羅尼經)〉에서 흰옷의 관음을 공양할 때 희고 깨끗한 무명천에 관음의 모습을 그리고 흰옷의 관음 심주를 외우면 관음이 바로 나타나 공양자의 여러 소원을 들어준다고 했다.

고궁박물원에 오대십국 시대의 〈흰옷의 관음상(白衣觀音像)〉[그림 13-1]이 있다. 그림의 관음은 다리를 구부리고 허리가 잘록한 사각형 대좌(台座)에 앉아 있다. 머리는 높게 틀어올렸고, 화불관(化佛冠)을 쓰고, 정수리에 하얀색 망사천을 덮고, 목은 영락으로 장식했다. 안에 붉

은색의 승지지(僧祇支)*를 입고, 바깥에 흰색 전상가사(田相袈裟)**를 입
었다. 오른손에 버드나무 가지를 들고, 정병을 잡은 왼손은 아래로 내
려 왼쪽 무릎에 올리고 맨발로 연꽃을 밟고 있다. 고요와 자비가 샘솟
는 모습을 보는 순간 신심이 생긴다.

고궁박물원에 청대 덕화요(德化窯)에서 만든 흰색 유약을 바른 관음
상이 다수 소장되어 있는데, 이 관음상들도 흰옷의 관음이다. 덕화요의
우윳빛 유약을 바른 자기는 '찹쌀 같은 느낌이 나는 태토'의 표면이 마
치 백옥처럼 반짝이고 윤이 나서 관음의 옷을 만드는 재료로 맞춤하다.
가히 천의무봉이라 말할 수 있다.

그중 등에 〈순강 낙관이 찍힌 덕화요 관음상(德化窯白釉荀江款觀音
像)〉[그림 13-2], [그림 13-3]이 있다. 이 관음상은 맨발로 소용돌이 무늬
좌대에 서 있다. 섬세하고 정결하여 티끌만큼도 때묻지 않은 하얀 옷을
입었다. 왼쪽 옷주름은 간략하고 단정해서 몸의 탄력이 느껴지고, 오
른쪽으로는 여러 겹의 옷주름이 흘러내렸다. 치마 밑단이 말려올라갔
고 가장자리는 바람에 나부끼듯하다. 긴치마가 발등을 덮었고 한쪽 발
만 치마 아래 드러났다. 물을 밟고 선 그 모습은 하늘의 별, 밤, 바람도
멈추고 물도 고요한 피안을 떠올리게 한다. 그 고결한 이미지는 정말로
이 세상의 고난을 풀어주고 영혼을 평온하고 안전하게 해줄 것 같다.

* 승려가 입는 다섯 가지 옷의 하나
** 밭 모양으로 기운 가사, '복전의'라고도 한다.

[그림 13-1]
흰옷의 관음상,
오대십국 시대,
고궁박물원 소장

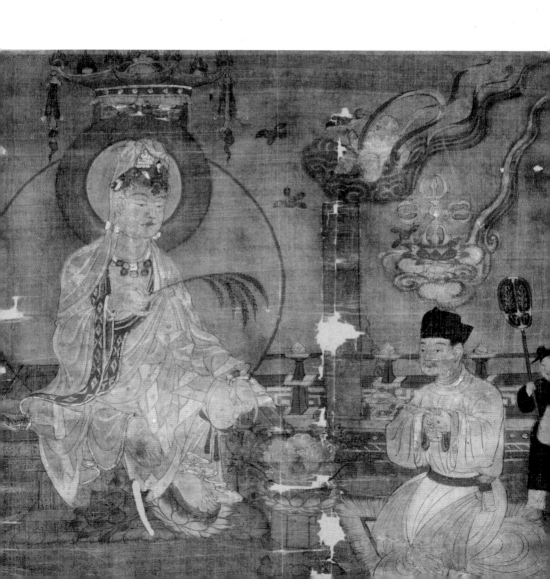

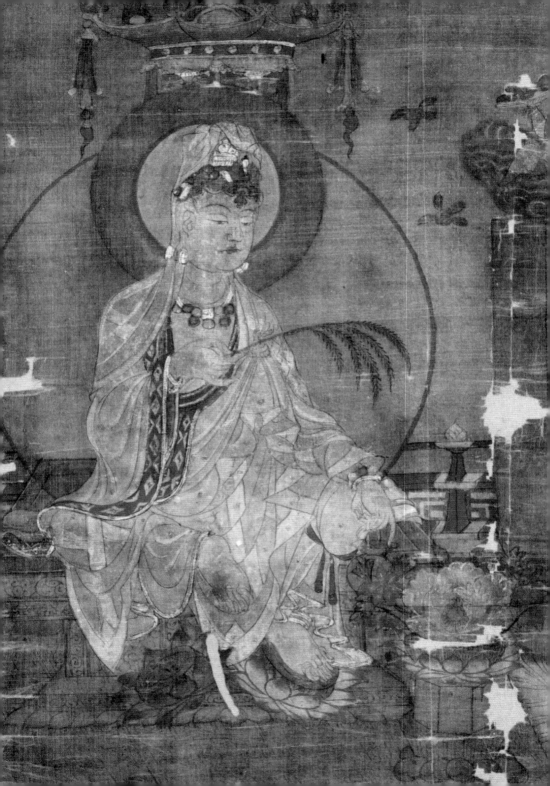

[그림 13-2]
순강 낙관이 찍힌 덕화요 관음상,
청나라,
고궁박물원 소장

[그림 13-3]
순강 낙관이 찍힌 덕화요 관음상(부분),
청나라,
고궁박물원 소장

무더운 데칸 고원을 출발한 불교는 파미르 고원과 하서회랑(河西回廊)을 거쳐 고생 끝에 황허 유역에 도착했다. 그때는 위진남북조 전란의 시기였다. 레이 황 선생은 그 시기를 '잃어버린 300년'이라고 했다. 이 시기는 재조명해야 한다. 이역에서 온 종교가 300여 년 동안 중국에 뿌리를 내리고 건장하게 성장한 것은 암흑시대 사람들 마음속의 공황과 가치의 부재를 메워주었기 때문이다.

한 가지 간과되기 쉬운 사실은 유혈이 낭자했던 혼란스러운 300년 동안 말 탄 민족이 남하하여 말에게 황허 물을 먹이고 중원에 머물면서 부지불식간에 문명의 전도체 역할을 했다는 것이다. 말 탄 민족은 이역의 문명을 받아들이는 것에 거부감이 없었다. 그들 덕분에 불교는 아무 장애 없이 바람이 물 위를 지나듯 자연스럽게 중원을 가로질렀다.

이때 북방 소수민족은 더이상 진한 시대처럼 만리장성 바깥에 격리된 중국사의 조연이 아니라 중원 문명에 깊이 융합되어 있었다. 심지어 인종과 인구구조까지 바꾸었으니, 중국 문명에서 어느 정도 '발언권'이 있었다. 이런 '발언권'은 여러 곳에서 볼 수 있다.

옛날(진한 시대) 중원 사람들은 바닥에 앉고 누웠는데, 이제 의자와 침대 같은 가구들이 일상생활에 출현하기 시작했다. "거실의 배치는 상과 좌석 중심에서 의자와 테이블 중심으로 바뀌었다."[2] 테이블에 진열된 기물도 풍부해졌다. 등(灯), 향로 등의 실용적인 기구와 작은 산과 작은 병풍, 화병 등 우아한 여러 기구들이 더해져 송나라 선비들의 생활

을 고상하고 멋있게 만들었다. 동시에 종이 폭도 넓어지기 시작하여 글씨와 그림의 규격과 구도에 변화가 생겼다. 건축에도 변화가 나타났는데 집도 높아지고 창문의 위치도 올라갔다. 의복도 소매 폭이 넓은 두루마기에서 소매 폭이 좁은 장삼 형태로 바뀌었는데, 이것은 모두 북방민족의 영향을 받은 것이었다.

또 북방 소수민족들은 쉬저원 선생이 말한 '이중직함' 제도를 채택했는데, '이중직함제'란 소수민족 왕조의 지도자들이 '대선우(大單于)'라는 소수민족식 직함과 '대황제'라는 한족식 직함을 동시에 갖는 것이었다. '대황제'라는 직함은 전혀 제국이 아닌 경우에도 썼다.[3]

서쪽에서 온 불교가 현지화하는 과정에 관음보살이 선봉 역할을 했다.[4] 관음보살은 인자하고 온화하고 사람들과 쉽게 친해졌는데, 중요한 것은 사람들이 관음보살 덕을 봤다는 것이다. 〈광세음응험기(光世音應驗記)〉[5] 같은 책에서 그렇게 말했고, 서진 때 번역한 〈정법화경(正法華經)〉에서 "사람들이 한마음으로 관음보살의 명호를 염송하면 어려움에서 해탈할 수 있다."고 했다.

관음보살이 33가지 형상으로 변해 중생에게 설법하고 어려움을 해결해준다고도 했다. 이처럼 보살이 몸을 낮춰 평범한 사람들에게 가까이 다가가자 불교의 문턱이 낮아져 중생들은 (특히 문화수준이 낮은 프롤레타리아 대중) 번거롭고 심오한 경문을 넘어 직접 부처님의 위로를 받을 수 있었다.

유명한 용문석굴의 10만 존 석불은 낙하(洛河)의 지류인 이수(伊水)를 바라보며 거대한 진용을 이루고 있다. 산을 배경으로 한 그들의 웃는 얼굴에 대하의 빛이 반사된다. 북위 효 문제(孝文帝) 시대에 첫 번째 불상이 절벽 위에 바람을 맞으며 섰고, 이후 동위, 서위, 북제, 북주를 거치며 부처의 형상이 소수민족 왕조에서 총애를 받으며 연꽃처럼 순서대로 만개했다. 관음 조각상도 빽빽한 불상 사이에 숨어 있다. 관음 조각상의 형상과 기질은 소수민족의 개방과 달관을 보여준다. "마치 정신에 내재된 기쁨으로 돌의 무게와 짐을 벗어버릴 수 있다는 것을 암시하며 한줄기 미소로 변하는 것 같다."[7]

고궁박물원에 북위 시대의 석불상이 많이 소장되어 있는데, 그때는 아직 관음이 여러 부처에서 독립하지 않았고 특별한 표식도 없었다. 설명글을 보지 않으면 다른 보살들과 구분하기 어렵다.

북위, 동위, 서위, 북제, 북주의 소수민족 왕조[8]에서 보살상은 대부분 마르고 긴 얼굴형에 오관이 수려한 것이 이웃집 여자아이처럼 밝고 생동감이 넘치며 친근감이 있다. 용문석굴과 같은 시기의 관음상들은 기본적으로 고궁에 소장된 조각상과 같은 풍격으로 가냘프고 호리호리하다.

수·당 시대 성세의 빛이 내려와 전란이 가득했던 영토에 골고루 퍼지며 모든 중생을 보호하는 천수천안관음상과 십일면관음상이 화려하게 등장한다. 신체는 수나라 때의 수척한 모습에서 당나라 때의 풍만한 모습으로 변했다. 목걸이와 팔찌, 발찌 등의 장신구가 갈수록 화려해

지고 여성적인 특징이 드러나기 시작해서 몸의 곡선과 가슴이 드러나는 것을 더이상 감출 수 없었다.[9] 당나라 화가 주방은 수월관음의 전형을 만들었다. 달, 물, 편히 앉은 자세는 수월관음의 중요한 표시로 훗날 여러 시대 화가들이 모방했다[그림 13-4]. 풍채는 매우 좋아졌지만 옷은 여전히 보통사람에 가까웠다. 이런 자유롭고 개구진 모습이 세속의 백성들과 친밀하게 어우러졌다.

당나라 이후 천하는 다시 뿔뿔이 흩어져 오대십국이 되었다.[10] 하지만 후당, 후진을 포함한 오대의 작은 왕조도 연기처럼 사라져 아무 흔적을 남기지 않았다. 10세기에 송 태조 조광윤이 천하를 통일했지만 유운16주는 중원의 판도 바깥이어서 '해결해야 할 역사 문제'로 남겨졌다가 북송 말년, 송 휘종의 시대가 되어서야 부분적으로 해결되었다.[11] 그러나 요나라, 서하, 위구르, 토번, 대리국 등이 반원형으로 빽빽하게 중원 왕조를 포위하고 있었다. 태평성대에도 질주하는 말발굽 소리는 대지에서 사라지지 않았고, 생존과 멸망은 여전히 사람들의 마음을 휘감는 심각한 명제였다.

야율덕광의 백일몽에서 출발한 보살은 한걸음 한걸음 요나라 땅으로 깊숙이 들어가 용맹한 껍질에 싸인 약한 마음을 위로했다. 전성기 때 요나라의 영토는 매우 광활했다. 동북쪽은 오늘날 러시아의 사할린 섬에 닿았고, 북쪽은 몽골 중부의 셀렝가 강, 실카 강 일대까지 이르렀다. 서쪽은 알타이산맥에 이르렀고, 남쪽 국경은 오늘날 텐진의 하이허(海河), 허베이성(河北省) 빠저우시(霸州市), 산시성(山西省) 안문관(雁門關)까지였다.

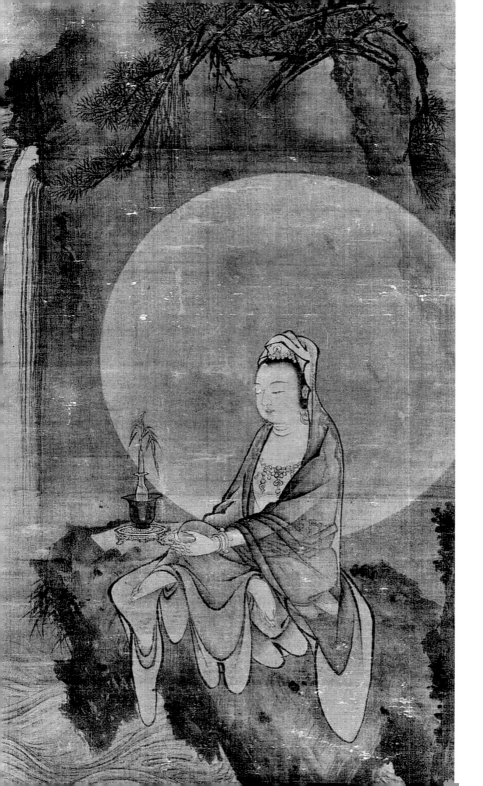

[그림 13-4]
수월관음도,
원나라, 안휘(전)
미국 넬슨-앳킨스 미술관 소장

북쪽 나라의 풍경은 천리가 얼음으로 뒤덮이고 만리에 눈이 흩날렸다. 온통 하얀 흰옷의 관음은 숲의 바다와 눈 덮인 초원으로 숨어들어 천 개, 만 개의 작은 몸으로 나뉘어 거란인의 장막으로 들어갔고, 일렁거리는 푸른 촛불 앞에 공양되었다. 불교는 전쟁이나 정치같이 커다란 사건에서 벗어나 구체적이고 작은 '일상생활'로 들어갔다. 죽음은 모든 종교의 시작점이다. 미국 역사학자 윌 듀런트는 그의 저서 〈동방의 유산〉에서 이렇게 말했다. "죽음이 없다면 신도 없을 것이다."[12]

그러나 그 끝은 죽음이 아니다. 종교는 영혼의 삶으로 인도해 육신을 초월하게 한다. 이 세상에 살아남기 위해 인간은 신앙이 필요했고 불교는 2,500년 동안 사라지지 않았다. 이것은 불교의 힘이 아니라 신앙에 대한 사람들의 갈망이다. 그래서 북쪽 나라의 차가운 밤에 수많은 따뜻한 바람이 거란인의 마음에 용솟음쳤고, 수많은 독경 소리가 염주 굴리는 소리에 맞춰 울렸다. 그 바람은 깊은 밤으로 녹아들었고 조금씩 역사로 발효되어 우리에게 깊이 새겨지고 기억되었다.

5

북방 소수민족은 말을 타고 남쪽으로 내려와 문화를 통합한 왕조를 세웠고, 문명, 특히 불교에 새로운 기회를 주었다. 다양한 문명이 결집하고 융합하는 데도 힘을 보탰다. 우리가 늘 편견을 갖는 거란 왕조는 불교 조각이든 불교 자체든 모두 감탄할 만큼 발전시켰다.

관음보살이 요나라로 간 뒤('요'는 광활하다는 뜻이다.) 거란족 장인의 손에서 이미지가 새로 만들어졌다. 5대와 수·당나라의 전통을 이으면서도 거란인의 새로운 풍모가 더해졌다. 요나라 관음은 더이상 당나라 때처럼 신체 비율의 균형을 강조하지 않았다. 이 시대 관음보살은 상체가 길어져서 장중하게 보인다. 복장은 번잡하고 섬세한 주름과 간결하고 명료한 굵은 선이 강렬한 대비를 이루었다.

많은 사람들이 다큐멘터리 〈고궁에서 문화재를 수리하다〉에서 요나라 때 만든 〈채색한 나무 관음상(木雕彩繪觀音像)〉[그림 13-5], [그림 13-6]을 보았다. 그 관음상은 고궁박물원 과학기술부 목기 수리복원실에 있는데, 아랫입술, 손가락, 댕기가 없고 팔은 쪼개졌고, 발밑의 둥근 연꽃받침도 헐거워졌다. 그러나 여러 해 동안 비바람에 침식되었어도 여전히 산처럼 견고하고 물처럼 고요하다.

그 조각상이 만들어진 정확한 연도는 모른다. 흰옷을 휘날리는 관음보살이 유주성을 출발한 후 북방의 쪽빛하늘 아래서 얼마나 오래 걸었는지도 모른다. 내가 아는 것은 대지의 북쪽은 도처에 꼭대기가 보이지 않는 거대한 나무가 있고 나무 아래 녹색의 깊은 풀이 자라 "녹색 즙이

[그림 13-5]
채색한 나무 관음상,
요나라,
고궁박물원 소장

[그림 13-6]
채색한 나무 관음상(부분),
요나라,
고궁박물원 소장

이파리에서 끈적하게 흘렀다는 것'¹³⁾ 뿐이다. 세계 최고였던 요나라의 삼림자원은 관음조각상을 만들 수 있는 무궁무진한 재료가 되었다. 그리고 요나라 장인은 놀랄 정도로 고귀하고 섬세하며 정확한 관음상을 만들어냈다.

요나라 때의 이 관음상은 얼굴 피부가 매끄럽고 부드럽다. 장인은 칼로 조각한 흔적을 감추고 진흙으로 빚은 듯한 효과를 냈다. 그러나 옷주름에는 조각칼과 도끼의 힘을 표현했다. 특히 연꽃받침 위에 드리워진 관음의 치마 주름은(당대 화가 쉬레이(徐累)가 반한 주름이다.) 직물처럼 묵직하다. 종아리에 뱀처럼 굽은 옷주름 선이 있는데, 예술사가들은 이것을 '뱀 모양 옷주름'이라고 부른다. 이런 뱀 모양 옷주름은 요나라 조각상만의 독특한 표식으로 간주된다.

전쟁이 빈번하던 격동의 시대는 마침내 역사가 되었고, 천년 동안 변치 않는 보살의 미소는 남았다. 이 미소는 오늘날의 시공에 있는 것이 더 어울릴 수도 있겠다. 2015년, 고궁박물원 설립 90주년에 자녕궁을 조소관으로 개방했다. 요나라 때의 이 관음상(비록 흰옷의 관음은 아니지만)은 조소관에 전시되었다. 천년 동안 은둔했다 장엄하게 돌아온 것이다.

야율덕광이 목엽산으로 옮긴 관음상을 나는 본 적이 없다(오늘날까지 남아 있는지도 모르겠다.) 내 눈앞에 있는 것은 요나라 풍으로 각인된 나무 조각상이다. 달처럼 깨끗하고, 눈을 아래로 내려뜨린 자비로운 모습이 천년의 세월을 뛰어넘는다. 내 상상 속에서 이 조각상은 천년이라는 시간과 공간의 거리를 봉합하여 대비각에서 사라진 관음상과 겹친다. 모습은 다르지만 이 나무 관음상이 지금 서 있는 곳(베이징)은 흰옷의 관

음이 여행을 시작했던 곳이다. 시작과 끝이 닫힌 원처럼 빈틈없이 맞물렸다. 그의 수인(手印)과 달처럼 둥근 얼굴은 원만하기 그지없다. 이 불상이 대표하는 것은 이런 원만이 아닐까.

14
장

비갠 후 푸른 하늘

그것들은 일상생활 용품이었고 생활의 가장 친밀한 부분이었다.

1

송 휘종 조길(趙佶)이 그린 〈서학도(瑞鶴圖)〉[그림 14-1]의 하늘은 푸른 하늘색이 아니다. 그것은 은근한 파란색으로 심오하고 흐리며 몽환적인 특징을 가진 색이다. 젊은 화가 웨이씨(韋羲)는 이렇게 말했다. "우리는 한 가지를 오해하고 있다. 중국 그림의 하늘이 수묵화의 여백인 줄 알지만, 사실 옛사람들이 하늘을 그릴 때 고운 파란색을 듬뿍 발랐다. 서

양 유화와 수채화처럼 매우 사실적이었다."[1] 범관(范寬)*이 "'점'으로 우주 전체를 생각한 최초의 화가"[2]였다면 송 휘종은 '면'으로 내면세계를 나타낸 화가로 그의 많은 작품에서 큰 면적의 색채가 돋보인다.

〈설강귀도도(雪江歸棹圖)〉의 새하얀 설봉, 〈상용석도(祥龍石圖)〉의 비틀린 돌은 면적감과 입체감의 균형이 잘 맞아 유화를 그린 것 같다. 〈서학도〉에서 송 휘종 조길은 남들과 다른 자신만의 파란색으로 하늘을 넓게 칠했다. 그 파란색은 그의 학생인 왕희맹(王希孟)이 그린 〈천리강산도(千里江山圖)〉처럼 아름답고 튀어서 오래된 산들이 빛나 보이게 만드는 파란색이 아니라 더 안정적이고 은근한 파란색이었다. 그가 좋아

* 북송 초기의 산수화가

[그림 14-1]
서학도,
북송, 조길,
랴오닝성박물관 소장

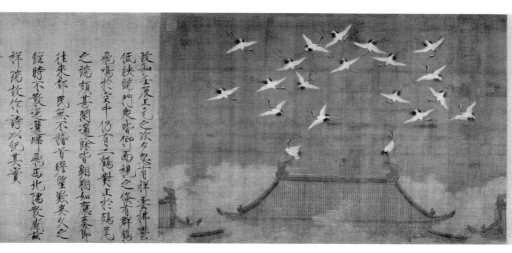

하는 여요의 푸른 하늘색과 같은 파란색이었다.

화가로서 송 휘종은 색채에 대한 감수성이 뛰어났고 색을 대담하게
썼다. 그는 그림 세계의 제왕으로 하고 싶은 일을 거리낌 없이 했다. 그
때문에 그의 그림은 성공할 수 있었다. 그가 만든 자신만의 색 표준은
그의 관료체계보다 훨씬 세밀하고 정교했다. 그것은 그만의 언어체계
여서 다른 사람은 개입하기 어려웠다. 그의 마음속에 몇 가지 파란색이
있는지 모른다. 그가 꿈에서 보았던 '비 갠 뒤 하늘의 구름이 터진 곳'[3]
색으로 자기를 만들라고 성지를 내렸을 때 얼마나 많은 자기공들이 뒷
목을 잡았을지 모르겠다. 아무도 '비 갠 뒤 하늘의 구름이 터진 곳'이
무슨 색인지 말할 수 없었다.

2

다행히 오늘날 고궁에 송대 〈하늘색 유약을 바른 줄무늬 여요 술잔(汝
窯天靑釉絃紋樽)〉[그림 14-2]이 한 점 있어 천년 전 송 휘종이 가장 사랑했
던 색깔을 볼 수 있다. 그러니 '비 갠 뒤 하늘의 구름이 터진 곳' 색으
로 자기를 구우라는 어명을 받고 어찌할 바를 모르던 자기공들보다는
낫다.

당나라의 열렬하고 분방한 성격을 당삼채보다 더 잘 표현한 기물이
없고, 북송 문인의 청아하고 그윽한 기질을 여요 자기보다 더 잘 표현
한 기물이 없다. 〈하늘색 유약을 바른 줄무늬 여요 술잔〉은 한나라 때
동으로 만든 술잔[樽]의 조형을 모방했지만, 청동기처럼 긴 이빨과 손

[그림 14-2]
하늘색 유약을 바른 줄무늬 여요 술잔,
북송,
고궁박물원 소장
입지름 18센티미터,
밑지름 17.8센티미터,
높이 12.9센티미터

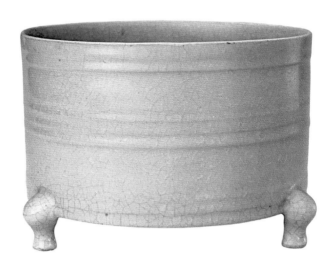

톱을 휘두르는 장식 문양으로 눈길을 끌지 않는다. 대신 유약으로 기물을 아름답게 했다. 유약의 색은 맑고 은근하다. 태토의 재질은 치밀하고 매끄럽다. 조형은 간결하고 탈속적이다. 유약 표면에 촘촘한 균열이 분포되어 있는데, 이를 전문용어로 개편(開片)이라고 한다. 속칭 게발무늬, 혹은 깨진얼음 무늬라고도 한다. 그것은 태토와 유약의 팽창 계수가 달라 굽고 난 뒤 냉각하면서 생기는 무늬다. 소성 후에도 이런 잔금이 계속 만들어지기 때문에 여요 자기는 미세하게 계속 변했다. 기물에 생명이 있어서 나이 들면서 주름이 생기는 것 같다.

당나라의 기질은 외향적이고 확장하는 반면 송나라의 기질은 내향적이고 수렴적이라 서로 반대다. 송나라 때는 영토도 줄어들어 당나라의 확장성, 포용성은 없었다. 당나라 때의 영토는 '천하'라고 할 수 있지만 송나라 때는 중원만 차지했다. 더구나 북송이 망한 후에는 중원까지 잃어버리고 강남으로 쫓겨가서 서하, 금나라와 병립하는 여러 나라 중하나가 되었다. 당나라는 넓게 갔고, 송나라는 깊게 갔다.

당나라 때 넓게 불교를 발전시키고 유학을 발전시켰기에 송나라가 깊이 들어갈 수 있었다. 이런 변화는 시와 사, 그림에 반영되었고 기물에도 반영되었다. 그래서 "만당 이후 청록색을 칠하는 산수가 극히 성했다가 쇠락했고 수묵산수가 이를 대신한 것처럼 찬란한 당삼채가 깊은 시간 속으로 숨고 하늘색 송나라 자기가 형이상의 희미한 빛을 뿌리며 부상했다."[4]

당·송 두 시대는 모두 상상력이 충만했다. 당나라 사람들의 상상력은 외부세계에 대한 호기심으로 나타났다. 현장의 〈대당서역기〉, 단성

자금성의 물건들

식(段成式)의 〈유양잡조(酉陽雜俎)〉에서는 실제 사건이든 기이한 일이든 모두 전무후무한 독특한 경험을 기록하고 있다. 그러나 당나라 사람들의 상상력이 아무리 팽창해도 송나라 사람들을 당해내지 못했다. 당나라 사람들의 세계는 아무리 넓어도 '실재'였지만 송나라 사람들의 세계는 '허공'이고, '공백'이고, '파란 하늘'이고, '여백'이고, '하늘에 내리는 서리를 느끼지 못하고, 물가의 흰 모래가 보이지 않'는 것이었다.

송나라 사람은 '무색(無色)'으로 '오색(五色)'을 대신했고, '무상(無象)'에 '만상(萬象)'을 담았다. 따라서 그들의 세계는 더 간단하면서도 더 복잡하고, 더 소박하면서도 더 고급스러웠다. 그 '여백'과 '무상'에 만고의 세월이 들어 있고, 히말라야 산맥을 담을 수도 있었다. 그래서 짱쉰은 이렇게 말했다. "번잡한 색깔에서 해방된 송·원나라 사람들은 무색을 사랑했다. '무'에서 '유'를 보았고, '묵(墨)'에서 풍부한 색채를 보았으며, '마른 나무'에서 생기를 보았고, '공백'에서 무한한 가능성을 보았다." [5]

송나라의 기질은 떠벌리지 않아도 고귀한 느낌인데, 이런 절제된 화려함은 여요 자기에서 가장 확실하게 표현되었다.

금나라의 저명한 성리학자이자 문학자, 서예가인 조병문(趙秉文)의 〈여자주준(汝瓷酒樽)〉이라는 시에서 하늘색의 아름다움을 엿볼 수 있다.

비색으로 존의 모습을 빚고,
녹령주(綠醽酒)를 가득 채웠네
가냘픈 어깨에 벽호가 누웠고,

부풀어오른 배에 '청령(靑翎)' 또아리를 틀었네.

정성껏 다듬어 옅은 운무가 깔리고

둥글게 깎은 곳은 벽옥처럼 빛나는구나

은잔처럼 사라지면 안 되니

비와 바람을 조심하고 잘 간직하게[6]

이 시에서 여요의 색을 '비색(秘色)'이라고 불렀다.[7] '청람(晴嵐)'은 하늘색을 말한다.[8]

내 동료 뤼청룽(呂成龍) 선생은 이렇게 말했다. "여요를 감상하는 것은 소식(蘇軾)이 지은 완곡한 사를 읽는 것과 같다. '밝은 달', '푸른 하늘', '향기로운 풀', '푸른 물', '봄비', '냇물' 등 소식이 사에서 썼던 단어들이 끊임없이 뇌리에 떠오른다." 송나라 사람 장염(張炎)은 〈사원(詞源)〉에서 이렇게 썼다. "소동파의 사 〈수용음(水龍吟)〉은 버드나무꽃을 노래하고, 피리소리 듣는 것을 노래한다. 또 〈과진루(過秦樓)〉, 〈동선가(洞仙歌)〉, 〈박산자(卜算子)〉 등의 작품은 모두 청아하고 느긋하고 다른 사람들보다 뛰어나다." 소식의 사가 다른 사람보다 뛰어나다면 여요 청자는 송나라의 여러 자기보다 높다. '송대 자기의 최고'라는 말이 부끄럽지 않다.[9]

3

다만 한 가지 주의할 점이 있다. 송나라 때의 예술가는 여백 처리, 무색,

추상적인 형이상의 세계를 구축할 때도 결코 형이하의 일상생활을 포기하지 않았다. 오히려 예술이 일상생활 속으로 거침없이 단도직입적으로 어디나 파고들게 했다. 송나라 때는 예술이 생활의 영역으로 들어와 개인의 생명과 밀접하게 결합했다.

여요 자기를 예로 들어보자. 하늘색 유약을 바른 줄무늬 잔처럼 다리가 셋 달린 잔 외에 큰 접시[그림 14-3], 사발[그림 14-4], 필세[그림 14-5], 병, 화분, 접시 등 대부분의 그릇이 일상생활에 사용되었지, 상나라 청동기처럼 성대한 의식에 진열되지 않았다. 다만 그릇 모양에 다양한 변화가 나타났다. 병은 매병, 옥호춘병, 담병(膽瓶), 추병 등 다양한 형식으로 만들어져 술그릇이 되기도 하고 꽃을 꽂는 화구가 되기도 했다. 송나라 사람들은 '매화를 병에 꽂고' 이를 그림처럼 즐겼다. 송나라 사람들의 우아한 정취가 반영된 것이다.

고궁박물원은 남송 유송년(劉松年)의 〈사경산수도(四景山水圖)〉 서화첩 [그림 14-6]을 소장하고 있다. 그 화첩에 그려진 문인의 책방에 놓인 책상에 담병과 향로가 있다.

주숙진(朱淑真)은 이렇게 썼다.

> 황혼 후 홀로 난간에 기대어 앉으니
> 흐릿한 달빛이 매화 가지에 비스듬히 비추는구나
> 피리소리에 매화가 질 때를 기다리지 않고
> 꺾어서 집으로 돌아가, 담병에 꽂으리[10]

[그림 14-3]
여요 청자 큰 접시,
북송,
타이베이 고궁박물원 소장

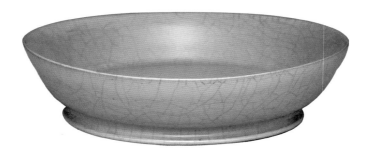

[그림 14-4]
하늘색 유약을 바른 연꽃잎 모양의 데우는 여요 사발,
북송,
허난성 문물고고연구원 소장

[그림 14-5]
황제가 시문을 쓰고 하늘색 유약을 바른
세 발 달린 여요 필세,
북송,
고궁박물원 소장

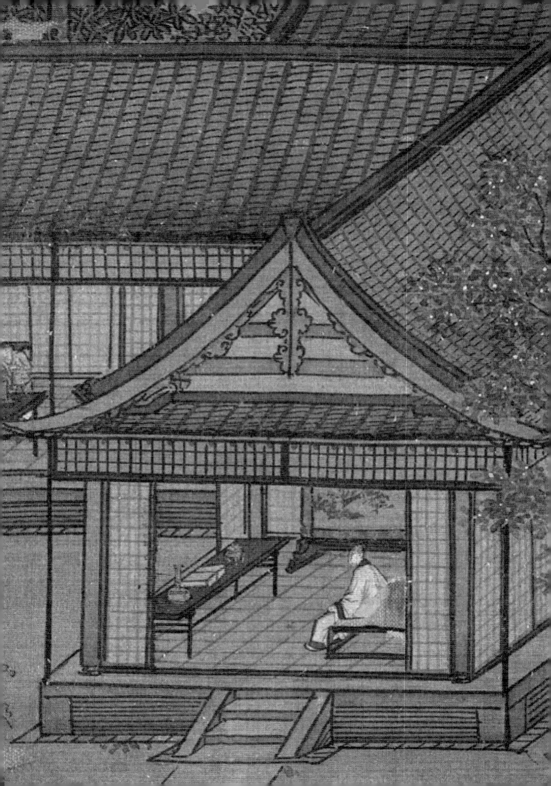

[그림 14-6]
사경산수도(부분),
남송, 유송년,
고궁박물원 소장

그것들은 일상생활의 도구이며 가장 친근한 생활의 일부분이었다. 다만 오늘날 우리는 하늘색 유약을 바른 연꽃 모양 여요 사발에 밥을 담고 죽을 담는 것을 상상할 수 없다.

송나라의 물질적 절정에서 여요, 관요, 가요, 균요, 정요의 5대 명요가 두각을 나타냈다. 생산된 자기는 "하늘처럼 파랗고, 거울처럼 맑고, 종이처럼 얇고, 경쇠 같은 소리가 났다."[11] 여요가 최고로 꼽히고 황실의 사랑을 받은 것은 송나라 때 유행한 '생활예술'의 영향이 컸다. 송나라 사람의 정신적인 자기 완성은 마음 깊은 곳에서 이루어지지 않았고 땔감, 쌀, 기름, 소금처럼 일상생활과 밀접히 맞물려 있다. 외적인 모든 것은 내면이 보여지는 부분이었다.

우리의 품위 있는 생활은 송나라 사람들이 만든 것은 아니지만, 송나라 때 정형화되었다. 송나라 사람들은 꽃, 향, 차, 자기 같은 물질에 자신들이 관찰하고 사유한 정신적인 이념을 담았다. 여요는 화도(花道), 향도(香道), 다도(茶道)에 의지하여 생활 속으로 들어가며 여러 기형으로 발전했다.

그밖에 송나라 사람들은 옷 장식, 가구, 집, 정원, 금석 수집과 연구에도 매우 높은 수준에 도달했다. 중화 문명의 지극히 찬란한 한 장이었

다. 그리고 변경(汴京)*은 이미 제국의 문화 중심이 되었고 그림, 서예, 음악, 잡기, 문학 등이 모두 최고의 경지에 올랐다. 명나라 학자 랑영(郎瑛)은 〈칠수류고(七修類稿)〉에서 이렇게 감탄했다.

> 〈몽화록(夢華錄)〉, 〈몽양록(夢梁錄)〉, 〈무림구사(武林舊事)〉를 읽어보니 송나라가 지금보다 훨씬 부유하고 성했구나.

그래서 정첸(鄭騫) 선생은 이렇게 말했다. "당과 송 두 나라는 과거 중국 문화의 중건이다. 중국 문화는 주나라 이후 진나라, 한나라, 남북조를 거쳐 점차 발전하였고 당나라, 송나라에 이르러 완성되었다. 남송 말년 후로는 모두 당나라, 송나라로부터 나왔다. 즉 상고시대부터 중고시대까지 문화의 여러 면이 당나라, 송나라 때 마무리되었다. 큰 호수처럼 상류의 물이 모두 이 호수로 흘러 들어갔고 하류의 물은 모두 이 호수에서 흘러나왔다. 송나라 때 완전하게 이 호수로 모였다. 당나라 때는 아직 완전하지 않았다."[12]

4

이상한 것은 수줍고 담백한 송나라 예술에서 고풍스럽고 청아한 선비들의 정신적인 기질이 빛나는 한편, 물질에 대한 송나라 제왕의 미련

* 허난성 카이펑(開封)의 옛 이름

과 응석도 자라고 있다는 것이다. 구제불능의 물신숭배자 송 휘종은 여요에 대해서도 감당할 수 없는 열정을 갖고 있었다. 오늘날 우리가 볼 수 있는 여요 자기는 대부분 송 휘종 때 구워졌다. 이때가 여요 자기 제작의 최고봉이었다. 그릇을 구울 때 원가를 계산하지 않았고, 이상적인 하늘색을 내기 위해 마노까지 여요에 들어갔다.

송나라 때 여주(汝州)에 마노 광산이 있어서 가능한 일이었다. 송나라 두관(杜綰)의 〈운림석보(雲林石譜)〉에 이렇게 기록되어 있다. "여주 마노석은 모래흙이나 물에서 나오는데 색깔은 청백색, 분홍색이 많고, 맑고 깨끗하며 붓털 같은 무늬가 조금 있다…."〈송사(宋史)〉를 찾아보면 "정화 7년(서기 1117년) 제할경서갱치(提轄京西坑冶)* 왕경문(王景文)이 여주 청령진 일대에 마노가 생산된다고 소를 올렸다."고 했다.[13]

왕경문이 마노의 소식을 상소했던 해, 축구를 잘하는 어전 지휘관 고구(高俅)는 태위(太尉)가 되어 무신의 관직으로는 가장 높이 승진했다. 10년 후 북송이 망했다. 금나라 군대가 변경(汴京)을 피로 물들였고 휘종은 북쪽 나라로 끌려갔다. 금나라 사람들은 축구를 하지 않고 승마만 했다.

송나라는 전반전에서 처참하게 패했다. 황제도 레드카드를 받았다. 후반전이 시작되고도 황제의 나쁜 습관은 고쳐지지 않았다. 여기서 유전의 힘이 얼마나 강한지 알 수 있다. 뇌물 공여자들은 여요 자기를 최우선으로 선택했다. 송 휘종의 아들 송 고종 조구(趙構)가 하루는 장준

* 경서 지역 금속 광물의 개발을 책임지는 관직

(張俊)의 저택에 놀러 갔다. 장준은 한 번에 그에게 16점의 여요 자기를 선물했다. 이 일을 남송 사람 주밀(周密)이 〈무림구사(武林舊事)〉에 기록했다.

장준은 남송의 유명한 고위 장교였다. 금나라 군대 앞에서 위풍당당한 장준의 모습을 보고 김올술(金兀術)은 바지에 오줌을 지렸다. 그는 악비(岳飛), 한세충, 유광세와 함께 '남송을 중흥시킨 4명의 장군'으로 불렸지만, 황제 앞에서는 가련한 척하며 아부했다. 그는 진회(秦檜)와 공모하여 악비를 죽이고 소흥 21년(서기 1151년) 가을에 큰 잔치를 열어 중국 음식 역사상 가장 호화스러운 술상을 차렸다. 그는 탐욕스럽고 재물을 좋아한 사람으로 남의 재산을 교묘한 수단으로 빼앗았다. 집에 있는 은을 녹여서 천 냥(50kg)짜리 은구슬을 만들어놓으니 너무 무거워서 도둑이 훔쳐가지 못했다. 오늘날 별장에 돈을 숨겨놓은 탐관오리보다 몇 단계나 높은 술수다.

장준이 송 고종에게 선물한 16점의 여요 자기는 여요 자기에 관한 고대 문헌의 기록 중 가장 사치스럽다. 술병 한 쌍, 필세 한 점, 뚜껑 없는 향로 하나, 향합 하나, 향구(香球) 하나, 잔 네 개, 주발 두 개, 뚜껑 달린 향로 한 쌍, 큰 화장상자 하나, 작은 화장상자 하나다.

송나라 때에도 이 자기들은 성(城)에 맞먹을 만큼 귀한 보배였다. 남송 주휘(周煇)는 〈청파잡지(淸波雜誌)〉에서 이렇게 말했다. "여요는 황실용으로 선택되지 못하고 남은 것만 판매되었다. 근래에는 더욱 구하기 힘들다." 오늘날 전세계에 남은 것이 70여 점에 불과할 정도로 귀하다.[14] 여요 자기를 선물받은 그 순간, 송 고종의 눈은 빛났을 것이고, 그

빛나는 눈으로 비 갠 후의 푸른 하늘을 보고서 청출어람이 무엇인지 알았을 것이다.*

5

여요의 하늘색 유약과 〈서학도〉의 짙은 파란 하늘은 같은 색은 아니나, 둘 다 송 휘종 조길의 파란 하늘에 대한 일종의 애틋함을 대표한다. 자유의 색이고 비상, 속도, 무한에 대한 송 휘종의 갈망을 대표하는 색이다.

뛰어난 예술은 자유로워야 완성된다. 그러나 황제가 자유분방하면 그 결과는 재난이다. 송 휘종은 물질에 민감하고 격정적이었지만 나라 일에는 갈수록 무감각해졌다. 그리고 마침내 물욕에 휩싸여 그의 예술 왕국도 도자기처럼 깨지고 말았다.

금나라 땅으로 끌려간 그의 손에는 거칠고 조잡한 밥그릇만 남았다. 비가 그치고 하늘이 개었을 때 그는 무엇을 그리워했을까?

* 하늘색보다 하늘색을 재현한 여요 자기가 더 아름다웠다는 뜻이다.

15장

물결무늬 의자

흐르는 물을 가구에 담았다. 침착하고 자연스럽고 완벽하다.

1

우쟈언(伍嘉恩)의 〈명식가구경안록(明式家具經眼錄)〉에서 〈황화리목 물결
무늬 손잡이 장미 의자(黃花梨波浪紋圈子玫瑰椅)〉[그림 15-1]를 봤다. 이 장
미 의자에서 가장 눈에 띄는 점은 가는 물결무늬 살을 의자 등받이와
손잡이 아래 공간에 끼운 것이다. 그렇게 만들어진 흐르는 물줄기 같은
곡선이 자연의 운동을 소리 없이 보여준다.

　건축가 라이트(Frank Lloyd Wright)는 피츠버그 외곽의 폭포 위에 집을
지었다. 세계적으로 유명한 '폭포의 집'(Fallingwater House)이다. 중국인
이 흐르는 물을 가구에 담은 것에 비하면 대단한 일이 아니다. 이 가구
는 침착하고 자연스럽고 완벽하다. 이런 식의 상상력과 창조력은 중국
인에게만 있다. 물이 흐르는 의자는 늦어도 명나라 때는 만들어졌다.
이 명대 장미 의자가 그 증거다. 더 중요한 것은 이 장미 의자가 박물관
에 둘 전시품이 아니라 일상적인 생활공간에 놓인 보통 가구였다는 점
이다.

[그림 15-1]
황화리목 물결무늬 손잡이 장미 의자,
명나라,
영국 런던 개인 소장
전체 높이 93센티미터,
폭 45.5센티미터,
다리 길이 59.5센티미터

명나라 숭정 30년(서기 1640년) 판화 우오본(寓五本)* 〈서상기(西廂記)〉 13회 '취환(就歡)' 1절에 들어간 채색 판화 삽화에 최앵앵(崔鶯鶯)과 장생(張生)의 밀회장소에 4개의 기둥이 있는 침대가 그려졌는데, 그 침대 둘레에도 이런 물결무늬를 썼다. 자세히 관찰하면 물결무늬 등받이가 곳곳에 있다. 중국 정원의 정자에도 물결무늬 등받이를 단 벤치가 있다.

응접실에 놓인 몇백 년 전의 나무 의자가 흐르는 강과 머나먼 산천을 느끼게 해준다. 심지어 큰 강의 모래톱과 그 모래톱에서 구구구 노래하는 물수리새까지 생각나게 한다. 나의 벗 쉬레이(徐累)는 러시아 상트페테르부르크 궁전에서 물결 형태의 장막에 감동하여 19세기 말 낭만주의의 슬픔을 회고했다. 나는 이것이 과도한 해석이라고 생각하지 않는다.

이 의자는 짜맞춤 구조의 기승전결 안에 우주질서에 대한 중국인의 낭만적인 구상을 담았고, 그것을 가장 간단하고 가장 자연스럽고 가장 무심한 방식으로 표현했다. 이것이 전형적인 중국식 표현이다. 중국인들은 원래 함축적이어서 거대하고 빽빽한 철학 저작을 구상하고 거침없고 물샐틈 없이 자신의 철학체계를 논하지 않았다. 중국인에게 철학이 없어서 그런 것이 아니다. 철학이 만물에 스며들어가 무심하게 표현될 뿐이다. 그래서 중국에는 플라톤, 헤겔은 없지만 공자가 있고 혜능

* 독일 쾰른박물관에 있는 채색 인쇄본 〈서상기〉 판화는 명나라 숭정 13년(1640년) 민제급(閔齊伋)이 인쇄했다. 민제급의 호가 우오(寓伍)였기 때문에 '우오본(寓伍本)'으로 불린다. 총 21폭의 그림이 있다.

이 있다. 그들의 사상은 모두 비, 안개, 바람처럼 우리가 느끼고 깨닫게 한다.

명나라 때 이름 없는 장인이 만든 이 의자도 그렇다. 겹겹이 자유로이 흐르는 물결은 "도식화된 형식을 반복적으로 배열"[1]함으로써 하나에서 둘이 나고, 둘에서 셋이 나고, 셋에서 만물이 나는 끝없이 반복되는 생명의 율동을 보여준다.

중국에는 독립적으로 존재하는 사물이 거의 없다. 가구의 여러 부속들이 전체를 구성하는 것처럼 모든 물질이 은밀하게 연결되어 있다. 그래서 고대 중국의 노자, 장자 때 이미 '계통론'*이 나왔다. 이런 평범한 가구를 위시한 모든 사물이 우주의 한 분자이기도 하고 우주 그 자체로 여겨지기도 했다. 꽃 한 송이가 세계이고 새 한 마리가 천당이라고 했다.

가구는 축소된 우주다. 가구가 우주의 모형이라고 말하는 사람도 있다. 중국의 목재 가구는 오행(五行)에서 나무에 속하지만 물을 담고 (물결무늬 디자인), 흙을 머금고 (모든 나무는 흙에서 자란다.), 금속을 품고 (목재 가구는 일반적으로 짜맞춤 구조라 못을 사용하지 않지만 금속 장식, 금박, 은상감 등으로 화려하게 장식한 것도 있다.) 불과도 떨어질 수 없다. (옻칠, 아교 등은 모두 불로 정련한다.) 그래서 세계의 가장 기본적인 원소들이 하나로 녹아 있다.

세상이 가구 위에 있고, 가구는 나무배처럼 우리를 태운다. 나무 의자에 앉는 것은 세계의 중앙에 앉는 것이다. (천자의 의자가 아니어도 상관없

* 계통론은 계통의 구조, 특징, 행위, 동태, 원칙, 규율 그리고 계통 간의 연계를 연구하고 그 기능을 수학적으로 묘사하는 신흥 학과이다.

다.) 천지와 내가 나란하고 만물과 내가 하나가 된다. 차를 마실 수도 있고, 책을 읽을 수도 있고, 잡담을 나눌 수도 있고, 꾸벅꾸벅 졸 수도 있고, 남녀가 사랑을 나눌 수도 있고, 꿈을 꿀 수도 있고, 천고에 숨겨온 사상을 말할 수도 있다. 유일하게 할 수 없는 것은 자기에게서 세계를 떨쳐버리는 것이다.

"티끌 같은 30년의 공명, 8천 리 길의 구름과 달."* 집안일과 나랏일, 바람소리와 빗소리가 모두 여기에 있다. 귀로 듣고 꿈에 잠기기도 한다. 이 의자 위에서.

2

장미 의자, 향긋한 이름이다. 하지만 역사 자료를 아무리 살펴보아도 이 의자가 장미와 무슨 관계인지 찾지 못했다. 왕스샹(王世襄) 선생이 〈명나라식 가구 연구〉에 이렇게 썼다. "'매괴(玫瑰, 장미)'라는 두 글자는 잘못 쓴 것일 수도 있다." 또한 "〈양주화방록(揚州畵舫錄)〉에 '귀자의(鬼子椅)'가 나오는데 이것이 장미 의자가 아닐까?"[2]라고 했다. 그러나 '귀자' 의자는 크기가 작고 조형이 얌전하고 곱다. 특히 나즈막한 등받이가 창턱을 넘지 않아 창에 기대어 두었다. 이 의자가 여인들의 안채에 놓은 가구라는 사람도 있다.

* 남송 시대 금나라에 대항한 민족영웅이었던 악비(岳飛, 1103~1142)의 사(詞) 〈만강홍(滿江紅)〉의 한 구절로, 국가에 대한 충정과 나라를 위해 희생하겠다는 호방한 의지가 담겨 있다.

[그림 15-2]
기룡 무늬를 조각한 자단목 장미 의자,
명나라,
고궁박물원 소장

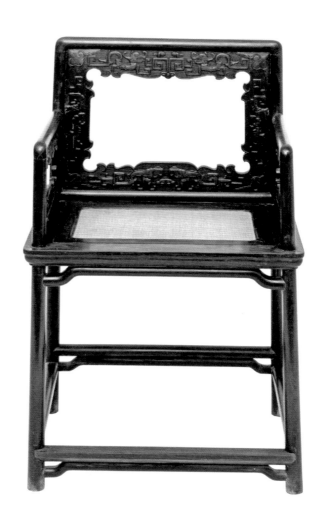

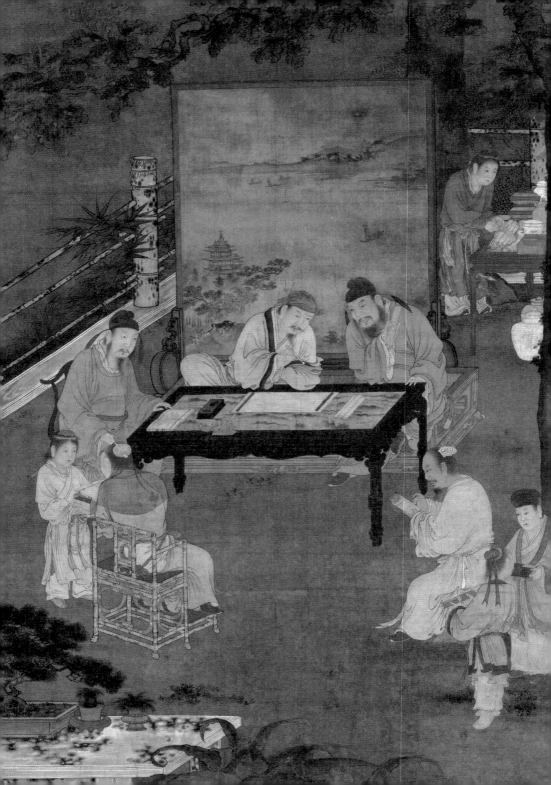

[그림 15-3]
십팔학사도,
송나라, 작자 미상,
타이베이 고궁박물원 소장

 고궁박물원에 소장 중인 〈기룡 무늬를 조각한 자단목 장미 의자(紫檀雕夔龍紋玫瑰椅)〉[그림 15-2]는 본래 서육궁(西六宮) 중 시곤궁(翊坤宮)의 서쪽 전(殿)인 도덕당(道德堂)에 놓여 있었다. 사실 문인도 장미 의자를 사용했는데, 송나라 때 그려진 〈십팔학사도(十八學士圖)〉[그림 15-3]에 나온다. 왕스샹 선생은 이렇게 말했다. "명나라, 청나라의 화첩에서 장미 의자는 종종 탁자의 양쪽에 마주 보고 진열되어 있거나 탁자 없이 나란히 놓여 있기도 한다. 혹은 불규칙하게 비스듬히 마주 보게 놓기도 했다. 배치 방법이 융통성 있고 다양하다."[3]

 당·송 이후 중국인은 더이상 〈여사잠도〉의 미녀처럼 바닥에 앉지 않고 침대나 의자(오대십국 시대의 그림 〈한희재야연도(韓熙載夜宴圖)〉에서 묘사한 것처럼)에 앉았다. 이로 인해 가구의 무게중심이 위로 올라갔고, 건축에서 집의 높이도 높아졌다. 예절도 바뀌었다. 두 손을 모으고 허리를 굽혀 절하는 방식*이 무릎 꿇고 절하는 방식을 대체했다. 의자는 사람과 책상의 거리를 좁혔다. 그로 인해 서법이 변화했다. 전보다 더 세밀하고 정교한 붓글씨를 쓰게 되었다.

* 〈한희재야연도〉에 '깍지 끼고 인사하는 모습'이 그려져 있다.

물론 〈황화리목 물결무늬 손잡이 장미 의자〉의 의미는 이것만이 아니다. 이 의자는 텅 빈 조형으로 중국인이 '공(空)'을 어떻게 이해하는지 해석했다. 이 해석은 완전히 무의식적인 것이다. 이런 이념이 중국인의 피에 녹아 들어가 본능이 되었기 때문이다. 그래서 텅 빈 장미 의자는 전형적인 형식이 되었다.

고궁에 소장 중인 '기룡 무늬를 조각한 자단목 장미 의자'는 자단목의 묵직한 검은색이 단정하고 우아한 기질을 드러내고, 후비들의 화려함과 우아함을 연상하게 한다. (왕스샹 선생은 장미 의자는 자단목을 좀처럼 사용하지 않고 "대부분 황화리목으로 만들어졌고 그 다음은 계시목(鷄翅木)*과 철력(鐵力)**으로 만들어졌다"[4]고 했다. 그래서 이 의자가 더욱 귀중하다.) 그러나 내가 주목한 것은 그 의자의 등받이가 비었다는 점이다. 이 빈 등받이는 영화관의 스크린처럼 아무것도 없기도 하고 모든 것이 있기도 하다. 빈 틀 주위에 새겨진 기룡 무늬는 우리의 마음을 멀고먼 청동기 시대로 이끌지만, 세밀하고 복잡한 도안이 거꾸로 가운데의 '공'을 부각시키는 듯하다. 여기에서 '공'이 주연이고 기타 부속, 장식들은 모두 조연이 되었다.

더 간결하고 세련되게 만들어진 장미 의자들도 있다. 〈명식가구경안록〉에 수록된 〈대나무 소재를 모방한 황화리목 장미 의자(黃花梨仿竹材玫

* 홍목의 일종으로 나무 중심부에 V자 형태의 무늬가 있어 닭의 날개와 비슷하다고 하여 붙여진 이름이다.
** 두메밤나무라고도 한다. 중국 남부지역에서 자생하는 나무로 재질이 단단하여 건축, 배, 특수한 가구의 부속에 사용했다.

[그림 15-4]
대나무 소재를 모방한 황화리목 장미 의자(세트),
명나라,
개인 소장

[그림 15-5]
황화리목 참선미 의자,
명나라,
이탈리아 파도바(Padova) 박물관 소장

자금성의 물건들

瑰椅)〉[그림 15-4]의 공백은 사유하고 선정에 들고 선을 수련할 때 앉는 참선용 의자로도 쓰였다[그림 15-5]. 그것들은 극단에 가까운 형식으로 '채움'과 '공', '유'와 '무'에 관한 중국인의 변증법적 철학을 표현했다.

며칠 전에 황공망(黃公望)*에 관한 글을 썼다. 〈공산(空山)〉이라는 제목이다. 여기서 공에 대해 이야기했다. '공'은 '무'이지만 진정한 '무'는 아니며 만상을 망라하고 있다. 노자가 이렇게 말했다. "하늘 아래 만물은 유에서 나왔고 유는 무에서 나왔다."**5)** 모든 유형의 사물은 무형에서 잉태되고 발효되었다. 이것은 중국인이 만들어낸 독특한 개념이다. 중화 문명이 신비한 것은 이 때문이다. 나는 그래서 중국인의 예술 관념이 서양보다 앞선다고 생각한다.

중국 그림은 여백을 중시한다. 화면 가득 칠을 한 서양 그림과 다르다. 서양 그림은 아무리 가득 차게 그려도 테두리가 있어서 유한함을 의미한다. 중국 그림은 여백으로 회화의 이런 유한성을 해결했다. 중국 그림의 여백은 '무'이고 상상이고 끝없는 가능성이다. 따라서 텅 빈 산과 골짜기는 중국 예술의 영원한 주제가 되었다. 왕유(王維)는 당나라의 위대한 시인이자 회화 역사의 위대한 화가이며 '문인화'의 비조다. 그는 '공'을 이렇게 독특하게 표현했다.

한가한 마음으로 날리는 계화(桂花)를 보았으니
고요한 밤 봄날의 숲이 텅 비어 보이는구나

* 원나라 말기의 화가로 원나라 4대 화가 가운데 하나로 꼽힌다.

떠오르는 달이 산새를 놀라게 해

새 울음소리가 봄 골짜기에 오래 울리네

빈 산에 아무것도 없지만 또 모든 것이 있다. 생명의 여러 흔적, 세상의 여러 가능성이 모두 이 '공' 안에서 자란다. 이 시는 총 20자로 외국말로 번역하기도 그리 어렵지 않다. 하지만 '공'의 관념을 어떻게 번역할 것인가? '공'을 이해하지 못하면 중국 시, 중국 그림 심지어 중국 의자도 이해하지 못한다.

명나라 가구가 실용적이지 않다고 말하는 사람도 있다. 가구는 먼저 사람이 사용하는 것을 고려해야 하니, 실용적인 기능이 첫째여야 한다고 한다. 맞는 말이다. 그러나 고대 중국에서 몸은 언제나 마음에 복종했고, 삶의 질은 마음의 질에서 결정됐다는 것을 말하고 싶다. 따라서 책 읽을 때 쓰는 상, 그림 그릴 때 쓰는 상, 거문고 올려두는 탁자, 술 마시는 탁자 등 명나라 가구는 생활 필수품이지만, 한편으로 영혼을 수련하는 도장(道場)이기도 했다.

중국인은 일상생활에서 정신을 수련했다. 그 수련을 통해 정신을 위로 이끌었지, 엉덩이를 끌어내리지 않았다. 명나라 가구는 이렇게 물질에 정착한 문화적 관념과 정신적 토템을 담고 있다.

3

요새 중국 벼락부자들이 사무실에 '후덕재물(厚德載物)'이라는 서예 작

품을 걸어놓는 것을 좋아한다.

이 네 글자의 출처가 〈주역〉인 것을 모르는 사람도 있다. 대략적인 의미는 '덕행이 순박하고 인정이 두터워야 물질의 공양을 받을 자격이 있다'는 것이다. 중국에서 물질은 언제나 덕과 상응한 결과였다. 이것은 이 책의 첫 부분에서 옥에 대해 이야기할 때 이미 언급했다. 따라서 물질은 물질일 뿐만 아니라 생명이고 정신이고 때로는 정치이기도 했다. 황제가 세상의 중앙에 앉는 것은 권력이 있어서가 아니라 덕이 있기 때문이다. 공자가 이렇게 말했다. "덕으로 정치를 하는 것은 북극성이 제자리에 있고 뭇별이 에워싸는 것 같다."[6] 덕이 있어야 비로소 북극성처럼 세상의 중심(황궁)에 앉을 자격이 있고, 만민이 뭇별처럼 주위를 둘러싼다.

중국인이 말하는 '물리'는 서양 사람이 말하는 '물리'와 다르다. 서양 사람의 '물리'는 순전히 객관적인 세상의 법칙이며 소리, 빛, 전기, 색이 운행하는 이치다. 중국인의 '물리'는 '만물의 도리'를 가리킨다. '격물(格物)'은 유가사상의 중요한 이념으로, 천지만물의 도리로 우리 정신을 완전하게 하는 것이다. 그래서 〈대학(大學)〉에는 이렇게 적혀 있다. "격물(格物), 치지(致知), 성의(誠意), 정심(正心), 수신(修身), 제가(齊家), 치국(治國), 평천하(平天下)" 유가 지식인의 필수과목인 '물질'은 최초이며 가장 근본적인 출발점이고 모든 사상과 행위의 근원이다.

여러 해 전 고궁연구원의 작은 정원에 꽃이 만발해 봄바람에 취한 날 밤이었다. 우리는 사무실의 오래된 명나라 의자에 앉아 정민중(鄭珉中) 선생이 거문고에 대해 말하는 것을 들었다. 급하지도 않고 느리지

도 않은 말투로 거문고의 9가지 덕 '특별함, 예스러움, 뚫음, 고요함, 매
끄러움, 둥긂, 맑음, 균일함, 피어남'을 말하는 그의 얼굴은 자상하고 편
안했다. 그때 이 고궁의 고금(古琴) 전문가는 이미 구순이 넘었는데, 그
간의 영욕으로 따뜻하고 투명한 사람이 되어 있었다. 한 세기에 가까운
세월 동안 겪은 산전수전은 그의 마음속에 자리잡고 있다가 거문고를
타고 흘러나와 총애에도 모욕에도 놀라지 않았다. 그의 노쇠한 얼굴과
는 달리 거문고의 현을 켜는 손가락은 세월이 준 기교와 역량을 담고
있었다. 그가 마음속에 굳게 지켜온 인품과 덕은 명나라 가구처럼 닦을
수록 빛이 나서 영원히 더럽혀지지 않을 것이다.

가구와 거문고는 모두 인품과 덕목이 있어 품성이 좋지 못한 사람은
가지고 놀지 못한다. 왕스샹 선생은 명나라 가구를 말하면서 가구가 가
진 '16가지 덕'을 말했다. 간결함, 순박함, 묵직함, 엄숙함, 웅장함, 부드
러움, 깊이감, 무성함, 화려함, 수려함, 강함, 온화함, 텅 빔, 영롱함, 전형
성, 참신함이다. 사람과 어울려야 비로소 완벽하다고 할 수 있다. 어울
리지 않으면 사람이 어색하게 보일 것이다. 어차피 가구는 어색하지 않
는 법이다.

명나라 때의 문진형(文震亨)이 〈장물지(長物志)〉*에 이렇게 썼다. "탁자
와 의자는 절도가 있고, 기구는 격식이 있고, 위치가 정해져 있어야 고
급스럽고 정교하면서도 편리하고, 간명하며 절묘하면서도 자연스럽
다." 그 격조는 부를 겨루는 사람들의 바탕을 단숨에 드러냈다. 문진형

* 〈장물지〉를 쓴 문진형은 명나라 때 문인화가 문징명의 증손자다. 그가 쓴 〈장물지〉는 건
축, 원예, 감상, 음식의 취향 등 품위에 관한 책이다.

은 이렇게 말했다. "최근 부귀한 집 아들과 하찮은 종놈이나 아둔한 자들이 감상을 할 때마다 입에서 나오느니 저속한 말이요, 손에 넣느니 거친 것이니, 극히 조심히 보호해야 할 상황에서도 모욕함이 심하다."

명나라 가구는 중국인의 조각이다. 간결한 여백과 날씬한 모양으로 세상에 대한 중국인들의 완벽한 상상이 응집되어 있고, 인생 철학, 시각예술, 일상생활이 고도로 통일되어 있다.

4

명나라 가구의 선명한 조형감은 당·송 이래 중국 회화의 선 훈련으로 쌓인 것이다. 물 젖은 옷주름*과 바람에 날리는 옷자락**의 정교하고 유창하며 아름다운 선이 마침내 어느 날 종이를 벗어나 나무로 갔다. 큰 나무를 한 올 한 올 정교하고 흠잡을 데 없이 재단했다. 송옥(宋玉)이 본 이웃집 소녀처럼 그 상태에서 조금 더하면 너무 살지고 조금 줄이면 너무 말랐다.

많은 문인들이 자기의 이상, 견해를 설계에 넣었지만 가구 설계자는 이름을 남기지 않았다. (중국의 건축, 복식도 그렇다.) 따라서 중국의 글, 그림과 달리 명나라 가구는 무수한 문인과 장인이 공동으로 제작해 현실에서 끊임없이 수정하고 실험함으로써 가장 넓게 생활 속으로 들어갈 수 있었다. 중국인은 옛부터 물질을 숭배했다. 그러나 물질에 대한 숭

* 중국 인물화의 화풍으로 물에 젖은 옷주름을 표현하는 것과 같은 세밀한 표현
** 중국 인물화의 화풍으로 남북조 시대 이후 옷이 바람에 날려 올라가는 것과 같은 표현

배에 자기에 대한 숭배가 들어 있다.

큰 나무를 가구로, 산과 돌을 정원으로 가꿀 때 이 세상의 물질적 속성은 변하지 않는다. 중국인들은 이 세계의 분자구조를 바꾸지 않고 형태와 위치만 바꿨다. 숲과 돌, 강물까지도 자신이 생활하는 주위에 두었고 심지어는 의자에도 놓았다. (어떤 의자는 대리석 등의 돌판으로 등받이를 만든다) 따라서 이런 변화는 '물리'이지(동서양 '물리'의 정의에도 부합한다) '화학'이 아니다. 의자를 확대하면 정원이 된다. 더 확대하면 세계가 된다. 왜냐하면 그들은 완전한 동질관계이기 때문이다. 이런 의자에 앉으면 세상과 연결될 수 있다. 세상도 자기 자신으로 농축되어 따뜻한 나무, 단단한 돌, 부드러운 물이 몸의 일부가 된다.

그러므로 의자는 단순히 앉는 도구가 아니라 우리와 세상을 연결하는 쐐기이자 이음매다. 의자가 없으면 인류는 교류, 학습, 명상을 하지 못한다. 의자가 빠지면 사람들은 어디다 손발을 놓아야 할지 모른다. 우리 몸도 기댈 곳을 잃어버린다.

건축가 라이트는 피츠버그 외곽의 폭포 위에 집을 지었다.
세계적으로 유명한 '폭포의 집'이다. 중국인이 흐르는 물을
가구에 담은 것에 비하면 대단한 일이 아니다.
이 가구는 침착하고 자연스럽고 완벽하다.

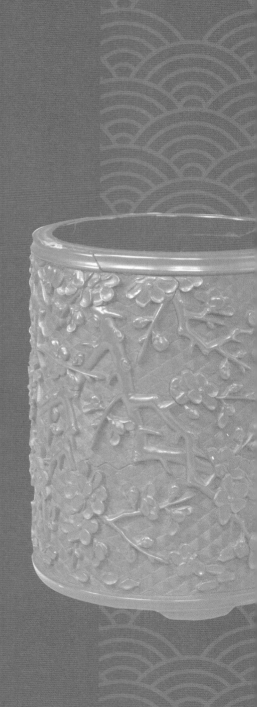

16
장

눈 속의 매화

오래된 칠기 하나로 삶에 대한 무한한 갈망이 생긴다.

1

농업문명이었기 때문일까? 중국인의 의식주에는 줄곧 자연에 민감했다. 칠기가 가장 대표적인 종류이다. 일종의 나무 즙액인 옻은 문방사우와 대야, 그릇, 접시, 합처럼 작은 기물부터 탁자, 의자, 옷장처럼 큰 기물까지 거의 모든 생활용품에 칠해졌다.

칠기는 거대한 포용력으로 다양한 사물을 받아들였고, 사물들은 일상의 평범함에서 벗어나 귀족 같은 빛을 발했다. 칠기에 조각된 도안 중 (거문고를 들고 친구를 방문하거나 남산에서 국화를 따거나 낚시대를 드리우고 강을 건너거나 문인들의 모임을 갖는) 인물을 제외하면 각종 화훼와 식물이 가장 많이 등장한다. 이 화훼와 식물은 먹고 입고 자는 공간에 있는 우리의 시선을 번잡한 속세 저 너머에 있는 산, 숲, 밭, 들판으로 이끈다.

고궁박물원이 소장한 1만 7,707점[1]의 칠기에서 화훼와 식물 도안이 없는 칠기는 거의 찾아볼 수 없다. 용과 새, 정자와 궁전의 누각을 주제로 한 경우에도 꽃들이 화려한 색을 내뿜고 초목이 새겨졌다. 그래서 자연(옻나무)에서 온 칠기에서 꽃과 식물은 거의 통용되는 언어가 되었다.

고궁에 있는 〈붉은 옻칠을 하고 꽃을 감상하는 장면을 돋을새김한 둥근 합(剔紅賞花圖圓盒)〉[그림 16-1]을 만든 장민덕(張敏德)은 원나라 때 칠조각 대사다. 이 〈붉은 옻칠을 하고 꽃을 감상하는 장면을 돋을새김한 둥근 합〉이 현재 확인되는 장민덕의 유일한 작품이다. 합에는 문인의 집이 조각되어 있다. 앞쪽 높은 탁자에 빈 옥호춘병이 있는데, 옛날에 옥호춘병은 주로 매화를 꽂는 용구였다. 북송의 조조(曹組)가 〈임강선(臨江仙)〉에서 "아름다운 집 깊은 곳 숯화로에 불을 붙이고 등 앞에서 함께 금주전자의 술을 따를 때 매화 몇 가지가 옥호춘에 잠겨 있구나."[2]라며 옥호춘병에 매화를 꽂은 모습을 묘사했다.

이 〈붉은 옻칠을 하고 꽃을 감상하는 장면을 돋을새김한 둥근 합〉의 주제는 화면에 등장하지 않은 매화다. 왼쪽 아래에 꽃을 감상하는 두 노인 앞에 활짝 핀 꽃(꽃과 노인은 예리한 대비를 이룬다)과 전각 앞뒤의 무성한 숲에 높이 솟은 대나무는 모두 외로운 옥호춘병과 옥호춘병이 대표하는 매화를 돋보이게 할 뿐이다. 옥호춘병과 매화가 이 화면의 진정한 중심이다.

매화꽃은 아직 피지 않았고 가지를 꺾는 사람도 없지만 매화가 피는 계절은 곧 올 것이다. 옥화춘병이 여백으로 매화가 피는 계절을 예고하고 있다.

2

칠기는 옻나무 액체를 정제해서 만든 색칠(色漆)을 기물 바탕에 바르

[그림 16-1]
붉은 옻칠을 하고 꽃을 감상하는 장면을 돋을새김한 둥근 합,
원나라, 장민덕,
고궁박물원 소장

[그림 16-2]
붉은 옻칠을 하고 수선화를 돋을새김한 둥근 접시,
명나라,
고궁박물원 소장

[그림 16-3]
붉은 옻칠을 하고 모란 무늬를 2단으로 돋을새김한 둥근 접시,
명나라,
고궁박물원 소장

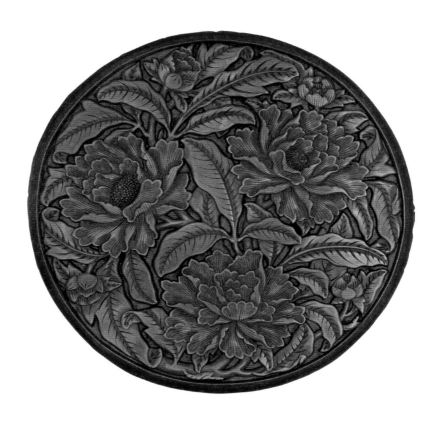

고 조각해서 가공한다. 신석기시대에 시작되었고 송나라, 원나라 때 이미 최고의 경지까지 발전했다. 송나라 사람들의 조각칠은(칠기 공예의 하나) 기물에 수십 겹 칠을 바르고 그 위에 사람, 건축, 화초 등을 조각한다. "조각의 기법이 그림을 그린 것처럼 정교하다. … 붉은 꽃과 노란색 바탕이 서로 시선을 빼앗는다. 5가지 색을 바탕에 칠하고 때로 깊게 때로 얕게 조각하여 색이 드러나게 하니 붉은 꽃, 초록 잎, 노란 꽃술, 검은 돌 등이 눈을 사로잡으나 세상에 전해오는 것이 매우 적다."[3] 일본의 학자 오무라 세이카이(大村西崖)는 〈동양미술사〉에서 이렇게 감탄했다. "진실로 최고의 작품이다."[4]

명나라 때 중국인의 솜씨가 칠기에서 더욱 빛을 발했다. 기술이 어찌나 정교한지 보고 있노라면 머리털이 솟는다. 백 겹 넘게 옻칠을 한 칠기도 있었다. 여러 겹으로 칠한 두꺼운 칠은 기름진 흙처럼 풀과 나무, 꽃을 아름답게 피어나게 했다. 명나라 초기의 〈붉은 옻칠을 하고 수선화를 돋을새김한 둥근 접시(剔紅水仙紋圓盤)〉[그림 16-2]는 도안 자체는 복잡하지 않다. 그러나 꽃과 잎이 여러 층으로 겹겹이 복잡하게 눌려 있다. 조각가의 계획이 한치도 어긋나지 않았다. 몇 세기가 지났지만 변태에 가까운 세밀함에 경탄을 금할 수 없다. 컴퓨터에 못지않다.

영락 시기의 칠기인 〈붉은 옻칠을 하고 모란 무늬를 2단으로 돋을새김한 둥근 접시(剔紅雙層牡丹紋圓盤)〉[그림 16-3]는 안쪽에 2단으로 겹친 모란꽃과 가지와 줄기를 조각했다. 각 요소들의 완성도가 매우 높고 혹은 숨고 혹은 드러나는 것이 화려하지만 어지럽지 않고 기름지지만 느끼하지 않다. 이런 구도와 스타일은 영락 시기 칠기의 전형적인 특징

이다. 여러 송이의 (일반적으로 세 송이, 다섯 송이, 일곱 송이 등 홀수로 되어 있다.)
활짝 핀 큰 꽃이 화면을 가득 채우고, 포동포동한 잎사귀가 터질 듯한
꽃망울을 사방에서 돋보이게 하는 이런 도안은 제국의 번화와 번영을
상징한다.

그러나 내가 더 좋아하는 것은 명나라 중기의 〈붉은 옻칠을 하고 매
화를 돋을새김한 필통(剔紅梅花紋筆筒)〉[그림 16-4]이다. 이 필통을 나무색
이 창연한 탁자 위에 두면 눈을 들었을 때 붉은 매화를 볼 수 있다. 계
절에 상관없이 필통에 언제나 매화가 가득 피어 있다.

매화 필통은 문인의 마음에 가장 잘 어울린다. 나는 이것이 매화의 조
형미 때문이라고 생각한다. 점과 선이 혹은 빽빽하게 혹은 성글게 그려
져 조형미와 리듬감이 있다. 매화의 가치는 겨울철에 확실하게 드러난
다. 만물이 모두 말라버리고 큰 눈이 흔적 없이 내리는 계절, 한 그루 늙
은 매화나무가 꽃을 피우면, 아름다움 속에 고독함이 묻어 있고 엄숙
함 속에 부드러움이 있다. 이는 생명의 강인함과 아름다움에 감탄하게
한다. 구양수(歐陽脩)*의 시 〈눈을 보고 매화를 추억하다(對和雪憶梅花)〉
같다.

추운 겨울 만물이 말라 죽었는데
매화 홀로 추위 속에 피었구나

* 북송(北宋)의 저명한 산문가이자 사학가

[그림 16-4]
붉은 옻칠을 하고 매화를 돋을새김한 필통,
명나라,
고궁박물원 소장
높이 14.3센티미터,
구경 11.3센티미터

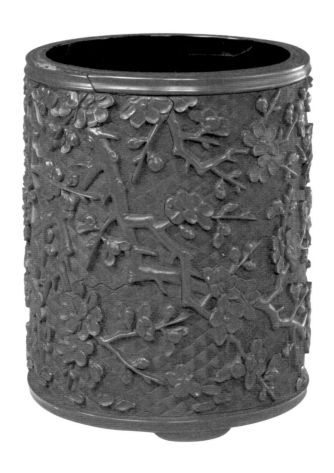

〈홍루몽〉 49회에서 가보옥은 새벽에 깨어나 밤새 큰 눈이 내린 것을 알았다. "뜰을 벗어나 사방을 둘러보니 모두 하얀색뿐이다. 멀리 푸른 소나무와 대나무를 보니 자신이 깨진 상자 안에 있는 것 같았다. 그래서 산비탈까지 걸어가 산자락을 막 돌아가는데 차가운 향기가 코를 스친다. 고개를 돌려보니 묘옥문 앞 농취암(櫳翠庵)의 연지처럼 붉은 매화 10여 그루가 눈 색에 반사되어 유난히 생동감 있어 보였다."[5] 그 순간 보옥의 마음은 공허하면서도 충만했을 것이다.

큰 눈이 내려 정원에는 태곳적의 적막함이 흘렀으나 10여 그루의 활짝 핀 겨울 매화는 생명의 절박함과 생동을 보여준다. 흰 눈과 붉은 매화는 색채가 뚜렷하게 대비될 뿐더러 정취도 완전히 반대된다. 하나는 황량하고 차갑고, 다른 하나는 뜨거워 서로 대립하고 보충하니 이를 본 사람은 하늘이 만든 만물의 질서에 감격한다. 그래서 보옥은 누군가 우산을 들고 봉요판교에서 말없이 걸어올 때까지 눈 속에서 홀로 생각에 잠겨 있었다.

송나라 사람의 시가 생각난다.

외로운 등 켠 대나무집 서리 내린 밤에
꿈에서 본 매화가 님이었구나

매화가 사람이고, 사람이 매화다. 서재의 책상 위에 매화를 꽂음으로써 쉽게 우아함을 실천할 수 있다. 문진형은 〈장물지〉(전문적으로 '물질'을

말하는 책)에서 매화를 꽂는 것에 대해 말했다. "가지가 굽은 매화를 화분에 심은 것은 실로 흔치 않다."[6]

나는 매화에서 출발하여 매화에 관한 모든 사물을 사랑하기 시작했다. 매화를 아내로 삼고 학을 아들로 삼아 자적하며 사는 임포(林逋)의 삶, 피리로 부는 〈매화락(梅花落)〉, 왕면(王冕)의 묵매(墨梅)(고궁박물관에 소장된 〈묵매도〉의 복제본이 내 서재에 걸려 있다.), 그리고 스스로를 '매화도인(梅花道人)'(혹은 '매화화상(梅花和尙)')이라 부른 오진(吳鎭), 전통극을 하는 매란방(梅蘭芳), 축구선수 메시*까지….

물론 고궁박물원에 소장된 〈붉은 옻칠을 하고 매화를 돋을새김한 필통〉도 포함된다.

3

칠기는 문인의 정취도 구현하지만 일상생활의 그릇으로 더 많이 쓰였다. 문화인들도 일상생활을 한다. 다만 조금 더 신경을 쓸 뿐이다. 송나라, 명나라 때는 문인이 라이프스타일의 리더였다. 오늘날에는 유명한 연예인이 라이프스타일을 주도한다. 그들의 창조는 삶을 예술화했고 또한 예술을 삶 속에 실현시켰다.

예를 들면 차를 마시는 것이 그렇다. 당나라 사람들은 차를 끓여 마시는 것을 좋아했다. 풍로 위 차솥에 물을 끓이는 동안 덩어리 차를 간

* 메시의 중국 이름은 메이시(梅西)다.

다. 차는 너무 곱게 갈지 않는다. 솥의 물이 살짝 끓으면 차 가루를 솥에 넣고 대나무 집게로 젓는다. 거품이 차솥에 가득 차오르면 다완에 따라 마신다. 당나라 말기 차 가루를 바로 잔에 넣고 끓인 물을 붓는 점다법이 유행했다. 송나라 때에 이르러 점다는 이미 보편적인 습관이 되었다.

채양(蔡襄)의 〈다록(茶錄)〉, 송 휘종의 〈대관다론(大觀茶論)〉 등 송나라 사람들의 다서는 모두 점다법을 기술하고 있다. 그때의 말차는 더욱 정교하고 세밀해져 임포(林逋)는 '푸른 먼지'라고 이름을 지었고, 소동파는 '흩날리는 눈'이라는 이름을 지었다. 채양이 만든 '소룡단(小龍團)' 한 근의 가치는 황금 두 냥이었지만 "황금은 구할 수 있어도 차는 구하기 어렵다"고 했다. 송 휘종 시대에 정가문이 만든 '용단승설(龍團勝雪)'은 차를 한 올 들어서 맑은 샘물을 적시면 투명하게 빛나는 것이 은실 같았다. 차 한 편의 가격이 4만 전이었다. 차가 섬세해지자 차를 마시는 기구도 갈수록 정교하고 꼼꼼해졌다.

청나라 건륭 때 궁정에 '삼청다연(三淸茶宴)'이 있었는데 매화, 잣, 불수를 차에 넣고 눈 녹은 물로 끓이는 것이었다. 이런 고상함과 우아함은 옻칠기에서도 찾아볼 수 있다. 고궁에 있는 청나라 건륭 시기의 칠기인 〈붉을 옻칠을 하고 검은 칠로 시를 쓴 완(紅地描黑漆詩句碗)〉[그림 16-5]은 삼청다연에서 사용했던 다완으로, 바깥 벽의 두 줄 가로줄무늬 사이에 시가 쓰여 있다.

자금성의 물건들

[그림 16-5]
붉은 옻칠을 하고 검은 칠로 시를 쓴 완,
청나라,
고궁박물원 소장

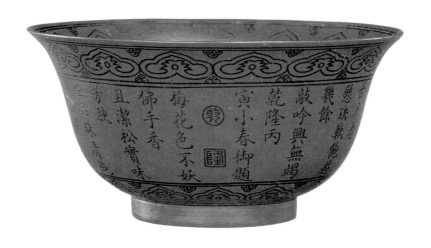

매화는 색이 요염하지 않고

불수는 향기롭고 정갈하며

잣의 맛은 향긋하고 진하니

셋이 모두 맑고 깨끗하구나

다리 부러진 솥으로

광주리에 담은 눈을 끓인다

마지막에 서명한 '건륭병인소춘어제(乾隆丙寅小春御題, 건륭이 병인년 봄에 쓴 어제)'를 보면 이 글을 건륭이 직접 쓴 것을 알 수 있다. 향기롭고 깨끗하며 맑은 세 가지 식물을 눈 녹인 물로 끓여 마시니 맑은 향기와 상쾌한 맛이 있고 정취가 매우 깊다고 칭찬하는 내용이다.

〈홍루몽〉 '농취암에서 매화에 쌓인 눈물로 차를 마시다' 편에서 묘옥이 차를 끓인 물은 그녀가 5년 전 매화에 쌓인 눈을 꽃항아리에 넣어 "땅에 묻어두었다가 오늘 여름에 비로소 열었다."[7]고 했다. 이 이야기가 건륭 시기의 삼청다연과 관련이 있는지는 모르겠다.

어쨌든, 건륭 시기(또한 조설근(曹雪芹)* 시대)의 '삼청다연'이 하얀 눈과 붉은 매화를 칠기에서 다시 만나게 했다.

* 〈홍루몽〉을 지은 청(淸)나라의 문인

4

7천 년의 칠기 문명은 중국인의 삶 어디에나 있었다. 역사와 완성도 면에서 청동기나 자기보다 훨씬 중화 문명을 대표한다. 오늘날 우리는 유감스럽게도 칠기와 멀어졌다. 심지어 목기를 가까이 하는 것도 사치가 되었다.

일본에서 칠 문명은 나무그릇, 찬합을 통해 일상생활 영역으로 뛰어들었다.

China가 도자기를 의미하는 것을 중국인은 모두 안다. 그러나 Japan이 칠기를 의미하는 것을 아는 사람은 적다. 일본 사람들이 칠기를 나라 이름으로 삼은 것은 칠기가 화려하고 아름답고 자연과 융합하기 때문이기도 했지만, 사실은 칠기의 역사가 자기의 역사보다 오래되었기 때문이다. 자기의 역사는 대략 3천여 년[8]이지만 칠기의 역사는 7천여 년 전으로 거슬러 올라간다. 일본의 국명은 그 문명의 화려한 아름다움을 암시하기도 하지만, 그들의 문명이 중국보다 유구하다고 표현하려는 의도도 있다.

칠기의 본가가 중국인 것을 모르는 사람도 있다. (오늘날의 사람들은 더욱 그렇다) 하모도(河姆渡)* 문명이 붉은색 생칠을 한 나무그릇을 만들 때, 일본 사람들은 아직 조몬 시대에 머물며 흙그릇에 음식물을 담았다. 그러니 중국만큼 '칠의 나라'라는 이름에 어울리는 나라가 없다. 일본 사

* 중국 남방 신석기시대의 유적

람들은 중국 사람들에게서 칠기 만드는 기술을 배웠다. (주로 당나라 때의 일이다) 일본은 후발주자였지만 중국보다 앞섰다. 윌 듀런트는 〈동방의 유산〉에서 이렇게 말했다. "옻칠 예술은 중국에서 시작했지만, 일본에 전해진 후에 비로소 완전한 아름다움의 경지에 도달했다." 15세기에 이르자 일본의 칠기 공업이 매우 우수한 수준에 이르러 일본의 칠기 공예를 배우기 위해 바다를 건너는 중국 장인들이 많았다.

일본 사람들이 욕심이 많은 것이 아니라 우리 스스로 잃어버린 것들이 너무 많다. 이를 찾아오려면 서둘러야 한다.

맞은편의 칠기와 나 사이에 머나먼 연대와 산과 강이 첩첩이 가로막아 내가 닿지 못한다.

'유산'으로 봉인된 문화는 죽은 문화다. 죽은 자만 '유산'을 말할 수 있다. 문화를 일상생활에 돌려주어야 살아 돌아올 수 있다. 그래야 박물관의 문화재도 부활한다.

5

오래된 칠기 하나로 삶에 대한 무한한 갈망이 생겨난다.

일상도 얼마든지 아름다워질 수 있다.

아름다움은 사치가 아니며 돈과 같은 가치는 없다.

아름다움은 일종의 관념이며 생명에 대한 태도다.

아름다움은 보통사람의 종교이며, 우리가 홍진의 인생에 주는 의미다.

이것을 이해해야 옛 물건의 아름다움을 진정으로 느낄 수 있다.

이것이 내가 처음 이 책을 쓸 때의 마음이다.

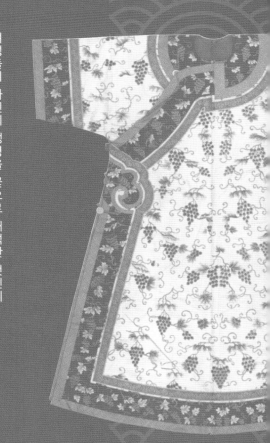

17
장

천조의 옷

여성들이 자신의 생명을 꽃으로 해석한 것인지
자신의 생명으로 꽃을 기른 것인지 모르겠다.

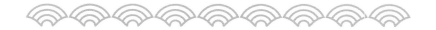

자금성에 봄바람이 불면 궁전 여인들은 얇은 봄옷으로 갈아입었다. 황제의 성지가 내려오면 후비들은 정해진 날에 계절에 맞는 옷으로 갈아입어야 했다. 〈대청회전(大淸會典)〉에 이런 기록이 있다. "매년 봄에 시원한 조모(朝帽)와 조의(朝衣)*로 갈아입고 가을에 따뜻한 조모와 가장자리에 가죽을 댄 조의로 갈아입었다. 3월과 9월에 관련 부서에서 미리 조서를 작성해 황제에게 알렸다."[1]

매년 봄 3월에는 궁전의 후비와 공주, 복진(福晉)**과 궁녀가 조서***에 따라 두껍고 무거운 겨울옷을 벗고 봄옷으로 갈아입었다. 아직 날씨가 추워도 예외가 없었다. 이를 어기면 '어명을 지키지 않았다.'는 죄명이 떨어졌다. 황제도 솔선수범했다. 궁궐 사람들은 3월만 되면 붉은 복숭아꽃이 피지 않고 초록 버드나무 잎이 나지 않아도 일제히 봄옷으로 갈아입었다.

* 조정 관원이 궁에 들어갈 때 입는 옷과 모자
** 청나라 만주족의 친왕(親王)·군왕(郡王)·친왕세자(親王世子) 등의 정실부인
*** 황제가 발포한 서명 명령

나는 〈고궁의 숨은 모퉁이(故宮的隱秘角落)〉에서 궁전에 '봄 여름 가을 겨울이 없다.'고 했다. "장엄한 핵심 구역인 전조(前朝) 삼대전(三大殿)* 에는 살아 있는 생물이 하나도 없다. 인공적으로 만든 꽃과 덩굴식물 이 회랑의 기둥, 난간, 천장, 유리벽면까지 타고 올라가지만, 이런 것들 은 계절의 변화와 전혀 상관없었다. 영원히 바뀌지 않는 배경은 생명에 무감각한 구역이고 추상화된 인간세상이었다. 사람들은 진공상태가 되 어 피도 말라버리고 숨도 조심조심 쉬었다. 그들은 기호, 바둑돌, 강시 로 변해서 장엄한 질서의 일부가 되었다. 개인의 삶과 죽음, 영예와 치 욕은 한순간의 일일 뿐이었다. 궁전 사람들의 얼굴은 무표정했다. 진짜 얼굴은 분장 밑에 숨겨놓고 심사숙고한 표정만 짓고 계획한 말과 행동 만 했다. 그렇게 격식화되어야 엄격하게 설계된 궁전, 그릇, 의식에 맞 았다. 궁전은 인간세계의 천당이지만 인간성은 없었으며, 궁전에서 상 연되는 모든 연극은 치밀하게 계획된 가면무도회였다."[2]

　어화원(御花園)은 예외였다. 그곳은 '자금성에서 가장 생동감 넘치는 곳'이었다. "모든 생명이 정상적인 리듬에 따라 성장했고 작은 욕망 하 나도 진실되고 구체적이었다."[3] 어화원의 꽃과 식물은 장인들의 조각 이 아니고 흙에서 생장하고 시간 속에서 신진대사를 거쳐 삶과 죽음을 윤회했다.

　어화원에서 가장 감동적인 식물은 물론 여성들이었다. 여성들은 바 람처럼 달콤하고, 물처럼 깨끗했다. 그리고 늙었다. 그 여성들과 시간

* 자금성은 전조(前朝)와 후궁(後宮) 두 부분으로 나뉘어 있다. 전조는 태화전(太和殿), 중 화전(中和殿), 보화전(保和殿) 세 곳이 중심이다.

의 관계는 얼굴뿐 아니라 몸에 걸친 옷에서도 드러났다. 궁궐에서 누구보다 시간의 변화에 민감한 사람이 그들이었다. 그들에게는 달력이 필요 없었다. 그들 자신이 달력이었기 때문이다. 얼굴의 주름은 가장 세밀한 눈금으로 시간을 기록했다. 그들은 제왕의 명을 따르듯 시간의 암시를 따랐다. 춘삼월이 되면 조서가 없어도 무거운 솜옷을 다급히 벗어버리고 얇고 매혹적인 봄옷으로 갈아입었을 것이다.

꽃처럼 아름다운 얼굴도 물처럼 흘러갔다.

2

궁정에서 가장 먼저 꽃이 피는 곳은 어화원이 아니라 후비들의 봄옷이었을 것이다. 청나라 때 궁정에 불문의 규칙이 있었다. 후비, 공주, 복진 이하 7품 명부*가 입는 평상복에 반드시 계절에 맞는 화초를 수놓는 것이었다. 봄옷에는 복숭아꽃, 살구꽃, 탐춘꽃, 춘란 등의 화초를 수놓고, 여름옷에는 접시꽃, 부상화, 백합, 작약, 장미, 연꽃을, 가을옷에는 계화, 국화, 검란, 가을해당화를 수놓았다. 궁전이 가장 쓸쓸한 겨울에는 매화, 동백, 수선화 등이 직물 위에 활짝 피었다.

어화원이 그들의 몸으로 옮겨가 그들에게 이끌려 여기저기를 다녔다. 이것을 보면 〈홍루몽〉 63회가 생각난다. 아가씨들이 이홍원(怡紅院)에서 술을 마시며 꽃이름을 맞추는데 보차(寶釵)는 '모란', 탐춘(探春)은

* 천자(天子)로부터 봉호(封號)를 받은 부인

'살구꽃', 이환(李紈)은 '노매화', 상운(湘雲)은 '해당화', 습인(襲人)은 '복숭아꽃', 대옥(黛玉)은 '부용'이었다. 이날 밤 그들은 자기 생명이 하늘나라 꽃에서 맡은 역할을 맞추었고, 이어서 "각자 자기의 생명을 다했다."[4]

조정에서 제후의 복장은 예복(禮服), 제사복, 일상복 등 여러 종류로 나뉘었는데, 어떤 상황에서 어떤 옷을 입어야 하는지 〈대청회전〉에 한 치의 빈틈도 없이 엄격하게 순서대로 쓰여 있다. 정신먀오(鄭欣淼) 선생은 이렇게 말했다. "청나라 통치자들이 제정한 복식 제도는 중국 역사상 가장 복잡했으며 작고 세세한 것까지 규정했다."[5]

왕조의 복장은 여성들에게 압력이었다. 남자들의 조복처럼 여성들의 옷도 궁정에서의 계급을 상징했다. 문양도 영욕에 따라 변했다. 후궁은 견고했고 빈과 비들은 물처럼 많았다. 그들은 왕조의 여인이었고 그들의 옷은 왕조(혹은 황제)의 의지를 대표했다. 그러나 여성들을 대표하지는 않았다. 옷은 왕조의 의례에 사용되는 장식품이었기에 (그 점은 여성들도 마찬가지였다.) 무엇을 어떻게 입을지 스스로 결정할 수 없었다. 조복을 입은 후비들은 똑같은 모습이라 구별하기 어려웠다. 여인들의 표정은 장엄하고 엄숙하고 전혀 즐거워 보이지 않았다.

창의(氅衣)는 예외였다. 일종의 평상복이었기 때문이다.[6] 일상생활에서 여인들이 입었던 겉옷은 옷깃이 둥글고, 섶을 오른쪽으로 여미고, 일자형 모양에 옷품이 넉넉하고, 넓은 소매를 높이 걷어 올렸다. 청나라가 중원으로 들어가기 전 형성되었던 소매를 걷어 올리는 블라우스와 닮았지만 그보다 정교했다. 이 옷은 왕조의 공공생활이 아니라 개인

의 생활영역에 속했다.

여인들은 후궁에서 사람을 만날 때 늘 창의를 입었다. 계절에 맞는 옷을 입는다는 최소한의 불문율만 지키면 원하는 대로 할 수 있었다. 궁정 여인들은 가장 좋아하는 꽃이 활짝 핀 옷을 입고 사계절 내내 아름다움을 뽐냈다. 여인들은 세심하게 꽃을 골랐다. 꽃은 여인들을 대표했다. 여인들은 꽃무늬 말고도 창의의 색깔, 장식, 테두리 등 사소한 부분까지 선택했다. 이 옷을 입을 때만큼은 왕조의 중대한 정치를 걱정할 필요도 없었고 지위를 따지지 않아도 됐다.

여인들은 이 옷에 자기 생각과 손재주를 실컷 발휘하고, 바늘땀 사이에 섬세한 마음을 짜 넣었다. 아무도 모르는 꿈속의 세계나 멀리 떨어진 부모님의 집을 그려 넣었을 것이다. 청나라 조정의 옷 중에 창의가 가장 부드럽고 다양하게 변화하는 옷이었다.

고궁박물원이 소장한 〈밝은 노란색 비단에 포도를 수놓은 겹창의(明黃色綢綉葡萄夾氅衣)〉[그림 17-1]는 청나라 말 황후가 입었던 봄철 평상복이다. 녹색 모조 민무늬 비단에 동으로 도금한 꽃단추 한 개와 쌍희자(雙喜字)를 새긴 동전 모양 단추 네 개가 달려 있다. 밝은 노란색 민무늬 비단에 창침(戧針), 투침(套針), 평침(平針), 전침(纏針) 등 여러 자수 기법으로 가지가 꺾인 포도 무늬를 수놓았다. 포도는 자식과 복이 많은 것을 의미했다. 도안은 대범하고 시원하며, 포도는 사실적으로 표현되어 있고, 가지의 구부러진 선은 완곡하고 유창하여 황실 복장의 기개와 장중함을 보여준다.

〈삼직조격회당(三織造緻回檔)〉에 이런 기록이 있다. "광서 24년(서기

[그림 17-1]
밝은 노란색 비단에 포도를 수놓은 겹창의, 청나라, 고궁박물원 소장
몸길이 137센티미터, 양팔 전체 길이 123센티미터,
소매 폭 28센티미터, 앞자락 폭 116센티미터

1898년), 자희태후의 64세 생일에 소주, 항주, 강녕 3대 직조(織造)*에서 올린 수놓은 평상복 옷감에 '짙은 보라색 비단에 금실로 꽃 8다발을 수놓은 창의용 천 2점', '짙은 보라색 비단에 능소화를 수놓은 창의용 천 1점', '짙은 보라색 비단에 둥근 수(壽) 자와 수선화를 수놓은 창의용 천 1점', '짙은 보라색 비단에 둥근 수(壽) 자와 난꽃을 짜 넣은 창의용 천 1점' 등이 있었다." 이것을 보면 자희태후가 창의와 특히 보라색을 좋아한 것을 알 수 있다.

청나라 궁전 드라마에 궁정 여성이 개량형 '양파두(兩把頭)**' 머리 모양을 하고 온갖 꽃과 금은보석으로 만든 머리 장식을 꽂은 부채꼴 관 '대랍시(大拉翅)'를 쓰고, 창의를 입고, 굽 높은 신발을 신고, 촉촉하고 빛나는 눈빛으로 사뿐사뿐 궁전 안을 걸으며 바로크식의 복잡한 의식에 자신을 숨기는 모습이 많이 나온다. 여성들의 몸에서 그윽한 꽃향기가 흘러나온다. 여성들이 자신의 생명을 꽃으로 해석한 것인지, 자신의 생명으로 꽃을 기른 것인지 모르겠다.

3

청나라는 문화적 자신감이 부족했다. 정복 왕조였고 가장 강성한 시기에는 영토가 당나라에 뒤지지 않았는데도 그랬다. 청나라 통치자들은 한족 문화를 열렬히 인정했고, 중원으로 들어간 후 첫 번째 황제인 순

* 명나라와 청나라 때 장닝, 쑤저우, 항저우 3곳에서 궁중에 직물을 공급하던 상인 조직
** 만주족 여성들에게 유행하던 헤어스타일

치부터 마지막 황제 부의에 이르기까지 한족 문화를 애써 배웠다. 청나라 황제들은 대부분 시와 사를 잘 짓고 서예에 능했다. 황후와 비빈들의 서예 솜씨도 무시할 수 없었다. 그러는 한편 자기들의 민족 문화가 강대한 한족 문화에 눌려 사라질 것을 우려했다. 이 때문에 그들은 극도로 분열된 상태에 놓였다.

청나라 때 두 가지 상반된 운동이 있었다. 하나는 황실에서 대대적으로 한족 문화를 제창하고 대규모 문화운동을 발기한 것이다. 강희, 건륭은 잇따라 〈전당시(全唐詩)〉, 〈고금도서집성(古今圖書集成)〉, 〈사고전서(四庫全書)〉, 〈석거보급(石渠寶笈)〉을 편찬했다. 이런 대형 문화 공정에 건륭이 창작한 시가 무려 4만 수 넘게 포함되었다. 혼자서 〈전당시〉와 비슷한 수의 시를 창작했던 것이다. 다른 하나는 만주족 문화를 널리 알리는 것이었다. 이를 위해 모든 한족 관리와 백성들에게 만주족 머리 모양을 하고 몸에 붙고 소매가 좁은 만주족 복장을 입게 했다.

〈청실록(清實錄)〉 6권에 이런 기록이 있다. "숭덕(崇德) 6년(서기 1636년), 몇몇 유신들이 청 태종 황태극(皇太极)에게 만주족 복식을 버리고 한족의 복식 제도를 따를 것을 청했지만 황태극이 잘라 거절했다. 황태극은 대신들에게 〈대금세종본기(大金世宗本紀)〉를 공부하게 했다. 그는 금나라가 흥하고 망했던 역사의 교훈을 들어 조상의 의관을 고치면 안 된다고 경고했다. 이 공부를 통해 왕공대신들은 만주족 의관이 청나라 왕조에 얼마나 중요한가 절실히 깨달았다."

황태극은 동시에 후대의 자손들이 만주족 의관을 유지하는 제도를 만들게 했다. 건륭 황제는 이 제도를 금석에 새기고 더 많은 사람들이

보게 자금성의 전정(箭亭)* 등에 금석을 세웠다. 누군가 그 금석에 "말에서 내리면 망하는 비석**"이라는 과격한 이름을 붙였다.

청나라가 망하고 94년이 지난 2008년, 베이징올림픽 때 고궁박물원에서 청나라 궁정복식 전시회가 열렸다. '천조의 옷'이라는 제목이었다. 정신먀오 당시 문화부 부부장 겸 고궁박물원 원장은 전시회 머리말에서 이렇게 말했다. "이번 전시는 고궁박물원 개원 후 80여 년 동안 개최되었던 모든 전시 중에 가장 규모가 크고 전시품의 수준이 높습니다. 전시된 복식의 절대 다수는 여러 해 동안 궁궐 깊이 숨겨져 있다가 세상에 처음 나온 진품(珍品)들입니다."[7]

구름처럼 많은 조포(朝袍), 조군(朝裙), 조관(朝冠), 조주(朝珠) 등 진귀한 것들이 왕조의 번화와 흥성을 유지해주었지만, 이 화려함 뒤에 거대한 허무와 환멸이 숨어 있었다. 내가 본 것은 한 왕조의 뒷모습이었다. 화려한 옷을 입은 뒷모습, 그 뒷모습은 화려함 때문에 더욱 스산하고 황량해 보였다.

모든 것이 뜬구름이었다. 〈홍루몽〉의 첫 부분에서 부른 "낡고 빈집이지만 한때는 화려했으니…"라는 노래 같다. 〈홍루몽〉에서 진가경(秦可卿)의 죽음은 가씨 집안의 멸망을 예언했다. 우이저(尤二姐)가 금을 삼키고 자결한 후 가씨 집안에 몰락의 조짐이 여실히 드러났다. 우이저는 죽었을 때도 아름다웠다. "살아 있을 때보다 아름답고" 옷도 더 눈부시

* 자금성 내동로에 있는 정자
** 선조는 말 위에서 천하를 얻었으니 후손들은 절대로 말 위의 기예를 잃어서는 안 된다. 그렇지 않으면 멸망이 멀지 않으리라는 의미다.

　　　　　　　　　　　　　자금성의 물건들

고 밝았다. "머리에 은장신구를 꽂았고, 남색 비단으로 만든 마고자와 푸른색 비단으로 만든 망토와 흰색 비단 치마를 입었다."

청나라 황제가 목숨처럼 여겼던 그 복식들은 이제 현실에서 물러나 박물관에 소장된 '문화재'이자 관람객이 보는 전시품이 되었다. 청나라 궁궐을 배경으로 한 드라마의 복식은 연구할 가치도 있고 관상 가치도 있지만 생명은 없다. 더이상 우리의 삶과 연관되지 않는다.

그 방대한 도서 목록과 건륭이 심혈을 기울여 쓴 시 4만 수의 '활동 범위'도 황가에 국한되어 대중과는 전혀 관계가 없었다. 정부의 적극적인 선도와 황제의 솔선수범에도 불구하고 청 왕조는 문화적으로 번영하지 못하고 늘 무기력했다. 쉬줘윈 선생은 이렇게 말했다. "200년 가까운 긴 시간 동안 중국 문화는 뻗어나가는 활력이 결핍되어 있었다. 이런 특징은 청대 예술에서 볼 수 있다. 청대 그림의 주류는 거의 과거의 작품을 모방했다. 산수화가 '사왕(四王)'*의 작품은 창의성이 부족했다. 청대 자기와 가구도 복잡하고 번잡해져 명대 청화자기와 단순한 선을 가진 가구의 소박하고 우아한 예술적 풍격을 잃었다."[8] "'성세(盛世)'란 문화의 활력이 가라앉는 시기다."[9] 결국 청나라는 외부 문화의 충격으로 한순간 무너졌다.

청나라 왕조는 중국 역사상 원나라를 제외하면 영토가 가장 넓고,[10] 인구도 가장 많고,[11] GDP[12]도 가장 높았다. 그러나 청나라 문화는 (당

* 청나라 초 왕시민(王時敏), 왕감(王鑑), 왕원기(王原祁), 왕휘(王翬)의 네 화가를 가리킨다. 그들은 모두 옛것을 모방했는데 송나라, 원나라 때 이름난 화가들의 필법을 가장 높은 표준으로 삼았다. 이런 사상을 황제가 인정했기에 '정통'이라고 높임 받았다.

나라 같은) 포용력과 탄력성이 부족했다. 그래서 오늘날 사람들의 눈에는 낙후된 보수의 상징으로 보인다. 오히려 속세의 골목에서 일어난 경극이나 〈홍루몽〉 같은 예술이 청나라의 진정한 유산이 되어 물고기가 물을 만난 듯 오늘날까지 펄떡이고 있다.

창의는 궁정(기인, 旗人)*에서 태어났지만 권력의 틈새에서 개성 있는 꽃으로 성장했고, 오늘날까지 여전히 아름답고 부드러우며 따뜻하다. 오늘날에는 창의를 '치파오'라고 부른다.[13]

* 청조 건국 때 공로가 있던 만주인, 몽골인 및 일부 한인 등 팔기(八旗)에 속한 사람을 가리킨다. 팔기는 청나라에서 17세기 초부터 설치한 씨족제에 입각한 군사·행정 제도다.

일상도 얼마든지 아름다워질 수 있다.

아름다움은 사치가 아니며 돈과 같은 가치는 없다.

아름다움은 일종의 관념이며 생명에 대한 태도다.

아름다움은 보통사람의 종교이며,

우리가 홍진의 인생에 주는 의미다.

18장

회귀

우리 문명의 빛은 「시(詩)」다.

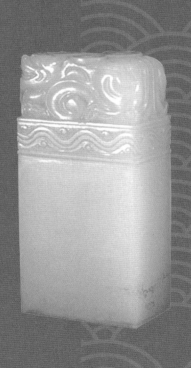

건륭 황제는 '학시당' 옥새를 여러 개 갖고 있었다. 왼쪽의 '학시당(學詩堂)' 옥새[그림 18-1]는 그중 하나다. 백옥으로 만들었고 교룡 꼭지가 달렸다. 장방형이고 전서(篆書)로 한문이 새겨져 있다. 매끄럽고 윤나는 백옥에 세밀하고 정교한 기술로 글자를 새겨 우아하면서도 질박한 황가의 품격이 보인다.

　나는 〈왕조의 여인, 자희태후〉라는 책에서 학시당이 경양궁(景陽宮)의 후전(後殿)*이라고 썼다. 경양궁은 동육궁(東六宮)의 동북쪽에 있다. 팔괘에서 동북 방향은 간위(艮位)에 대응되는데, 〈주역〉에서 "그 길은 밝다"고 했다. 즉 '경양'은 빛을 우러러본다는 뜻이다. 청나라 때 강희 황제는 이곳을 개수하여 도서를 보관하는 장소로 삼으라고 성지를 내렸다. 뒤뜰의 정전(正殿)은 '어서방(御書房)'이 되었고, 건륭은 송 고종 조구(趙構)와 궁정화가 마화지(馬和之)가 함께 완성한 〈시경도〉 두루마리 그림을 (송 고종은 〈시경〉 원문을 필사했고, 마화지는 그림을 그렸다.) 이곳에 보관하

* 묘우(廟宇)나 궁전 따위에서 안쪽에 있는 전당

[그림 18-1]
교룡 꼭지가 달린 백옥 '학시당' 옥새,
청나라,
고궁박물원 소장
바닥 세로 2센티미터, 가로 3.2센티미터,
전체 높이 6.7센티미터, 손잡이 높이 2.6센티미터

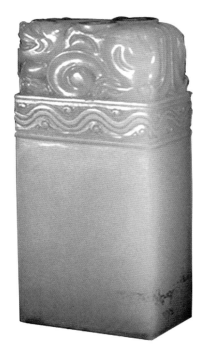

며 '학시당'이라는 우아한 이름을 지었다. 이때가 건륭 35년(서기 1770년)이었다.

건륭은 학시당을 위해 시도 썼다.

동쪽 벽에 도서를 저장한 경양궁의
새로운 얼굴인 후전의 학시당
송나라 황제와 군신의 흔적을 소장한 인연으로
주나라의 예와 악이 흥하기를 바란다

건륭은 〈시경도〉에 '학시당', '심기화평(心氣和平)', '사리통달(事理通達)'이라는 세 개의 전용 옥새를 찍고 〈학시당기(學詩堂記)〉를 써서 이 중요한 사건을 기록했다. 또 궁정에서 〈학시당기〉 옥책(玉策)*을 특별히 제작했는데, 이것을 보면 '시'(〈시경〉)와 마화지의 〈시경도〉가 건륭의 마음속에서 얼마나 신성한 위치에 있었는지를 볼 수 있다.

2

구구 우는 물무리새는 강 가운데 모래톱에 사네
아리따운 아가씨는 군자의 좋은 배필이라

* 왕실(또는 황실)에서 책봉, 존호·시호·휘호를 올리거나 죽음을 애도하기 위해 옥간(玉簡)에 글을 새겨 엮은 문서

강물, 새소리, 미녀, 군자. 이런 이미지들은 우리를 중국 예술이라는 긴 강의 상류로 데려간다. 여명, 드넓은 공간, 맑은 소리로 우는 새가 하늘을 가르며 날아간다. 숲의 나뭇잎은 모두 촉촉하게 젖어 있다. 만물이 생장하며 자연스러운 본능을 발산한다. 여인의 그림자가 강가를 스치고 지나갈 때 산들바람이 불어 옷자락을 들추고 강물의 역광이 몸의 윤곽선을 그려내면 그녀를 본 남자들은 가슴이 뛰었다. 중국 고전문화의 첫 장면이다. 세계 어느 나라 고전보다 아름답다고 생각한다.

하느님이 이르시되 빛이 있으라 하셨다.

사실 시간에는 빛이 없다. 때로 시간은 어두운 터널일 뿐이다.

우리 문명의 빛은 '시'다.

그래서 중국인들은 '시'에 〈성경(聖經)〉과 같은 지위를 부여하고 〈시경(詩經)〉이라고 부른다.

3

옛부터 〈시경〉의 내용을 이미지로 재현했다. 전국 시대 청동기의 무늬와 선 중에 〈시경〉의 내용에 맞는 도안이 많다. 한나라 때 출현한 직업 화가들은 붓 한 자루로 사람들의 시선을 2천 년 전 시대로 이끌었다. 동한 시대 화가 유포(劉褒)가 〈대아(大雅)〉, 〈패풍(邶風)〉을 그렸고, 위협(衛協)도 〈패풍〉을 그렸다. 위진남북조 시대가 되자 〈시경〉을 그림으로 그리는 사람이 많아졌다.

"남송에 이르러 한 송이 꽃이 바람을 맞아 피어나듯"[1] 점점 많은 화

가들이 〈시경〉의 주제를 그림으로 표현했다. 마화지의 그림이 가장 대표적이다. 양즈쉐이(揚之水) 선생은 마화지의 〈시경〉 그림이 "과거에도 없었고 미래에도 없을"[2] 것이라고 했다.

전당(錢塘)* 사람 마화지는 송 고종 시기에 활약한 화가였다. 그는 화원(畫院)**의 실질 책임자인 부사(副使)로 남송 궁정화원의 화가 10인 중 관품이 가장 높았다. 남송 사인(詞人) 주밀(周密)은 "어전화원 10인 중 마화지가 첫째 위치에 있다."고 했다. 마화지는 불상, 계화(界畫)***, 산수화에 능하며 특히 인물화를 잘 그렸다. 인물화는 오도자(吳道子), 이공린(李公麟)을 본받고 '오장(吳裝)****'을 모방하여 '유엽묘(柳葉描)*****'를 처음으로 사용했다.

붓을 사용함에 기복과 선의 두께 변화가 뚜렷하고, 채색이 가볍고 연하고, 붓놀림이 막힘없이 유창하며, 활기차고 소탈하고, 운율감이 풍부했다. 옛날 방법을 자유자재로 드나들며 고정된 습관을 벗고 스스로 일가를 이루었다. 회화의 풍격이 당나라의 오도자와 비슷해 '작은 오도자'라고 불렸다. 황공망이 그의 작품을 보고 감탄했다. "필법이 부드럽고, 경치가 그윽하고 깊어 보통의 두루마리 그림보다 더욱 뛰어나다."

* 오늘날의 항저우
** 옛날 궁중의 회화 제작 기관
*** 중국 회화에서 궁실·누대(樓臺)·배나 수레 따위를 그릴 때 자와 같은 도구를 사용하여 직선을 만드는 섬세한 화법
**** 중국화의 담채색 기법
***** 버들잎 모양으로 가는 선을 쓰는 중국 화법의 한 가지

자금성의 물건들

마화지가 〈시경〉을 주제로 그린 그림들을 〈시경도〉라고 한다. 고궁 박물원에 여러 폭이 있는데, 거의 건륭 황제의 소장품이다. 건륭은 송 고종과 마화지의 합작품인 〈시경도〉 17권을 소장할 때 직접 감정했는데, 5권은 위작이고 12권은 진품이었다. 〈빈풍도(豳風圖)〉[그림 18-2]는 그중 하나로 〈시경·국풍(詩經·國風)〉 중 〈빈풍〉을 따라 그렸다. 모두 일곱 단락으로 '칠월(七月)', '치효(鴟鴞)', '동산(東山)', '파부(破斧)', '벌가(伐柯)', '구역(九罭)', '랑발(狼跋)'의 순서인데 각 단락 앞에 〈빈풍(豳風)〉 원문이 있다.

그림 속 인물은 형상이 생동감 있고 옷주름은 난엽묘(蘭葉描)*로 그려졌다. 필법이 유창하고 매끄러우며 채색은 고풍스럽고 우아해, 〈시경〉을 그린 여러 그림 중에서도 우수한 작품이다. 이 두루마리는 낙관이 없는데 마화지가 그림을 그렸고 송나라 고종 황제 조구가 글을 썼다고 전해진다. 하지만 '벌가❶' 편에 나오는 '구(購)'❷라는 글자의 획이 하나 빠진 것을 보면 사실은 조구가 쓴 것이 아니라 화원의 고수가 대필한 것임을 알 수 있다. 과거에는 황제의 이름에 든 글자를 함부로 쓰지 않았고 꼭 써야 할 경우 한 획을 빼는 등의 방법으로 달리 썼다.** 이 그림은 원나라 초에 두 권으로 분할되었고, '파부'❸ 편만 조맹부(趙孟頫)가 소장했다. 명나라 말 동기창(董其昌)은 조맹부가 그림을 수정했다고 여

* 중국화 화법의 하나로 오도자(鳴道子)가 처음으로 창작했다. 그리는 선의 모양이 난초 잎 같아서 얻어진 이름이다.
** 송 고종 이름인 구(構)와 성조가 같은 구(購), 구(夠) 등 50여개 발음이 비슷한 글자를 '피휘'했다.

[그림 18-2]
빈풍도, 남송, 마화지,
고궁박물원 소장

❶ 벌 가 伐柯

❷ 구(構) 觏

❸ 파 부 破斧

❹ 청 건륭제 乾隆御筆 風餘篇葦

❺ 동기창 其昌

❻ 고사기 高士奇

겼다. 청나라 건륭 연간에 두 권이 내부(內府)*로 들어와 한 권으로 합본되었고, 동기창❺과 고사기(高士奇)❻의 발문은 가장 뒷쪽으로 옮겼다. 권두에 청 고종 홍력(弘曆)이 쓴 '위약여풍(葦龠余風)'❹ 네 글자가 있고 마지막 장에 동기창, 항원변(項元汴) 등이 쓴 제기(題記)** 외에 건륭의 친필 글이 하나 있다. 또한 명나라의 항원변, 청나라의 고사기, 양청표(梁淸標) 및 건륭, 가경, 선통제의 서고 소장인이 찍혀 있다.

마화지는 그림으로 〈시경〉의 시대에 경의를 표했다. 고대 전원의 풍격을 갖춘 〈빈풍도〉 두루마리는 '칠월', '구역' 외에 '치효', '동산', '파부', '벌가', '랑발'의 여러 단락이 있는데 주나라 때의 역사와 생활현장을 재건해서 사라진 이상국가를 그림으로 살려냈다.

4

수많은 〈시경도〉 중에 내가 가장 좋아하는 것은 〈빈풍도〉다. 〈빈풍〉은 산과 들, 풀과 못의 자연 기운을 담고 있다. 사람들은 밭에서 일하고 강가에서 사랑을 속삭이며 자연의 일부가 된다. 2천 년의 시공 너머 불어오는 바람이 느껴진다. 그 바람은 남송의 종이 사이를 선회하며 가볍게 하늘거린다. 바람 소리에는 귀뚜라미의 울음소리, 여치가 뛰어오르는 소리, 들판에서 들려오는 여러 목소리 그리고 사람이 뽕잎을 따고 갈대를 베어내는 소리, 곡식을 수확하고 술을 내리는 소리가 섞여 있

* 왕실의 창고
** 문장의 본문 앞 혹은 제목 아래 쓰는 글

자금성의 물건들

다. 모든 소리의 갈피에서 사람이 꿈을 꾼다, 사랑에 관한 꿈을. 그 꿈은 그녀의 몸속에 숨어 소리를 내지 않는 식물처럼 몰래 자라다 어느 계절이 오면 가지마다 새하얀 꽃을 피워낼 것이다.

시는 우리를 끝없는 상상으로 이끈다. 옛사람들의 마음과 세상의 아름다움과 투명함을 상상하게 한다. 그 시절의 세상은 하늘에 미세먼지도 없었고 강에 공업 오수도 없었다. 배경은 비할 데 없이 단순하고 언어도 깨끗했다. 〈빈풍〉에 "7월이 되면 화성이 서쪽으로 내려오고, 9월에는 겨울옷을 만든다. 봄이면 햇볕이 따사롭고 꾀꼬리가 노래 부른다."는 시구가 있다.

이 명랑한 시구는 남녀간의 잠자리도 전혀 숨기지 않는다. 〈빈풍〉'구역'에는 한 여성이 남자와 잠자리를 가진 일, 남자가 떠난 후 살그머니 남자의 외투를 챙긴 것을 대담하게 말한다. 이것을 보면 츠바이크의 소설 〈낯선 여인의 편지〉에서 여주인공이 잠깐 관계를 가졌던 남자가 그리워 그가 피우다 떨어뜨린 담뱃재를 몰래 챙겨놓은 것이 생각난다. 츠바이크의 허구가 과도하다고 비판하는 사람도 있지만, 츠바이크는 수천 년 전의 중국 시에서도 같은 묘사를 했다는 것은 몰랐을 것이다.

그림으로는 이런 마음을 표현하기 힘들다. 명작을 원작으로 만든 영화와 마찬가지다. 주인공이 등장하면 사람들이 실망하는데, 그를 연기자로만 생각하고 캐릭터로 생각하지 못하기 때문이다. 양즈쉐이는 이렇게 말했다. "〈당풍·주무(唐風·綢繆)〉에서 '오늘 밤은 무슨 밤인가? 이렇게 좋은 사람을 만났네.'라고 했는데, 이 시의 완곡한 의미를 산문이나 현대어로는 충분하게 표현할 수가 없다. 화가가 그림으로 표현하는

[그림 18-3]

<빈풍도> 중 '칠월',

남송, 마화지,

고궁박물원 소장

狼跋美周公也周公攝政遠則四
國流言近則王不知周大夫美其
不失其聖也狼跋其胡載疐其尾

[그림 18-4]
<빈풍도> 중 '구역(九罭)',
남송, 마화지,
고궁박물원 소장

것은 더 어려운 법이다."[3]

상대적으로 마화지의 〈빈풍도〉는 그래도 괜찮다. 전체 두루마리에서 고풍스러움이 흘러넘치고 개개인의 표정과 용모가 모두 우리가 상상했던 옛사람들의 모습이기 때문만은 아니다.

마화지가 〈시경〉의 이미지를 기계적으로 해석하지 않고 원래의 시를 편집하고 각색했기 때문이다. '칠월'[그림 18-3]은 농사꾼들이 서둘러 노동하는 모습을 별로 묘사하지 않고 노동 후의 음주가무와 곧 시집갈 소녀의 서글픔을 그려서 반대로 노동의 고생과 즐거움을 부각시켰다. '구역'[그림 18-4]에도 적나라한 베드신은 없다. 화면에 보이는 것은 한가한 어부(어망은 사랑의 올가미가 틀림없다.) 그리고 모래 언덕을 나는 기러기, 넓고 아득한 강의 경치다. 이런 것들이 여자의 끝없는 쓸쓸함을 나타낸다.

이처럼 마화지의 〈시경도〉는 사실적이기도 하고 허구적이기도 한데, 그 허구는 여백이고 시정(詩情)이다.

5

예술가의 시선은 통상적으로 미래를 향하는 법이다. 중국 고대 예술가들도 그랬지만 그들은 미래보다 과거를 더 돌아봤다. 그들의 관념에서 이상적인 사회는 미래에 있지 않고 고대에 있으며, 그것이 중국인의 도덕과 가치의 진정한 근원이라 여겼기 때문이다. 공자는 이렇게 말했다. "주나라의 예와 악이 이처럼 다채로워서 나는 주나라를 따른다."[4] 이

말에는 현실에 대한 불만, 과거에 대한 그리움, 흘러가는 시간에 대한 슬픔 등 여러 내용이 포함되어 있다.

중국 문화는 왜 늘 과거를 그리워할까? 많은 중국 사람들이 고대는 순수하고 아름다웠고 복잡한 인성이 끝없는 욕망으로 인해 분출되기 전이라고 생각하기 때문일 것이다.

〈도덕경(道德經)〉 제12장에는 "화려한 색채가 눈을 멀게 하고, 시끄러운 소리가 귀를 먹게 하며, 잡미가 미각을 손상시켜 마음껏 사냥하고 노략질하여 사람을 방탕하고 미치게 만든다."[5]고 적혔는데, 고대 사람의 인성에는 아직 진짜가 많이 남아 있었다.

장자가 마음에 그린 이상사회는 이랬다. "백성들은 산노루처럼 단정하지만 의(義)를 모르고, 서로 사랑해도 인(仁)을 모르고, 진실해도 충(忠)을 모르며, 타당해도 신(信)을 모르며, 행위가 단순해서 서로 도우면서도 은혜를 베풀었다고 생각하지 않는다. 그래서 행위가 흔적을 남기지 않고 업적은 전해지지 않는다."[6] 내면이 진실하기 때문에 인의충신을 권고할 필요가 없다. 인의충신이 이미 모든 사람의 본능이 되어 핏줄에 녹아들고 행동으로 실천되고 있기 때문에 따로 표방할 필요가 없다. 감동적인 과거의 사적은 바람이 물 위로 부는 것같이, 기러기가 날아가는 것같이 흔적이 없다.

그들은 과거에 저런 세상이 존재했던 것은 확실하지만, 미래에도 이런 세상이 있을지는 장담할 수 없다고 생각했다. 그들이 당시 목격한 것은 정신의 타락과 물욕의 범람이었으니, 과거는 믿어도 미래는 믿기 힘들었다. 그들은 자신의 붓으로 그런 세상을 그렸다. 송나라 때 미불

(米芾)은 "나는 고개지의 예스러운 정취를 취한다."고 했고, 원나라 조맹부는 "그림을 그릴 때 귀한 것은 옛 정취이니, 옛 정취가 없으면 잘 그려도 도움이 되지 않는다."고 했다.[7]

옛날로 갈수록 세상은 깨끗하고 불순물이 줄어든다고 생각했다. 그들이 과거를 보는 눈빛에는 언제나 따뜻한 정이 가득 차 있다. 그들의 세상에는 가장 오래된 것은 없고 더 오래된 것만 있었다. 오래된 것은 그들의 정신적 의지처가 되었고 작품의 영혼이 되었다.

모든 시대 사람들이 '현대'를 살며 자신의 '현대'에서 역사를 돌아본다. 그리고 그의 '현대'는 다시 후세 사람들의 눈에 '옛날'로 남는다. 소동파가 적벽에서 "장강이 동쪽으로 흐르며 천고의 인물들을 파도로 휩쓸어갔구나."라고 외쳤지만, 지금 후세 사람들은 소동파도 '천고의 인물'로 추억한다.

모든 흘러간 시대가 '현대'일 때는 결함투성이로 보이지만, 후세 사람이 보면 감동적인 부분이 많다. 역사에 대한 추억은 그래서 장강이 동쪽으로 흐르는 것처럼 끊임없는 추동력을 갖고 있어 모두의 '집단 무의식'이 되고, 다양하고 풍요롭고 장대한 서사가 된다. 그래서 역사를 주제로 한 그림이 중국 그림의 주류가 되었다.

고궁박물원에 소장된 동진 시대 고개지의 〈여사잠도〉 두루마리, 당나라 때 작자미상의 〈복희여와상도(伏羲女媧像圖)〉 족자, 송나라 때 마원(馬遠)의 〈공구상도(孔丘像圖)〉, 작자 미상의 〈공문제자상도(孔門弟子像圖)〉 두루마리, 이당(李唐)의 〈채미도(采薇圖)〉 두루마리, 마화지의 〈적벽

부도(赤壁賦圖)〉두루마리 등에서 난정수계(蘭亭修禊)*, 동리상국(東籬賞菊)**, 서원아집(西園雅集)***, 망천(輞川)****, 적벽(赤壁)*****, 효경(孝經) 등이 모두 '회화사에서 중요한 역할'8)을 맡았다.

유명한 〈청명상하도(清明上河圖)〉는 북송의 장택단(張擇端)에서 시작해서 명나라 때의 구영(仇英)을 지나 청나라 때의 궁정화가에게 전해졌다. 그것들은 중국 화가들의 〈노트르담의 꼽추〉, 〈전쟁과 평화〉다. 찍고 또 찍어야만 한이 풀린다. 낡은 병에 새 술을 담는 것이 아니라 새 병에 오래된 술을 담는다. 병은 모든 세대 예술가의 심성과 기교이며, 술은 버릴 수 없는 오래된 가치다.

어쩌면 이것이 '경(經)'의 의미일 것이다. 퇴보가 아니라 시간이 앞으

* 수계는 봄철에 관리와 백성이 물가로 나가 물놀이를 하며 재난을 떨치고 복을 비는 고대의 전통 의식이다. 나중에 중국 고대 시인들이 모여서 술 마시고 시를 짓는 모임도 수계라 부르게 되었다. 그중 동진의 명사이자 대서예가인 왕희지(王羲之)가 주축이 되어 열렸던 난정수계가 유명하다.
** 동진의 시인 도연명(陶淵明)은 관직생활을 혐오해 전원으로 돌아가 자급생활을 하며 살았다. 그는 시 〈음주〉에서 "동쪽 울타리 아래서 국화를 꺾다가 홀연히 남산을 보네"라고 여류로운 생활의 정취를 노래했다.
*** 송나라 때 당시의 대문호 소식, 소철, 황정견, 미불, 이공린 등 16인이 모여 정원에서 즐거운 시간을 보냈는데, 미불이 이를 기록하고 이공린이 그림으로 남겼다. 남송의 마원, 명나라의 구영 등이 모본을 그렸고, 청나라 석도 등도 모방해서 그렸다. 역사에서 이를 '서원아집'이라 부르는데, 사람들은 이를 진나라 때 왕희지가 열었던 '난정수계'와 자주 비교한다.
**** 당나라 때 시인 왕유(王維)는 망천에 별장을 사서 '만년에 오직 고요함을 좋아해 만사에 관심을 두지 않고' 여유로운 삶을 살았다. 그는 망천의 절경을 노래하는 오언절구를 40수 짓고 〈망천집〉으로 엮었다.
***** 중국 후베이성 가어현의 서쪽에 있으며 후한 말의 건안 13년(208), 조조와 손권·유비의 연합군 사이에 '적벽의 싸움'이 벌어진 곳이기도 하다.

로 가지 못하게 하고, 옛것을 고수하는 것이 아니라 모든 새로운 사물에 항거하는 것이다. 그것은 우리 마음속의 좌표이고 영원히 움직이지 않는 원점으로서 중국 예술이 천리만리 가도 자신의 출발점을 잊지 않게 한다.

6

시간이 흐르면서 〈시경〉의 장면을 그렸던 〈시경도〉가 고전이 되었다. 역대 화가들이 이것을 따라 그리고 다시 그렸다. 송나라 때 화원 화가들이 〈시경도〉를 많이 그렸는데, 서명은 모두 '마화지'로 했다. 명나라 때 주신(周臣)의 〈모시도(毛詩圖)〉[그림 18-5]는 현재 미국 프린스턴대학 미술관에서 소장 중이다. 그림은 질박하고 고졸하다.

추수가 끝난 후 한가하고 편안한 시골사람들의 생활을 묘사하고 있다. 그림의 집들은 모두 창이 밝고 책상은 깨끗하며 대문은 활짝 열려 있다. 마을 옆에 산이 있고 강물이 흐른다. 남향이라 햇볕이 잘 든다. 음식과 옷이 충분하고 편안히 살면서 즐겁게 일하는 풍경은 그들이 생각하는 이상 속의 주나라다. 건륭 황제는 일찍이 이 그림을 수집하고 그림에 시를 썼다.

[그림 18-5]
모시도(毛詩圖),
명나라, 주신,
미국 프린스턴대학 미술관 소장

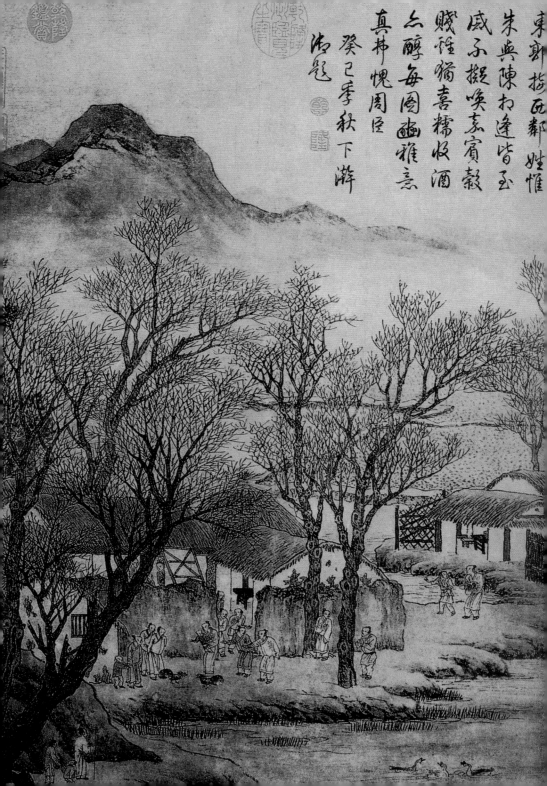

東郭墟村匠斲姓惟
朱與陳扣逢皆玉
歲不擬喚嘉賓穀
賤種獼喜糯收酒
太醇每圖幽雅意
真村愧周臣
癸巳季秋下澣
御題

동쪽집과 서쪽집이 이어 있고

성은 주씨와 진씨뿐이라

만나는 이가 모두 친척이니

손님으로 대하지 않네

곡식값이 떨어져도 즐겁게

찹쌀 거두어 술 빚으니 향기롭구나

그림마다 아름다운 뜻이 넘치니

참으로 주신의 그림으로 부끄럽지 않다

건륭 황제는 이 그림에 옥새를 찍고 유명한 삼희당(三希堂)*에 소장
했다.

청나라 때 소운종(蕭雲從)은 〈임마화지진풍도(臨馬和之陳風圖)〉에서 마
화지의 구도와 필법을 모방했다. 이 10장짜리 화첩은 지금은 타이베이
고궁박물원에 있다. 물론 가장 유명한 것은 청나라 건륭 황제가 조직한
화원 화가들이 그린 거대한 〈모시전도(毛詩全圖)〉로, 위대한 〈시경〉의 전
통과 이 전통에 참여한 마화지에 경의를 표하고 있다.

건륭이 '학시당' 편액을 쓰기 30여 년 전인 건륭 4년(서기 1739년) 봄,
28세의 건륭 황제는 화원의 모든 신하들에게 한 가지 큰일을 시켰다.
남송 화가 마화지가 그린 〈시경도〉의 취지를 따라 완전한 한 폭의 〈모
시전도〉를 그리라는 것이었다. 그는 청나라 천하를 〈모시도〉처럼 다스

* 청나라 건륭 황제의 서재로, 진(晉)나라 이후 역대 화가 134인의 작품 340여 점과 탁본
495점을 소장했다.

려야 한다고 생각했는지도 모른다. 이 그림은 아마도 그의 정치이상을 시각적으로 나타낸 것이리라. 그로부터 7년 후인 건륭 10년(서기 1745 년) 여름 〈시경〉을 다시 그리는 예술 프로젝트가 무더위 속에 완성되었다.

그후 건륭 황제는 흥에 겨워 궁의 저명한 사신 화가(詞臣畫家)* 동방 달(董邦達)과 합작으로 〈빈풍도병서(豳風圖幷書)〉**를 베껴 쓰고 그렸다. 명나라 선덕 연간에 만들어진 금사란본(金絲闌本)에 행해서(行楷書)***로 쓰인 〈빈풍〉 시를 따라 쓰고 태자방전본(太子仿箋本)의 〈빈풍도〉 그림을 따라 그렸다. 건륭은 인물을 그리고 동방달은 나무와 돌, 집을 그려넣었다.

구구 우는 물무리새
강 가운데 모래톱에 사네

한 폭의 두루마리는 강과 같아서 전체를 볼 수 없다. 그러나 우리는 모두 그것이 연속성을 가진 전체라는 것과 사소한 부분 하나하나까지 모두 머나먼 근원에서 변화해온 것을 알고 있다.

* 궁정 화가가 아닌 직업 화가
** 〈시경〉의 〈빈풍〉을 그림으로 표현한 〈빈풍도〉와 〈빈풍〉을 쓴 글이 같이 있는 작품
*** 행서와 해서가 결합된 서체의 일종

중국으로 여행 가면 박물관에 가보곤 했다. 청동기부터 시작해서 자기, 회화, 가구, 복식 등으로 이어지는 전시품을 돌아보는 일은 언제나 재미있었다. 특히 청동기 전시실은 매우 흥미로웠다. 놀라울 정도로 거대한 그릇들, 혹은 미세하게 작은 그릇들, 그 그릇의 표면을 뒤덮는 정교한 무늬들. 대체 그 먼 옛날에 이들은 어떻게 이런 그릇을 만들어낼 수 있었을까 하는 호기심이 피어났다. 그러나 한편으로 청동기실은 가벼운 마음으로 선뜻 발을 딛기는 쉽지 않은 공간이었다. 어둡고 조용한 전시실에 청색 녹을 잔뜩 뒤집어쓰고 검은 낯빛으로 서 있는 그릇들이 어느 순간에는 약간의 공포감을 주기 때문이다.

주용 작가의 〈자금성의 물건들〉은 베이징 고궁박물원에 근무하는 저자가 수많은 고궁의 소장품 중 가장 대표적인 옛 물건을 고르고 골라 18테마로 요약하여 독자들에게 설명해주는 책이다. 이 책의 첫 장에서 청동기를 다루고 있다. 저자는 그 청동기들이 처음부터 공포감을 주는 검고 무서운 색이 아니었다고 한다. 처음에는 금처럼 반짝이는 구릿빛이었다고, 가마에서 처음 나온 청동솥들을 한 줄로 세워놓았을 때

자금성의 물건들

회랑을 지나온 햇빛이 청동솥에 부딪쳐 얼마나 아름답고 찬란한 빛을 만들어냈는지 아느냐고 묻는다. 오랫동안 왜 중국인들은 이렇게 멋진 그릇을 이처럼 어두침침하고 무섭게 만들었을까 하는 의문이 단박에 풀렸다.

첫 장에 시선을 빼앗겨 빨려들 듯이 〈자금성의 물건들〉을 읽어 내려갔다. 엄숙한 학자이면서도 글솜씨가 빼어나 발표하는 글마다 베스트셀러가 되는 주용 작가는 이 책에서 시대의 흐름을 따라 분야를 넘나들며 멋진 설명을 들려준다. 그의 설명을 들으니 박물관 전시실에서 조용히 고개를 숙이고 있던 그릇과 그림, 가구와 옷들이 '후!' 하고 멈췄던 숨을 쉬고 먼지를 털고 일어나는 것처럼 느껴졌다.

이 책을 읽고 나면 더이상 박물관이라는 곳이 옛 물건들이 무표정하게 서 있는 곳으로 느껴지지 않는다. 색과 소리를 회복한 옛 물건들이 시끄럽게 뛰어다니고, 칼과 검을 휘두르고, 이야기를 하고, 손뼉을 치고, 큰 소리로 웃는 것이 보인다. 옛 물건에 이렇게 강력한 생동감을 부여하는 스토리를 들어본 적이 없다.

이 옛 물건들은 모두 사연을 갖고 있었다. 주용 작가의 설명을 듣기 전에는 가늠조차 할 수 없었던 사연들이다. 물건들은 우리로서는 가늠할 수 없는 멀고도 먼 시간을 따라 여기까지 왔고 이 시대에 우리와 함께 있다.

우리와 잠깐 마주한 이 순간이 지나면 우리는 사라질 것이고 옛 물건들은 남을 것이다. 우리에게 옛 물건은 스쳐가는 많은 인연 중 하나

일 뿐이었을 텐데, 주용 작가의 설명 덕분에 옛 물건과 우리의 만남이 무미건조하게 스쳐가는 만남이 아니라 아름답게 빛나는 만남이 된다. 빨리 〈자금성의 물건들〉을 끼고 박물관으로 달려가 그들을 다시 만나고 싶다.

1장
〔그림 1-1〕 동물 얼굴 문양 솥(獸面紋鼎), 상나라 전기, 고궁박물원 소장
〔그림 1-2〕 동물 얼굴 문양 솥, 상나라 전기, 고궁박물원 소장
〔그림 1-3〕 동물 얼굴 문양 솥, 상나라 후기, 고궁박물원 소장
〔그림 1-4〕 소극정(小克鼎), 서주 후기, 고궁박물원 소장
〔그림 1-5〕 소극정의 명문, 서주 후기, 고궁박물원 소장

2장
〔그림 2-1〕 동물 얼굴 문양 외뿔소 굉(獸面紋兕觥), 상나라 후기, 고궁박물원 소장
〔그림 2-2〕 아휵방존(亞醜方尊), 상나라 후기, 고궁박물원 소장
〔그림 2-3〕 아휵방존(부분), 상나라 후기, 고궁박물원 소장
〔그림 2-4〕 수고(受觚), 상나라 후기, 고궁박물원 소장

3장
〔그림 3-1〕 연꽃 위의 학 주전자(蓮鶴方壺), 춘추시대 후기, 고궁박물원 소장
〔그림 3-2〕 동물 모양 주전자(獸形匜), 춘추시대 후기, 고궁박물원 소장
〔그림 3-3〕 거북이와 물고기 무늬의 네모 접시(龜魚紋方盤), 전국시대 전기, 고궁박물원 소장
〔그림 3-4〕 거북이와 물고기 무늬의 네모 접시(부분), 전국시대 전기, 고궁박물원 소장
〔그림 3-5〕 거북이와 물고기 무늬의 네모 접시(부분), 전국시대 전기, 고궁박물원 소장

4장
〔그림 4-1〕 잔치 열고 물고기 잡고 전쟁하는 그림이 그려진 주전자(宴樂漁獵攻戰圖壺), 전국시대 전기, 고궁박물원 소장
〔그림 4-2〕 잔치 열고 물고기 잡고 전쟁하는 그림이 그려진 주전자의 문양 펼침 그림, 전국시대 전기, 고궁박물원 소장
〔그림 4-3〕 발을 베는 형벌을 받은 사람 솥(刖人鬲), 서주 후기, 고궁박물원 소장
〔그림 4-4〕 발을 베는 형벌을 받은 사람 솥(부분), 서주 후기, 고궁박물원 소장

5장
〔그림 5-1〕 병마용(兵馬俑), 진나라, 고궁박물원 소장

6장
〔그림 6-1〕 도금한 박산 향로(鎏金博山爐), 서한 중기, 고궁박물원 소장

12장

〔그림 12-1〕 채색한 도기 여성 인형(陶彩繪女俑), 당나라, 고궁박물원 소장

〔그림 12-2〕 부채를 부치는 궁녀 그림(揮扇仕女圖), 당나라, 주방, 고궁박물원 소장

〔그림 12-3〕 유모를 쓰고 말을 탄 나무 궁녀 인형(彩繪帷帽仕女騎馬木俑), 당나라, 신장위구르 자치구박물관 소장

〔그림 12-4〕 갈대모자를 쓰고 말을 탄 도기 여성 인형(彩繪釉陶戴笠帽騎馬女俑), 당나라, 산시성 역사박물관 소장

〔그림 12-5〕 봄나들이 가는 괵국부인 그림(부분), 당나라, 장훤, 랴오닝성박물관 소장

〔그림 12-6〕 남자 옷을 입은 궁녀 인형(男裝仕女俑), 당나라, 시안박물원 소장

13장

〔그림 13-1〕 흰옷의 관음상(白衣觀音像), 오대십국 시대, 고궁박물원 소장

〔그림 13-2〕 순강 낙관이 찍힌 덕화요 관음상(德化窯白釉苟江款觀音像), 청나라, 고궁박물원

〔그림 13-3〕 순강 낙관이 찍힌 덕화요 관음상(부분), 청나라, 고궁박물원

〔그림 13-4〕 수월관음도(水月觀音圖), 원나라, 안휘(전), 미국 넬슨-앳킨스 미술관 소장

〔그림 13-5〕 채색한 나무 관음상(木雕彩繪觀音像), 요나라, 고궁박물원 소장

〔그림 13-6〕 채색한 나무 관음상(부분), 요나라, 고궁박물원 소장

14장

〔그림 14-1〕 서학도(瑞鶴圖), 북송, 조길, 랴오닝성박물관 소장

〔그림 14-2〕 하늘색 유약을 바른 줄무늬 여요 술잔(汝窯天靑釉弦紋樽), 북송, 고궁박물원 소장

〔그림 14-3〕 여요 청자 큰 접시(汝窯天靑盤), 북송, 타이베이 고궁박물원 소장

〔그림 14-4〕 하늘색 유약을 바른 연꽃잎 모양의 데우는 여요 사발(汝窯天靑釉蓮花式溫碗), 북송, 허난성문물고고연구원 소장

〔그림 14-5〕 황제가 시문을 쓰고 하늘색 유약을 바른 세 발 달린 여요 필세(汝窯天靑釉刻御題詩文三足洗), 북송, 고궁박물원 소장

〔그림 14-6〕 사경산수도(四景山水圖), 남송, 유송년, 고궁박물원 소장

15장

〔그림 15-1〕 황화리목 물결무늬 손잡이 장미 의자(黃花梨波浪紋圍子玫瑰椅), 명나라, 영국 런던 개인 소장

〔그림 15-2〕 기룡 무늬를 조각한 자단목 장미 의자(紫檀雕夔龍紋玫瑰椅), 명나라, 고궁박물원 소장

서문

1) 李敬泽 : 〈小春秋〉, 1쪽, 北京 : 新星出版社, 2010
2) 孙机 : 〈从历史中醒来－孙机谈中国古文物〉, 445쪽, 北京 : 生活·读书·新知三联书店, 2016

1장

1) 李泽厚 : 〈美的历程〉, 33쪽, 北京 : 生活·读书·新知三联书店, 2009
2) 〈묵자〉에서 '구정'이 하나라의 우임금이 만든 것이 아니라 하나라 우임금의 아들이자 하 왕조 이대 왕인 하후계가 배렴에게 산천에서 금(동)을 캐서 곤오(오늘날 허난 푸양) 지방에서 '구정'을 주조하라고 명했다고 했다. 어떤 경우에도 여러 문헌이 '구정'의 존재를 증명한다. 더구나 연대가 하나라 전기 즉 기원전 21세기이다. '얼리터우 문화' 유적지에서 대량의 하나라 청동기가 발견되었다. 이는 하나라 때 청동기 주조가 예술적, 기술적으로 성숙했음을 보여준다. 이를 통해 하나라 때 '구정'을 주조할 수 있는 조건이 완벽하게 갖추어졌으며 문헌의 '구정'은 옛 사람이 자의로 만들어낸 것이 아니라는 것을 알 수 있다.
3) 하나라 우임금이 솥을 주조한 전설은 〈左传·宣公三年〉, 〈史记·楚世家〉, 〈战国策·周策〉, 〈论衡·儒增篇〉, 〈拾遗记〉, 〈太平御览〉, 〈蜀中名胜记〉 등의 문헌을 참조하라.
4) [미국] 张光直 : 〈美术、神话与祭祀〉, 98~99쪽, 北京 : 生活·读书·新知三联书店, 2013
5) 〈고본죽서기년(古本竹书纪年)〉에 "반경이 은으로 옮기고 주가 멸망하기까지 273년 동안 수도를 옮기지 않았다."고 했다. [미국] 장광즈(张光直) : 〈상문명商文明〉, 69쪽 주석에서 재인용, 北京 : 生活·读书·新知三联书店, 2013
6) [西汉] 司马迁 : 〈史记〉, 79쪽, 北京 : 中华书局, 2000
7) 陈梦家 : 〈商代的神话与巫术〉, 〈燕京学报〉, 1936년 제20기 참조
8) [미국] 张光直 : 〈중국의 청동기 시대中国青铜时代〉, 65쪽, 北京 : 生活·读书·新知三联书店, 2013
9) [春秋] 左丘明 : 〈左传〉, 170쪽, 郑州 : 中州古籍出版社, 2010
10) [西汉] 刘向 : 〈战国策〉, 上册, 87쪽, 北京 : 中华书局, 2012
11) 지금의 장쑤성 쉬저우시
12) [北宋] 司马光 : 《资治通鉴》, 一册, 80쪽, 北京 : 中华书局, 2007

2장

1) 孙机 〈中国古代物质文化〉, 39쪽, 北京 : 中华书局, 2014
2) [영국] Jessica Lawson : 〈祖先与永恒－杰西卡·罗森中国考古艺术文集〉, 63쪽, 北京 : 生活·读书·新知三联书店, 2011
3) 같은 책, 25~28쪽
4) 王文锦译解 : 〈礼记译解〉, 上册, 409쪽, 北京 : 中华书局, 2001
5) [春秋] 左丘明 : 〈左传〉, 142쪽, 北京 : 中华书局, 2007

6) 陕西周原考古队：〈陕西扶风庄白一号西周青铜器窖藏发掘简报〉,〈文物〉, 1978년 제3기

3장
1) 王国维：〈殷周制度论〉,〈王国维文集〉, 4권, 42쪽, 北京：中国文史出版社, 1997
2) 宗白华：〈美学散步〉(插图典藏本), 38쪽, 上海：上海人民出版社, 2015

4장
1) [미국] 巫鸿：〈中国古代艺术与建筑中的"纪念碑性"〉, 75쪽, 上海：上海人民出版社, 2009
2) 같은 책, 92쪽

5장
1) [미국] 巫鸿：〈中国古代建筑与艺术中的"纪念碑性"〉, 2쪽, 上海：上海人民出版社, 2009
2) [미국] Lothar Ledderose：〈万物－中国艺术中的模件化和规模化生产〉, 104쪽, 北京：生活·读书·新知三联书店, 2005
3) 미국] 巫鸿：〈中国古代建筑与艺术中的"纪念碑性"〉, 146쪽, 上海：上海人民出版社, 2009
4) 蒋勋：〈美的沉思〉, 47쪽, 长沙：湖南美术出版社, 2014
5) [西汉] 司马迁：〈史记〉, 188쪽, 北京：中华书局, 2000
6) [미국] 巫鸿：〈礼仪中的美术－巫鸿中国古代美术史文编〉, 下卷, 595쪽, 北京：生活·读书·新知三联书店, 2005
7) [战国]〈荀子〉, 315쪽, 北京：中华书局, 2011
8) [영국] Jessica Lawson：〈祖先与永恒－－杰西卡·罗森中国考古艺术文集〉, 230쪽, 北京：生活·读书·新知三联书店, 2011
9) 같은 책, 22쪽

6장
1) 祝勇：〈盛世的疼痛－中国历史中的蝴蝶效应〉中 '汉匈之战'一文, 北京：东方出版社, 2013
2) "此器齐桓公十年陈于柏寝." [서한西汉] 司马迁：〈史记〉, 319쪽, 北京：中华书局, 2000 참고
3) "以少君为神, 数百岁人也." [서한西汉] 司马迁：〈史记〉, 319쪽, 北京：中华书局, 2000 참고
4) [미국] 巫鸿：〈中国古代艺术与建筑中的"纪念碑性"〉, 220쪽, 上海：上海人民出版社, 2009
5) 미국] 巫鸿：〈时空中的美术－巫鸿中国美术史文编二集〉, 135쪽, 北京：生活·读书·新知三联书店, 2009 참고
6) 扬之水：〈香识〉, 3쪽, 北京：人民美术出版社, 2014년
7) 孙机：〈汉代物质文化资料图说〉, 360~361쪽, 北京：文物出版社, 1991
8) 늦어도 상나라 때는 청동거울이 출현했다. 1930년대, 은허에서 청동거울이 출토되었다. 량쓰용(梁思永) 선생은 당시 이것이 청동거울이라고 생각했지만 다른 사례가 없었기 때문에 보편적으로 인정받지는 못했다. 1976년, 은허의 소둔5호묘, 즉 부호의 묘에서 동거울 4개가 발견되자 비로소 상나라 때 청동거울의 존재가 사실로 인정되었다. 리쉐친(李學勤),〈중국 청동기의 선비〉(서울: 학고방, 205)
9) [唐] 李白：〈杨叛儿〉,〈李太白全集〉, 上册, 198쪽, 北京：中华书局, 2011 참고

7장

1) 한나라 이후에 〈상서〉라고 불리었다. '상'의 의미는 일반적으로 두 가지 해석이 있다. 첫째는 상고라는 의미다. '상서'는 '상고의 책'이다. 또다른 뜻은 '임금'이라는 의미다. 그래서 '상서'는 '임금의 언행을 기록한 책'이다. 왕충은 〈논형 정설편〉에서 "〈상서〉는 상고 시대 제왕의 책이다. 혹은 위의 행위를 아래에서 기록한다. 그래서 〈상서〉라고 했다"고 했다.

2) 〈상서: 재재〉에는 "하늘이 중국의 백성과 땅을 선왕에게 주었고, 왕이 덕을 펼치니 유민들이 기쁜 마음으로 복종한다."라고 기술되어 했다. 〈상서〉(북경: 중화서국, 2012), 213쪽. 여기서 말한 '중국'의 범위는 주나라 사람들이 거주했던 웨이허(渭河), 황허(黃河), 뤄허(洛河) 일대를 가리킨다. 춘추시대에 '중국'의 의미가 여러 제후국을 포함한 황허 중하류 지역으로 확대되었다. 그후 제후국의 영역이 확대되면서 '중국'은 주변으로 확장하여 현재의 대국이 되었다.

3) 이 그림의 진위에 대해서는 전문가의 의견이 갈린다. 중국 감정계에서는 부정적인 의견이 많지만 연대는 왕유(王維)의 시대에 가깝다.

4) [西汉] 司马迁 : 〈报任安书〉, 〈古文观止〉, 上册, 352쪽, 北京 : 中华书局, 2011년 참고

5) 1960년대의 기초조사에 따르면 고궁박물원에 소장된 갑골문은 약 2만 2,463편이라고 알려져 있다. 전세계에 남아 있는 은허 갑골문의 18%다. 국가도서관(3만 4,512편)과 대만역사어언연구소(2만 5,836편)에 이어 세 번째로 갑골문을 많이 소장하고 있다. 이상의 갑골문들은 대부분 정리 및 출판이 되지 않았다.

6) 蒋勋 : 〈汉字书法之美〉, 68쪽, 桂林 : 广西师范大学出版社, 2009

7) 李敬泽 : 〈小春秋〉, 99쪽, 北京 : 新星出版社, 2010

8) 今陕西咸阳东。

9) [영국] Michael Sullivan : 〈中国艺术史〉, 72쪽, 上海 : 上海人民出版社, 2014

10) 刘跃进 : 〈雄风振采-中华文学通览·汉代卷〉, 6쪽, 北京 : 中华书局, 1997

8장

1) [南朝宋] 刘义庆 : 〈世说新语〉, 276쪽, 郑州 : 中州古籍出版社, 2008

2) 위와 같음

3) 같은 책, 279쪽

4) 같은 책, 282쪽

5) 같은 책, 283쪽

6) [魏] 曹植 : 〈洛神赋〉, 〈魏晋南北朝文〉, 30쪽, 石家庄 : 河北教育出版社, 2001 참고

7) [唐] 房玄龄等撰 : 〈晋书〉, 906쪽, 北京 : 中华书局, 2000

8) [南朝宋] 刘义庆 : 〈世说新语〉, 276쪽, 郑州 : 中州古籍出版社, 2008

10) [영국] Michael Sullivan : 〈中国艺术史〉, 137쪽, 上海 : 上海人民出版社, 2014

10) [영국] 柯律格 : 〈中国艺术〉, 33쪽, 上海 : 上海人民出版社, 2013

11) 张节末 : 〈狂与逸〉, 36쪽, 北京 : 东方出版社, 1995

12) 李敬泽 : 〈小春秋〉, 122쪽, 北京 : 新星出版社, 2010

13) [魏] 曹丕 : 〈典论·论文〉

14) [일본] 金文京 : 〈三国志的世界－后汉三国时代〉, 283쪽, 桂林 : 广西师范大学出版社, 2014

15) 今河南省焦作修武县。

16) 李泽厚：〈美的历程〉, 109쪽, 北京：生活·读书·新知三联书店, 2009

17) [唐] 房玄龄等撰：〈晋书〉, 909쪽, 北京：中华书局 , 2000

18) [南朝宋] 刘义庆：〈世说新语〉, 275쪽, 郑州：中州古籍出版社, 2008

19) 같은 책, 276쪽

9장

1) [唐] 房玄龄等撰：〈晋书〉, 622쪽, 北京：中华书局 , 2000

2) [清] 纳兰性德：〈减字木兰花〉,〈纳兰词〉, 128쪽, 沈阳：万卷出版公司, 2012년 참고

3) [唐] 房玄龄等撰：〈晋书〉, 628쪽, 北京：中华书局, 2000

4) 같은 책, 628~329쪽

5) [宋] 司马光：〈资治通鉴〉, 二册, 969쪽, 北京：中华书局, 2007

6) [唐] 房玄龄等撰：〈晋书〉, 701쪽, 北京：中华书局, 2000

7) [北宋] 欧阳修、宋祁撰：〈新唐书〉, 3122쪽, 北京：中华书局, 2000

8) [北宋] 司马光：〈资治通鉴〉, 二册, 977쪽, 北京：中华书局, 2007

10장

1) [西汉] 司马迁：〈史记〉, 2198쪽, 北京：中华书局, 2000

2) [唐] 李商隐：〈咏史〉,〈唐诗选〉, 下册, 301~302쪽, 北京：中华书局, 197년8 참고

3) [东汉] 曹操：〈蒿里行〉, 朱东润 엮음：〈中国历史文学作品选〉, 上编二册, 234쪽, 上海：上海古籍出版社, 1979년 참고

4) [미국] 黄仁宇：〈中国大历史〉, 92쪽, 北京：生活·读书·新知三联书店, 1997

5) Judith M. Bennett와 C. WarrenHollister가 지은 〈유럽중세기사〉는 유럽 중세기사 연구의 고전으로 미국의 수백개 고등학교에서 교재로 채택했다. 상해사회과학원 출판사에서 2007년 중문 번역본을 출판했다.

6) 王文锦：〈礼记译解〉, 299쪽, 北京：中华书局, 2001

7) [战国] 孟子：〈孟子〉, 215쪽, 北京：中华书局, 2010

8) [东汉] 曹操：〈苦寒行〉, 朱东润主编：〈中国历史文学作品选〉, 上编二册, 237쪽, 上海：上海古籍出版社, 1979 참고

9) [明] 罗贯中：〈三国演义〉, 412쪽, 北京：人民文学出版社, 1973

10) [北朝] 무명씨：〈木兰诗〉, 见朱东润主编：〈中国历史文学作品选〉, 上编二册, 392쪽, 上海：上海古籍出版社, 1979

11) 许倬云：〈说中国〉, 103쪽, 桂林：广西师范大学出版社, 2015

12) 蒋勋：〈美的沉思〉, 152쪽, 长沙：湖南美术出版社, 2014

13) 高洪雷：〈另一半中国史〉, 82쪽, 北京：文化艺术出版社, 2010 참고

11장

1) [西汉] 班固：〈汉书〉, 2870쪽, 北京：中华书局, 2000 참고

2) [西汉] 司马迁：〈史记〉, 1039쪽, 北京：中华书局, 2000

3) [唐] 李白：〈天马歌〉, 见〈李太白全集〉, 上册, 165쪽, 北京：中华书局, 2011

4) [미국] Mark Edward Lewis : 〈世界性的帝国 : 唐朝〉, 145쪽, 北京 : 中信出版社, 2016

5) [영국] Michael Sullivan : 《中国艺术史》, 143쪽, 上海 : 上海人民出版社, 2014

6) 당삼채에도 달리는 말이 있으나, 그 수가 매우 적다. 현재까지의 자료에 따르면 중국의 여러 박물관에서 소장한 당삼채 중 파란 유약을 바르고 하늘을 나는 모습을 한 말은 하나뿐이다. 중국 이외의 나라에서는 이와 비슷한 말이 발견되지 않았다.

7) 蒋勋 :《美的沉思》, 158쪽, 长沙 : 湖南美术出版社 , 2014

8) [北宋] 欧阳修、宋祁撰 :〈新唐书〉, 877쪽, 北京 : 中华书局, 2000

9) [唐] 李白 :〈将进酒〉,〈李太白全集〉, 上册, 160쪽, 北京 : 中华书局, 2011 참고

10) 赵梅 :〈李白〈将进酒〉中的 "五花马" 可能是唐代于阗马〉, 来源 : 亚心网, 2016年10月19日

11) 蒋勋 :〈美的沉思〉, 158쪽, 长沙 : 湖南美术出版社, 2014

12) 예외도 있다. 조패(曹霸)는 수척한 말을 그리는 것을 좋아했다. 그래서 두보는 그의 말이 '앙상한 뼈가 칼날 봉우리 같다'고 했다.

13) [后晋] 刘昫等撰 :〈旧唐书〉, 1468~1469쪽, 北京 : 中华书局, 2000

14) [唐] 杜甫 :〈丽人行〉, 见〈唐诗选〉, 上册, 228쪽, 北京 : 中华书局, 1978

12장

1) [唐] 杜甫 :〈丽人行〉, 见〈唐诗选〉, 上册, 228쪽, 北京 : 中华书局, 1978

2) [영국] Michael Sullivan :〈中国艺术史〉, 172~173쪽, 上海 : 上海人民出版社, 2014

3) 지금 쓰촨성 광웬시. 장안(지금 산시성 시안시)라는 설도 있다.

4) [일본] 气贺泽保规 :〈绚烂的世界帝国 : 隋唐时代〉, 91쪽, 桂林 : 广西师范大学出版社, 2014

5) [일본] 气贺泽保规 :〈绚烂的世界帝国 : 隋唐时代〉, 199~200쪽, 桂林 : 广西师范大学出版社, 2014년

6) [后晋] 刘昫等撰 :〈旧唐书〉, 1331쪽, 北京 : 中华书局, 2000년

7) [일본] 气贺泽保规 :《绚烂的世界帝国 : 隋唐时代》, 199~200쪽, 桂林 : 广西师范大学出版社, 2014

8) 고궁박물원 미술사 전문가 위훼이는 왼쪽 5번째가 괵국부인이고 앞의 세 명은 길잡이이며 괵국부인 주변에 네 명이 반월형을 그리고 호위하고 있고 괵국부인은 그 가운데 있다고 했다. 余辉 :〈画马五千年〉, 65쪽, 上海 : 上海书画出版社, 2014 참고

9) [清] 曹雪芹著、无名氏续 :〈红楼梦〉, 下册, 877쪽, 北京 : 人民文学出版社, 2008

10) [唐] 骆宾王 :〈为徐敬业讨武曌檄〉,〈古文观止〉, 下册, 497쪽, 北京 : 中华书局, 2011 참고

13장

1) 〈人事去何许, 唯有轻别〉,〈物色〉公众号 참고

2) 扬之水 :〈宋代花瓶〉, 1쪽, 北京 : 人民美术出版社, 2014년

3) 전진(前秦)은 대제국이라 일컬을 만하다. 이 나라는 4세기에 세워졌고, 강성할 때는 동쪽 경계가 바다에 닿고, 서쪽으로 총령(葱岭)에, 남쪽으로 강회(江淮)에, 북쪽으로 고비사막에 이르렀다. 수도는 장안이었다. 다만 42년간 존재한 후 후진(後秦)에 멸망했다.

4) 관음에 관한 기록은 3세기 위나라 때 강승개(康僧铠)가 번역한 〈불설무량수경(佛說無量壽經)〉이 있다.

5) 광세음은 관세음을 가리킨다. 구마라습은 관세음이라고 번역했고, 현장은 관자재라 번역했다. 중국에서는 관음이라 줄여서 불렀다. 북위, 동위, 북제, 수당에서 관세음 혹은 관음이라 불렸다. 그러나 관세음이 관음보다 훨씬 많았다. 초당 이후에 상황이 바뀌어 관음이라 부르는 경우가 관세음보다 많아졌다. 민간에서 간략하게 불러서 그런 것일 수도 있고, 당 태종 이세민이 죽은 후, 당 고종 이치가 부친의 이름과 겹치는 것을 피하기 위해 관음이라 부른 것일 수도 있다.

6) 7가지 난은 불, 물, 바람, 칼, 귀신, 칼과 족쇄, 원수이고 세 가지 독은 탐욕, 성냄, 무지다.

7) 蒋勋 : 〈美的沉思〉, 127쪽, 长沙 : 湖南美术出版社, 2014년

8) 북위는 선비족 사람 탁발씨가 386년에 세운 왕조로, 534년 동위와 서위로 나뉘었다. 후에 동위는 북제로 대치되었고, 서위는 북주에 대치되었다. 쉬저원은 이렇게 말했다. "북제의 고씨는 하북에서 북쪽으로 이주한 한족이었으나 후에 완전히 호인과 같은 모습으로 나타났다." "북제, 북주의 육진 집단은 본래는 호인과 한인이 섞인 군벌이었다." 쉬저원(許倬雲), 〈대국패업의 흥폐〉(항저우: 절강인민출판사, 2016), 26~27쪽

9) 몸이 편평하고 입술 위에 수염이 남아 있는 보살상이 이때도 남아 있었다.

10) 오대는 907년 당나라가 망한 후 연이어 바뀌었던 중원의 5개 정권이다. 후량, 후당, 후진, 후한, 후주. 중원 이외의 지역에 수많은 정권이 있었는데, 그중 전촉, 후촉, 오, 남당, 오월, 민, 초, 남한, 남평(형남), 북한 등 10여 개의 정권이 있었다. 〈신오대사〉와 후세 사학자들이 이들을 십국이라 불렀다.

11) 선화4년(1122년) 송나라와 금나라는 '해상지맹'을 맺고 연합해서 요나라를 멸한 후에 금나라가 송나라에 연운16주를 돌려주기로 약속했다. 북송은 이곳에 연산부로와 운중부로를 두기로 한다. 금나라 태조 완안아골타가 요나라의 마지막 황제 천조제를 연산 서쪽으로 쫓아낸 후, 1123년 태행산 이남의 연경, 탁주, 이주, 단주, 순주, 경주, 계주를 약속대로 돌려줬다. 그러나 아골타가 죽은 후 금나라는 장각사변을 이유로 송나라를 공격했다. 선화7년(1125년) 금나라 군대가 연경을 점령하여, 1127년 금나라가 북송을 멸했다. 1153년 금나라 황제 완안량이 연경을 수도로 삼았다.

12) [미국] Will Durant : 〈东方的遗产〉, 316쪽 , 北京 : 华夏出版社, 2010

13) 李敬泽 : 〈行动 : 三故事〉, 见 〈青鸟故事集〉, 307쪽, 南京 : 译林出版社, 2017

14장

1) 韦羲 :《照夜白－山水、折叠、循环、拼贴、时空的诗学》, 219쪽, 北京 : 台海出版社, 2017년

2) 같은 책 189쪽

3) 일설에는 오대 후주(后周)의 2대 황제 시영(柴荣)이 한 말이라고 한다.

4) 韦羲 :《照夜白－山水、折叠、循环、拼贴、时空的诗学》, 346쪽, 北京 : 台海出版社, 2017년

5) 蒋勋 :《美的沉思》, 200쪽, 长沙 : 湖南美术出版社, 2014년

6) [金] 赵秉文 :〈汝瓷酒樽〉, 见〈闲闲老人滏水文集〉, 卷六, 84쪽, 北京 : 中华书局, 1985, 고궁박물원 고고연구소 쉬화펑(徐華烽) 선생은 이 시가 균요를 묘사하는 것이라고 했다. 균요가 여요를 모방한 적이 있었기 때문이다. 거기다 균요에 관한 사료는 많지 않고, 균요의 지명도는 높지 않았다. 그래서 '균요와 여요를 구분하지 않는' 현상이 있었다. 徐华烽 :〈钧窑概念的形成及其产品时代辨析〉, 〈故宫博物院院刊〉, 2017년 3기 참고

7) '비색'이라는 말은 만당 시인 육구몽의 시에서 처음 등장한다. '구월 가을에 바람과 이슬 속에서 월요를 여니, 천개 봉우리의 비취색을 빼앗아 온 것 같네. 위로 엎어 놓은 그릇에 밤에 이슬이 담긴 것

자금성의 물건들

이 혜강(嵇康)이 남긴 술이 담긴 잔 같구나' 만당 중기의 시인 육구몽은 〈포리집(甫里集)〉에 실린 〈비색 월요 그릇(秘色越器)〉 칠언절구 시로 월요 비색 자기를 찬미하는 마음을 그렸다. 이것이 '비색'이라는 말의 시작이다. 고대 문헌에서 '비색'의 의미는 여러 가지다. 1987년, 고고학 연구자들이 산시성 법문사 불탑 지하 궁전을 열었을 때 의물비(衣物碑)를 발견했다. 그 비문에 '비색 자기 사발 7개, 비색 자기 쟁반과 접시 총 6개'라는 기록이 있었다. 비문에 따르면 13점 비색 자기는 당나라 의종이 함통15년에 하사한 것이다. 그 동안은 당나라 시에 나오는 비색의 이미지를 명확히 알 수 없었지만 비석에 쓰인 목록과 실물 자기를 비교하고 당나라 비색 자기의 정확한 실물을 볼 수 있었다. 원장칭과 원궈리의 〈越窯秘色瓷研究〉를 참고하라. 출처 : http://www.dfgms.com/viewthread.php?tid=69157。

8) 李民举先生较早关注这一细节, 李民举 : 〈元汝官窑问题之我见〉, 〈鸿禧文物〉, 1996년, 창간호 참고

9) 吕成龙 : 〈认识汝窑〉, 〈紫禁城〉, 2015년 11월호

10) 冀勤 : 〈朱淑真集注〉, 272쪽, 北京 : 中华书局 , 2008

11) [明] 高濂 : 〈遵生八笺〉, 卷十四, 转引自吕成龙 : 〈认识汝窑〉, 〈紫禁城〉, 2015년 11월호

12) 郑骞 : 〈宋代在中国文化史上的地位〉, 转引自扬之水 : 〈宋代花瓶〉, 32쪽, 北京 : 人民美术出版社, 2014

13) [元] 脱脱等撰 : 〈宋史〉, 3035쪽, 北京 : 中华书局, 2000

14) 허난성 고고연구소의 통계에 따르면 현재 여요 자기로 전해오는 것이 77점이라고 했으며, 일본 오사카동양도자관의 2009년 〈전세여요청자일람〉에서는 전세계에 소장된 여요가 총 74점이라고 했다. 뤼청롱(吕成龍)은 〈인식여요〉라는 글에서 고궁박물원에 20점, 타이베이 고궁에 21점이 있다고 했다.

15장

1) 徐累 : 〈褶折〉, 祝勇主编 : 〈中国好文章-你不能错过的白话文〉, 313쪽, 北京 : 现代出版社, 2016년 참고

2) 王世襄 : 〈明式家具研究〉, 46쪽, 北京 : 生活·读书·新知三联书店, 2007년 참고

3) 위와 같음

4) 위와 같음

5) [春秋] 老子 : 〈老子〉, 98쪽, 郑州 : 中州古籍出版社, 2008

6) [春秋] 孔子 : 〈论语〉, 〈论语·大学·中庸〉, 15쪽, 北京 : 中华书局, 2011년 참고

7) [明] 文震亨 : 〈长物志〉, 〈长物志·考槃馀事〉, 22쪽 , 杭州 : 浙江人民美术出版社, 2011년 참고

8) 위의 책 21쪽

16장

1) 궁박물원에 소장된 각 시대의 칠기 중 전국시대와 한나라 때의 칠기가 60여 점, 원나라 칠기가 17점, 명나라 말기 관에서 만든 칠기가 300점 정도, 청나라 때 관에서 만든 칠기가 1만 점이 넘는다.

2) [北宋] 曹组 : 〈临江仙〉, 〈全宋词〉, 二册, 1040쪽, 北京 : 中华书局, 1999년 참고

3) [明] 高濂 : 〈燕闲清赏笺〉, 〈故宫漆器图典〉, 12쪽, 北京 : 故宫出版社, 2012년에서 전재

4) [일본] 大村西崖 : 〈东洋美术史〉, 〈故宫漆器图典〉, 13쪽, 北京 : 故宫出版社, 2012년에서 전재

5) [清] 曹雪芹著、无名氏续：〈红楼梦〉, 上册, 663쪽, 北京：人民文学出版社, 2008

6) [明] 文震亨、屠隆：〈长物志·考槃馀事〉, 36쪽, 杭州：浙江人民美术出版社, 2011년 참고

7) [清] 曹雪芹著、无名氏续：〈红楼梦〉, 上册 , 555쪽, 北京：人民文学出版社, 2008

8) 중국의 자기는 기원전 16세기 상나라 중기에 처음 등장했다. 태토나 유약층의 소성 기술이 매우 거칠고 소성 온도도 낮아 원시적이고 과도기적으로 보여 이를 '원시자기'라고 한다.

9) [미국] Will Durant：〈东方的遗产〉, 540쪽, 北京：华夏出版社, 2010

10) [영국] Michael Sullivan：〈中国艺术史〉, 263쪽, 上海：上海人民出版社, 2014년 참고

17장

1) 〈大清会典〉, 卷二九。

2) 祝勇：〈故宫的隐秘角落〉, 73~74쪽, 北京：中信出版集团, 2016

3) 위의 책 74~75쪽

4) 蒋勋：〈微尘众-红楼梦小人物3〉, 44~45쪽 , 北京：中信出版社, 2015

5) 故宫博物院编：〈天朝衣冠-故宫博物院藏清代宫廷服饰精品展〉, 7쪽, 北京：紫禁城出版社, 2008

6) 청대 궁전의 평상복은 긴신, 마괘, 친의, 창의, 대괘란, 투고, 고자, 편포, 편혜, 기혜, 과피모, 두장, 대랍시 등이 있다.

7) 故宫博物院编：〈天朝衣冠-故宫博物院藏清代宫廷服饰精品展〉, 6쪽, 北京：紫禁城出版社, 2008

8) 许倬云：〈说中国- 一个不断变化的复〉,共同体〉, 192~193쪽〉, 桂林：广西师范大学出版社, 2015

9) 위의 책 199쪽

10. 북쪽으로는 외흥안령 이남부터, 동북쪽으로는 북해에 이르고, 동쪽으로는 고엽도까지, 서쪽으로는 발하시 호수까지, 1758년 준가르칸국의 국경을 이어받아 공전의 '대통일'을 이룩한 다민족국가가 되었다. 만청시기 많은 영토를 할양했지만 중화민국과 중화인민공화국에 유산으로 넘겨준 국토는 원나라 때를 제외하면 역대 어느 왕조보다 컸다.

11) 건륭55년(1790년) 제국의 인구는 3억을 돌파했다.

12) 강희와 건륭 두 황제의 성세 동안 중국의 국내총생산은 세계의 1/3이었다. 미국 학자 케네디(P. M. Kennedy는 〈강대국의 흥망(서울: 한국경제신문, 1977)〉에서 당시 중국의 공업생산량이 전세계 생산량의 32%에 이른다고 했다.。

13) 학술계는 치파오가 청나라 기녀들의 포복에서 직접 발전한 것이라고 생각한다. 저우시바오(周錫保)는 〈중국고대복식사〉에서 이런 관점을 밝혔다. 고궁박물원은 '창의가 초기 치파오에서 변형되었으며 치파오의 일종이고 이를 치파오라고 부르는 사람도 있다'고 했다. 그러나 치파오의 개념, 기원 등은 학술계에서 아직 논쟁중이니 여기서는 일일히 설명하지 않겠다.

18장

1) 扬之水：〈马和之诗经图〉,〈物中看画〉, 46쪽, 北京：金城出版社, 2012년 참고

2) 위와 같음

3) 같은 책 62쪽

4) [春秋] 孔子：〈论语〉, 见陈晓芬、徐儒宗译注:〉论语·大学·中庸〉, 32쪽, 北京：中华书局, 2011

5) [春秋] 老子 : 〈老子〉, 61쪽, 郑州 : 中州古籍出版社, 2008

6) "지덕(至德)의 시대에는 현명한 인재를 숭상하지 않고 능력있는 사람을 부리지 않는다. 임금은 나무 끝 높은 가지가 무심한 것처럼 자연히 높은 위치에 있고, 백성들은 무지하고 무식한 사슴이 속박받지 않는 것처럼 행위가 단정하면서도 이것을 도의로 보지 않고, 서로 사랑하면서도 이를 인애로 보지 않고, 친절하고 성실하면서도 이를 충성으로 보지 않고, 맞게 일을 하고 서로 시키면서도 이를 은혜로 보지 않는다. 그래서 행동한 후에 흔적이 남지 않고, 일을 이룬 후에 후대에 남지 않는다."

[春秋] 庄子 : 〈庄子〉, 198쪽, 北京 : 中华书局, 2010년 참고

7) [元] 赵孟頫 : 〈松雪论画〉, 〈俞剑华 엮음 : 〈中国古代画论类编〉, 上册, 92쪽, 北京 : 人民美术出版社, 2014년 참고

8) 石守谦 : 〈洛神赋图〉: 一个传统的形塑与发展〉, 邹清泉 엮음 顾恺之研究文选, 97쪽, 上海 : 上海三联书店, 2011년 참고

찾아보기

자금성의 물건들

— 이 책을 미리 읽은 독자들의 찬사 —

고궁의 옛 물건들을 눈으로 쓰다듬으면 표면에 쌓인 먼지가 일어나듯 중국의
정치, 역사, 사회, 문화가 함께 깨어난다.

— 예스이십사 독자 / 흙 속에 저 바람 속에 ★★★★

중국에 대해 잘 몰라도 이 책의 내용을 쉽게 읽고 음미할 수 있다.

— 예스이십사 독자 / id★★★★

어쩌면 모든 '옛 물건'은 국경은 다르지만 서로 비슷한 점을 갖고 있다는 생각
을 했다.

— 예스이십사 독자 / heeg★★★★

우리에게 유홍준 교수가 있다면 중국에는 '주용'이라는 작가가 있구나 싶을
정도로 사물을 보는 눈이 맑고, 밝고, 문장이 단순하지만 아름답고 따뜻해 중
국의 큰 문인을 만난 듯했다.

— 예스이십사 독자 / 전★

해박하고 깊은 역사적 지식과 예술적 안목까지!

— 교보문고 독자 / 바다의 어금★(★★★)

이 책은 주광첸의 〈아름다움이란 무엇인가〉, 쑨지의 〈중국 물질 문화사〉에 견
줄만하다. 서태후, 자금성에 대한 주용의 글도 빨리 번역되어 많은 사람이 읽
을 수 있었으면 하는 작은 바람이다.

— 알라딘 독자 / SP★★★

저자의 안목과 필력이 놀라울 정도로 탁월했다. 마지막 페이지를 넘기자마자
처음부터 다시 읽고 싶은 열망에 싸이게 할 정도로 놀라운 책이다.

— 독자 / Christopher ★★★

자금성의 물건들
고궁의 옛 물건 [개정판]

초판 1쇄 인쇄 2022년 10월 5일
초판 1쇄 발행 2022년 10월 10일

지은이 주용(祝勇)
옮긴이 신정현

펴낸이 김명숙
펴낸곳 나무발전소
디자인 이명재
교 정 정경임

주소 03900 서울시 마포구 독막로 8길 31, 701호
이메일 powerstation@hanmail.net
전화 02)333-1967
팩스 02)6499-1967

ISBN 979-11-86536-86-5 03600

※ 책값은 뒷표지에 있습니다.

북방 소수민족은 말을 타고
남쪽으로 내려와 문화를 통합한
왕조를 세웠고, 문명,
특히 불교에 새로운 기회를 주었다.

당나라
당나라 사람들은 통통한 여자를
좋아하고 살진 말을 좋아했다.

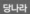

북조/남조
이 초두의 설계자 이름은 알 수 없지만
그의 실력은 오늘날 설계자들을
비웃기에 충분하다.

당나라
이 인형은 중국 문명의 비너스이자
당 제국의 요염한 풍격을 대표한다.

명나라
흐르는 물을 가구에 담았다.
황화리목 물결무늬 손잡이 의자

명나라
칠기의 역사는 대략 7천년
전으로 거슬러 올라간다.
China가 도자기를 의미하는 것을
중국인은 모두 안다. 그러나 Japan이
칠기를 의미하는 것을 아는 사람은 적다.

청나라
오늘날에는 창의를
'치파오'라고 부른다.

청나라
중국인들은 '시'에 〈성경〉과
같은 지위를 부여하고
〈시경〉이라 부른다.

북송
송 휘종은 그가 꿈에서 보았던
'배 갠 뒤 하늘의 구름이 터진 곳'
색으로 자기를 만들라는
성지를 내렸다.